미술의
위대한
스캔들

LES GRANDS SCANDALES DE LA PEINTURE by Gérard Denizeau

미술의
위대한
스캔들

세상을 뒤흔든 발칙한 그림들 50
마사초에서 딕스까지

초판 인쇄 2022. 8. 5
초판 발행 2022. 8. 12

지은이 제라르 드니조
옮긴이 유예진
펴낸이 지미정

편집 문혜영, 강지수
디자인 송지애
마케팅 권순민, 김예진, 박장희

펴낸곳 미술문화 **주소** 경기도 고양시 일산동구 고양대로 1021번길 33 402호
전화 02)335-2964 **팩스** 031)901-2965 **홈페이지** www.misulmun.co.kr
이메일 misulmun@misulmun.co.kr
포스트 https://post.naver.com/misulmun2012 **인스타그램** @misul_munhwa
등록번호 제2014-000189호 **등록일** 1994. 3. 30
한국어판 ⓒ 미술문화, 2022

ISBN 979-11-85954-96-7 03600
값 29,000원

미술의 위대한 스캔들

세상을 뒤흔든 발칙한 그림들 50

마사초에서 딕스까지

제라르 드니조 지음 · 유예진 옮김

LES GRANDS SCANDALES
DE LA PEINTURE

술과바

지은이

제라르 드니조 GÉRARD DENIZEAU

프랑스의 파리고등예술교육원PSPBB 교수이자 다양한 책의 저자로 여러 화가들(세잔, 샤갈, 코로, 드가, 마네, 모네, 피사로, 라파엘로, 반 고흐, 다빈치) 및 음악가들(로시니, 생상스, 바그너, 폰 베버)의 전기를 출간했다. 예술 장르의 상호 작용에 관심을 두고 라루스 출판사에서『예술의 대화*Le Dialogue des arts*』,『이해하기, 인식하기*Comprendre et Reconnaître*』를 출간하는 등 왕성한 집필 활동을 이어가고 있으며 그의 저서들은 17개 언어로 번역되었다. 현재『엔사이클로피디아 유니베르살리스*Encyclopedia Universalis*』의 고정 집필자이자 라디오 프랑스의 문화 방송 프로듀서다. 최근 저서로는 라루스 출판사에서 출간한『미술의 위대한 수수께끼*Les Grands Mystères de la peinture*』가 있다.

옮긴이

유예진

연세대학교 불어불문학과를 졸업하고 한국외국어대학교 통번역대학원에서 석사 학위를 취득하였으며 미국 보스턴 칼리지에서 마르셀 프루스트의 회화론을 연구하여 박사 학위를 받았다. 저서로는『프루스트의 화가들』,『프루스트가 사랑한 작가들』등이 있으며, 역서로는『반 고흐, 마지막 70일』,『인상파 그림은 왜 비쌀까?』등이 있다. 프랑스 현대 문학 및 회화에 관심을 두고 집필과 번역을 병행하고 있다.

일러두기

• 인명이나 지명은 국립국어원의 외래어 표기법을 따르되, 일부 명칭은 일반적으로 널리 쓰이는 명칭을 따랐다.

• 본문에서 '♦' 표시된 용어는 옮긴이가 추가한 내용이다.

• 『 』은 도서 및 정기간행물, 〈 〉은 미술 작품, 《 》은 전시를 나타낸다.

차례

"새로운 생각을 하는 사람들은
누구나 스캔들을 일으킨다."

– 오노레 드 발자크

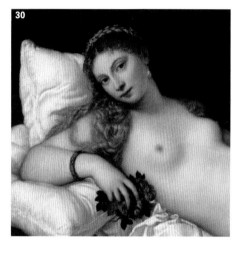

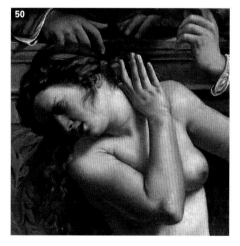

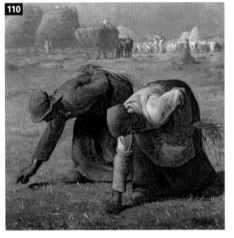

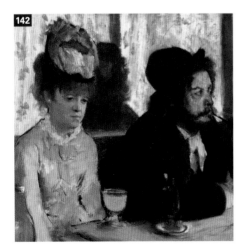

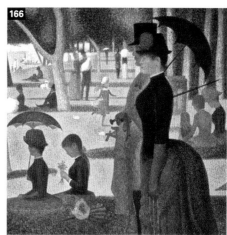

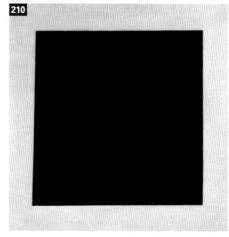

그림,
스캔들의 거울

현대인의 대화에서 가장 많이 등장하는 단어를 조사하여 통계를 낸다면 '스캔들'이 최상위에 자리 잡을 것은 분명하다. 시대와 장소를 불문하고, 논쟁의 주제가 무엇이 됐든 스캔들만큼 불만을 적절히 표현할 수 있는 단어도 없다. 하지만 이러한 이유로 여기저기 남용되다 보니 단어의 의미가 모호해졌다. 따라서 예술사에서의 스캔들을 다루는 이 책의 본문을 펼치기에 앞서 '스캔들'을 명확히 정의하고자 한다.

스캔들, 타락의 징표?

스캔들의 어원은 산스크리트어('skándati', 튀어 오르다)로까지 거슬러 갈 것 없이 그리스어만 살펴보아도 이해할 수 있는데, 'skandalon(σκάνδαλον)'은 '함정' 혹은 '장애물'을 의미한다. 즉, 스캔들은 피해야 할 함정이나 넘어야 할 장애물인 것이다. 이렇듯 고대어에서부터 이미 이 단어는 많은 의미를 내포하고 있다. 성서에는 자비와 관대함의 상징인 그리스도가 스캔들을 일으킨 자에게 분노하며 저주를 퍼붓는 장면이 있다. 아이들의 순수함을 지켜줘야 할 어른이 아이들을 타락시키고 죄를 짓게 만들었기 때문이다. 그리스도는 외친다. "또 누구든지 나를 믿는 이 작은 자들 중 하나라도 실족하게 하면 차라리 연자맷돌이 그 목에 매여 바다에 던져지는 것이 나으리라!"(마가복음 9:42) 이 책을 대충이라도 훑어본 독자라면 50점의 그림들 중 스캔들을 일으킨 화가가 이와 같은 무시무시한 벌을 받은 적이 없다는 사실에 안심할 것이다. 하지만 이들이 의도하지는 않았지만 대중을 타락시킬 목적으로 그런 그림을 그렸다고 비난받았다는 사실 또한 알게 될 것이다.

볼테르는 『철학사전*Dictionnaire philosophique*』에서 스캔들을 "대체로 종교인들에게서 찾아볼 수 있는 심각하도록 파렴치한 행위"로 정의한다. 이러한 행위에서 대중은 부패와 타락의 징표이자 분노와 거부감의 이유를 발견한다. 이때 중요한 점은 스캔들이 분노보다는 거부감과 더 밀접하다는 사실이다. 대표적인 미술 스캔들로 꼽히는 마네의 〈올랭피아〉의 경우, 평론가들이 쏟아낸 분노는 여성 인물을 '암컷 고릴라'로 부르며 표출한 거부감에 비하면 약한 것이었다. 그들은 이 그림에서 화가로서 하지 말아야 할 것의 표본이자 다다를 수 있는 최악의 전형을 보았다. 당시 많은 사전들이 스캔들의 특성 중 충격, 부도덕함, 불편함, 당황 등을 강조한 사실이 놀랍지 않다. 극작가 보마르셰가 『세비야의 이발사*Barbier de Séville*』에서 스캔들을 "증오와 금지로 가득한 거대한 외침, 점점 커지는 대중의 분노, 범인류적인 코러스"라고 정의했듯이, 대중이 그것을 접하게 된 순간 분노는 정점을 찍는다.

미술 스캔들의 방식

에로티시즘, 죽음, 나체, 종교, 권력, 폭력성… 미학적 기준을 제외하더라도 미술 스캔들의 방식은 끝이 없다. 모든 방식을 나열할 수는 없지만 가장 자주 등장하는 것은 여성의 나체다. 현대 회화의 문을 열었다고 평가되는 마네의 1863년 작 〈풀밭 위의 점심 식사〉가 바로 그런 경우다. 이 작품 속 평범한 여성들의 도도한 나체는 평단을 충격에 빠트렸다. 그녀들은 여신도, 요정도, 알레고리도 아니었으며, 고귀한 부르주아지의 눈에는 단지 '창녀'일 뿐이었다. 당시 마네에 적대적이었던 언론은 모델 여성의 부도덕함을 비난할 때 그것을 담고 있는 작품 자체의 하자를 동일 선상에 놓고 비난했다. 한쪽의 문제가 다른 쪽의 문제와 필연적으로 연결된다는 논리였다. 요컨대 그 그림은 부도덕한 대상을 표현하고 있기 때문에 하자가 있을 수밖에 없고 그것을 제작한 화가의

에로티시즘, 죽음, 나체, 종교, 권력, 폭력성… 미학적 기준을 제외하더라도 미술 스캔들의 방식은 끝이 없다.

도덕성 또한 의심된다는 것이다. 이는 모든 예술 작품은 예술가의 개인적 자화상이라는 낭만주의 정신에 입각한 논리다. 하지만 쿠르베의 〈잠〉이나 르콩트 뒤 누이의 〈백인 노예〉에 이르러서는 이 같은 논리는 더 이상 유지되지 않는다.

폭력성 또한 미술 스캔들 목록에서 상위를 차지한다. 폭력성이 자연에 의해 벌어지면(폭풍, 눈사태, 쓰나미, 지진 등) 힘의 대명사로 인식되고, 인간이 야기하면 광기와 독단이 된다. 특히 폭력성이 전쟁의 결과(들라크루아의 〈키오스섬의 학살〉, 딕스의 〈전쟁〉)로 나타나면 무기력한 분노보다는 슬픈 연민을 불러일으킨다. 육체적 '우월성'을 남용하며 남성이 여성에게 행한 무자비한 폭력(젠틸레스키의 〈수산나와 노인들〉, 프라고나르의 〈빗장〉)도 상기할 필요가 있다. 한편 19세기에 동성애가 일으킨 도덕적 폭력은 대개 여성 동성애의 형태(툴루즈 로트레크의 〈침대에서, 키스〉, 발로통의 〈백인 여자와 흑인 여자〉)를 띠고 있다. 실레의 〈검은 화병이 있는 자화상〉 속 불안한 모습에서 볼 수 있듯이 여성 커플은 전면에 등장하는 반면 남성들의 동성애는 암시적으로만 표현될 뿐이다.

직접적인 폭력성의 표현이 주는 충격(보초니의 〈갤러리에서의 폭동〉)과 마찬가지로 거친 민중의 출현(쿠르베의 〈오르낭의 매장〉, 드가의 〈압생트 한 잔〉)은 평단의 분노를 일으키기에 충분하다. 전통적으로 평단은 일반적인 것, 통속적인 것, 민중적인 것을 저급하게 여겼다. 빅토르 위고가 "무언가 거대하고, 어둡고, 알 수 없는"이라고 표현한 민중에 대해 언론과 평단은 연민과 동정을 이야기하지만 동시에 못마땅함과 거부감을 느끼던 사실을 알 수 있다.

민중을 주제로 한 그림들에 평단이 느낀 불만은, 밀레의 〈이삭 줍는 여인들〉에 대한 보들레르와 들라크루아의 반응으로 확신히 알 수 있다. 보들레르는 밀레의 특별한 재능을 인정하면서도 화면에 등장한 농부들의 존재에 거부감을 느꼈다. "밀레는 스타일을 추구하고 그 사실을 숨기지 않는다. 오히려 그것에 자부심이 있고 그 사실을 적나라하게 드러낸다. 앵그르의 제자들이 그렇다고 내가 누차 강조한 부분이 밀레에게도 적용된다. 스타일은 그에게 어울리지 않는다. 밀레가 그린 농부들은 우쭐대는 사람들에 불과하다. 그들의 우울하고 치명적인 우둔함을 보고 있자니 나의 증오심이 커지는 것은 어쩔 수 없다." 그보다 몇 년 전, 들라크루아는 1853년 4월 16일 자 일기에 별반 다를 바 없는 감상을 적는다. "밀레는 그 자신도 농부고 그 사실을 자랑하고 있다. 수염이 덥수룩한 시골 화가들은 연대를 이루어 1848년 혁명에 동참하거나 응원을 보냈다. 그렇게 함으로써 재능이나 운명의 평등이 이루어질 것이라 믿었던 듯하다." 보들레르와 들라크루아가 밀레에게는 그토록 의심의 눈길을 보냈음에도, 사실주의의 선도인 쿠르베의 천재성에는 이 시인조차 찬사를 보냈다는 사실은 시사하는 바가 크다.

역사적 배경의 역할

모든 논쟁의 출발점에는 언제나 위반이 있다. 분노를 야기하는 위반이 대중에게 알려지는 순간 그것은 스캔들이라는 연쇄 반응을 일으킨다. 이 책에서 독자는 회화 작품이 발표되었을 당시에는 논쟁을 일으키지 못했지만 화가 사후에 화려한 부활을 경험한 작품들도 접할 것이다. 나탈리 하이니히가 「스캔들의 기술」(*Politix*, 2005/3)에서 표현했듯이 스캔들을 일으키는 대상은 본질적으로 "어느 정도 홍보를 필요로 한다. 비밀스럽거나 조용한 스캔들을 요구한다면 그것은 모순이다. 설령 그런 스캔들이 존재한다고 해도 반향이 없을 것이고, 사람들에게 별

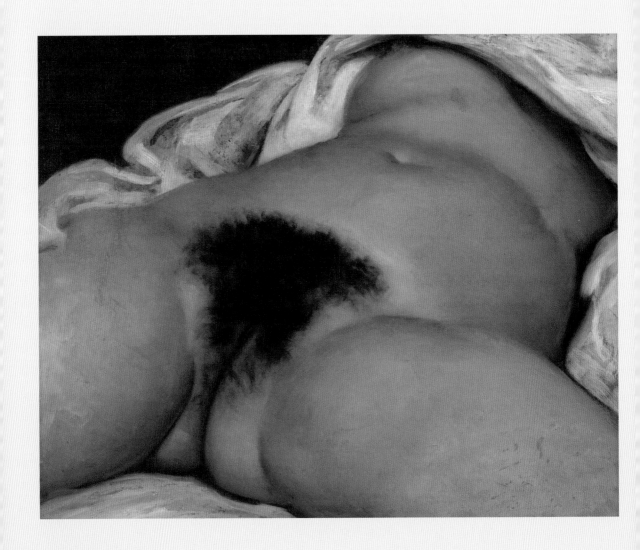

귀스타브 쿠르베
〈세상의 기원〉
1860, 캔버스에 유채물감,
46x55cm,
파리, 오르세 미술관

현대 사회에서 성모 마리아를 모욕하는 시를 썼다고
그를 고문하거나 화형에 처할 수 있겠는가?

다른 영향을 끼치지 못한다." 유명하지 않은 스캔들 이라면 과연 무슨 의미가 있을까?

여기서 가장 핵심적인 질문은 미술 스캔들이 그 것의 배경과 맺는 관계다. 19세기는 스캔들의 세기 라고 부를 만큼 많은 사건이 벌어졌는데, 이때 교회 가 그 중심에 있었던 경우는 매우 드물다. 19세기 이 전에는 마사초의 〈낙원으로부터의 추방〉에서부터 카라바조의 〈성모의 죽음〉, 폰토르모의 〈옮겨지는 그리스도〉, 틴토레토의 〈성 마르코의 기적〉을 거쳐 미켈란젤로의 〈최후의 심판〉에까지 종교가 개입하 지 않은 스캔들은 거의 찾아볼 수 없을 정도다. 그러 나 19세기에 종교적 논란을 일으킨 작품으로는 프 리드리히의 〈테첸 제단화〉와 앙소르의 〈그리스도의 브뤼셀 입성〉 정도다. 오랫동안 성역으로 보호 받던 종교는 프랑스 대혁명 이후 글로든 그림으로든 자신 을 불편하게 만든 사람을 괴롭힐 힘을 잃었다.

현대 사회에서 성모 마리아를 모욕하는 시를 썼 다고 그를 고문하거나 화형에 처할 수 있겠는가? 그 렇지만 여론이 그런 형벌을 지지하던 과거가 그리 오래전은 아니다. 1662년 9월, 당시 스물세 살의 클 로드 르 프티는 사제를 모욕하는 시를 쓴 죄로 고문 을 받고 광장에서 화형을 당했다. 스무 살의 기사 프 랑수아 장 드 라 바르도 사제의 행렬이 지나갈 때 모 자를 벗지 않았다는 이유로 1766년 7월, 사형에 처 해진다. 이처럼 스캔들이 벌어진 시대적 배경을 고 려하면 1573년 베로네세가 최후의 만찬을 자유롭 게 해석한 이유를 소명하기 위해 종교 재판에 회부 되었을 때, 보다 중립적인 〈레비 가의 향연〉이라는 제목을 선택한 까닭을 이해하게 된다. 이제 우리는 스캔들이 발생하려면 공통의 분노를 행할 수 있는 전제 조건으로 고정된 대중적 사고가 선행해야 함을 알고 있다.

창의적 행위로서의 스캔들

예술 스캔들에 대한 개념은 20세기 후반에 완전히 바뀌었다. 이제 질문은 스캔들을 일으킨 주체가 아 닌 스캔들에 노출된 대중에게 던져지게 되었다. 우 리는 과거에 일어난 스캔들(귀스타브 플로베르의『마 담 보바리*Madame Bovary*』, 마네의 〈올랭피아〉, 이고르 스트 라빈스키의「봄의 제전」)에 연대감을 보였으니 현재 에 벌어지는 스캔들에도 같은 연대감을 가져야 하 는 것일까? 하지만 오늘날 역겨움과 분노만을 야기 하는 것을 과연 누가 지지하겠는가? 과거에 있었던 수많은 스캔들, 지금은 그렇게 반응했다는 사실 자 체가 민망한 스캔들을 돌아봤을 때 오늘날의 스캔 들 앞에서도 같은 식으로 반응할 권리가 있는가? 아 니면 예술 작품은 본래 스캔들을 포함할 수밖에 없 고, 스캔들을 일으키는 것이 예술가의 본성 아닐까?

다시 한번 볼테르를 언급하자면, 그는 많은 작가 들이 단지 유명해지기 위해 문제가 될 만한 소설을 쓴다며(문학은 "식물처럼 유익한 것만큼 독성이 강한 것 도" 생산하기 마련이다) 그들을 비난하면서 이와 같 은 모순을 예상했던 것 같다. 근래에 피에르 로젠베 르그는 다음과 같은 질문을 던졌다. "얼마 전까지만 해도 스캔들은 치욕의 상징이었다. 그러나 오늘날 스캔들은 명예의 상징이다. 과거에는 그 주체도 알 지 못한 채 본의 아니게 스캔들을 야기했다면 오늘 날 대다수 예술가들은 스캔들과 도발을 원하고 또 실제로 일으키려고 한다. 이런 변화를 어떻게 설명 해야 하며, 누구에게 원인과 책임이 있는지, 그것을 비난해야 마땅한지 답할 수 있을까?"(『미술사의 위 대한 스캔들*Les Grandes Scandales de l'histoire de l'art*』, *Beaux-Arts éditions*, 2008)

문제적 현실

이와 같은 상황은 예술 스캔들의 실재에 대해 의문을 던진다. 오늘날의 스캔들은 과거와 같은 파급력을 잃었으며 존재할 수도 없다고 주장하는 사람들에게 사실 예전에도 모든 스캔들은 그 특성상 일시적일 수밖에 없었다고 답할 수 있지 않을까? 다비드의 〈마라의 죽음〉에서부터 말레비치의 〈검은 사각형〉에 이르기까지 수 세기를 거치며 스캔들이 겪은 변화와 그것이 영향을 끼친 대중의 다양성, 그리고 스캔들이 위반한 규범의 이질성을 고려하면 현재의 상황은 당연한 결과 아닐까? 구체적인 작품을 언급하지 않더라도, 16세기에 성경을 자유롭게 해석한 그림이 일으킨 스캔들과 오늘날 전통적 가치가 있는 건물에 '현대적 제스처'를 표현하여 벌어진 스캔들을 비교할 수 있을까? 마찬가지로 18세기 살롱에서 점잖게 표출한 분개와 21세기 소셜 네트워크에서 쏟아지는 비난을 동일 선상에 놓고 비교하는 것이 가능할까? 만일 스캔들의 주인공이 된 특정 그림이 있다면 그것이 위반한 '가치'는 무엇인가?

예술 스캔들의 상대성을 드러내는 가장 좋은 예로 조각가 오귀스트 프레오가 1834년 《살롱전》에 출품한 〈대량 학살〉이 있다. 이 작품이 등장하기 4년 전, 프랑스에서는 위고의 「에르나니」, 베를리오즈의 「환상 교향곡」, 들라크루아의 〈민중을 이끄는 자유의 여신〉이 "낭만주의의 화염"(모리스 마테를링크)에 불을 붙임으로써 다가올 승리를 화려하게 신고했다. 따라서 1834년은 프레오의 조각 작품을 두 팔 벌려 환영할 수 있는 분위기였다. 하지만 평론가들은 거친 언어를 구사하며 그것을 "요동치는 꿈"(보들레르)이라 불렀고, "추함은 끔찍함으로까지 변질되었고, 이제는 병원과 처형대조차 작품의 소재가 된다"(『르 콩스티튀시오넬Le Constitutionnel』)고 분개했다. 작품의 야

만적인 폭력성에 대해서는 당시 리옹이나 파리 등지에서 벌어진 일련의 소요 사태와 비교했다. 위고, 다비드 당제, 발자크, 들라크루아, 알렉상드르 드캉 등의 공개적 지지에도 불구하고 평단은 프레오를 《살롱전》에서 쫓아냈다. 그는 결국 1849년까지 《살롱전》에 작품을 출품하지 못한다. 1830년에 일어난 낭만주의 사태로 베를리오즈, 들라크루아, 위고의 예술가로서의 위상이 더욱 올라갔다면, 프레오에게는 반대의 상황이 발생한 것이다. 〈대량 학살〉이 표현하는 거친 미학이 평단으로 하여금 그것을 배척하게 만들었다면, 왜 같은 불운이 위의 세 명의 낭만주의 예술가들에게는 주어지지 않은 것일까? 19세기 프랑스에서 조각은 문학이나 음악, 회화보다 눈에 덜 띄는 마이너 예술 장르였기 때문이 아닐까? 이처럼 전개 양상과 시대적 상황에 따라 스캔들이라는 현상의 복잡한 실재는 많은 질문을 남긴다.

뛰어넘을 수 없는 한계, 조롱

논의의 장을 넓히기 위해, 유럽 미술의 역사에서 가장 유쾌하고 영광스러운 속임수로 기록될 '알리보롱 사건'을 소개한다. 때는 1910년 3월, 《앵데팡당전》에 들어선 파리 시민과 평론가들은 〈태양은 아드리아해 위에서 잠들었다〉라는 시적인 제목의 신비한 얼룩들로 뒤덮인 그림 한 점과 마주하게 된다. 요아힘 라파엘 보로날리라는 무명 화가의 작품이었는데, 그는 작품과 함께 미래주의적 가치를 지향하는 야심찬 선언을 발표한다. "위대한 화가들, 나의 형제들이여, 숭고하고 혁신적인 붓들이여, 선조의 팔레트를 부수고 내일의 위대한 회화의 원칙을 세우시오. 우리는 그것을 과잉주의라 부를 것이오. 어느 당나귀가 말하길 모든 것에 대한 과잉은 결함이라 하였소. 그러나 우리는 모든 것에 대한 과잉은 힘이라

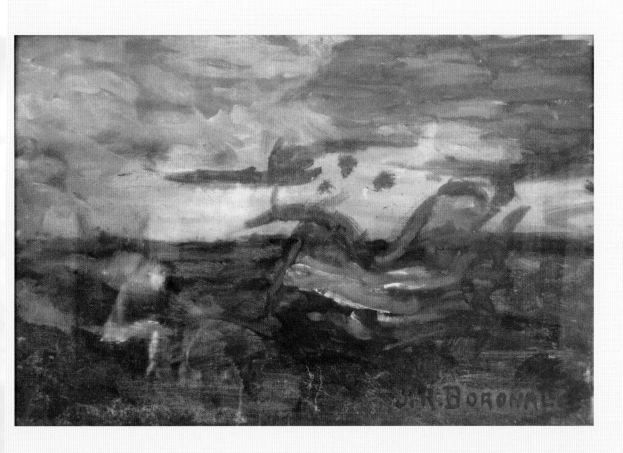

당나귀 롤로, 통칭 요아힘 라파엘 보로날리
〈태양은 아드리아해 위에서 잠들었다〉
1910, 캔버스에 유채물감,
80x54cm,
밀리라포레,
폴 베두 미술관

예술 스캔들의 역사는
19세기 고유의 특성과
연관되어 있다.

믿소. 유일한 힘!" 그로부터 며칠 후 소설가 롤랑 도르줄레스가 『릴뤼스트라시옹L'Illustration』의 사장을 방문함으로써 그의 사기 행각은 막을 내린다. 도르줄레스는 사장에게 보로날리(Boronali)가 알리보롱(Aliboron)의 알파벳 순서를 바꿔 만든 가상의 인물이며, 알리보롱은 부뤼당 우화에서 물과 귀리 중 하나를 선택하지 못해 죽은 당나귀의 이름이라고 밝혔다. 즉《살롱전》에 작품을 출품한 화가는 선술집 주인인 프레데가 기르던 당나귀 롤로였던 것이다! 도르줄레스와 그의 일당은 사진사와 변호사를 증인 삼아 물감을 묻힌 붓을 당나귀 롤로의 꼬리에 묶은 후 화판 앞에 세웠다. 그리고 담뱃잎과 당근을 줄 때마다 롤로가 꼬리를 흔들며 캔버스에 붓질하는 모습을 즐겁게 바라보았다.

그렇다면 이것을 스캔들이라 할 수 있을까? 당시 대중은 이를 거의 알지 못했지만 그 전모가 밝혀진 후 앙드레 살몽과 기욤 아폴리네르 등이 많은 기록을 남기고 관심을 표하면서 이 사건은 유명해질 수 있었다. 화가의 신원이 밝혀지기 전에도 해당 그림이 언론에 백여 차례 언급되긴 했지만 이는 당시 회화에 대한 대중의 엄청난 관심과 그에 비례한 수많은 평론 등을 고려하면 평범한 수치다. 한편 이 사건이 공격하는 대상이 무엇인가에 대해 질문할 수 있다. 아직 본격적으로 전개되지 않은 추상화에 대한 공격인가, 아니면 반대로 회화의 근본적인 변화에 늘 적대적인 평단을 조롱하는 것인가? 언론은 당시 막 등장한 야수파와 입체파에 대해서도 분개한 기사를 쏟아내지 않았던가? 보로날리의 선언문을 쓴 도르줄레스가 추후 텍스트를 수정하여 출간한 사실 자체가 이와 같은 불확실성을 드러낸다. 다니엘 그로즈노브스키는 『사회과학에서의 탐구행위Actes de la recherche en sciences sociales』(1991)에서 당시 평론가들이

이 작품 자체에는 관심이 없었으며 그나마 가장 길게 묘사된 경우는 1910년 3월 18일 자 『레 누벨Les Nouvelles』의 기사뿐이라고 지적한다. "그림 가장 아래에는 〔…〕 짙은 파란색이 넓게 깔려 있다. 그러다 갑자기 붉은색 터치가 여기저기 등장하고 맨 위에는 노란색, 황갈색, 남색이 어지럽게 분산되어 있다." 이러한 비평만 봐도 독자는 해당 그림이 세밀함이나 잔혹함과는 거리가 멀다는 사실을 알 수 있다.

회화에서의 전투적인 현대성에 대한 공격인가, 아니면 잘난 척하는 전통적인 화가들에 대한 조롱인가? 예술적인 당나귀에 대한 찬사인가, 아니면 우스꽝스러운 당나귀 화가(그렇다고 도르줄레스가 다비트 테니르스 2세, 장 바티스트 시메옹 샤르댕, 드캉이 '원숭이 화가'를 통해 보여준 예술적 승화를 증명한 것도 아니다)에 대한 혹평인가? 누구를 비웃고, 무엇을 슬퍼해야 할까? 그 그림을 가볍게 생각해야 한다고 주장하는 이들은 작품이 전시된 장소가 살롱이라는 공식적인 전시장인 데다 그것이 위치한 22관은 '유머 작가들'에 할당된 공간인 만큼 도르줄레스가 공격보다는 웃음을 선사할 의도가 컸다고 여긴다. 여기서 스캔들의 부정할 수 없는 한계인 자조를 언급할 필요가 있다. '알리보롱 사건'은 스캔들이 아니며, 스캔들을 일으킨 적도 없다. 기껏해야 폭소를 터트린 정도고, 그것도 조롱이 섞여 있지 않은 폭소였다. 분개 없이 스캔들은 존재하지 않는 법. 그토록 유쾌한 사건에 어떻게 분개할 수 있었겠는가? 한편 이 그림은 의도하지 않았으나 점묘법에 영향을 주었고, 장 위베르 마르탱이 기획한 공동 전시《연쇄 충돌》(2016.3.2.-7.4, 그랑 팔레)에서 다시 한번 공개되었다. 마르탱은 이 그림을 "회화에 대한 명백한 도발이자 체제를 무너뜨리고자 한" 것으로 보았다. 작품에 대한 조롱은 오늘날의 대중에게 더 이상 비난의 의

미가 아니며, 그 작품의 무의미함을 지적하거나 진지함을 부정하는 것은 더더욱 아니다.

가짜 스캔들의 전형 '카유보트 유산'

이제 또 다른 사건을 언급하고자 한다. 카유보트 사건은 오래전부터 예술 스캔들을 대표하는 사건으로 공공연히 인용되었는데, 이 사건이야말로 역사는 그것을 기록하는 이들에 의해 정해진다는 진리를 다시 한번 증명한다. 카유보트 사건이 흥미로운 것은, 우선 그것을 촉발시킨 대상이 모호하고(프랑스 정부가 유증 작품 인수를 거부했기에) 그 기간이 워낙 길다. 전문가들 사이에서 아직까지도 논쟁이 이어지고 있을 정도다. 1983년 12월 3일, 피에르 베스가 프랑스 미술사학회에서 진행한 발제는 이전에 떠돌던 각종 루머에 마침표를 찍을 수 있을 만큼 다양한 자료 조사로 뒷받침되어 있었다. 그는 "미술사를 기록하는 방식은 집필자의 종교적, 철학적, 정치적 신념에 좌우지된다"고 지적하며 『역사를 기록하는 두 가지 방법, 카유보트 유산*Deux façons d'écrire l'histoire, le Legs Caillebotte*』(Ophrys, 2014)에서 자신의 주장을 펼친다.

신문의 잡보란에나 실릴 법한 사건이 전설적인 위상을 띠기까지, 긴 여정의 출발점에는 1894년 2월 21일 귀스타브 카유보트의 사망이 있다. 재정적으로 여유가 있던 카유보트는 70여 점의 인상주의 회화를 소장하고 있었으며 이를 국가에 기증한다. "내가 기증하는 모든 작품들이 창고나 지방의 박물관에 가는 것이 아니라 우선 뤽상부르 박물관에, 이후에는 루브르 박물관에 전시되길 희망한다. 대중이 이 작품들을 이해하기를 바란다기보다 그저 받아들이게 되기까지 기다려야 하기 때문에 상당한 시간이 흐를 필요가 있다." 바로 이 조항이 수많은 오해를 양산했고, 흥분한 기자들은 국가 행정기관이 이와

같은 도도한 조건을 받아들이기엔 자존심이 너무 강했다느니, 소장품의 일부만 받아들이고 전시했다느니 여러 억측들을 쏟아냈다. 여기에서 중요한 점은 분노의 주체가 한쪽에서 다른 쪽으로 끊임없이 이동했다는 사실이다. 만약 스캔들이 발생했다면 그 원인은 무엇일까? 인상주의 미학의 대담함? 미술관의 고리타분한 행정에 대한 맹목적 비난? 전통으로부터 어떻게든 자신을 차별화하려는 기자들? 검증되지 않은 정보의 기계적 재생산? '카유보트 사건'이 스캔들의 전형이 된 이유는 모순적이게도 스캔들일 이유가 전혀 없는데 스캔들이 되었기 때문이다. 이는 논쟁에 앞서 무엇보다 신중하고 겸손해야 함을 상기한다.

스캔들은 대중적이기 때문에

예술 스캔들의 역사는 19세기 고유의 특성과 연관되어 있다. 스캔들은 대중적이기 때문에 이미지의 대량 생산이 가능한 사진술이 등장하고, 전시나 축제, 콘서트 등 수많은 예술 행위가 꽃피었으며, 읽기와 쓰기 교육이 체계화되고, 민주주의가 안정된 19세기에 더욱 두드러지게 발생했다. 1521년, 소 한스 홀바인이 〈무덤 속 그리스도의 시신〉으로 한바탕 소동을 일으켰을 때, 이는 그가 속한 교구의 경계를 넘지 않았다. 얼마 후 티치아노가 〈우르비노의 비너스〉로 일으킨 스캔들도 베네치아의 몇몇 귀족들에게 알려졌을 뿐이다. 17세기에 벨라스케스의 〈거울을 보는 비너스〉와 렘브란트의 〈야간 순찰〉은 각각 몰이해와 경악, 적대감과 비난을 불러일으켰지만 그것 역시 각 화가가 속해 있던 왕궁이나 광장을 벗어나지 않았다. 또한 《살롱전》이 유행하던 시기에 부셰의 〈오달리스크〉와 그뢰즈의 〈깨진 항아리〉에 평론가들이 비난을 퍼부었음에도 파리의 우아한 지

역에 위치한 몇몇 저택을 제외하고 어디로도 파급력을 행사할 수 없었다.

언론과 평단 사이

미술 스캔들의 영향력이 부르주아지와 예술계 사람들이라는 협소한 범주를 넘어서기 위해서는 19세기 전반기에 등장한 그로의 〈아일라우 전투의 나폴레옹〉과 제리코의 〈메두사 호의 뗏목〉을 기다려야 한다. 스캔들의 범주를 외국으로까지 넓힌 사람이 '인상주의 회화의 아버지'인 마네라는 사실 또한 우연이 아니다. 물론 마네가 처음부터 대중과 평론가들을 충격에 빠뜨리기 위해 〈풀밭 위의 점심 식사〉를 제작한 것은 아니었다. 당시 신문과 잡지의 반응에 당황하며 지인들에게 보낸 편지가 이를 증명한다. 그 작품이 논쟁의 대상이 된 것은 그렇다 쳐도, 그것이 위반한 가치는 대체 무엇이기에 포르노로 규정된 것인가? 그 작품을 모든 악덕의 집합소로 매도한 이유는 또 무엇일까? 특히 마네처럼 기술적으로 뛰어난 재능을 인정받던 화가에게 어떻게 화가로서의 기본적인 자질이 부족하다는 비난을 할 수 있었을까? 살아생전에 루브르 박물관에 전시되는 것을 최고의 명예로 생각하고, 이를 위해 첫 번째 인상주의 전시회의 회장으로 추대된 것도 마다한 마네였는데 말이다. 이와 같은 의문들은 당시 대중의 반응을 제대로 알지 못한 데 기인한다. 평론가나 기자들은 이토록 파격적인 해석을 이해하지 못했다 하더라도 이 작품을 응원하거나 환영했던 몇몇 혁신적인 지지자들도 있었을 텐데 역사는 후자에 대해 침묵하고 있다. 하지만 근본적으로 19세기의 전반적인 문제는 새로운 것에 적대적인 평단과 나폴레옹 3세의 후원을 받은 《낙선전》 등 거리껴 마땅한 공간을 방문하는 것에 개의치 않던 대중과의 간극이 점

점 커진 데 있다. 대중은 이미 에밀 졸라가 1866년 5월 11일 자 『레벤느망L'Événement』에 밝힌 명제, "인간은 자연을 취하고 자연을 재현한다. 인간은 자연을 자기 고유의 개성에 비추어 재현한다. 〔…〕 예술 작품은 인간의 개성을 통해 창조된 것의 작은 일부다"에 스스로 의식하지는 못하더라도 동참하고 있었다. 이리하여 런던의 대중은 평단의 뭇매를 맞던 티소의 〈HMS 캘커타 호에서〉에 승리를 안겨주었고, 파리의 대중은 프랑스 언론의 비난으로부터 제르벡스의 〈롤라〉를 보호했다. 이때부터 스캔들이 터질 때마다 대중과 평단 혹은 언론, 그리고 찬성파와 반대파 사이에 연쇄적으로 변화의 물결이 일어나기 시작했고 마침내 20세기는 전문가의 의견이 우세하던 전통에 금이 가면서 화가 내면의 필연적인 목소리에 힘이 실리게 된다.

주제와 기법, 미술 스캔들의 두 얼굴

회화 작품은 "인간의 개성을 통해 재현된 자연"이라는 정의를 받아들인다면 스캔들의 발생 원인은 크게 두 가지, 즉 주제와 기법으로 나뉜다. 지로데의 〈다나에로 분한 랑주 양〉은 평단의 집중포화를 받고 《살롱전》에서 급히 회수되었는데, 이는 화가의 기법과 관계없이 그것이 표현하는 주제의 외설스러움 때문이었다. 같은 이유로 평단의 분노를 샀던 작품들은 무수히 많은데 퓌슬리의 〈악몽〉, 앵그르의 〈터키탕〉, 제롬의 〈노예 시장〉, 롭스의 〈창부 정치〉가 여기에 속한다. 이처럼 표현된 주제를 저격하는 평론가들은 이미지를 구성하는 여러 요소 중에서 그것의 서사성에 집중한다. 또한 주제가 아니라 기법을 공격하는 경우도 많다. 모네의 〈인상, 해돋이〉는 새벽녘 르아브르 항구를 그린 것으로, 그 주제에 대해서는 아무도 비웃지 않았지만 그것을 표현한 "유치하

예술 스캔들이 흥미로운 사실은 기준의 정의라던가
도덕적으로 위배의 대상이 되는 모든 것에
수많은 답을 제시한다는 점이다.

고 태아기적인" 기법은 평단의 분노를 샀다. 지중해 풍경을 다채로운 불꽃놀이처럼 표현한 드랭의 〈바닷가 마을, 콜리우르 풍경〉과 센강변에서 햇빛을 머금은 채 평화로운 한때를 보내는 장면을 담은 쇠라의 〈그랑드 자트 섬의 일요일 오후〉에서도 같은 현상이 발생했다. 이 두 작품 모두 소재는 아름답지만 기법이 '역겹다'는 평을 들어야만 했다. 앞서 우리는 평단이 화가의 도덕성과 그림의 예술적 가치를 비례 관계에 두는 것을 보았다. 이와 같은 경우는 르누아르의 〈습작, 토르소, 빛의 효과〉와 고갱의 〈망자의 혼이 지켜본다(마나오 투파파우)〉에서 발생했다. 주제가 비난거리를 제공하지 않는 경우 화가가 뜻하지 않았던 의도까지 발견하며 비난하기도 한다. 휘슬러의 〈흰색의 교향곡 1번〉? 타락한 순결을 의도한 것이 분명해! 카유보트의 〈소파 위의 누드〉? "성교 후의 멜랑콜리"를 시각화한 것이지! 때로 작품 제목이 분노를 일으키기도 한다. 뒤샹이 자신의 반순응주의적인 작품에 〈계단을 내려오는 누드 no.2〉라는 제목을 붙인 사실은 1912년 《앵데팡당전》의 심사위원들을 불편하게 만들었다. 그들에게는 누드라는 고전적 대상이 계단을 내려올 이유가 없었던 것이다. 브라크의 〈거대한 나부〉는 전통적인 표현 대상인 나체에 입체주의 원칙을 적용했다는 이유로 평론가들의 분노를 샀다.

한계를 뛰어넘다

예술 스캔들이 흥미로운 사실은 기준의 정의라던가 도덕적으로 위배의 대상이 되는 모든 것에 수많은 답을 제시한다는 점이다. 이제 예술의 역사는 증언, 소문, 일화 등 스캔들에 뒤따르는 특성의 기록 등을 과학적 연구 대상으로 제공할 뿐 아니라 정신분석학 등 새로운 접근 방식도 시도한다. 물론 예술 스캔들

의 주관적 특성 때문에 이 분야가 과학기술의 연구 대상으로 인정받을 수는 없겠지만, 이처럼 복잡하고 유동적인 세계를 새롭게 조망할 권리를 박탈할 수도 없다. 예를 들어 대중이 느낄 불편함을 고려하지 않은 채 화가가 겪은 성폭행의 참담함을 고발하는 아르테미시아의 〈수산나와 노인들〉은 충분히 정신분석학의 연구 대상이 될 수 있다.

피에르 카반의 『예술 스캔들Scandale dans l'art』에서 스캔들의 의미가 무엇인지 질문하고, 다음과 같은 결론에 도달한다. "스캔들은 무질서를 질서로 탈바꿈시킨다. 하지만 이때의 질서는 새로운 의미를 갖는 질서다. 새로운 질서는 모든 논리로부터 자유로우며, 조롱과 모순, 기괴함과 참신함을 혼합하고, 예술 작품에 대한 비평의 한계를 뛰어넘는다." 스캔들은 그것이 일으키는 시끄러운 반응으로 알아볼 수 있고, 그 사실 자체로 스캔들은 사회의 무질서를 드러낸다. 예술 스캔들을 사회적 현상으로 바라보는 것… 이것이 바로 이 책의 야심이다.

한편 20세기 예술가들은 설치 미술(소변기를 작품화한 뒤샹의 〈샘〉과 교황 요한 바오로 2세가 운석에 깔린 모습을 나타낸 마우리치오 카텔란의 〈아홉 번째 계시〉)이 회화보다 스캔들을 일으키는 데 효과적이라고 판단한 듯하다. 이런 경향은 15세기에서 20세기에 이르기까지 서양 미술사를 뒤흔든 스캔들의 '비평적 한계'를 뛰어넘어야 할 필요성을 더욱 강조할 뿐이다.

스캔들의 열매

산타 마리아 델 카르미네 성당의 브랑카치 예배당에 있는 〈낙원으로부터의 추방〉은 그 크기는 작지만 콰트로첸토♦를 가장 상징적으로 대변하는 그림이다. 르네상스의 인본주의 혁명의 전조가 된 이 작품은 이후 세기의 위대한 예술 스캔들이 본받고 싶어 할 요소들을 두루 갖추었다.

♦ 서양 미술사의 시대 구분에서 1400년대, 즉 15세기 이탈리아의 문예 부흥기를 지칭한다.

인간의 세계로 추방되다

선악과를 맛본 죄로 노동과 고통, 죽음을 선고받은 아담과 이브는 인간의 세계로 추방된다. 그들의 육체는 이와 같은 징벌을 그대로 드러낸 채 척박한 황야를 가로질러 나아간다. 이제 그들은 낙원을 떠나 인간과 같은 세계에서 살아가야 한다. 삭막한 언덕과 건조한 평야… 그들이 받은 벌에 어울리는 거친 풍경은 추상화에 가깝게 단순화하여 표현되었다. 도덕적으로 잘못을 한 자에게 물리적인 징벌을 내린다는 원칙은 아담과 이브가 스스로의 나체에 느끼는 강한 수치심의 표현으로 더욱 강조된다.

스캔들의 세 단계

초기 콰트로첸토 시기 피렌체에서 마사초가 성서의 한 장면을 표현한 이 그림이 구체적으로 어떤 반응을 일으켰는지에 대한 기록은 절대적으로 부족하다. 우리는 다만 이후 서양 미술의 역사에 영향을 끼친 이 혁명적인 그림이 당시에 어떻게 받아들여졌는지를 추정할 뿐이다. '고전'으로 불리는 전통 양식과의 결별, 성경 모독, 충격적인 나체… 이 세 가지가 그림이 공격 받은 주된 요소다.

필리포 브루넬레스키와 도나텔로 등 당대 명망 높은 예술가들의 찬사를 받던 마사초의 그림이 어떻게 비난의 대상이 되었을까? 우선 이상적인 인체 표현을 당연시하던 고대 미학을 거부한 데 있다. 그림 속 아담과 이브는 자신들의 신체적 결함을 적나라하게 드러내는데, 그들의 육체는 실재와 같고, 얼굴은 보편적인 인간의 얼굴이며, 제스처는 어색하다. 마사초는 고대인들의 전통을 계승하는 대신 성상 파괴의 자유를 행사했다.

나체를 가리시오

가장 충격적인 요소는 두 인물의 나체다. 성경에 수치스러운 것이라 표현된 나체야말로 미술 스캔들에서 빈번하게 등장하는 요소다. 마사초의 경우 두 인물이 옷을 입고 있지 않다는 사실보다 불완전한 육체, 즉 종교적 알리바이가 성립하지 않는 신체를 날 것 그대로 묘사한 방식이 문제가 되었다. 이러한 이유로 17세기 말 혹은 18세기 초, 아담과 이브의 성기 부분이 무화과 나뭇잎으로 가려진다. 1652년, 피에트로 다 코르토나와 오토넬리 신부의 회고록에 두 인물이 완전히 나체 상태였다고 기록된 것으로 보아 이와 같은 선택은 코시모 3세의 명령에 의한 것이라 믿어졌다. 이 그림이 마사초가 제작했던 그대로의 색과 형태를 되찾기 위해서는 1983년에서 1990년까지 진행된 복원을 기다려야 한다.

〈낙원으로부터의 추방〉이 비난 받은 또 다른 이유는 성서와 어긋나는 해석, 더 정확히 말하자면 그 자체로 스캔들이 되는 나체의 선택 때문이다. 창세기(3:21)에서 그들을 낙원에서 쫓아내기 전에 "여호와 하나님이 아담과 그의 아내를 위하여 가죽옷을 지어 입히셨다"고 하지 않았던가? 또한 하늘 위 저토록 사나운 천사는 대체 어디에서 튀어나왔단 말인가? 창세기(3:24)는 하나님의 진노가 가라앉은 후 "에덴동산 동쪽에 불타는 칼을 휘두르는 그룹들을 두어 생명나무의 길을 지키게 하시니라"라고 기록한다. 마사초의 이와 같은 자유로운 해석에는 그리스도교 믿음의 근간을 흔드는 것이 있다.

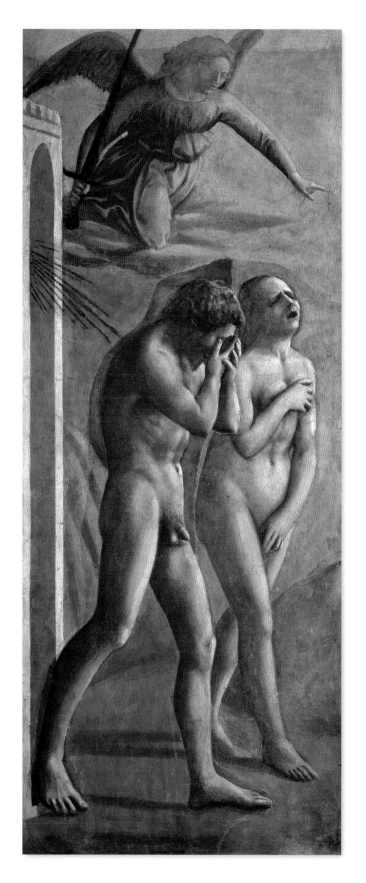

마사초
〈낙원으로부터의 추방〉
1426, 프레스코화,
208x88cm,
피렌체, 산타 마리아 델 카르미네
성당, 브랑카치 예배당

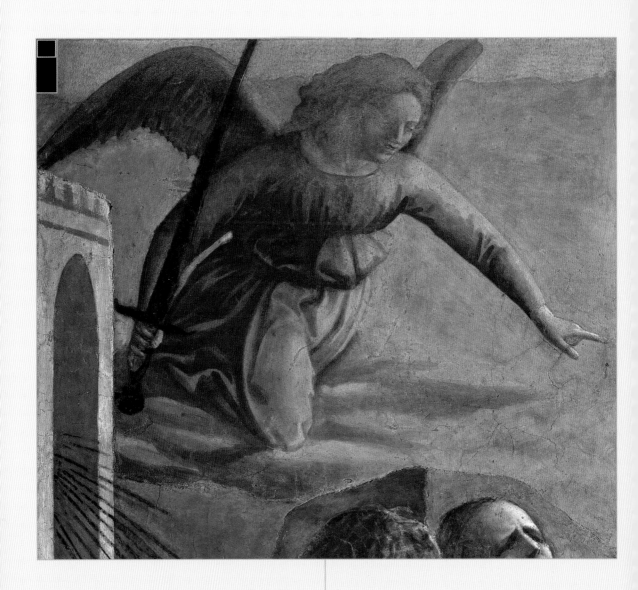

"마사초는 마솔리노 다 파니칼레가 피렌체 카르미네 성당의 브랑카치 예배당에 그림을 그리고 있을 당시 회화에 입문했다. 마사초의 그림은 달랐지만 그는 최대한 브루넬레스키나 도나텔로의 뒤를 따르고자 했고, 삶과 자연을 자연스럽게 표현하고자 노력했다. 마사초의 데생과 회화는 너무나 현대적이고 독창적이어서 오늘날의 것이라 해도 전혀 놀랍지 않을 정도다."

– 조르조 바사리, 『뛰어난 화가, 조각가, 건축가들의 생애
Le Vite de' più eccellenti pittori, scultori e architettori』, 1550

추방하는 천사

붉은 옷을 입은 무서운 표정의 천사가 붉은 색이 반사된 구름 위에서 "불타는 칼"을 들고 있는데, 바로 이 천사가 종말의 날 사탄을 물리친 미카엘 대천사다. 에덴동산의 문을 지키는 천사는 불행한 두 죄인에게 큰 벌을 내릴 것처럼 위협적인 태도로 팔을 곧게 뻗어 더욱 공포감을 자아낸다. 마사초는 당시의 건축학적 원칙에 개의치 않는 듯, 죽음의 천사 옆에 이상하리만치 높고 좁은 건물의 문을 세웠다. 이 얼마나 종교계의 비난을 사 마땅한가! 축약된 원근법으로 표현된 이 기괴한 건물을 그리기 위해 마사초는 브루넬레스키로부터 절대적인 도움을 받았다.

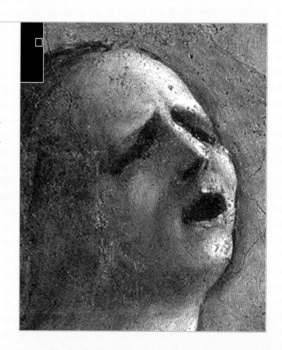

전통 양식과의 결별

여성 얼굴의 아름다움을 규정하는 척도가 고대 그리스 조각상이라면, 마사초의 이브는 이런 기준에 대한 도발에 해당한다. 어두운 구멍처럼 표현된 입, 검은 그림자로서의 눈, 거친 머릿결, 사라진 귀, 얼굴 가운데에 단순한 기둥처럼 세워진 코… 마사초의 이브는 〈밀로의 비너스〉나 페이디아스의 〈부상당한 아마존〉을 모방한 고대 로마 여신들과 얼마나 동떨어져 있는지! 마사초는 이브를 이상화한 것이 아니라 그저 표현하기 위해서, 더 나아가서는 강한 인상을 남기기 위해 그렸다. 앞이 보이지 않는 절망에 빠진 여성으로서 이브는 고대의 교훈을 거부할 뿐 아니라 당시 피렌체에서 유행하던 중세의 고딕 양식에 반발한다. 중세 미학이 지배하던 시절에 그림을 배운 마사초였기 때문에 그의 작품은 당대인에게 감탄과 노여움을 동시에 일으켰다.

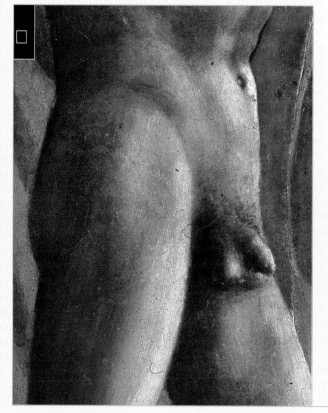

날 것 그대로의 나체

마사초를 평가한 최초의 비평가들조차 그를 "자연을 뛰어나게 모방하는 화가"로 칭할 정도로 마사초의 자연주의적 감각은 확고했다. 그러므로 아담의 머리카락을 뭉쳐놓고 오른쪽 다리를 뒤틀리게 표현한 것은 혹독한 현실 앞에서 나약한 인간의 운명을 나타내기 위한 예술가의 의도적 장치로 볼 수 있다. 그의 자연주의적 묘사력이 특히 돋보이는 부분은 아담의 허리와 허벅지다. 성기는 힘을 잃은 채 축 늘어졌고 움푹 들어간 배는 인간의 심리적 위축을 드러낸다. 태초에 하느님이 '흙을 빚어' 인간을 만들었다는 성서 구절을 고려하면 마사초가 그려넣은 아담과 이브의 배꼽은 존재할 이유를 잃는다. 그림을 구석구석 살피며 비난의 요소가 될 만한 모든 것들을 발견했던 엄격한 종교인들이 아담의 배꼽은 간과했다는 사실이 놀랍지 않은가? 이것 자체로도 또 하나의 놀라운 스캔들 요소가 존재한다고 볼 수 있다.



〈무덤 속 그리스도의 시신〉 • 소 한스 홀바인 (1497-1543)

평범한 것의 스캔들

실물 크기의 벌거벗은 시신이 심각한 상처를 입은 모습으로 기다란 나무판에 놓여 있다. 이미 부패가 진행된 듯한 끔찍한 모습은 모든 인간의 숙명인 죽음을 보여준다. 나무판 상단에 대문자로 표시된 문구 "IESVS NAZARENVS REX IVDÆORVM"(나사렛 예수, 유대인의 왕)은 이 사람이 바로 예수 그리스도임을 알리고 있다.

평범한 인간?

이 그림의 가장 큰 특징은 소재의 잔인함이다. 비극성을 강조하기 위해 갈색과 검정 색조만 사용되었으며, 순교자의 성기를 가리는 수의와 바닥의 천만이 이보다 조금 밝은 하얀색으로 표현되었다. 희망이라고는 찾아볼 수 없는 무거운 분위기가 머리부터 발끝까지 육신을 지배한다. 화가는 관람객에게 시선을 돌릴 여유를 주지 않는다. 그러다가 처음의 충격에서 벗어나 정신을 차린 사람들은 관의 측면을 잘라내어 그 안을 들여

다보는 것이 과연 가능한 일인지 묻기 시작한다.

이 육신이 정말 예수의 것이라면, 무덤에 머문 시기는 짧은데 그림 속 시체가 부패한 정도는 어떻게 설명되는가? 땅속에 묻힌 지 사흘 만에 부활하여 성녀들과 엠마우스의 순례자들, 그리고 제자들 앞에 나타난 그리스도 아닌가! 실제로 홀바인은 이 그림을 그리기 위해 익사한 어느 장사꾼의 사체를 관찰했다고 한다. 그리하여 그리스도의 강생이라는 기독교 신앙에서의 중요한 기적을 이토록 평범한 인간의 모습을 한 예수의 형상으로 표현할 수 있었다.

예수의 인간성, 그리스도의 신성

거대한 제단화의 하단을 차지하는 홀바인의 이 그림이 관람객을 충격에 빠뜨리는 이유는 (19세기의 도스토옙스키까지도!) 극단적인 사실주의에 있다. 그때까지 서양 미술의 역사에서 그리스도

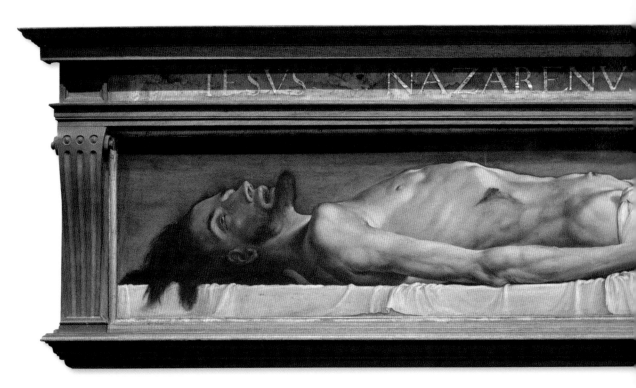

를 이토록 절망적으로 표현한 적은 없었다. 마티아스 그뤼네발트의 〈이젠하임 제단화〉(1512-16)에서도 그리스도는 혼자 있지 않고 사람들에 둘러싸여 있다. 그러나 홀바인의 작품 속 예수의 시신은 부활이 불가능한 것처럼 보여 관람객은 과연 예수의 희생이 의미를 갖는지 의구심을 갖게 된다. 고통으로 일그러진 얼굴, 앙상한 사지, 곪아 터진 상처 등은 연민보다는 혐오감을 일으킨다. 툭 튀어나온 배꼽, 까맣게 변색된 손톱과 발톱, 뒤틀린 손가락, 벌어진 입 등 화가 스스로 거부감을 일으킬 만한 세부사항들을 활용한 것이 보인다.

무덤에 누워 있는 그리스도의 야위고 뻣뻣하게 굳은 몸, 푸르스름한 피부는 그가 우리와 같은 인간임을 드러낸다. 그의 인간성을 초월할 수 있는 것은 기적뿐인데, 관람객은 그를 보며 부활이라는 기적이 가능할지 의심할 수밖에 없다.

못, 가시 면류관, 창이 낸 깊은 상처는 이제 신앙심에 호소하는 것 같지도 않다. 십자가형이라는 장면이 갖는 상징성을 규범적으로 표현하는 데에만 익숙한 이들에 맞서 홀바인은 실제적 고난의 끔찍한 결과를 사실적으로 재현하려 했다.

홀바인의 활동 당시에도 사후 육신의 변화를 묘사하는 일은 흔했지만, 그의 그리스도는 보는 이를 충격에 빠뜨리는 것을 넘어 믿음을 흔들 수도 있었다. 그리고 이것은 홀바인이 상당히 곤혹스러운 상황에 놓일 수 있음을 뜻한다. 그로부터 4세기가 흐른 후, 홀바인과 마찬가지로 독일 출신인 딕스의 〈전쟁〉(214쪽 참고) 하단에서 홀바인에 경의를 표하는 듯한 절망 가득한 시체 무더기를 다시 보게 되는 것은 결코 우연이 아니다.

소 한스 홀바인
〈무덤 속 그리스도의 시신〉
1521, 패널에 유채,
30.5x200cm,
바젤 시립 미술관

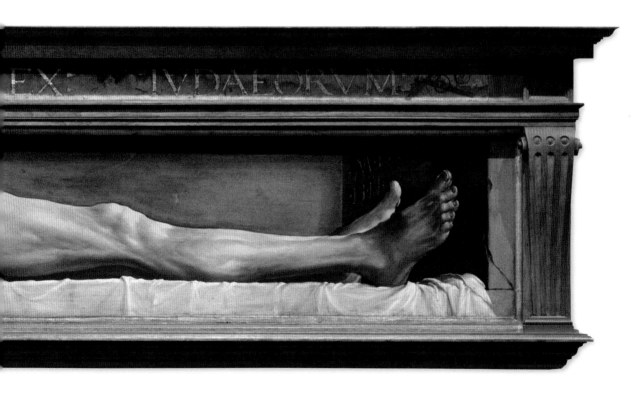

얼굴에 나타난 고통의 흔적

예수의 얼굴에 드리운 죽음의 그림자는 보는 이의
가슴을 죄어 온다. 반쯤 열린 채 굳어버린 입술 사이로
숨결은 느껴지지 않는다. 마찬가지로 반쯤 열린 눈꺼풀
아래 뒤집어진 눈동자의 검은자가 보인다. 흩어져
내린 머리카락은 하얀 천으로 덮인 판자에 그의
머리가 무겁게 놓여 있음을 상기시킨다. 하늘을 향해
곧게 치솟은 턱수염은 죽음 직전 느낀 극한 고통을
떠올린다. 16세기 독일 미술을 대표하는 표현주의에
충실하게 홀바인은 그리스도가 느낀 고통이나
비극적인 인간성을 감추려 하지 않았다. 설령 그것이
교인들로 하여금 부활에 대한 의심을 품게 만들어도
개의치 않았다. 3세기 후 바젤을 방문한 러시아의
대문호 도스토옙스키가 홀바인의 그림을 본 후 "이
그림은 믿음을 잃게 할 수도 있다"고 외친 것도 같은
맥락에서다. 바로 이 때문에 홀바인의 그리스도는 많은
비난을 받을 수밖에 없었다.

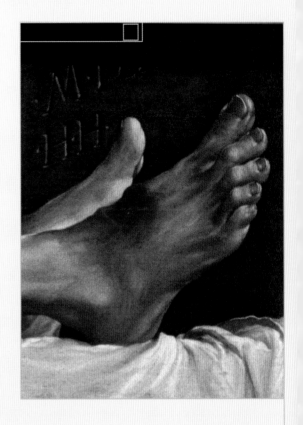

겸허함의 표식

홀바인이 그림 제작 시기와 자신의
이름을 남긴 곳은 바로 무덤 뒤쪽,
그리스도의 발치. 그곳에서 우리는
로마 숫자 MDXXI와 한스 홀바인의
이니셜 H H를 발견할 수 있다. 이는
화가로서 자부심과 동시에 겸허함을
드러내며, 자신에게 쏟아질 비난을
감수하겠다는 의지로 볼 수도 있다.

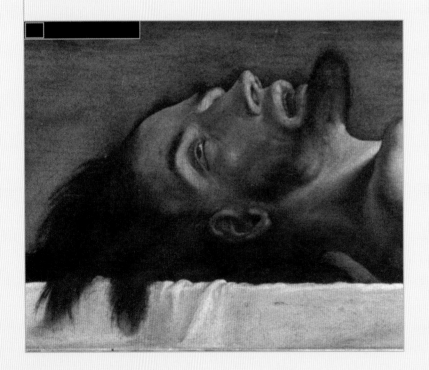

정통과는 거리가 먼 나체

그리스도의 나체는 많은 이들의 분노를 샀다.
이 부분은 복음서에 명확히 묘사되어 있는데,
요한복음에는 "〔아리마대 사람 요셉과 니고데모는〕
예수의 시체를 가져다가 유대인의 장례법대로
향품과 함께 세마포로 쌌다"(19:40)고 한다.
누가복음은 더 함축적이지만 아리마대 사람 요셉이
예수의 시체를 가져다가 "세마포로 싸고 무덤에
넣어 두었다"(23:53)고 한다. 이는 마가복음에
거의 그대로 반복되고, 마태복음에서는 "요셉이
시체를 가져다가 정한 세마포로 싸서 바위 속에
판 자기 새 무덤에 넣어 두었다"(27:59-60)고 한다.
성경을 잘 알고 있던 홀바인이었기에 그리스도의
시신을 나체로 표현한 것은 무지 때문이 아니라
그리스도의 죽음 자체가 갖는 스캔들적 성격을
강조하기 위한 선택으로 해석할 수 있다.

끔찍한 낙인

인간이 만든 가장 야만적 산물 중 하나인 십자가형을 겪은
그리스도지만, 그의 끔찍한 고통이 모자란 듯 한 로마 병사가 창끝으로
옆구리를 찌른다. 나무에 못 박힌 손발의 상처와 옆구리의 상처는
그리스도의 육체적 수난을 완성한다. 화가는 상처 앞에서 관람객이
연민만큼이나 거부감을 느끼리라는 것을 예상하며 조금도 물러서지
않는다. 홀바인의 냉정한 사실주의는 신의 아들을 인류 고통의
역사 속에 편입시킨다. 마지막 경련을 일으킨 후 완전히 굳어버린
그리스도의 오른손은 이미 부패의 징조를 보이고 있으며, 우리는 그의
고통을 정면으로 마주하게 된다.

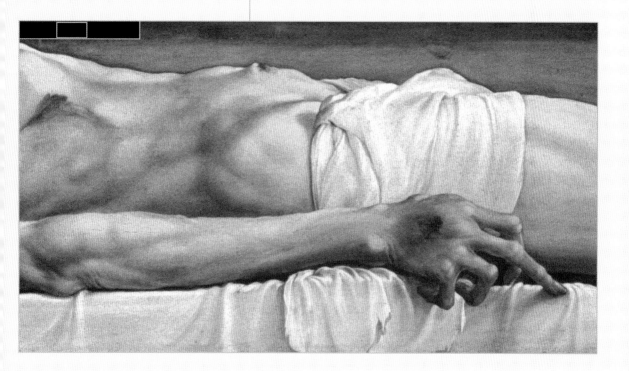

인간적인, 너무나 인간적인

〈십자가에서 내려지는 그리스도〉라는 제목으로 잘못 알려진 폰토르모의 〈옮겨지는 그리스도〉는 1977년 복원된 이후 비극적 혼란에 휩싸인 무리들을 더욱 선명하게 보여줌으로써 화가의 동시대인들이 받았을 충격을 짐작하게 한다.

무엇보다 감정이 우선

브루넬레스키가 설계한 카포니 예배당 안쪽에 위치한 이 그림은 본래의 색채와 그림자를 되찾은 후 완전히 새로워졌다. 주변 프레스코화들과 조화를 이루는 파스텔 색감으로 채색되었으며 특히 주를 이루는 다양한 파란색은 그 섬세함으로 시선을 끌어당긴다. 복원 작업으로 되찾은 그림자는 땅에서부터 하늘에 이르기까지 배경에 깊이를 더한다. 이 장면은 성경에서 그리스도를 십자가에서 내리고 무덤에 안장하는 그 중간에 찾아볼 수 있다. 복잡하게 얽힌 여러 인물들 속에 관람객은 성모 마리아와 예수를 단번에 알아본다. 마리아의 얼굴은 고통 받은 아들의 시신 앞에 선 어머니의 절망을 그대로 드러낸다. 종종 실재감이 부족하다는 공격(앉은 자세의 마리아를 받쳐주는 의자는 어떻게 위치하는지, 상단의 여인

들은 중력의 법칙에서 벗어난 것이 아닌지)을 받는 이 그림은 인물들의 감정을 무엇보다 중시하고 있다. 성모의 고통, 그녀 왼쪽에 있는 여인의 절망 가득한 시선, 그리고 성모의 눈물을 닦아주기 위해 손수건을 든 막달라 마리아의 모습에서 연민이 전달된다. 이미 아버지의 왕국으로 떠난 듯 전혀 무게감이 없는 그리스도의 시신을 웅크린 채 이고 있는 천사의 모습에서도 감정을 우선하는 화가의 선택을 확인할 수 있다.

신성 모독의 경계에서

1528년, 아르노강의 좌안에 위치한 산타 펠리치나 성당. 3년간 비밀스럽게 작업한 폰토르모의 그림이 공개된 순간, 그곳에 있던 교인들의 반응은 바사리가 『생애』에 쓴 표현을 인용하자면 '(경탄이 아닌) 경악' 그 자체였다. 바사리 또한 "그림자도 없고, 색조는 지나치게 밝고 단조로우며, 중앙을 비추는 빛에도 불구하고 명암이 불명확한" 그림에 부정적 견해를 피력한다. 화가가 과거의 사실적 원칙을 지키지 않은 점은 그렇다고 치더라도, 과장된 제스처, 비례가 맞지 않는 신체, 극단적인 표정의 인물들이 쌓아 올린 피라미드는 어떤 논리에 바탕을 두고 있는가?

신약 성서에서 다루는 가장 신성한 장면 중 하나인 이 순간을 이처럼 과장되게 표현한 것은 신성 모독에 가깝다. 기이하게 긴 형상을 한 인물들은 남녀 양성을 갖고 있는 듯 표현되었는데, 이들이 입고 있는 파란색과 분홍색 옷들이 이런 특성을 강조한다. 인물들의 눈빛에서 고통보다는 자신들 앞에서 벌어지는 상황에 느끼는 당혹감을 엿볼 수 있다. 그로부터 4세기 후, 이탈리아의 영화감독 피에르 파올로 파솔리니는 「라 리코타」(1963)에서 폰토르모의 이 그림을 실제 배우들이 재현하게 함으로써 영화에 패러디적 성격과 비극성을 부여한다.

독특한 양식, 마니에리즘

1792년 미술사학자 루이지 란치는 르네상스 후기에서 바로크 초기, 즉 16세기 대부분을 차지하는 시기에 싹튼 양식에 마니에리즘이라는 이름을 붙였다. 해부학적 완벽성과 이상적인 자연을 재현하기를 거부한 새로운 세대의 등장은 떠오르는 부르주아지가 아닌 퇴폐적인 귀족층을 겨냥한다. 빛의 효과를 최대화하고, 원근법을 비틀고, 늘어지고 구불거리는 형상과 과장된 색채 등으로 특징지어지는 마니에리즘 양식은 이탈리아에서 페데리코 바로치, 로소 피오렌티노, 줄리오 로마노, 파르미자니노, 다니엘레 다 볼테라와 함께 발전되지만 무엇보다 폰토르모와 그의 수제자였던 브론치노가 가장 큰 영향력을 행사했다.

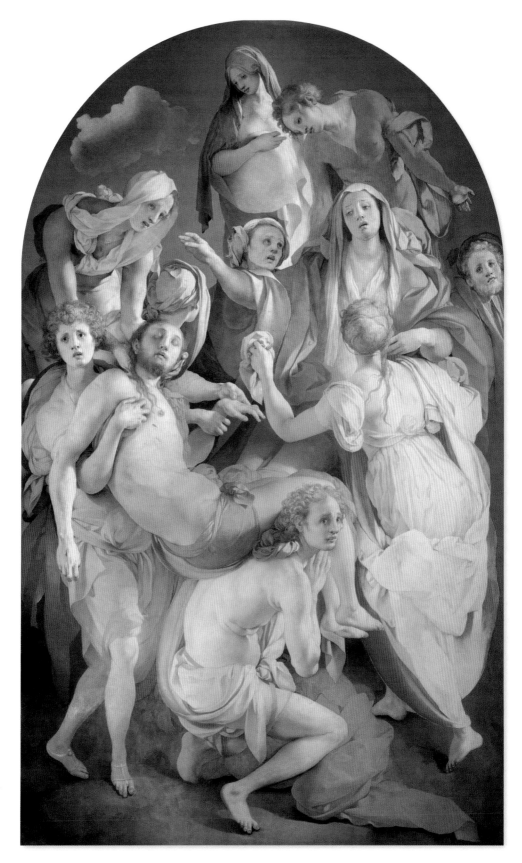

야코포 카루치,
통칭 폰토르모
〈옮겨지는 그리스도〉
1528, 나무판 위에
템페라, 313x192cm,
피렌체, 산타 펠리치나
성당, 카포니 예배당

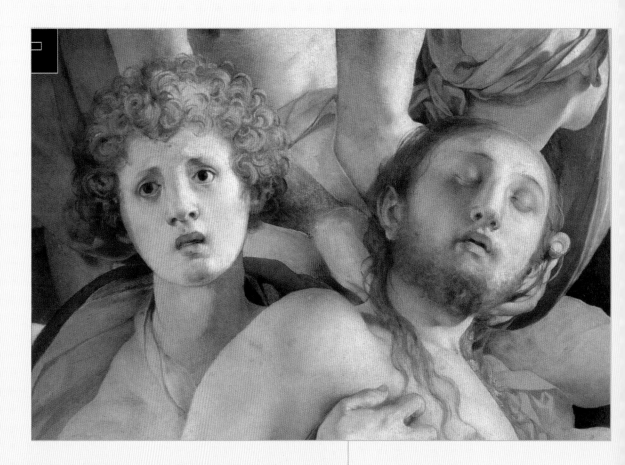

예수와 요한의 닮은 꼴 얼굴

작품에서 볼 수 있는 독특한 요소들 중 특히 눈에 띄는 것은
성 요한과 그리스도의 닮은 얼굴이다. 머리 모양이 다르고 성
요한은 두 눈을 크게 뜬 반면 그리스도는 눈을 감고 있다는
점에서 차이가 있지만, 이와 같은 상황적 차이를 제외하고
전체적으로 인상이 닮았다는 사실은 부정할 수 없다. 이 성인의
정체가 불분명한 만큼 두 인물의 닮은 꼴 얼굴에 대한 해석도
다양하다. 어떤 이들은 그의 외모가 여리고 앳되다는 점을
강조하며 그는 그리스도의 발밑에서 마지막까지 함께한 성
요한이 아니라 고난을 상징하는 천사라고 주장한다. 폰토르모가
주창했던 마니에리즘 양식을 떠올리면 화가가 성서의 장면을
충실히 재현하는 것보다는 상징성에 중점을 둔 것도 놀라운
일은 아니다. 즉 폰토르모는 그리스도와 가까이 있는 인물의
얼굴에 역사적 진실이 아닌 고통의 전형을 형상화한 것이다.

"그림 속 인물들은 폰토르모가
그것을 제작하는 동안 끊임없이 그를
뒤따랐던 근심과 두려움을 보여준다.
그는 이 그림을 그리는 3년 동안,
아무도 자신에게 지시하거나 충고하지
못하도록 로도비코 카포니*를 포함한
그 누구도 예배당에 들어오지 못하게
했다. 그렇게 함으로써 그는 친구들은
물론 모든 조언자로부터 자신을
차단했다. 그 결과 그림이 대중에게
첫선을 보인 순간 관람객이 느낀 것은
슬픈 놀람뿐이었다."

– 바사리, 「야코포 다 폰토르모」, 『생애』

♦ 코시모 1세의 총애를 받은 궁정인으로 문화 예술을 사랑하여
여러 예술가들을 지원한 것으로 알려진다.

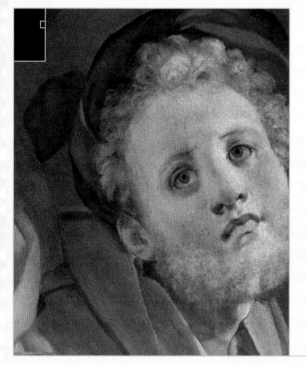

〈옮겨지는 그리스도〉
폰토르모

화가의 자화상?

가장 오른편에 있는 남성은 독특한 모양의 녹색 두건을 두르고,
곱슬곱슬한 금색 턱수염이 얼굴을 덮고 있다. 또한 후드가 달린
노란색 망토를 걸치고 있는데 이 모든 외부 요소들을 고려하면
그는 니고데모일 가능성이 크다. 니고데모는 아리마대 요셉과 함께
십자가에서 예수를 내린 이다. 예수의 시신을 둘러싼 채 걷잡을 수
없는 혼돈에 빠진 무리와 묘하게 거리를 둔 남성은, 무대를 떠나기
직전 관람객에게 슬픔 가득한 시선을 던진다. 복합적인 세부사항들은
이 남성이 화가의 자화상임을 암시하지만, 남성의 얼굴이 그리스도
및 요한의 얼굴과 지나치게 닮았다는 사실도 간과할 수 없다. 이처럼
폰토르모는 다양한 인물에게 닮은 꼴 얼굴을 입히는 시각적 전략을
구사함으로써 혼란스러운 장면에 유기적인 통일성을 꾀한 듯하다.

슬픔에 잠긴 성모 마리아

성모의 형상은 중심축에서 벗어났음에도
관람객의 시선을 단번에 집중시킨다.
그녀의 표정은 도식화되긴 했지만 풍부한
표현력으로 보는 이를 사로잡는다. 거대한
파란색 외투를 걸친 성모는 정신을 잃기
직전 마지막으로 아들을 향해 무기력한
팔을 들어 올린다. 결코 되돌릴 수 없는
비극의 순간, 어쩌면 그녀는 아기 예수가
세례를 받을 때 시므온이 했던 말을
떠올렸을 수도 있다. "보라, 이 아기는
이스라엘 중 많은 사람을 패하거나
흥하게 하며 〔…〕 칼이 네 마음을 찌르듯
하리니."(누가복음 2:34-35) 예수 탄생의
환희에 빠져 있던 성모에게 내려진 이
무시무시한 예언으로 그녀는 이미 많은
눈물을 흘렸던 것이다.

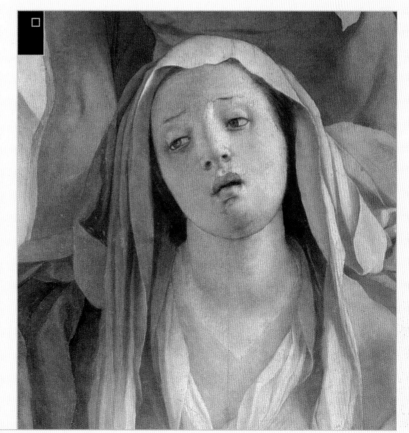

쾌락에 바치는 찬가?

수많은 평론가들이 신비함의 비밀을 파헤치고자 오랜 기간 노력해 온 〈우르비노의 비너스〉.
티치아노가 이 작품을 그린 배경에는 우르비노 공작이었던 프란체스코 마리아 델라
로베레의 상속자이자 지역의 부호 귀도발도 델라 로베레의 주문이 있었다.

에로티시즘으로의 초대

이 그림에서 가장 먼저 눈에 띄는 것은 그림 도처에 우화적으로 표현된 결혼에 관한 상징들이다. 젊은 여인의 발치에서 몸을 웅크린 채 잠든 강아지는 전통적으로 충직함을 상징하고, 여인이 손에 쥔 붉은색 꽃과 어깨 위로 내려뜨린 풍성한 머리는 배경에 보이는 두 개의 나무상자와 더불어 혼례를 상징한다. 마찬가지로, 변하지 않는 마음을 상징하는 도금양 화분 하나가 창틀 위에 놓여 있다. 하지만 이 모든 요소들은 색욕의 상징이라는 주장 또한 강하게 제기되었다. 이렇게 주장하는 이들은 여인의 왼손이 놓인, 혹은 어루만지는 곳이 그녀의 음부라는 사실을 지적한다. 당시 이 그림은 왼손의 위치에 따른 에로티시즘으로 스캔들을 일으켰다.

신화 속 여신이 아닌 여인

티치아노의 그림은 베네치아의 또 다른 거장, 조르조네의 〈잠자는 비너스〉에서 직접적인 영향을 받은 듯하다. 조르조네가 그린 비너스는 아름다운 풍경을 배경으로 곧잘 잠들어 있다. 티치아노의 그림 속 여인도 조르조네의 비너스와 마찬가지로 나체이며 동일한 자세를 취하고 있지만 그녀가 비너스라는 사실은 어디에도 명시되어 있지 않다. 그림이 제작된 지 십여 년이 지난 후 바사리가 『생애』의 개정판에서 그림 속 여인을 비너스로 묘사했지만, 귀도발도 델라 로베레가 쓴 편지에서 티치아노의 그림에 대해 이야기할 때 신화 속 여신에 대한 언급 없이 단순히 "나부"로 불렸다는 사실을 알 수 있다. 따라서 티치아노는 자신의 욕망을 충족하기 위해 오른팔에 가볍게 기댄 채 누워 있는 나체의 여인, 긴 머리를 풀고 폭신한 베개에 머리를 기댄 채 오른손으로 장미 꽃잎을 무심히 만지고 있는 아름다운 여인을 그렸을 뿐이다.

실재와 상상의 만남

그림의 무대가 되는 르네상스 양식의 저택은 화려하면서 사실적인 세부 묘사로 관람객에게 놀라움을 선사하는 동시에 공간적으로 있음직하지 않은 설정으로 당혹감을 일으킨다. 나체로 누워 있는 여주인 뒤편으로 우아하게 차려 입은 두 명의 하녀가 보인다. 이들은 분주히 자신들이 맡은 일에 집중한다. 여주인과 하녀들의 대조적인 분위기는 마치 두 장면이 다른 두 공간에서 벌어지는 듯한 착각을 일으킨다. 이러한 괴리감에 당황한 관람객이 눈을 크게 뜨고 더욱 자세히 관찰하면, 앞쪽 침대가 놓인 공간의 바닥과 뒤쪽 하녀들이 일하고 있는 공간의 바닥이 같은 평면에 있을 수 없다는 사실을 알게 된다.

만약 이 모든 것이 환상이라면?

비너스가 있는 공간이 저택의 나머지 공간과 일치할 수 없다면, 이 여인은 결국 그것을 주문한 후원자의 상상 속에서만 존재한다는 사실을 의미한다. 티치아노는 카를 5세의 부름을 받아 그의 초상화를 제작할 만큼 당대 가장 유명한 화가 중 하나였고, 귀도발도 델라 로베레는 이런 티치아노에게 상상 속의 여인을 저택에 그려 넣게 함으로써 자신의 화려한 소유물을 하나 더 늘렸던 것이다. 따라서 티치아노는 건축학적 논리를 엄격히 따르기보다 꿈과 현실, 현재와 미래, 상상과 실재를 조합하여 작품에 전체적인 조화를 꾀했다. 저택이라는 공간에는 구체적이며 세세한 묘사를 통해 사실성을 부여하고, 젊은 여성에게는 환상과 이상을 덧입힘으로써 독특한 세계를 창조한 것이다. 이와 같은 이질성은 화폭의 중앙을 수직으로 나누는 어두운 벽의 존재로 강조된다. 이 벽은 여성의 음부를 향해 하강하면서 새끼손가락에 반지를 낀 그녀의 왼손을 분명하게 가리킨다.

티치아노
〈우르비노의 비너스〉

1538년경,
캔버스에 유채,
119x165cm,
피렌체, 우피치 미술관

"이 그림을 있는 그대로,
그리고 보이는 그대로 받아들이면
우리는 그것이 결혼 생활에 필연적 존재인
에로틱한 요소를 곳곳에 배치하고
찬양하고 있음을 발견할 수 있다."

– 아우구스토 젠틸리, 2012

영원을 뜻하는 도금양

석양이 지는, 혹은 잿빛 구름이 낮게 깔린 하늘을 배경으로 창틀 위에 놓인 도금양 화분은 영원한 사랑의 파수꾼을 자처한다. 사철 푸른 잎과 봄에 피는 흰 꽃 때문에 도금양은 전통적으로 여인의 아름다움과 순결을 상징했고, 고대 신화에는 요정 미르시네가 비극적으로 변모한 모습이자 사랑과 결혼의 여신인 아프로디테의 신목이었다. 이 식물은 자궁의 통증이나 월경의 유출 등 여성의 질병을 치료하는 데 사용되기도 했다. 이렇듯 사랑과 기쁨, 결혼과 다산의 상징이 된 도금양은 젊은 여성들의 수호자가 되었다. 따라서 관람객은 티치아노가 실내에 평화롭게 누워 있는 여인을 외부의 위험으로부터 보호하기 위해 그 경계인 창틀에 도금양 화분을 둔 이유를 이해하게 된다.

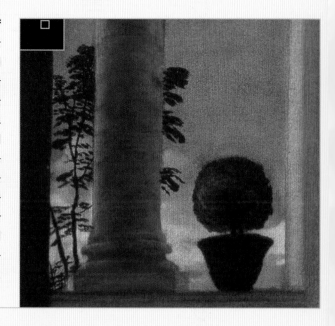

부끄러움 없는 당돌한 시선

사랑의 여신이 관람객에게 던지는 시선은 당돌하고 직선적이다. 나른한 듯 힘없이 늘어진 육체와 대조적으로 크게 뜬 두 눈의 강렬함은 초조함이나 권태로움과는 거리가 멀다. 초기 관람객이 그녀 앞에서 불편함을 느낀 이유는 바로 이렇듯 부끄러움이라고는 없는 그녀의 직선적인 시선 때문이었다. 3세기 후 마네가 〈올랭피아〉를 그리면서 티치아노의 여인을 특징짓는 불편한 무관심을 그대로 차용하여 또 다른 스캔들을 일으킨 것도 놀랍지 않다.

꾸민 수줍음과 도발

비너스의 어깨 위로 흘러내리는 머리카락, 매끄러운 가슴, 길게 뻗은 감각적인 다리보다 자극적인 것은 왼손의 위치다. 젊은 여성이 마땅히 보여야 하는 수줍음은 온데간데없고 그녀는 아무렇지 않게 자신의 왼손을 들어 서양 미술의 역사에서 보지 못한 자세를 당당히 취한다. 이러한 태도는 너무나 당돌하여 비난하려는 이들도 과연 화가가 그것을 의도한 것인지 의심할 정도였고, 페미니스트들조차 그림 속 여성의 의도를 확실히 결정짓지 못한다. 자위행위에 대한 암시라면 화가가 너무나 큰 스캔들을 감수해야만 했기에, 당시 임신의 성공 여부가 여성이 관계를 할 때 느끼는 쾌락의 정도와 비례한다고 생각했던, 의학적 지식이 빈약했던 시절의 비과학적 믿음이 반영되었다고 해석하는 것이 차라리 옳을 수 있다. 여기에는 결혼과 출산을 연결시켜 생각했던 시대적 분위기가 묘하게 맴돌고 있다.

〈우르비노의 비너스〉
티치아노

"티치아노, 라파엘로, 레오나르도 다빈치가 그린 가장 아름다운 초상화들은 모두 화가들이 흥분을 주체하지 못한 상태에서 제작되었다는 공통점을 가지고 있다. 이러한 상태는 사실 모든 걸작들의 탄생 조건이다."

– 오노레 드 발자크, 『대문에 실타래 장난을 하는 고양이가 그려진 집
La Maison du Chat-qui-pelote』, 1830

이 글을 썼을 당시 발자크가 〈우르비노의 비너스〉를 염두에 두었다는 사실을 증명하는 기록은 없지만, 이 글로 인해 티치아노의 그림에는 기존의 해석에 낭만주의적 뉘앙스가 더해진다.

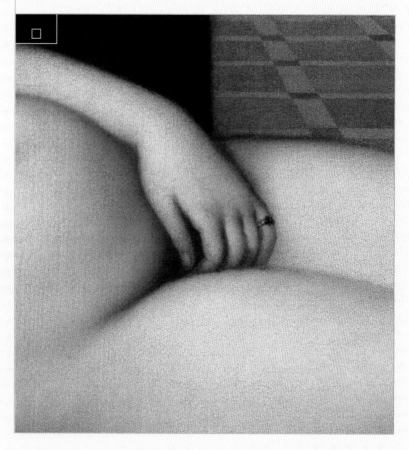

"침대에 누워 있는 여성이 자신을 애무하면서 우리를 보고 있는데, 그녀가 성적으로 유혹하는 게 아니라고요? 이보다 어떻게 더 직선적일 수 있습니까?"

– 다니엘 아라스

알몸들 좀 가리시오

교황 클레멘스 7세의 부름을 받은 미켈란젤로는 1534년 〈최후의 심판〉의 제작에 착수하여 1541년 11월 1일 대중에게 선보인다. 그림 속 인물들의 극단적인 몸짓과 표정, 노골적인 알몸은 르네상스 시기의 휴머니즘이 끝을 향해 가고 있음을 보여준다. 교황청은 검열의 칼날을 휘두름으로써 서둘러 질서를 회복하려 했다.

상징적인 구조

그림에 등장하는 인물이 많고 그들의 행동과 자세도 다양하지만, 이 거대한 프레스코화의 구성은 제법 단순하다. 우선 가장 위쪽에는 천사들이 그리스도의 수난에 사용된 도구들을 들고 있다. 그 밑으로는 성모 마리아와 그리스도를 중심으로 선택받은 이들이 둥글게 무리를 이루는데, 이는 작품에서 가장 중요한 부분이다. 세 번째 줄에는 천국으로 올라가는 사람들이 왼쪽에, 지옥으로 떨어지는 사람들이 오른쪽에 있다. 두 무리 사이에서 세계의 종말을 알리는 나팔 소리가 울려 퍼진다. 맨 아래에는 죽음에서 부활하는 이들이 왼쪽에, 죽은 자를 저승으로 실어 나르는 카론의 배가 오른쪽에 보인다.

너무 많은 알몸들

미켈란젤로가 이같이 모험적인 그림을 바티칸에 그릴 수 있었던 것은 그가 자기 자신에 대해서는 물론 교황청의 핵심 인물들에 대한 믿음이 강하지 않고는 불가능했을 것이다. 트리엔트 공의회에서 채택될 교령을 미리 예견한 그는 시스티나 성당에 들어서는 교인들에게 이 엄청난 광경을 제공한다. 루카 시뇨렐리가 오르비에토 대성당에 제작한 프레스코화(1504)를 모델 삼아 미켈란젤로는 그림 아래 선 관람객이 심판을 받는 장면 속에 자신을 비추어 보기를 바랐을 것이다. 종교 개혁으로 북유럽에서 신교가 세력을 확장하던 시기였기에 바티칸은 어떻게든 자신들의 세력을 확보해야 했다.

바사리가 『생애』에서 미켈란젤로에게 할애한 부분에 따르면 〈최후의 심판〉이 거의 완성될 무렵 "의전을 맡아 보는 까다로운 성품의" 비아지오 다 체세나가 교황 바오로 3세와 함께 거대한 프레스코화를 보러 찾아왔다고 한다. 그림을 본 순간 그는 이토록 신성한 장소에서 "신체의 부끄러운 부분을 버젓이 드러내고 있는" 인물들이 너무 많다며 분노했다고 한다. 그는 이 장소가 교황의 예배당인지 아니면 "행실 나쁜 사람들이 모여 있는 여인숙"인지 모르겠다고 하소연한다. 그럼에도 불구하고 교황의 신임을 얻은 미켈란젤로는 체세나의 태도에 격노했고, 그를 지옥에 떨어져 거대한 뱀에게 다리가 옥죄이는 미노스 왕의 모습으로 표현했다.

성기를 가리라는 명령

우리는 다시 한번 나체가 스캔들의 중심에 있는 작품 앞에 서 있다. 교황 바오로 3세와 율리오 3세는 미켈란젤로를 지지했지만 1555년, 바오로 4세가 교황으로 선출되면서 분위기는 급변했다. 교황 앞에 불려간 미켈란젤로는 작품 전체를 없애거나 '올바른' 방향으로 수정하라는 명령을 받는다. 하지만 트리엔트 공의회 내부의 지지를 받고 있던 미켈란젤로는 교황의 명령을 따르기를 거부한다. 1559년에는 비오 4세가 교황으로 선출되고, 미켈란젤로는 새로운 교황 앞에서도 흔들리지 않는 의지를 보인다. 하지만 트리엔트 공의회가 정한 교리를 엄격히 적용하기를 내세우던 비오 4세는 1564년 2월 24일, 알몸으로 표현된 인물들을 지우거나 그들의 민감한 부분을 가리도록 명령한다.

미켈란젤로는 이보다 앞선 2월 18일 숨을 거두면서 다행히 그와 같은 모욕을 피할 수 있었지만, 그의 제자 중 한 명인 다니엘레 다 볼테라는 교황의 명령을 따라야만 했다. 그는 어쩔 수 없이 천이나 나뭇잎을 덧그려 인물들의 중요 부위를 가렸고, 역사는 그에게 '브라게톤'(Braghettone, 직역하면 '팬티 제조인')이라는 잔

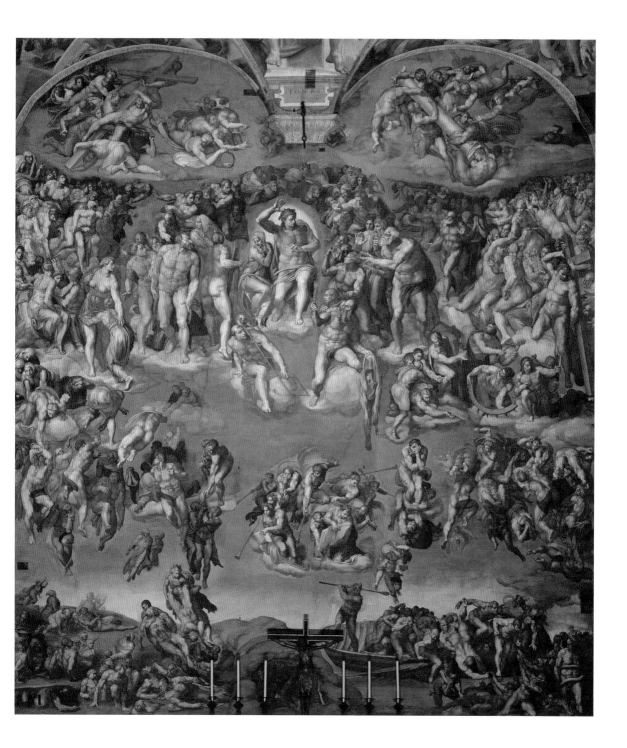

미켈란젤로
〈최후의 심판〉

1536-41, 프레스코화,
13.70x12m,
바티칸, 시스티나 성당

인하고 부당한 별명을 붙인다. 하지만 아무리 거
대한 스캔들도 시간이 흐름에 따라 고요해지는
법이다. 1991년에서 1994년에 걸친 복원 작업
을 통해 우리는 마침내 위대한 창작자가 제작한
거대한 프레스코화가 본래의 화려한 불꽃 속에
서 부활하는 모습을 보게 된다.

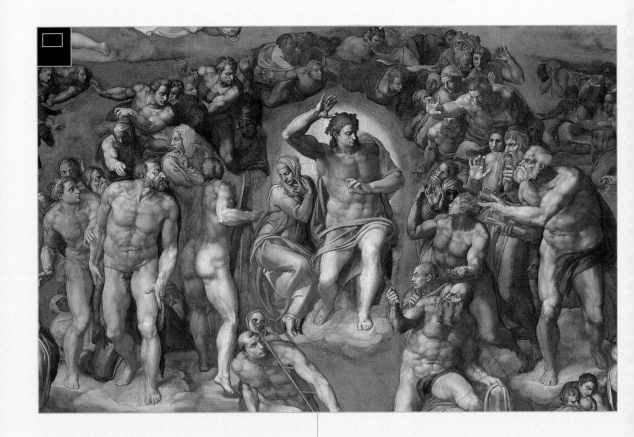

반종교 개혁을 위한 그림

1545년 12월 13일에 시작하여 1563년 12월 4일 막을 내린
트리엔트 공의회는 흔들리는 신자들의 마음을 다잡을 수
있도록 성서의 정신을 가장 감동적으로 재현할 수 있는
그림을 제작할 것을 많은 화가들에게 주문한다. "우리는
특히 성당에서 그리스도와 성모 마리아, 그리고 다른
성인들에 영광을 돌리고 숭배할 수 있도록 그들의 이미지를
지키고 유지해야 한다. 모든 경건한 이미지는 신도들에게
그리스도의 사랑과 행동을 가르칠 수 있을 뿐 아니라 신이
행한 기적과 그것의 미덕을 시각적으로 보여줄 수 있기
때문에 유익하다." (제25차 회기, 1563)

혼란의 중심에 선 그리스도와 성모 마리아

관람객의 시선을 가장 먼저 사로잡은 것은 강렬하고 거대한
그리스도의 형상이다. 그 옆에는 그와 함께 유일하게 후광을 나누고
있는 성모 마리아가 있고, 그들 주변으로 사도들, 예언자들, 무녀들,
구약성서에 나오는 여인들, 성인들이 역동적인 띠를 구성한다. 그
위로는 그리스도의 수난의 도구를 지고 있는 천사들이 있는데,
왼쪽에는 가시관이나 십자가를, 오른쪽에는 책형에 쓰는 나무
기둥을 서로 차지하려는 모습이다. 그리스도의 자세는 지상에서
보인 온화함이나 인자함과는 거리가 먼 모습으로, 마치 최후의
심판자의 권위를 상징하듯 자신을 따르지 않은 이들에게 영원한
불행을 예고할 것만 같다. 그 옆의 성모조차 아들의 분노를
누그러뜨릴 수는 없을 것이다. 한편 성모의 모습은 종교화에서
전통적으로 표현된 고통을 감내하는 어머니상이라기보다는 고대
그리스나 로마의 신전에서 볼 수 있는 수줍은 여신의 형상으로
표현된 듯하다.

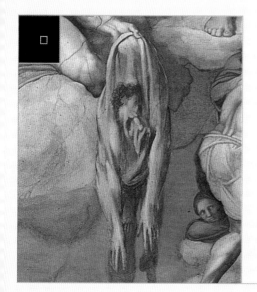

음산한 자화상

거의 모든 복음서에 등장하는 바르톨로메오는 인도, 에티오피아,
메소포타미아 등 먼 이국땅에 그리스도교를 전파한 인물이다. 다양한 전설에
따르면, 그는 십자가형은 물론이고 산 채로 살갗이 벗겨지는 고문이나
참수형을 당하는 등 여러 방식으로 순교한다. 이후 바르톨로메오의 수난을
상징하는 도구는 칼과 벗겨진 피부가 되었다. 미켈란젤로의 그림에서도
벗겨진 피부를 볼 수 있는데 특히 음산한 얼굴은 많은 평론가들의
해석을 만들어냈다. 그중에는 미켈란젤로 본인의 자화상이라는 주장이
가장 설득력이 있다. 화가가 불구대천의 원수였던 피에트로 아레티노를
표현했다는 해석도 있으나 이를 뒷받침하는 실제적 증거는 없다.

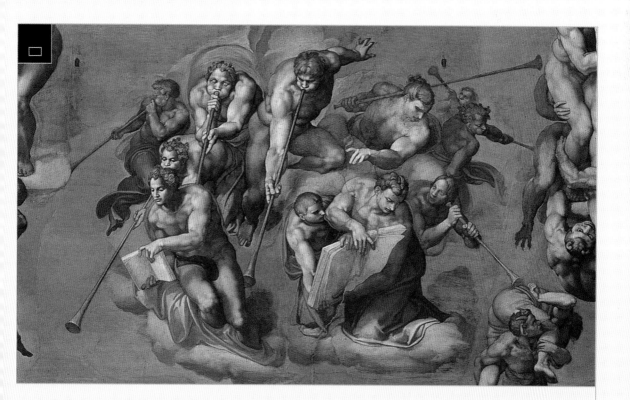

나팔을 부는 천사 음악가들

그리스도와 사도들에 의해 열린 천국의 문 아래 나팔을 불고 있는 천사 음악가들은 단테의 『신곡*Divina
Commedia*』으로부터 물려받은 위대한 유산을 상징적으로 드러낸다. 광기에 가까운 눈빛을 던지며
볼이 터질 듯 나팔을 부는 음악가들의 독특한 형상을 보고 있으면 지옥의 악마들이 발산하는 분노가
떠오른다. 시스티나 성당의 거대한 천장화 아래에 선 사람이라면 누구라도 이후에 샤토브리앙이나
들라크루아 같은 예술가들이 불길한 경고를 떠올리게 된 이유를 이해하게 된다.

새로운 길

틴토레토는 1548년, 베네치아의 가장 중요한 종교 조합인 산 로코 대신도 회당의 주문을 받아 〈성 마르코의 기적〉을 제작한다. 이 그림은 아드리아 해에 있는 거대한 도시 베네치아의 예술적 규범을 흔들어 놓음으로써 스캔들을 일으켰음은 물론 장기적으로는 서양 미술의 운명을 바꿔 놓았다.

◆ 신약 성경의 복음서를 기록한 네 사람. 마태오, 마르코, 루카, 요한을 가리킨다.

> "틴토레토는 폭력적인 인물들의 왕이다. 그의 그림 속 구도는 격렬하고, 붓놀림은 광기에 찼으며, 표현력은 놀라울 정도로 함축적이다. 〈성 마르코의 기적〉은 틴토레토의 그림 중 가장 도전적이고 강렬한 작품으로 남을 것이다."
>
> – 테오필 고티에, 1855

신앙의 기적

이 그림은 복음사가◆ 중 한 명인 마르코에 관한 에피소드를 담고 있지만, 성서 자체에는 이 에피소드가 언급되지 않는다. 성 마르코의 기적은 야코부스 데 보라지네가 1261년에서 1266년 사이에 쓴 『황금 전설Legenda Aurea』에 처음 등장한 후 그리스도교 세계에서 놀라운 운명을 맞는다. 베네치아의 수호성인인 성 마르코의 초자연적인 개입으로 구원받은 노예 이야기는 틴토레토의 상상력을 자극했고, 새로운 예술이 나아가야 할 방향을 고심하게 만들었다. 이 모든 것은 종교 개혁으로 인한 신구교의 갈등으로 빚어진 상황과도 잘 맞물렸다. 하늘에서 내려와 아래로 쏟아질 듯 위태로운 성인의 모습은 그 아래 어지럽게 엉킨 군중과는 반대로 독자적이다. 그리스도의 신앙을 끝까지 지킨 노예 주변으로 사람들이 몰려 있다. 그림의 오른쪽에는 계단 꼭대기에 앉아 자신의 노예를 죽이도록 명령한 주인의 모습이 보인다. 사형 집행인들이 주인의 명령을 실행하려는 순간 하늘에서 성스러운 빛이 쏟아져 내려오며 노예를 구원하고 이교도의 개종을 예고한다.

초기의 분개에서

1548년 틴토레토가 〈성 마르코의 기적〉을 선보였을 때, 그는 이미 티치아노 밑에서 수련하며 닦은 기술적 완숙함과 스스로 터득한 독창적인 재능으로 충만해 있었다. 그럼에도 그는 자신의 예술을 일신해야 함을 고민하였으며, 자신의 저돌성이 동시대인들에게 도발로 받아들여질 수 있다는 사실도 인식하고 있었다. 실제로 산 로코 대신도 회당의 핵심 관계자들은 불만 가득한 놀라움과 차가운 적대심 사이에서 동요했다. 베네치아 시민들의 영혼을 종교적 감흥으로 고취해야 마땅할 틴토레토의 그림이 성화 특유의 신비함보다는 무대의 연극적 활용에 더 관심이 있는 것처럼 보였던 것이다. 이와 관련한 공식적 기록은 충분히 남아 있지 않지만 틴토레토는 그림을 완전히 바꾸거나 아니면 분개한 회원들을 설득하기를 포기해야만 했다. 이전 한 세기 동안 이탈리아 르네상스 종교화를 지배했던 안정감 있는 구도와 근엄한 인물들을 이 그림에서는 도통 찾아볼 수 없었기 때문이다. 우리는 시간이 흐른 후에야 그림 속 신경질적인 기법과 개성 강한 인물들의 무리에서 틴토레토의 동시대인들이 보지 못했던 사실을 발견하게 된다. 이는 머지않아 전 유럽을 휩쓸게 될 바로크 미술에 대한 예고였다.

이성적인 공감에 이르기까지

너무나도 세속적인 배경에서 그리스도교 정신의 승리를 표현한 거대한 작품이 관람객에게 충격을 준 이유는 인물들의 이상적인 해부학적 묘사와 빛의 고른 분포가 모두 부재한다는 사실 때문이었다. 이 두 기준이야말로 당시 르네상스 시기에 제작되던 성화에서 가장 중요하게 여긴 요건이었다. 거기에 격정적인 색조와 공간적인 왜

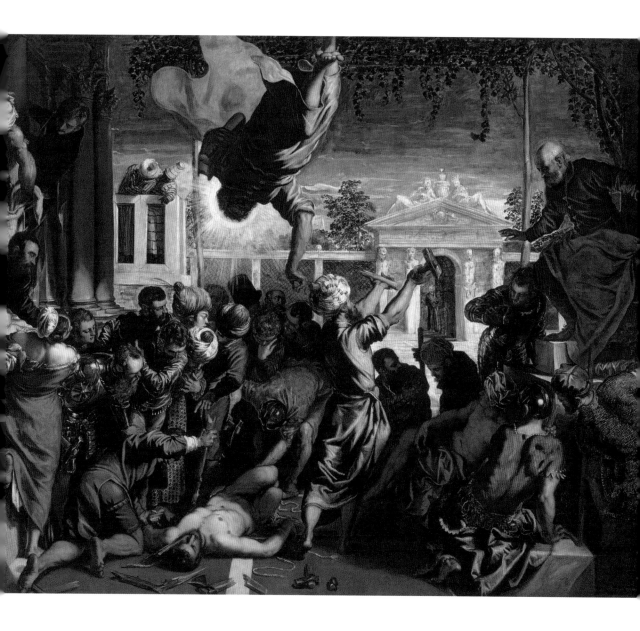

**야코포 로부스티,
통칭 틴토레토
〈성 마르코의 기적〉**

1548, 캔버스에 유채,
416x544cm,
베네치아, 아카데미아 미술관

곡, 역동적인 움직임까지 더한다면 전통적 회화
기법을 고수하던 이들이 느꼈을 당혹감을 짐작
할 수 있다. 하지만 틴토레토는 자신의 회화에
대한 본질을 양보하지 않았고, 종교 개혁에 맞
서 구교의 위상을 지키기 위해서는 반종교 개혁
파에게 부재했던 전투적인 이미지를 부여해야
지만 효과적으로 신도들의 마음을 다잡을 수 있
다고 동료들을 설득한다. 그도 그럴 것이 구교는
당시 개신교의 개혁 요구에 몸살을 앓고 있었을
뿐 아니라 다른 한편으로는 맹렬한 기세로 세력
을 확장하던 오스만 제국에 위협을 느끼고 있었
던 것이다.

베네치아 고유의 화려한 건축물

베네치아 회화에서 배경은 언제나 중요한 역할을 하는데, 이는 베네치아라는 도시의 화려한 건축과 밀접하게 관련되어 있다. 틴토레토 또한 종교의 기적을 담고 있는 신비로운 이야기가 펼쳐지는 장소로 베네치아를 선택한다. 코린트 양식의 기둥, 남상주로 장식된 개선문 형태의 대리석 포치, 진귀한 식물들로 가꾸어진 우아한 정원 등의 다채로운 요소들이 무대를 꾸민다. 사람들의 사치스러운 의복은 노예를 잔인하게 살해하려는 것도 부족해 그를 벌거벗김으로써 마지막 자존까지 짓뭉개려고 한 그들의 잔인함을 더욱 부각시킨다.

밝게 빛나는 노예의 몸

박해를 받은 노예의 몸은 성 마르코의 후광을 받아 밝게 빛나고 있다. 이때 노예를 완전히 나체로 표현한 사실은 많은 회원들의 분노를 샀다. 노예의 앞쪽에는 그의 믿음의 승리를 보여주는 다양한 잔해들이 흩어져 있다. 도끼와 망치는 부러져 있고, 뾰족한 막대기 또한 끊어진 끈 옆에 산산조각이 나 있다. 쓰러진 몸에서 반사된 신비한 빛은 왼쪽으로는 어깨가 드러난 여성까지, 오른쪽으로는 터번을 두른 채 부러진 망치를 노예의 주인에게 보여주는 남성까지 비춘다. 성 마르코에서 발산되어 노예를 비추며 주변에까지 퍼지는 이 빛이야말로 복음의 진리를 막을 수 없음을 상징한다.

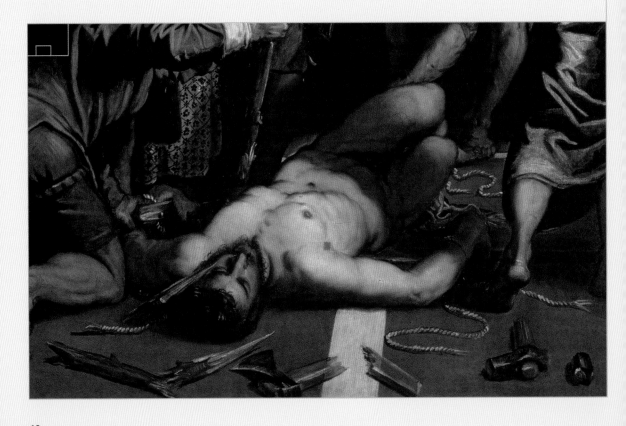

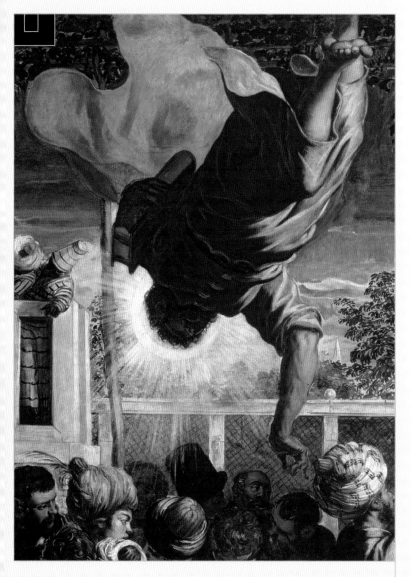

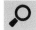
『황금 전설』 속 이야기

"프로방스 영주의 한 노예가 성 마르코의 무덤을 참배할 것을 맹세했으나 주인은 이를 허락하지 않는다. 하지만 그 노예는 지상에서 모시는 일시적인 주인이 아닌 천상에서 영원히 모실 주인을 따르기로 결심하고, 영주에게 알리지도 않은 채 길을 떠난다. 노예가 다시 돌아오자 화가 난 주인은 노예의 눈알을 뽑아 버리라고 명령한다. 잔인한 집행인들은 성 마르코에게 간청하는 노예를 바닥에 쓰러뜨리고 눈알을 뽑기 위해 뾰족한 송곳을 들고 다가간다. 하지만 그들은 아무것도 할 수 없다. 쇠가 말을 듣지 않더니 갑자기 부러졌기 때문이다. 주인은 다시 노예의 사지를 부러뜨리고 두 발을 도끼로 잘라내라고 명령한다. 그러자 이번에는 철이 흐물거리는 납처럼 녹아내린다. 주인이 노예의 얼굴과 잇몸을 망치로 박살내라고 명령하자 쇠는 힘을 잃고 무뎌진다. 이를 본 주인은 놀라서 용서를 빌고 노예와 함께 성 마르코의 무덤을 경건한 마음으로 참배한다."

– 야코부스 데 보라지네, 「복음사가 성 마르코」, 『황금 전설』

트롱프뢰유♦ 효과

이 그림이 시각적으로 충격적인 이유는 하늘에서 갑자기 내려오는 성인의 놀라운 자세 때문만은 아니다. 바로 밑에 있는 사람들이 그의 존재를 전혀 알아보지 못하는 모순적 상황 또한 보는 이를 당황시킨다. 어느 누구도 성인의 등장에 눈길조차 주지 않고 오로지 쓰러져 있는 노예에게만 관심을 둘 뿐이다. 성인은 믿음이 있는 이들에게만 보인다는 진리를 표현하기 위함이었을까? 화가는 하강하는 성인을 바라보는 관람객이 순교자와 동일한 위치, 즉 그리스도교인이라는 사실을 설정한다. 한편 노예를 향해 뻗은 성인의 손끝은 부러진 망치를 주인에게 보여주는 사형 집행인의 터번에 가까이 닿아 있다.

♦ 눈속임이라는 뜻으로 철저한 사실적 묘사를 말하는 미술 용어

스캔들을
일으킨 '무대'

1571년, 베네치아의 산티 조반니 에 파올로
수도원에 대형 화재가 발생한다. 이때 티치아노가
그린 최후의 만찬이 불에 타서 소실되자
사제들은 성서 이야기를 성화로 재현할 수
있는 새로운 화가를 물색해야만 했다. 그들이
〈가나의 혼인잔치〉로 이미 명성이 자자했던
베로네세에게 그 임무를 부여한 것은 어쩌면
당연한 선택이었는지도 모른다. 수도원의 빠듯한
예산으로는 화가의 재능을 충분히 보상할 수
없었지만, 다행히 베로네세에게는 예술사에
자신의 이름을 남기는 일이 금전적인 문제보다
훨씬 중요했다. 덕분에 우리는 베네치아 회화에서
발생한 가장 강력한 스캔들 중 하나를 목격한다.

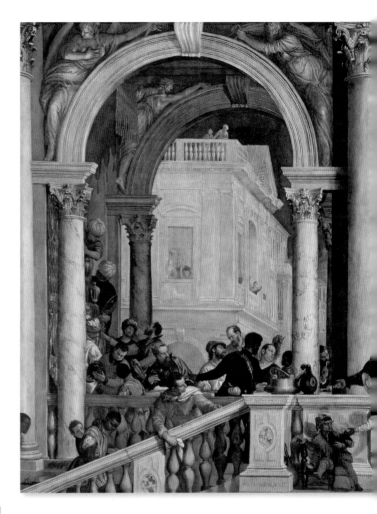

교회의 도구로서의 회화

이 사건이 전개된 양상을 이해하기에 앞서 개신
교의 세력 확장을 막기 위해 로마 가톨릭교가 기
획한 트리엔트 공의회가 긴 여정을 마치고 1563
년 12월 4일 폐회했다는 사실을 기억해야 한다.
이는 르네상스의 자유로운 회화 이후에 '성물과
성화에 관한 기도와 숭배'를 규정한 교회령에 따
라 엄격한 교리주의가 찾아왔음을 의미한다. 이
제 교회가 성서의 가르침을 더욱 잘 전달하고 이
해시키기 위해 명확한 메시지를 담은 회화의 제
작을 장려하는 것이다. 종교 재판소는 이러한 지
침을 따르지 않는 그림을 밝혀내고, 경우에 따라
그것을 그린 화가를 처벌하는 역할을 수행한다.
　베로네세는 그리스도 최후의 만찬을 호사스
러운 연회로 표현한다. 그림 뒤쪽 무한으로 열린
공간에는 팔라디오 풍의 아름다운 건물들이 보
이고, 형형색색의 옷을 입은 사람들의 무리가 긴
식탁 전체에 걸쳐 넓게 자리하고 있다. 그림을
본 사람들은 식기와 장식의 세련됨, 의복의 화려

함, 표정과 몸짓의 자연스러움과 조화를 이구동
성으로 찬양했다. 하인들의 머리 위 터번, 흑인
소년들, 이질적인 원근법의 적용 등 눈에 띄는
낯선 요소들조차 비난보다는 감탄을 불러일으
켰다.

편파적인 비난, 관대한 평결

하지만 일차적인 찬사 이후 거부감과 불만이 뒤
따랐다. 그들은 우선 지나치게 화려한 무대를 지
적한다. 성경에서 최후의 만찬은 평범한 저택의
'큰 방'에서 벌어졌다고 언급되지만 베로네세는
의도적으로 베네치아의 가장 화려한 건물들 중
하나를 무대로 선택했다.
　게다가 그리스도가 제자들에게 나누어주는
빵과 포도주의 검소한 식사 대신 넘치는 먹거리
와 마실거리는 도대체 무엇을 의미하는가? 그리

파올로 칼리아리,
통칭 베로네세
〈레비 가의 향연〉

1573, 캔버스에 유채,
555x1310cm, 베네치아,
아카데미아 미술관

스도가 화면의 중앙을 차지하는 것은 맞지만 그
보다 더 앞에 있는 사람은 연회를 베푸는 주인
이다. 그는 밍크로 장식된 붉은 옷을 자랑스럽게
두른 채 식사가 지루한 듯 옆에 떨어져 앉아 있
는 강아지를 무심히 쳐다보고 있다. 그의 맞은편
에 선 소년도 관람객을 향해 얼굴을 돌린 유다에
게 이 강아지를 가리키고 있다. 한편 성경 속 최
후의 만찬에 언급되지 않은 수많은 인물들의 등
장은 어떻게 해석해야 하는가? 짙은 초록색 망
토를 입은 남성, 그림 오른편의 어린 소녀와 왼
편의 어릿광대, 미늘창을 든 병사들, 코피를 흘
리는 하인 등은 왜 그 자리에 있는 걸까? 이러한
질문에 대한 답으로 1573년 7월 13일, 종교 재
판소가 남긴 기록이 있다. 화가이자 충직한 그리
스도교인으로서 자신의 신분을 밝힌 베로네세
는 재판관들의 복잡한 질문에 능수능란하게 답

한다. 그는 사람들의 비난을 도저히 이해하지 못
하겠다는 자세를 고수하며 너무나도 순진한 답
을 내놓아 질문한 사람을 무색하게 만든다. 외국
사람들이요? 주인이 부자라는 사실을 드러내지
요. 코피를 흘리는 하인이요? 집에서 무슨 사고
를 당한 모양입니다. 앵무새를 든 어릿광대요?
단순한 장식용이지요. 세속적인 분위기요? 미켈
란젤로는 〈최후의 심판〉에서 저보다 더 심했습
니다만… 이렇게 하여 베로네세는 당당한 승리
자의 모습으로 재판소를 나올 수 있었다. 단, 작
품의 제목을 〈최후의 만찬〉에서 〈레비 가의 향
연〉으로 수정해야 했다.

화면 중앙의 이중 스캔들

그림 한가운데에 앉아 있는 강아지는 스캔들을 일으키기에 부족함이 없다. 그리스도의 신성한 의식에는 아랑곳하지 않고 식탁 아래에서 장난치는 고양이를 넋을 잃고 바라보는 강아지의 자세가 이러한 인상을 더욱 강화한다. 그리스도가 아닌 그의 제자가 식탁에 오른 희생양을 자르는 역할을 수행하는 모습도 불편함을 야기한다. 산티 조반니 에 파올로 성당이 화면 중앙에서 벌어지는 이와 같은 이중 스캔들을 문제 삼은 것은 충분히 이해가 간다. 베로네세에게 제작을 맡긴 총괄 책임자이자 성당의 회계를 담당하던 안드레아 디 부오니는 전경의 강아지를 신성한 막달라 마리아의 형상으로 대체해달라고 부탁하였으나 거절당했다. 화가가 미술적 필요성을 근거로 들며 양보하지 않았던 것이다.

최후의 만찬, 가톨릭 교리의 중심

16세기에 개신교의 확장에 맞서 세력을 유지하려던 로마 가톨릭교회가 최후의 만찬을 그토록 중요시한 이유는 예수가 제자들에게 빵과 포도주를 나누어주는 행위를 통해 성찬식(그리스어로 εὐχαριστία는 '은총을 베풂'을 의미한다)을 거행했기 때문이다. 예수는 인류의 죄를 대속하여 자신의 살과 피를 바침으로써 제자들에게 성찬례를 지속할 것을 명하였고 자신의 희생을 기리게 했다. 즉 성찬의 빵과 포도주가 그리스도의 살과 피로 바뀐다는 교리를 부정하는 개신교들의 주장에 맞서기 위해 최후의 만찬의 제작을 그토록 강조했던 것이다.

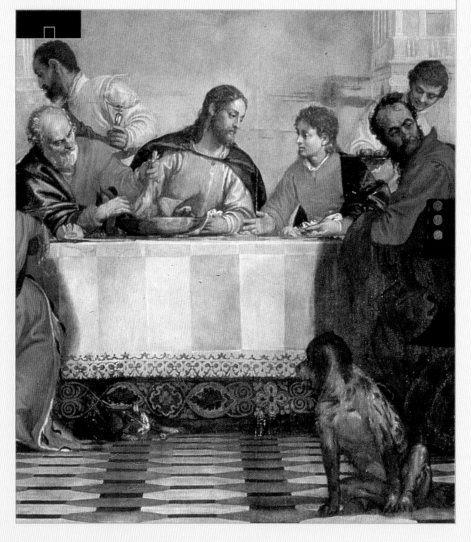

'독일' 병사들

독일식 복장을 한 두 병사의 존재를 근거로 하여
베로네세가 당시 로마에 널리 퍼진 종교 개혁의 영향을
받았다고 주장하기 위해서는 탄탄한 논리가 필요했다.
이 부분에 있어서 재판관들의 예리한 직관을 감탄해야
할지, 아니면 베로네세의 능수능란함을 감탄해야 할지는
독자의 판단에 맡긴다. "두 병사에 대해서는 제가 한 말씀
드리겠습니다… 우리 화가들은 여느 시인이나 광인처럼
자유를 쫓습니다. 저는 먹고 마시는 두 명의 병사를
그렸습니다. 그리고 그들을 시종들이 사용하는 계단에
둠으로써 그들의 역할에 확실하게 선을 그었습니다.
제가 알기로는 만찬을 베푼 주인이 상당히 재력가에
저명한 인물이었고, 실제로 그런 하인들을 거느리고
있었다고 합니다." 화가의 이런 답변에 더 이상 무슨 말을
할 수 있겠는가?

주인 뒤편의 어릿광대

초현실주의자들은 그림 왼쪽에 있는 광대와
앵무새의 존재에 갈채를 보낼 것이다.
광대는 호사스러움을 상징하는 화려한
깃털의 앵무새를 안고 얼큰하게 취해 있다.
그의 옆에 놓인 커다란 술병이 이러한
주장을 뒷받침한다. 계단의 받침 기둥에
등을 기댄 채 의자에 불안정하게 다리를
걸친 광대는 자신을 나무라는 듯한 흑인
시종의 손길을 최대한 피하려는 듯 몸을
뒤틀고 있다. 종교 재판관들이 성서에서
찾아볼 수 없는 '광대와 앵무새'의 등장에
당혹감을 느꼈음은 말할 것도 없다. 하지만
여기서도 화가는 그저 단순한 장식적
요소에 불과하다고 일축한다.

<성모의 죽음> • 카라바조 (1571-1610)

교리의 위반,
회화의 혁명

1601년 로마의 트라스테베레에 있는 산타 마리아 델라 스칼라 성당을 위해 제작된 카라바조의 거대한 그림은 처음에는 주문한 이들에게, 이어서 대중에게 분개를 불러일으켰다. 이것은 이탈리아 회화의 '마지막 거장'으로 불리는 카라바조의 명예가 복원된 20세기가 되어서야 어느 정도 사라진다.

지나치게 인간적인 면모

붉은색 원피스를 입은 성모 마리아는 형체가 불분명한 침대에 누워 있다. 그녀의 얼굴은 뒤로 젖혀 있고 두 손은 생기를 잃었다. 이제 그녀는 영원한 안식을 취하기 위해 떠난 듯하다. 침대 바깥으로 튀어나온 부풀어 오른 두 발은 비극성을 더한다. 그녀 주변에는 사도들과 막달라 마리아가 모여 있다. 제목을 알지 못한다면 희미한 빛이 비치는 어두운 실내에서의 이 장면이 성모 마리아의 죽음을 표현한 것임을 짐작할 수 없을 정도다.

카라바조의 그림이 그것을 주문한 이들에게 일으킨 스캔들에 대한 최초의 기록은 1606년 10월 14일, 줄리오 만치니가 그의 형에게 보낸 편지에 남아 있다. 만치니는 성당 소속의 카르멜회 수도사들이 카라바조를 불신하며 화가가 그린 것은 성모가 아니라 "역겨운 창녀"라고 주장했다고 전한다. 카르멜회는 평소 청빈을 강조하고 맨발 수행을 주장하던 금욕적인 수도회였던 만큼 그들의 이러한 분개는 그리 놀랍지 않다. 수도사들은 "죽어 부풀어 오른 여성"의 지나치게 인간적인 면모가 신도들에게 어떤 교훈을 전달할지에 대해 회의적이었을 것이다. 곧이어 성모의 모델이 누구인지도 문제가 되었다. 천박한 매춘부가 아니고서는 대체 어떤 여성이 화가를 위해 이런 자세를 취할 수 있겠는가? 게다가 카라바조가 때로 그 창녀를 직접 찾는다는 소문도 있지 않은가? 이러한 가설은 1620년, 『회화 연구*Considerazioni sulla Pittura*』의 작가인 줄리오 만치

**미켈란젤로 메리시,
통칭 카라바조
〈성모의 죽음〉**
1601-06, 캔버스에 유채,
369x245cm,
파리, 루브르 박물관

니에 의해 다시 한번 수면에 오른다. 그림을 주문했던 사람들은 〈성모의 죽음〉이 성당에 걸리는 것을 반대했는데 "화가가 좋아하던 레나라는 매춘부, 아니면 〈로레타의 성모〉와 〈성모와 허드렛일하는 사람〉에서 이미 성모의 모델이 되었던 평민 출신의 여성을 이번에도 모델로 했기 때문"이었다.

규범과의 작별

〈성모의 죽음〉이 일으킨 스캔들이 가라앉기까지는 상당한 시간이 필요했다. 1642년 화가 조반니 발리오네가 "부풀어 오른 맨발을 드러낸 형편없는 성모"라고 표현할 만큼 적대감은 여전했다. 1688년에도 앙드레 펠리비앵이 카라바조의 성모는 익사한 어느 여인의 시체를 보고 그린 것이라며 "구세주의 어머니를 표현하기에는 충분히 고귀하지 않다"라고 주장한다.

오랜 시간이 흐른 뒤에도 상황은 나아지지 않았다. 1892년 야코프 부르크하르트는 카라바조가 "과거의 신성한 사건들을 15세기에 벌어진 세속적인 장면과 다르지 않게 표현하는 경향"이 있다고 주장한다. 이 작품에서 군이 스캔들을 일으킬 만한 요소를 찾는다면 그것은 가톨릭 교리에 대한 배신이 아니라 16세기 말에서 17세기로 넘어가는 길목에서 위대한 화가가 르네상스의 규범과 마니에리즘에 작별을 고함으로써 회화에 혁명을 일으켰다는 데 있다. 이제 화가는 전통, 특히 그것이 종교적인 것과 관련될 경우 단단하게 죄어 있는 사슬로부터 벗어나 각 인물의 개성과 진실에 집중해야 할 시대에 들어섰다.

하늘의 부름

천장에 걸려 아래로 처지는 붉은 휘장의 존재는 결코 우연이 아니다. 관람객의 시선은 붉은 휘장과 성모가 입은 붉은 옷 사이를 끊임없이 왕래한다. 비극성보다는 신비한 느낌을 풍기는 붉은 휘장은 바로크 시대의 연극 무대를 떠올리며 통상적인 하얀 수의와 대조된다. 전통적 도상에서 성모를 특징짓는 파란색 망토와도 대조되는 천장의 붉은 휘장과 성모의 붉은 옷은, 그리스도의 곁으로 떠나기 직전 지상에서의 마지막 모습에서 육체적인 면모를 나타냄으로써 그녀의 인간성을 강조한다.

신성을 박탈당한 성모 마리아

머리 위로 비치는 희미한 후광 고리를 제외하고는 성모의 신성함을 드러내는 징표는 찾을 수 없다. 왼쪽 위에서부터 내려오는 빛은 그녀의 육체를 직접적으로 비추는데, 그녀의 시신에서 더 이상 신성함은 느껴지지 않는다. 주변 사람들의 슬픔과 절망으로 형성된 그림의 엄숙함은 평범한 마리아의 육신과 대비를 이루며 오히려 모순적인 인상을 남긴다. 모든 죄인들의 구세주를 낳은 성모는 우리 모두의 어머니가 되고, 그녀의 죽음은 전 인류의 애도의 대상이 된다. 카라바조는 감정을 느끼고 표현하는 손과 얼굴뿐 아니라, 베들레헴의 허름한 외양간에서 예수를 출산한 그녀의 가슴과 배에도 빛을 고루 비춘다. 이제 성모의 죽음은 모든 인간이 겪어야 하는 어머니의 죽음이라는 평범한 사람들의 범인류적 비극으로 탈바꿈한다.

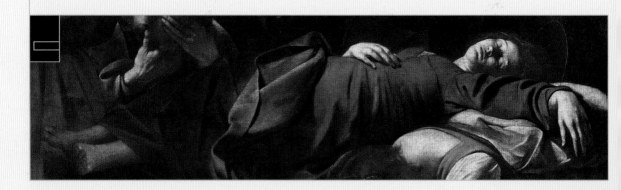

성모의 죽음에서 승천까지

성모의 죽음에 대한 묘사는 성서에 없다. 6세기경 프랑스 투르의 주교였던 조지 플로랑 그레구아르가 성서 외전인 『성모 마리아 하직서 *Transitus Mariæ*』에서 성모의 죽음과 승천에 대해 기록을 남겼을 뿐이다. 천사를 통해 자신의 죽음이 임박했음을 알게 된 성모는 집으로 돌아와 사도들에게 둘러싸인 채 영면하고, 예수의 부름을 받은 미카엘 대천사가 하늘에서 내려와 그녀의 영혼을 거둬들인다. 올리브 나무 동산에 안장된 그녀의 육신은 예수가 찾아와 데려갔는데 이것이 바로 성모 승천이다. 1950년 교황 비오 12세는 "그리스도의 어머니, 순결한 성모 마리아께서 지상에서의 삶을 마치고 그녀의 육신과 영혼은 하늘의 영광을 향해 올라갔다"라고 공식 선언한다.

〈성모의 죽음〉
카라바조

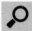

"[카라바조는] 아름다운 것들을 모방하는 대신 자연의 노예가 되었다. 그는 오로지 눈에 보이는 것만 표현했고, 스스로 판단하여 취사선택하지 않았다. 그는 무엇이 추한지, 그것이 왜 추한지도 알아보지 못했다. 그래서 이런 모든 것을 그렸다. 실제로 우리가 아름다움을 보게 되는 경우는 추함을 보게 되는 경우보다 드물기 때문에 그는 가장 추하고 가장 덜 아름다운 것들만 그리게 되었다."

– 앙드레 펠리비앵, 『고대와 현대의 가장 위대한 화가들의 삶과 작품에 관한 대담집
Entretiens sur les vies et sur les ouvrages des plus excellents peintres anciens et modernes』, 1666–88

막달라 마리아의 헌신과 겸허함

카라바조가 의도적으로 성모보다 앞쪽에 배치한 인물은 막달라 마리아로, 역경 속에서도 한결같은 공감과 연민을 보여 성인의 반열에 올랐다. 그녀는 죽은 성모를 옆에서 지키며 십자가에 못 박힌 예수의 발치에서 그의 마지막을 함께했던 고통스러운 순간을 떠올리고 있을지도 모른다. 등받이만 보이는 의자에 주저앉아 형체가 불분명한 천으로 눈물을 닦고 있음에도 정갈한 머리 모양이나 치마의 형태 등은 그녀의 우아함이 여전함을 증명한다. 한편 그녀의 발밑에 놓인 구리 대야는 성모의 시신을 염습할 막달라 마리아의 마지막 헌신을 상징한다.



〈수산나와 노인들〉 • 아르테미시아 젠틸레스키 (1593-1656)

상처 입은 여인의 이야기

회화에서 스캔들은 대개 유사한 방식으로 전개되는데, 그 원인은 크게 두 가지로 나뉜다. 바로 그림의 주제와 표현 기법이다. 〈수산나와 노인들〉도 이러한 원칙에서 크게 벗어나지 않는다. 관람객은 우선 이야기 자체의 끔찍함에 질려버리고, 작품의 독보적인 미학에 다시금 놀란다.

벌거벗은 여인의 치욕

돌로 된 벤치 위에 나체의 젊은 여인이 앉아 있다. 목욕을 마치고 나온 여인은 음흉한 두 노인이 자신을 엿보고 있었다는 사실에 경악한다. 하지만 그보다 더 끔찍한 것은 두 노인의 태도인데, 자기들이 시키는 대로 하지 않으면 그녀가 불륜(구약 성서에서 사형에 처해질 수 있는 대죄)을 저질렀다고 말할 것이라며 협박하고 있다.

아르테미시아가 관람객에게 들이미는 시각적 이미지가 너무도 강렬해서 스캔들을 일으키는 요소들은 본래의 순서대로 진행되지 않는다. 색욕에 빠진 두 노인이 음모하는 장면은 엄청난 혐오감을 일으키고, 여인의 아름다움이 불러일으켜야 마땅한 감동은 뒷전이 된다. 실제로는 네 단계로 진행된 사건을 하나의 화면에 응축하여 표현하는 화가의 놀라운 서사는 마치 그 사건들이 동시에 진행되는 듯한 인상을 준다.

첫 번째로, 물에 잠긴 수산나의 왼발은 그녀가 이제 막 목욕을 마치고 나왔음을 보여준다. 평화로운 다리의 곡선에는 곧 들이닥칠 불행의 전조를 찾아볼 수 없다. 두 번째로, 이상한 방향으로 틀어져 있는 수산나의 상체는 그 순간의 경악과 공포를 그대로 드러낸다. 무기력한 두 팔은 벌거벗은 몸을 감출 수 없고, 머리카락은 어지럽게 흘러내린다. 그녀의 얼굴에는 비탄의 표정이 역력하고, 노인들로부터 최대한 멀어지기 위해 고개가 부자연스럽게 젖혀 있다. 노인들이 자신의 나체를 엿보고 있었음을, 자신이 범죄의 희생양임을 이해하는 순간이다.

세 번째로, 음흉한 노인들은 서로 귓엣말을 주고받는다. 이들은 수산나를 굴복시키기 위해 완

벽한 범죄를 계획한다. 마지막으로, 이 모든 죄악에서 벗어나고 구원받기 위해서는 하늘의 도움만이 유일한 듯 인물들 위로 구름 낀 하늘이 보인다. 수산나가 기댈 수 있는 것은 하늘뿐이고, 두 노인은 하늘을 두려워하지 않은 채 죄를 범한다.

상처투성이 기억

성서에 나오는 수산나와 두 노인 이야기를 작품의 주제로 다룬 경우는 무수히 많다. 그러나 수많은 수산나들 중에서 아르테미시아의 수산나는 단연 독보적이다. 화가는 간접적이거나 모호한 표현 대신에 진실을 정면으로 이야기하고, 이것이야말로 스캔들의 기본 요소가 된다. 수산나가 느끼는 혐오와 공포, 노인들의 음탕함과 비겁함을 아르테미시아는 그대로 표현한 것이다.

이 그림은 인류의 가장 오래된 스캔들 중 하나인 성폭력에 대한 시각적 성명으로, 그림이 갖는 강렬함을 이해하기 위해서는 화가의 삶을 들여다볼 필요가 있다. 아르테미시아의 아버지인 오라치오는 딸이 매우 어렸을 때부터 화가로서의 재능을 알아보고 그것을 키워준다. 하지만 아르테미시아는 자신의 그림 스승이었던 타시로부터 성폭력을 당하고 이후 재판소에서 이를 증언한다. 그 자체로 그녀가 얼마나 강한 사람인지 알 수 있다. "그는 열쇠로 방문을 잠그고, 저를 침대로 밀친 후 한 손으로 제 가슴을 잡았습니다. 그리고 제가 허벅지를 조이지 못하게 그의 무릎을 제 다리 사이로 밀어 넣었습니다." 아르테미시아는 재판이 진행되는 동안 엄청난 모욕을 견뎌야 했다. 분노한 대중은 그녀를 '거짓말쟁이 창녀'로 칭하기도 했다. 이러한 사건들에 비추어 볼 때 〈수산나와 노인들〉이 비극성을 띠는 것은 당연하다.

아르테미시아 젠틸레스키
〈수산나와 노인들〉
1610, 캔버스에 유채,
170x119cm, 폼메르스펠덴,
바이센슈타인 성

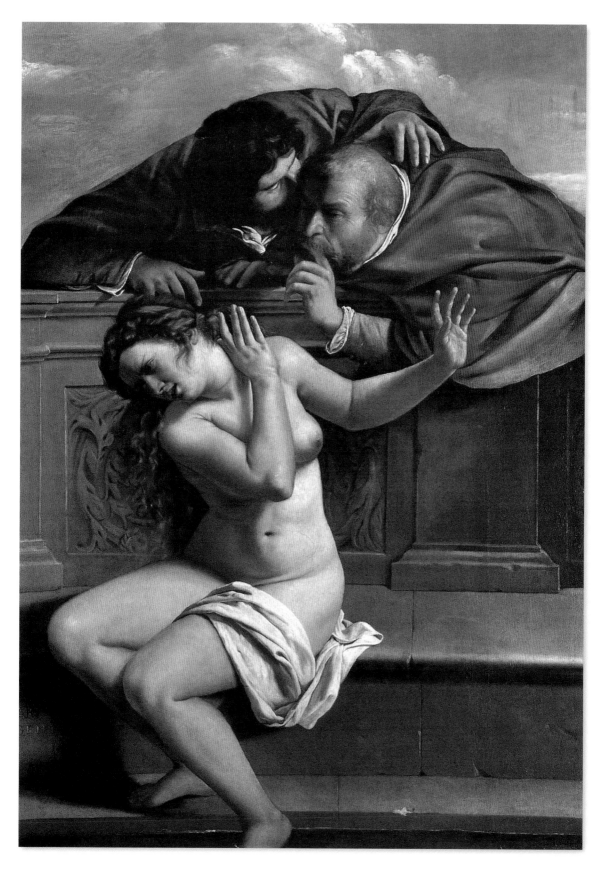

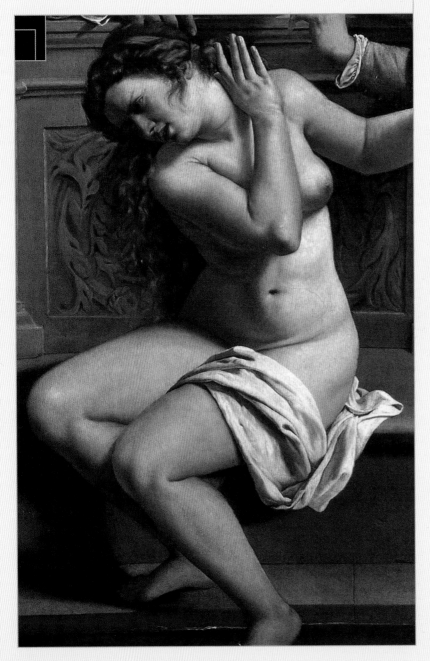

성폭력의 피해자도 가해자와 함께
어느 정도 범죄의 책임이 있다는,
시대와 장소를 불문하고 암묵적으로
통용되던 믿음을 강하게 거부한
아르테미시아는 순응주의의 함정에
빠지지 않는다. 화가는 수산나를
하늘에서 내려온 천사 같은 이상적인
존재로 그리지 않는다. 아르테미시아의
수산나는 소박하게 아름답고, 도발
없이도 매력적이며, 우아하지만 교태를
부리지는 않는다. 그녀의 왼쪽 허벅지
위에 놓인 하얀 천은 여성의 나체를
표현할 때 요구되는 단정함에 화가가
행한 최대의 양보였다. 빛은 수산나의
아름다움을 세세하게 밝힐 뿐 아니라
두 노인의 범죄도 그대로 드러낸다.
아르테미시아는 음탕한 노인들을 과거
종교화들이 즐겨 표현했던 방식처럼
괴물 같은 형상으로 그려내지 않고
평범한 사람으로 나타냈다. 성폭력을
겪은 화가로서 피해자를 이상화하여
표현하거나 가해자를 추하게
표현한다고 해서 자신이 겪은 비극의
정도가 줄어드는 것이 아니라는 사실을
너무나도 잘 알고 있었다.

음란한 두 노인

난간의 가장자리에 엎드린 두 노인은 육중한 무게감으로 수산나를 짓누른다.
나이가 더 많은 오른쪽 노인이 입고 있는 붉은 망토는 그의 색욕을 나타내고
그의 뺨 역시 붉게 물들어 있다. 입술에 댄 손가락은 겁에 질린 여인에게 협박의
말을 속삭이고 있음을 나타낸다. 그보다 덜 직접적이지만 그래서 더 위협적일
수 있는 옆의 남성은 귀엣말로 붉은 망토의 노인에게 음흉한 계획을 전달한다.
이들의 동물적인 욕구를 제어할 수 있는 것은 아무것도 없다.

성서 속 이야기

바빌론의 한 명망가와 결혼한 수산나는
두 노인이 자신을 염탐하고 있다는
사실을 모른채 평화롭게 정원을
산책한다. 이들은 수산나가 하녀들을
보내고 목욕하는 틈을 타 그녀에게
다가가고, 자신들의 욕망을 채우기
위해 수산나가 불륜을 저질렀다고
소문낼 것이라 협박까지 한다. 수산나는
어떻게든 도움을 청하려 한다. 그러자
두 노인은 어느 젊은이가 "그녀와
나쁜 짓을 한 후" 도망치는 모습을
보았다고 사람들에게 말한다. 이 일로
사형을 선고받은 수산나는 형장에
도착하는데, 다니엘이라는 청년이
앞에 나서 "진실을 모른 채 이스라엘의
여인을 죽이려 한" 시민들을 나무란다.
다니엘은 두 노인을 심문하고 마침내
그들의 음모를 만천하에 밝힌다. 군중은
노인들을 벌하고 다니엘은 "민중의
영웅"이 된다.

배경에서 배제된 자연

아르테미시아의 다른 그림들과 마찬가지로 여기서도 자연은 배경에서
배제된다. 다만 그림 상단에 불길한 구름이 깔린 하늘이 살짝 보일 뿐이다.
돌로 된 낮은 담장은 지평선 위로 열린 공간들을 대부분 차단한다. 아직 젊은
나이에 풍경화가로서의 재능에 자신이 없던 화가가 본능적으로 자연을 배제한
것인지 (완숙기에 들어서 아르테미시아는 자연을 많이 포함한다), 아니면 힘없는
수산나와 음탕한 두 노인에게 시선을 집중시키기 위한 연극적 요소인지는
알 수 없다. 어쩌면 진실은 다른 곳에 있을지도 모른다. 예를 들면, 수산나를
구원하고 두 노인을 벌할 수 있는 존재는 하늘에 있음을 나타내는 것이다.
성서에는 신이 예언자가 될 젊은 청년 다니엘을 보내 사형을 선고받은
수산나를 구원하지 않았던가?

제복 아래 감춰진 조롱?

암스테르담의 민병대를 표현한 〈야간 순찰〉은 렘브란트의 다른 대작들과 마찬가지로 인간의
내면 깊숙이 내려가 진리를 포착한다. 당시에 이런 시도를 한 작품을 찾아볼 수 없었기에 이
그림은 스캔들을 일으켰다.

니스 칠의 영향

프란스 반닝 코크 대장과 그의 민병대원 18인의
단체 초상화를 의뢰 받은 렘브란트는 이 그림에
만 3년에서 4년을 할애한다. 화가는 그만이 할
수 있는 뛰어난 빛의 활용으로 민병대의 위풍당
당함을 표현한다. 사실 〈야간 순찰〉은 화가가 처
음부터 정한 제목이 아니었는데, 그림의 마지막
단계에 칠한 니스가 시간이 지나면서 변색되었
고 색감이 전체적으로 어두워지면서 나중에 붙
여진 것이다. 1947년에 복원된 이 그림은 빛과
그림자의 미묘함 때문에 정확한 시간을 밝힐 수
는 없지만 적어도 밤이 아닌 낮을 배경으로 하고
있다는 사실을 알게 되었다.

> "예술에 의해 우리는
> 우리가 속한 단 하나의 세계만을
> 보는 대신 이 세계가 배가되는
> 것을 목격한다. 독창적인
> 예술가가 등장할 때마다
> 우리의 세계는 다양해지고
> 무한대로 늘어난다. 자신만의
> 세계를 구축한 렘브란트 혹은
> 베르메르라는 이름의 행성에서
> 나온 빛은 그 근원이 사라진
> 후에도 여전히 우리들을
> 감싸고 있다."
>
> – 마르셀 프루스트, 『잃어버린 시간을 찾아서
> À la recherche du temps perdu』, 1913-22

찬사 혹은 풍자?

렘브란트는 본인의 그림이 적대적인 반응을 일
으키리라는 사실을 알고 있었을까? 확언할 수는
없지만 대상을 비신성화하는 특성을 고려하면
렘브란트가 전혀 예상하지 못했다고 보기는 어
렵다. 대부분 사회적 명성이 높았던 의뢰인들은
그림을 본 즉시 적대감을 표현했는데, 그들의 심
정은 충분히 이해가 된다. 용맹과 규율을 상징해
야 마땅한 민병대원들의 행진 장면을 화가는 방
향이 제각각인 창들, 저마다 다른 곳을 바라보는
대원들, 생뚱맞은 개 한 마리와 어린이의 등장,
통일되지 않은 군복 등을 통해 혼란과 어수선함
이 난무한 행진으로 묘사한 것이다.

의뢰인들의 화를 돋운 또 다른 요인은 각 인
물들의 정체성을 확립하지 못했다는 데 있다. 앞
사람에 가려지거나 그림자로 인해 알아보지
못하는 것은 그렇다 쳐도 실물과 전혀 다르게 표
현한 것은 대체 무슨 의도인가! 그나마 실제 모
델이 누구인지 알아볼 수 있는 경우에도 상황은
크게 다르지 않다. 그들이 자신의 남성성을 돋보
여야 마땅한 무기들을 제대로 다루지 못하는 듯
한 모습으로 표현된 것이다. 오히려 그 정도의
스캔들만 일으킨 것이 의아하게 여겨질 정도도.
한편 기둥 위로는 렘브란트가 의뢰인들의 마음
을 누그러뜨리기 위해 삽입한 것이 분명한 방패
하나가 걸려 있는데, 여기에는 전 대원들의 이름
이 적혀 있다. 이 조건이 충족되자 〈야간 순찰〉은
용맹한 암스테르담 민병대 본부의 거실에 걸리
게 된다.

수난과 소생

〈야간 순찰〉이 겪은 수난은 여기에서 끝이 아니

**렘브란트 판 레인
〈야간 순찰〉**

1642, 캔버스에 유채,
363x437cm,
암스테르담, 국립 미술관

다. 1715년에는 이 그림을 시청에 걸어두려고
했는데 크기(3.87x5m)가 너무 크다는 이유로 거
절당했고, 시청의 간부들은 그림을 작게 잘라내
는 것(3.63x4.37m) 외에는 다른 방안을 찾지 못
했다. 그나마 위안이 되는 사실은 그림의 본래
모습을 담은 모사본이 런던의 내셔널 갤러리에
소장되어 있다는 것이다. 이 그림의 비극적 운명
은 이후에도 지속되었는데 1911년과 1973년,
난도질을 당한 데 이어 1985년 염산 테러를 당
하기도 한다.

대장과 부관

민병대의 대장 프란스 반닝 코크는 화면의 중앙에 자리하고, 그의 오른편에는 빌럼 판 라위턴뷔르흐 부관이 있다. 부관이 든 양끝이 튀어나온 창에 의해 그림은 이미 한 번 날카롭게 찢어진 듯하다. 코크 대장은 검은 옷에 대조되는 붉은 현장을 자랑스럽게 어깨에 두른 채 관람객을 향해 왼손을 뻗고 있지만 그의 시선은 엉뚱하게도 다른 곳을 보고 있다. 우리는 그림의 본래 제목이 〈프란스 반닝 코크 대장과 빌럼 판 라위턴뷔르흐 부관의 민병대의 순찰 준비〉였다는 사실을 떠올린다. 렘브란트는 가장 저명한 두 의뢰인에게 이 그림을 바쳤던 것이다.

반항적인 유령의 등장

빛의 사용을 자제한 듯한 이 그림은 무수한 질문을 던진다. 여기에서 빛의 성질은 무엇인가? 지금 우리가 알고 있는 것처럼 낮의 빛인가, 아니면 오랫동안 믿어 왔던 것처럼 밤의 빛인가? 자연적인 빛인가, 인공적인 빛인가? 일시적인 빛인가, 영구적인 빛인가? 중요한 사실은 화가가 왼쪽 상단에서 내려오는 이 빛을 자신만의 명암법으로 마음껏 활용했다는 점이다. 렘브란트는 앞쪽의 몇 군데를 유난히 밝게 처리하여 그림 전체에 역동성을 부여하고, 모든 민병대원들은 빛을 받은 그 부분의 지배를 받는 듯한 인상을 준다. 이렇게 밝게 처리된 부분 중에는 장소에 어울리지 않는 흰색 드레스 차림의 어린 소녀가 있다. 그림을 그린 바로 그해에 사망한 렘브란트의 아내 사스키아를 모델로 한 이 소녀는 전진하는 군대의 행렬 속에서 측면으로 움직임으로써 조화를 깨뜨린다.

북치는 인물의 등장

〈야간 순찰〉에서 음악의 등장은 화가가 의도한 것으로 보이는 예상 밖의 구도와 어두운 색조의 선택과 함께 군대의 집단성에 위배되는 요소다. 과장되게 들뜬 분위기의 대원들 사이에서 오른쪽 끝에 있는 북치는 인물은 그림에 리듬감을 부여하며 부조화의 알레고리처럼 읽힌다. 기다란 창과 총, 깃대가 형성하는 어지러운 직선의 무리 속에서 유일하게 원기둥 형태를 띠는 북은 사선으로 기울어져 혼란스러운 무리를 한층 더 복잡하게 만든다.

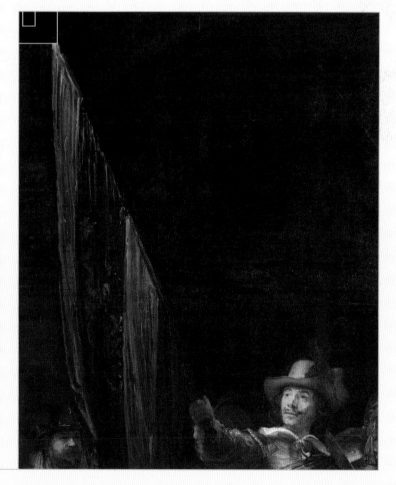

뽐내기와 숨김

화면의 왼쪽 상단은 민병대를 상징하는 깃발이 차지하는 만큼 자랑스럽게 깃대를 들고 있는 얀 비스허르 코르넬리선에게 빛을 집중시킨 선택은 충분히 이해가 간다. 그는 뒤편의 어둠에서 떨어져 나와 혼자 빛나고, 그의 자부심 가득한 표정은 자신이 수행하는 임무의 중요성을 자각하고 있음을 보여준다. 한편 코르넬리선의 왼쪽 어깨 너머로 보이는 인물은 신중한 시선을 던지고 있다. 이는 렘브란트가 조심스럽게 남긴 자신의 자화상일까?

누드

벨라스케스의 〈거울을 보는 비너스〉를 얼핏 보는 것만으로도, 종교 재판의 위협이 사라지지 않은 스페인 궁정에서 이 그림이 스캔들을 일으킨 이유를 알게 된다. 물론 마드리드에서 평판이 높고 후배 화가들로부터 존경을 받던 티치아노나 루벤스가 자신의 아름다움을 거울에 비춰 보는 비너스를 이미 표현한 적이 있지만, 이들은 비너스의 신화적인 특성을 강조하는 현명함을 보였다.

신화와 거리를 두다

가느다란 목과 날씬한 허리, 성숙한 몸매를 뽐내는 이 여인은 지상에서의 자신의 존재를 부정하지 않는다. 그녀에게 여신으로서의 모습은 찾아보기 힘들다. 두 번의 이탈리아 여행에서 벨라스케스는 1608년 로마에서 발견되어 1619년 조반니 로렌초 베르니니가 대리석 매트리스 위에 올린 헬레니즘 조각상 〈잠든 헤르마프로디토스〉를 보게 된다. 이 조각상은 부자연스러운 자세와 인위적인 연출로 표현되었는데, 두 가지 특성 모두 17세기 스페인의 종교적, 도덕적 기준에 부합하지 않는 것들이다.

가변적인 도덕률

상당수의 미술사학자들은 당시 마드리드의 엄격한 도덕적 기준을 근거로 벗은 몸이 아무렇지 않은 듯 편하게 누워 있는 여인의 그림이 벨라스케스의 두 번째 이탈리아 여행 시기에 해당하는 1649년에 제작된 것으로 추정한다. 그러나 모델에 관해서라면 조르조네의 〈잠자는 비너스〉나 티치아노의 〈우르비노의 비너스〉와 마찬가지로

> "벨라스케스는 사람들이 그에게 요구하는 완벽한 이미지의 재현과 관람객을 사로잡는 감동 사이에서 균형을 찾았다."
>
> – 프랜시스 베이컨

확실한 기록을 찾을 수 없다. 다만 화가의 로마 출신 애인이었을 것이라 막연히 짐작할 뿐이다. 진실이 무엇이건 반종교 개혁의 열기가 휩쓸던 당시 스페인에서 이와 같은 여인의 누드화는 신성 모독으로 간주되고 그것을 그린 화가는 종교 재판의 희생자가 될 수도 있었다. 따라서 이 그림이 대중에게 공개될 가능성은 전혀 없었다.

하지만 어디서나 돈과 권력이 있는 이들은 상황을 유리하게 바꿀 수 있는 법이다. 이는 엄격한 교리주의가 기승을 부리던 스페인에서도 예외는 아니었다. 카스티야 지역의 막강한 귀족 가문들은 신화적인 나체들로 가득한 예술 작품을 소유하고 있었으며, 대중들은 그 사실을 전혀 알지 못했다. 따라서 스페인 국왕 펠리페 4세의 최측근이었던 카르피오의 후작 가스파르 데 구즈만 아로가 이 그림의 의뢰인으로 추정되는 사실은 놀랍지 않다. 후작은 엄청난 재산과 음란한 취미 생활로 정평이 나 있었다. 1651년 마드리드에서 도밍고 게라 코로넬이라는 미술상이 사망하고 후작이 이듬해 그의 상속인들 중 한 사람에게서 〈거울을 보는 비너스〉를 구입했을 것이라는 가설도 존재하는데, 이는 후작이 그림의 의뢰인이라는 사실을 가정하면 의구심을 남긴다.

신화와 세속 사이에서

벨라스케스는 젊은 여성들과 아름다운 그림의 숭배자였던 후작에게 관능적인 포즈를 취하고 있는 아름다운 여인을 선보인다. 그러나 신화 속 여신이라는 얄팍한 명분에도 이 그림은 후작의 소장품 목록에 단순히 〈나체 여인〉이라고 표기되었음을 알 수 있다. 자기만의 세계에 빠져 있는 이 여인은 음란함과는 거리가 멀지만 전체적으로 불가해한 신비함이 화폭을 지배한다. 우아한 천 위에 나른하게 누워 있는 비너스는 관람객에게 등을 돌리고 있다. 이는 폼페이의 벽화에서 사랑의 여신을 표현한 자세로 보수적인 사람들에게는 분노를, 나머지 사람들에게는 감탄을 자

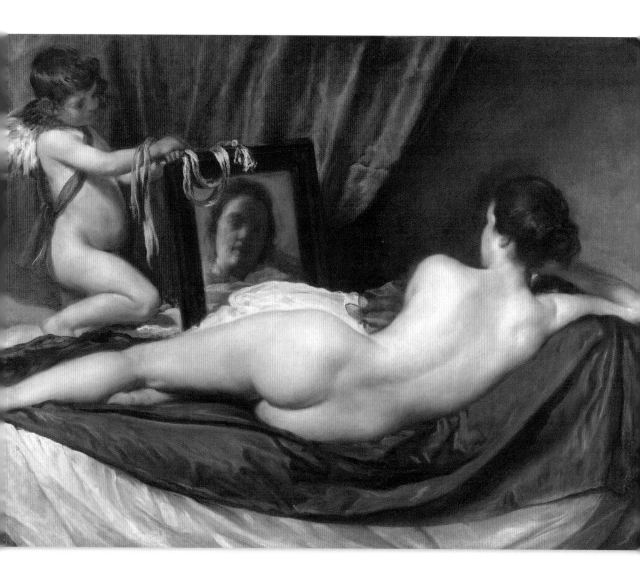

**디에고 벨라스케스
〈거울을 보는 비너스〉**

1647-1651, 캔버스에 유채,
122x177cm,
런던, 내셔널 갤러리

아낸다. 여기서 핵심은 비너스의 머리 색깔이다.
그리스 로마 신전에 모셔진 금발의 여신을 갈색
머리의 비너스로 표현함으로써 천여 년의 긴 전
통에 반기를 든 것이다!

불가능한 투영

큐피드가 들고 있는 거울은 벨라스케스의 〈시녀들〉에 등장하는 또 다른 거울만큼 신비로운 힘을 가지고 관람객에게 여러 의문을 남긴다. 이러한 의문 중 하나는 비너스의 시선이 안개에 가린 듯 불투명한 데서 기인한다. 그녀의 시선은 관람객에 대한 무관심을 표현하는가, 아니면 내면에 대한 성찰을 담고 있는가? 그러나 거울의 위치는 더 이상 어떤 것도 투영할 수 없기에 정확한 답변 없이 궁금증만 남는다. 화가의 의도가 무엇이었든 간에 거울이 있는 작품 앞에 선 사람은 타인의 시선을 받음과 동시에 자신을 스스로 돌아보게 된다. 벨라스케스는 여인의 실루엣을 흐릿하게 표현함으로써 사랑과 아름다움이라는 두 가지 기준에 모호함을 입힌다.

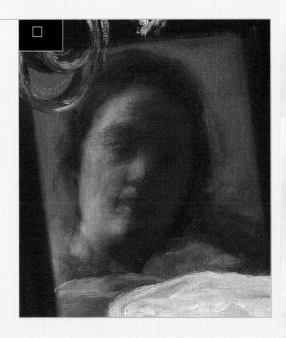

수수께끼의 존재

나체의 여인이 비너스라는 사실은 그녀 앞에 있는 아들 큐피드의 존재로 추론할 수 있다. 하지만 자신을 상징하는 활과 화살통이 없는 큐피드는 그 사실 자체로 의구심을 일으킨다. 큐피드의 역할은 사랑의 화살을 심장에 쏘는 것 아니던가? 게다가 그림 속 큐피드는 그의 얼굴을 특징짓는 명랑함이나 쾌활함과는 거리가 있어 보인다. 통통한 두 볼과 볼록 튀어나온 배가 눈에 띄는 큐피드는 지나치게 공손한 자세로 거울을 받치고 있다. 거울 테두리 위에 풀어진 분홍색 끈도 눈길을 끈다. 이는 큐피드조차 비너스를 사랑에 빠지게 할 수 없음을 상징하는 것일까?

영원한 스캔들의 비너스

1914년 3월 10일, 한 젊은 여성이 벨라스케스의 그림 앞에 멈춰 서더니 가방에서 칼을 꺼내 그림을 일곱 군데나 난도질했다(이후 솜씨 좋은 기술자들이 완벽하게 복원은 했다). 놀랍게도 그녀는 정신 이상자가 아니었으며, 그녀의 행동은 심사숙고 끝에 내린 결정이었다. 캐나다 출신의 여성 참정권 운동가 메리 리처드슨은 동료인 에멀라인 팽크허스트가 체포된 것에 항의하기 위해 이와 같은 테러를 저질렀다. 여성 해방 운동에 회의적이었던 영국 법원은 리처드슨에게 최고형인 징역 6개월을 구형한다. 그림을 바라보는 남성들의 음란한 시선에 분개한 그녀는 여성사회정치동맹(WSPU)에서 자신의 행동을 다음과 같이 해명한다. "나는 현대사에서 가장 아름다운 사람인 팽크허스트 부인을 파괴하려는 정부에 대항하기 위해 신화의 역사에서 가장 아름다운 여성을 그린 그림을 파괴했습니다." 이는 모두 맞는 말이고, 벨라스케스 또한 이 말을 부정하지는 않았을 것이다.

〈거울을 보는 비너스〉
디에고 벨라스케스

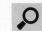

순수한 나체

가슴과 음부를 표현하지 않았다고 해서 비너스의 나체가 덜 에로틱한 것은 아니다. 그녀의 몸에는 어떤 보석이나 리본도 없다. 즉 그녀의 몸을 가리는 것은 아무 것도 없다. 바로크풍의 화려하게 주름 잡힌 천 위에서 원시 상태 그대로의 비너스가 있다. 움직이지도 않고, 그렇다고 잠든 상태도 아닌 나른하게 누워 있는 비너스는 거울에 투영된 자신의 모습에조차 무관심하다. 벨라스케스의 여신은 인간으로서의 여성의 우위를 인정하고, 이탈리아 르네상스의 규범에 도전장을 던진다. 이후 고야와 마네는 벨라스케스가 남긴 자유에 관한 교훈을 가슴 깊이 새겨 각각 〈옷을 벗은 마하〉와 〈올랭피아〉를 제작한다.

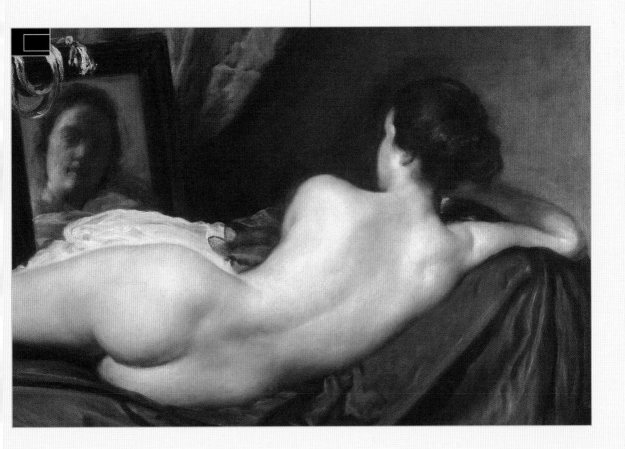

규방의 화가

젊은 여인이 말려 올라간 잠옷 아래 은밀한 부분을 태연하게 드러낸 채
얼굴의 아름다운 곡선을 뽐내며 베개 위에 엎드려 있다. 여인이 화가의
아내라는 사실을 덧붙이면, 이 그림이 당시 점잖은 이들의 비난을 받은 것이
놀랍지도 않다.

사치, 평온, 쾌락

이 그림을 본 많은 사람들은 그림 속 젊은 여인이
구경꾼의 등장에 방해받았다는 인상을 지울 수
없다. 그러나 여인은 하찮은 구경꾼보다는 협탁
위에 널브러진 보석들에 더 관심이 있는 듯하다.
모든 것이 정신없이 어지럽혀진 실내 장식은 화
가의 불손한 의도를 드러낸다. 규범을 위반하고
자 하는 화가의 의도는 이보다 명백할 수 없다!

'나쁜 품행'을 예찬하다?

부셰의 그림을 가장 혹독히 비난한 사람은 18세
기 프랑스의 가장 위대한 지성인 중 한 명인 드
니 디드로였다. 그는 부셰의 오랜 친구였고, 오
랫동안 그의 재능에 찬사를 보냈던 만큼 작품의
경박함을 크게 비난했다. "그는 모든 것을 가졌
다. 진실만 제외하고." 디드로는 1767《살롱
전》에 대한 평론에 〈오달리스크〉에 대한 분노를
숨기지 않는다. 그해의 《살롱전》에 안나 도로테
아 테르부슈의 〈제우스와 안티오페〉가 낙선하자
아카데미 심사위원들에 대한 디드로의 분노는
극에 달했던 것이다. "우리는 7, 8년 전, 베개 위
에 엎드린 벌거벗은 여인이 한쪽 다리는 여기에,
다른 한쪽 다리는 저기에 놓고 관람객을 향해 아
름다운 얼굴, 매끈한 등과 엉덩이를 자랑하던 모
습을 보았다. 그녀의 편안하고 안락한, 어떤 이
들은 자연스럽다고까지 칭송하던 자세는 사실
관람객을 유혹하는 것이 아닌가! 나는 심사위원
들이 도덕적인 관람객들을 무시하고 화나게 만
들 목적으로 그 그림을 수락했다고 말하려는 것
이 아니다. 심사위원들은 작품이 훌륭하면 도덕
은 뒷전이다. 그들은 재능이 믿음보다 중요하다

고 생각한다. 부셰 또한 자신의 아내를 이렇게
사치스러운 여성으로 표현함으로써 매춘시켰다
는 사실에 얼굴을 붉히지 않았을 것이다."

오늘날의 우리가 보기에는 물론 정숙함과는
거리가 멀지만 그저 과도하게 멋을 부린 듯한 이
작품이 그토록 분노를 샀던 진짜 이유는 무엇
일까? 우선 당시는 자유로운 방종에 대한 관용
이 전혀 없었고 위선적인 정숙함이 관례였다는
사실을 상기할 필요가 있다. 또한 이 작품은 군
중에게 나쁜 모범이 될 수 있었는데, 이는 디드
로가 그토록 분노했던 이유다. 부셰의 그림들은
"도덕적 방종과 나쁜 품행"(《1765년 살롱전》)을
예찬하는 듯한 인상을 주는 것이 사실이다. 예술
의 신성한 의무는 민중을 계몽하는 것이라 주장
했던 디드로에게 부셰의 〈오달리스크〉는 너무나
위험한 교육으로 생각되었다.

부적절한 교육

하지만 디드로의 분개에는 근본적인 다른 이유
가 있는지도 모른다. 이는 화가로서, 더 나아가
한 인간으로서의 부셰에 대한 그의 믿음과 관계
된다. 그가 부셰를 가리켜 "뛰어난 재능을 좀먹
는 약점"의 희생자이고, "원하기만 한다면 가장
위대한 화가가 되었을 수도" 있었다고 말할 때,
이는 부셰를 향한 분노의 이유들로 충분해 보인
다. 프랑스 대혁명을 촉발하는 데 앞장선『백과
전서 Encyclopédie』의 대표 저자들 중 한 명으로 디
드로가 주창한 도덕적 신념을 부셰가 믿고 따랐
다면 그보다 민중을 계몽시키는 데 효과적인 예
술도 없었을 것이다. 하지만 도덕적 방종으로
가득한 그의 그림들은 민중을 타락시킬 뿐이다.
디드로가 부셰의 행적을 받아들일 수 없었던 또
다른 이유는 화가가 거둔 놀라운 성공에 있다.
부셰의 고객이 귀족층에서 부르주아로 이동
했던 것처럼, 디드로는 화가가 도덕적인 그림들
로 부르주아지에서 민중에 이르기까지 긍정적
인 영향을 끼치길 바랐던 것이다. 게다가 계몽주

의를 대표하는 철학자에게 글이나 그림으로 민
중을 타락시키는 것보다 더 큰 스캔들은 존재할
수 없었다.

후안무치하다

부셰가 이 그림을 《살롱전》에 출품했을 때 동시대인들이 보인 경악과
같은 그림을 판화로 제작하여 선보였을 때 나타난 동일한 반응에도
불구하고 아무도 이 그림의 놀라운 미학적 가치를 부정하지는 않았다.
18세기에 디드로가 시초가 되어 예술 비평이라는 장르가 나타나기
시작했지만 어느 평론가도 부셰가 이토록 효과적으로 (어떤 이들은
'뻔뻔하게'라고 표현할 것이다) 관람객의 시선을 음흉하게 이용했다고
지적하는 사람은 없었다. 가령 그림의 정중앙에 신체 부위 중 가장
부르기 민망한 부위를 배치하는 것이다. 또한 대비되는 재질들의 나열과
대조되는 색감의 병렬(우윳빛이 감도는 분홍색 피부와 짙은 파란색 벨벳 휘장,
백색 잠옷과 구겨진 회색 침대 시트, 열정적인 주황색 카펫과 빛바랜 파란색의
앞쪽 테두리)은 시각적 충격을 준다. 이 모든 요소들은 화가가 의도적으로
선택한 것으로, 그림의 스캔들적 성격을 강화한다.

"그 화가가 화판에
무엇을 집어넣기를
바랐단 말이오?
당연히 그의
머릿속에 있는 것
아니겠소? 그렇다면
매춘부들과 하루 종일
시간을 보내는 그의
머릿속에는 도대체
무엇이 들어 있겠소?"

– 디드로, 『1765년 살롱전』

환상의 대상으로서의 동양

그림 속 여인은 화면의 왼쪽 하단에 놓인 정물에서 눈을
떼지 못한다. 옻칠을 한 나지막한 탁자 위에 화려한 보석과
장신구들이 보인다. 매끄러운 형태의 향로, 보석 상자 밖으로
흩어져 있는 목걸이와 리본들, 푹신한 쿠션까지 모든 것이
화려하다. 동양식 병풍, 두꺼운 카펫, 높은 쿠션들과 함께 이
모든 장식적 요소들은 환상의 대상으로서의 동양을 떠올린다.
그곳에서는 하렘♦이 있고, 오달리스크들이 시중을 드는 쾌락과
사치가 보장된다. 환상의 동양은 이후 19세기에 더욱 많은
예술가들이 작품의 소재로 차용하였지만 부셰의 18세기에는
단순히 화려한 이국 정도로 여겨졌다. 부셰의 그림은 모든
인간의 조건인 일시성과 우연성 앞에서 감각적 쾌락과 단순한
행복을 예찬한다. 따라서 살아생전에 그의 그림들이 대단한
성공을 거둔 것은 놀라운 일이 아니다. 이후 판화로 제작되어
널리 보급되며 부셰의 인기는 프랑스를 넘어 해외로까지
퍼지고, 그는 열정적 낙관주의를 상징하는 예술가가 된다.
더구나 그림 속 여인들이 하나같이 아름다웠기에 전파력은
더욱 빠를 수밖에 없었다.

♦ 이슬람 국가에서 부인들이
　거처하는 방으로 남성들의
　출입이 금지된 장소. 유럽에서는
　많은 여성들이 한 명의 남성에게
　봉사하기 위해 격리된 장소라는
　왜곡된 이미지로 인식되었다.

"가장 관능적인 얼굴"

여인의 머리를 장식한 붉은 깃털은 그 자체로 많은
의미를 지닌다. 서양인들의 상상 속에 동양의 매춘부가
하는 장식이자, 주인에 대한 여성 노예의 완전 복종을
나타내며, 그것의 화려한 색깔은 향락과 사치를
상징한다. 많은 사람들의 주장처럼 모델이 부셰의
아내가 맞다면, 부부의 애정 행각에 대한 유희가 그림
속에 숨겨져 있다는 사실을 부정할 수 없을 것이다.

거짓된 순진함

〈깨진 항아리〉는 그뢰즈의 가장 유명한 작품 중 하나로, 그의 무덤이 있는 몽마르트르 묘지에 가면 그 사실을 확인할 수 있다. 그뢰즈의 비석 옆에는 제3공화정 당시 활약한 조각가 에르네스트 다고네가 그림 속 소녀의 형상을 본떠 조각한 소녀상이 있다.

함축적인 무질서

다고네는 그림에 충실한 조각상을 제작한다. 유년기에서 막 벗어났지만 여전히 어린 소녀, 애수에 젖은 눈빛과 희미한 미소, 한쪽 가슴이 살짝 드러난 모습이다. 오른팔에는 깨진 항아리의 손잡이가 걸려 있고, 두 손은 백색 새틴 원피스를 모아 장미와 카네이션을 듬뿍 안고 있다. 이상적인 아름다움을 나타내는 듯하나 조금만 깊게 들여다보면 이것은 거짓된 순진함임을 알 수 있다.

보는 이를 불편하게 하는 첫 번째 요소는 흐트러진 옷매무새다. 원피스는 여기저기 흘러내리고, 머플러는 거의 풀어졌으며, 꽃은 떨어지고, 항아리는 깨졌다. 이러한 무질서를 더욱 강조하는 것은 소녀의 머리 모양이다. 정갈하게 땋은 머리는 꽃으로 장식된 보라색 머리띠로 완벽하게 고정되어 있다. 이제 관람객은 소녀의 순진무구함과 그것을 앗아간 사건이라는 슬픈 가정 사이에서 괴로움을 느낀다. 이러한 주제는 18세기 후반에 유행하던 것으로, 당시에는 베르사유 궁전과 지방 영지의 권력자들이 파렴치한 초야권을 행세하던 시기였다.

"입맞춤에 입맞춤을…"

이 그림의 강점은 인물의 중립성에 있다. 소녀에게는 마땅히 표현해야 할 분노가 느껴지지 않는다. 반대로 화가는 소녀의 아름다운 윤곽과 두 뺨의 홍조, 천의 투명함과 섬세함을 강조하여 보여준다. 이와 같은 요소들을 통해 그뢰즈는 그림이 보여주지 않는 것을 관람객이 직접 발견하고 해석하도록 유도한다.

실제로 1778년 『뮤즈들의 연감 *L'Almanach des Muses*』에는 그뢰즈의 그림에서 영감을 받은 듯한 일화가 나온다. 샘터에 물을 길으러 간 젊은 콜리네트는 그곳에서 콜랭을 만난다. 콜랭은 그녀에게 입맞춤을 요구하는데 "입맞춤에 입맞춤을 하다가 콜랭은 그녀의 물 항아리를 깨뜨린다." 그보다 더 나중인 1841년, 『르뷔 드 파리 *Revue de Paris*』에도 비슷한 일화가 전해진다. 한 화가와 시인 장 피에르 클라리스 드 플로리앙 사이에 허구의 대화가 펼쳐진다. 젊은 아녜스는 그녀 또래의 한 조각가에게 자신을 내맡기고, 화가와 시인은 그녀가 "넋이 나간 채 상념에 빠진 모습"으로 돌아오는 것을 본다. 화가는 아녜스와 조각가 사이에 벌어진 은밀한 사건을 목격할 수는 없었지만 이를 깨진 항아리로 표현하여 그림으로 남긴다.

진정한 스캔들은 시선에 담겨 있는 법

위의 사례들도 그렇고 다른 많은 루머를 통해서도 고정관념이 얼마나 우리의 판단을 흐리는지 알 수 있다. 우리는 여기에서 순진한 소녀와 경험 많은 남성의 만남이라는 상상을 펼치기보다는 어린 소녀의 눈에 서린 슬픔에 주목할 필요가 있다. 이와 같은 눈빛은 보통 쾌활함과 활발함으로 가득한 그뢰즈의 어린 소녀들의 표정과는 분명히 다르다. 두 손이 경직된 상태로 움켜잡은 것은 꽃송이들이지만 그 위치가 골반인 것으로 보아 예상치 못한 고통이나 원치 않는 임신에 대한 두려움을 상징하는 것일 수도 있다.

이 그림의 상징적 의미들을 정확하게 이해하기 위해서는 시대상의 분위기를 상기할 필요가 있다. 태어날 때부터 얻게 된 신분에 의해 많은 특권이 주어지던 불평등한 세상에서 장 자크 루소, 볼테르, 디드로 등의 계몽주의 사상가들이 제도의 전복과 사회적 혁명을 꿈꾸던 시대였다.

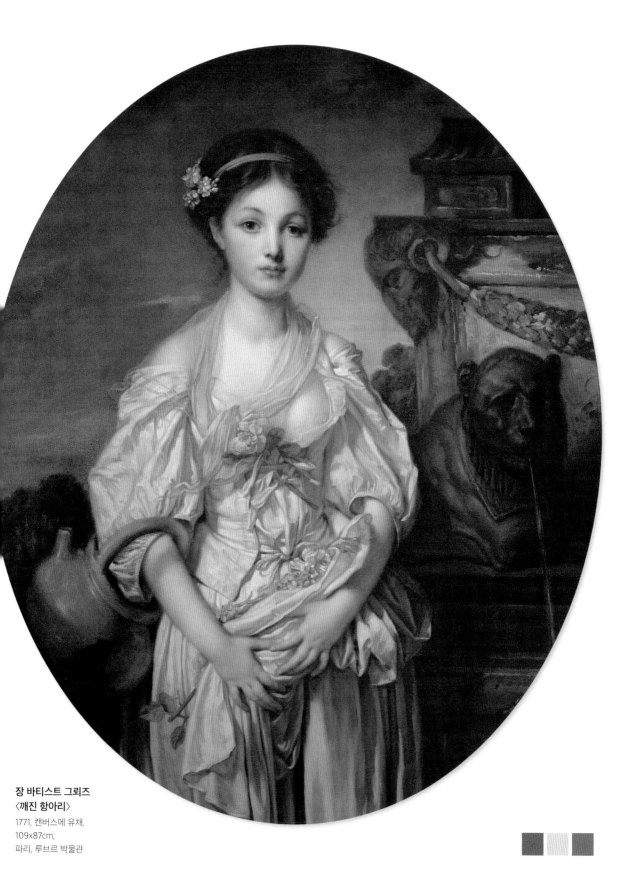

장 바티스트 그뢰즈
〈깨진 항아리〉
1771, 캔버스에 유채,
109x87cm,
파리, 루브르 박물관

국경 없는 스캔들

그뢰즈가 〈깨진 항아리〉를 그리고 몇 년 후인 1778년, 극작가 보마르셰는 『피가로의 결혼 *Mariage de Figaro*』을 발표한다. 이 희곡에서 가장 감동적인 인물은 어린 팡셰트로, 그뢰즈가 회화로 표현한 것을 보마르셰가 문학으로 다시 표현한 인물이다. 알마비바 백작은 팡셰트에게 끊임없이 구애하지만 그녀는 셰뤼뱅을 사랑한다. 그러나 사회적 약자인 팡셰트는 반항 한 번 하지 못하고 어른들의 장난에 희생된다. 그녀는 꿈꾸던 셰뤼뱅과의 결혼도 이루지 못하고 절망에 빠진다. 이후 모차르트는 오페라 「피가로의 결혼」(1787)의 마지막 4막에서 이 가여운 소녀에게 고독한 슬픔을 담은 카바티나◆를 선사한다. 그로부터 이백 년 후, 타비아니 형제의 영화 「카오스」(1984)에서 모차르트 오페라의 카바티나가 흘러나오는 가운데 소녀의 고통을 담은 영상이 펼쳐진다. 이와 같은 현상은 사회적 불평등에 희생된 어린 소녀들의 이슈가 시대와 국경을 초월함을 보여준다.

◆ 18-19세기의
오페라에서 볼 수 있는
서정적인 독창곡

분수대: 배경 혹은 알레고리?

신고전주의풍 분수대에는 두 개의 동물 형상이 장식되어 있는데 이에 대해 다양한 해석이 제시된다. 측면으로 보이는 숫양의 머리는 어린 소녀가 겪은 성폭력을 상징하고, 그 아래 사자의 입에서 뿜어져 나오는 가는 물줄기는 애매한 해석의 대상이 된다. 화가 본인이 아닌 이상 어떤 것도 확실하게 말할 수는 없겠지만, 당시 수많은 회화 작품에서 이와 같은 동물 형상의 장식이 등장했던 사실을 떠올리면 이러한 요소들의 해석에는 신중할 필요가 있다.

돌이킬 수 없는 깨진 항아리

"항아리로 여러 차례 물을 길으러 가면 결국 항아리는 깨져 버린다." 『여우 이야기 *Roman de Renart*』(13650행, "물통으로 여러 차례 물을 길으러 가면 결국 깨져 버린다.")에 등장하는 이 속담은 13세기 음유 시인 고티에 드 쿠앵시의 우화시에 재인용된다. 우화시에는 매일 강을 건너 한 여성 신자를 만나러 가는 수도사가 등장하는데, 그 수도사는 강에 사는 악마에게 잡혀 익사하고 만다. 그뢰즈가 이 작품을 선보였을 때 많은 평론가들은 깨진 항아리를 보고 어두운 현실을 피하기 위해 단순히 소녀의 실수라고 얼버무리거나 소녀의 어리석음을 상징하는 것이라며 오히려 그녀를 나무랐다. 후자는 적어도 어떤 파괴적 행위가 있었다는 것을 인정하지만 피해자를 보호하지 않고 도리어 공격하는 어리석은 잔인함만을 증명할 뿐이다.

많은 이야기가 담긴 눈빛

엘리자베트 비제 르 브룅을 비롯하여 많은
이들의 증언을 토대로, 아네 성에서 일하던
정원사의 딸이 그림 속 모델이었다는 사실에는
이견이 없는 듯하다. 하지만 그림 속 소녀가
신분에 비해 지나치게 호사스러운 차림을
하고 있음은 지적할 만하다. 그녀는 신선한
장미 한 다발을 안고 있는데 그중 한 송이는
반쯤 드러낸 가슴 옆에 꽂혀 있다. 그뢰즈의
다른 여성 초상화에서도 이와 같이 한쪽
가슴을 드러낸 경우를 많이 볼 수 있는데,
그런 여인들이 대개 유행을 쫓는 것이었다면
이 소녀는 그렇게 생각되지 않는다. 소녀의
눈빛은 꿈을 꾸는 듯 우수로 가득하다.
유년기는 완전히 끝이 나고, 순수함은
파멸되었으며, 사회적 약자로서 불행한 앞날을
온전히 감수하겠다는 체념이 담긴 눈빛이다.

에로틱한 현기증

18세기를 풍미한 자유사상가들의 사생활을 시각적으로 형상화한 프라고나르의 〈빗장〉은 한 개인의 의뢰로 제작되었다. 1773년, 베리 후작은 연애 장면 묘사에 탁월하고 '규방의 철학' 예찬자로 알려진 프라고나르에게 그림을 주문한다. 당시 프라고나르의 작품들은 은밀한 이유들로 놀라운 인기를 끌었다. 미술사학자들은 오랜 시간 〈빗장〉이 〈계약〉, 〈가구〉와 더불어 3부작을 이루거나(이 두 작품은 〈빗장〉에서 보여준 어지럽혀진 실내와 연속성을 띤다), 1775년 작품인 〈목동 예찬〉과 쌍을 이루는 작품이라고 믿어 왔다. 신성한 사랑과 세속적인 사랑을 표현하는 데 프라고나르만큼 적절한 화가를 찾기는 힘들다. 그의 작품들은 후대에 이르러 더욱 복합적인 의미가 발견되곤 한다.

단순함은 드러내고, 복잡함은 숨기다

〈빗장〉의 메시지는 직접적이고 단순하다. 왼쪽에는 커다란 침대가 어지럽혀져 있고 침대 위의 닫집에서부터 육중한 붉은색 휘장이 아래까지 내려온다. 오른쪽에는 밝은 빛을 받은 젊은 남녀한 쌍이 사랑 싸움을 하는 듯한 모습으로 표현되었다. 이들의 몸짓은 역동적이지만, 여기에 폭력이 끼어들 자리는 없는 듯하다. 관람객은 으레 그러는 것처럼 젊은 여인은 부끄러워하고 남자는 다음 단계로 넘어가기 위해 조바심을 내는 모양이라고 웃어 넘기게 된다. 하지만 그림의 제목은 의미심장하다. 그림의 오른쪽 위에 위치한 작은 빗장을 따라 대각선 방향으로 시선을 이동하면 푹신한 침대로 착륙한다.

명백하게 표현된 그림의 주제 외에 세부적인 디테일들에 집중하면 관람객은 무언가 심상치 않은 일이 벌어지고 있음을 깨닫게 된다. 가령 남녀의 옷차림이 다른 것은 어떻게 설명해야 할까? 남자는 셔츠에 속바지 차림인 반면 여인은 우아한 드레스를 입고 있다. 침대는 왜 벌써 어지럽혀져 있는 것일까? 여인이 거부하는 것이 어쩌면 이미 행해진 것일까? 침대가 어지럽혀진 것으로 보아 여인은 이미 충분히 주었다고 생각하지만 남자는 아직 만족하지 못하는 것일까? 그래서 목적을 이루기 위해 빗장을 걸어 잠그는 것일까?

욕망 앞에서의 평등?

프라고나르는 이렇듯 다양하게 해석될 수 있는 요소들을 숨겨 놓음으로써 단순히 도덕적 교훈을 찾으려는 관람객을 당황시킨다. 그림에는 등장하지 않는 높은 창문에서 강렬한 빛이 내려와 사랑 싸움을 하는 남녀를 비춘다. 관람객은 이 싸움의 승자와 패자를 힘들게 상상하지 않아도 된다. 비록 당시는 디드로 등의 사상가들이 '성 평등'의 시초가 될 만한 주장을 펼치던 시기지만 여전히 남성의 물리적 힘 앞에서 여성은 너무나 약한 존재임을 부정할 수 없다.

스캔들의 지속적인 향기

베리와 그리모 드 라 레니에르의 소장품 목록에 있다가 1792년 11월(혹은 1793년 4월), 공개 입찰을 통해 모습을 드러낸 〈빗장〉은 19세기 말까지 종적을 감춘다. 수많은 판화를 통해서 널리 알려진 작품이었기에 오랜 기간 사람들의 시선에서 사라진 사실이 놀라울 따름이다. 이후 1933년, 앙드레 뱅상의 소장품들이 경매로 나왔을 때 잠깐 모습을 드러냈다가 1969년 3월 21일 팔레 갈리에라에서 열린 모리스 랭스가 중재한 경매에서 '프라고나르 학파'의 것으로 간주된 채 다시 등장한다. 이때 5만 프랑에 그림을 구입한 미술상 프랑수아 엥은 그것을 복원하고 원래 화가를 밝히는 데 성공하여 루브르 박물관에 515만 프랑에 되판다. 산 가격보다 백 배 이상 비싸게 판 것이다! 〈빗장〉이 탄생하고 2세기가 넘도록 스캔들은 시들지 않는다…

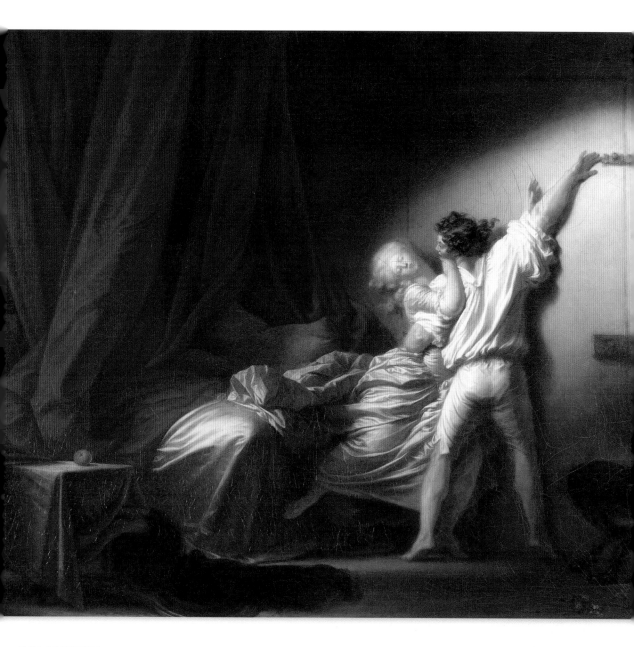

장 오노레 프라고나르
〈빗장〉
1777, 캔버스에 유채,
74x94cm,
파리, 루브르 박물관

붉은색 휘장과 작은 사과

육중한 붉은색 벨벳 휘장은 접히거나 말린 채 그림의
반을 차지한다. 이 휘장은 존재 자체로 연극의 무대
같은 인상을 준다. 인내와 거리가 먼, 불타는 열정을
상징하며 두 연인 사이의 감각적인 황홀함과 암묵적
동의를 나타내는 듯하다. 존재감 있는 휘장에 비하면
너무나 미약하지만 왼쪽 탁자 위 밝은 곳, 붉은색
천이 무게를 실은 채 내려와 있는 바로 그곳에 작은
사과 하나가 놓여 있다. 관람객은 사과의 등장에서
성서의 원죄를 떠올린다. 탁자 위에 놓인 사과와
정반대 쪽, 즉 그림의 오른편 아래에는 볼품없는
꽃다발이 바닥에 떨어져 있다. 원죄에 대한 미덕의
패배를 엿볼 수 있는 대목이다.

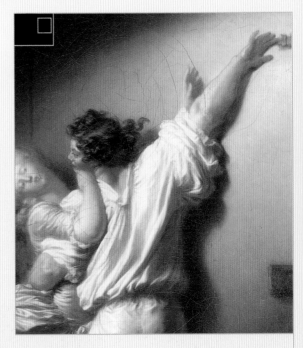

팔이 형성하는 대각선

곧게 뻗어 있거나 접혀 있는 두 주인공의 팔은 빗장에서
시작되어 다리로, 이어서 여인의 오른쪽 발끝까지
대각선을 이룬다. 오른쪽 위에서부터 내려오는 밝은
빛을 받아 빛나는 남자의 튼튼한 오른팔에서는 강력함
힘이 느껴지며 그가 이 상황의 지배자임을 알 수 있다.
반면 여인의 왼팔은 그의 몸에 완전히 가려져 있고
왼손만이 힘없이 빗장을 향하고 있다. 그녀의 오른팔은
그를 밀어내기 위해 힘껏 저항한다. 여인은 원치 않는
입맞춤을 피하려는 듯 얼굴을 최대한 돌려 남자로부터
멀어지려고 한다. 남자가 왼팔로 여인의 허리를 힘주어
잡고 있음은 보지 않아도 느껴진다. 이렇듯 세부적인
요소들과 움직임을 분석하면, 단순한 애정 행각으로서의
한 장면으로 보기에는 어려움이 있다. 성폭력으로
단정하기에는 무리가 있지만 어느 정도의 강요가 존재함은
부정할 수 없고 그래서 이 그림은 관람객을 불편하게 한다.

이상한 형태의 침대

너무 많은 것을 증명하려고 하면, 특히 작품의 세부 사항에 집중하다 보면 근본적인 진리를 놓칠 위험이 있다. 그럼에도 프라고나르가 침대에 부여한 독특한 형태를 우연으로 치부하기에는 의아한 점이 한둘이 아니다. 여인이 입고 있는 드레스의 천과 이불의 천이 같은 질감으로 표현된 것을 여성과 침대의 동일성을 나타내는 의도라고 보지는 않더라도(이러한 가정은 여성을 순전히 사랑을 하는 행위의 도구로 전락시킬 수 있다), 붉은 천 아래에 놓인 두 개의 베개 형상이 봉긋한 가슴으로 보인다면 이는 지나친 상상일까? 더 기이한 것은 숨어 있는 사람의 무릎이라고 생각될 만큼 침대 시트가 지나치게 위로 튀어나와 있다. 이 부분은 두 남녀가 이미 사랑을 나누었고 그 흔적을 상징하는 것으로 이해할 수 있지 않을까? 아니면 한층 도발적인 해석이지만 당시 유행하던 외설적인 소설에서 흔히 보이는, 세 사람이 나누는 사랑을 상징하는 것일까? 그렇다면 그림 속 여인은 뒤늦게 이 사실을 눈치 채고 도망치려는 것일까? 여기에서 우리는 계몽주의 시대라 불리는 18세기 후반 프랑스 문학사에서 가장 에로틱한 소설들(피에르 쇼데를로 드 라클로의 『위험한 관계 Les Liaisons dangereuses』에서부터 레스티프 드 라 브르토느의 『파리의 밤 Les Nuits de Paris』을 거쳐 사드의 『쥐스틴, 혹은 미덕의 불행 Justine, ou les malheurs de la vertu』에 이르기까지)이 많이 탄생하였음을 상기할 필요가 있다.

〈악몽〉 • 요한 하인리히 퓌슬리 (1741-1825)

아름다운 어둠,
달콤한 공포

혼수상태에 빠진 채 침대 위에 쓰러진 젊은 여인, 위협적인 붉은 덮개로 고립된 숨 막히는 공간,
여인의 상체를 짓누른 채 앉아 있는 괴물, 발광하는 눈을 가진 말의 머리… 화가는 이 모든
기괴한 요소들을 담고 있는 그림에 〈악몽〉이라는 제목을 붙였다. 작품이 발표되고 오랜 시간이
지났지만 여전히 많은 사람들은 이 그림의 악마성에 매료된다.

성공적인 스캔들!

관람객은 이 그림을 보면서 실제 악몽을 표현했
다기보다는 화가의 병적인 상상력을 마음껏 펼
친 그림이 아닐까 생각하게 된다. 사실 그림에서
보는 이를 제일 불편하게 하는 것은 잠자는 여성
을 범하는 끔찍한 얼굴의 악마나 말의 형상보다
침대 밖으로 머리가 젖혀진 여인의 공포에 질린
표정이다. 퓌슬리의 그림은 1782년 런던의 왕립
미술 아카데미에 처음 전시되었을 때부터 지나
치게 직접적으로 선정성을 암시하는 요소들로
많은 이들의 비난을 샀다. 그 당시 스캔들은 성
공과 거리가 먼 단어였기에 이 그림이 비난을 받
았음에도 화가의 명성이 높아지게 된 사실은 놀
라운 일이다. 퓌슬리는 이 그림을 20기니(당시로
는 상당히 높은 금액)에 파는데, 곧바로 동일한 주
제로 그림을 제작해 달라는 주문을 여럿 받는다.
그 결과 오늘날의 우리에게 총 세 가지 버전의
그림이 전해지게 되었다. 그중에서 가장 유명한
그림은 최초 작품보다 십여 년 후에 제작된 것으
로 현재 프랑크푸르트의 괴테 하우스에 소장되
어 있다.

〈악몽〉이 그토록 빠르고 널리 알려질 수 있었
던 이유는 판화로 제작되어 보급되었기 때문이
다. 1783년 1월 토머스 버크가 제작한 판화는 그
것을 출간한 존 라파엘 스미스뿐만 아니라 퓌슬
리에게도 엄청난 부를 안겨 주었다. 이후 수십
년 동안, 이 그림은 탐욕스러운 정치인들, 타락
한 여인들, 편협한 군인들, 그리고 부패한 성직
자들을 비판하는 데 활용된다. 한편 〈악몽〉은 정

> "기분 나쁜 소재를 훌륭히
> 재현한 그림이 매혹적인 소재를
> 엉터리로 그린 것보다 낫다."
>
> – 『모닝 크로니클Morning Chronicle』, 1782

신 분석학자들의 관심을 받기도 했는데 그들은
여인의 모습을 현실에서 억압받고 환시와 환청
에 시달리는, 오늘날 '가위 눌림'으로 불리는 병
리학적 예시로 보았다.

내면의 악마?

〈악몽〉을 제작하기 2년 전, 취리히에 머물던 퓌
슬리는 불행한 일을 겪는다. 그는 안나 란드홀트
라는 여성에게 푹 빠져 있었는데, 그녀의 삼촌이
자 자신의 친구인 요한 카스퍼 라바터에게 〈악
몽〉을 예견한 듯한 편지를 보낸다. "어젯밤, 나는
그녀를 내 침대로 데려왔네. 나의 뜨거운 두 팔
은 그녀를 꼭 안았고, 그녀의 영혼과 몸은 나와
하나가 되었다네. 나는 온 마음과 숨결과 힘을
그녀에게 쏟아부었지. 이제 누구라도 그녀를 안
는 자가 있다면 그는 불륜과 근친상간을 저지르
게 되는 것이지. 그녀는 나의 것이고, 나는 그녀
의 것이야. 난 곧 그녀를 갖게 될 거야. 그렇게 될
수밖에 없어…" 그러나 퓌슬리는 안나에게 거절
당한다. 이후 그가 〈악몽〉을 그릴 때 안나의 모습
을 그림 속 여성에, 그리고 자신은 그녀의 상체

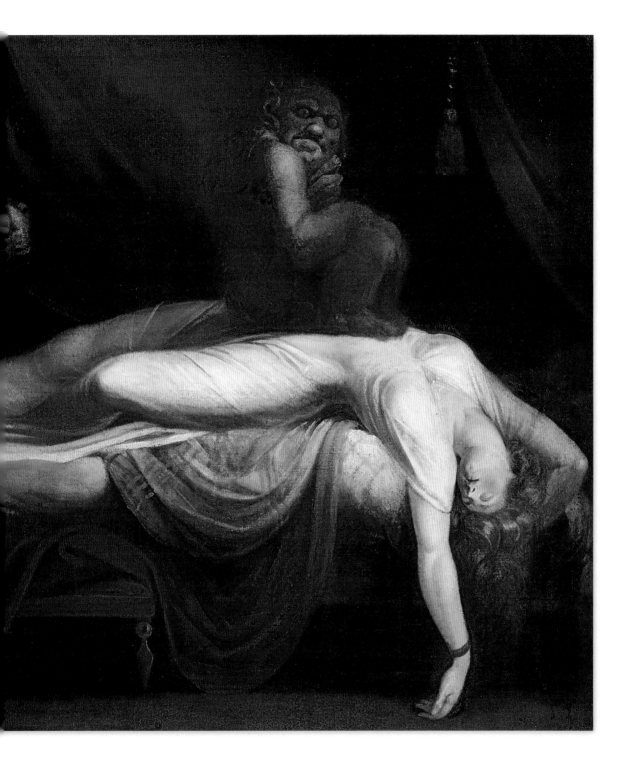

요한 하인리히 퓌슬리
〈악몽〉

1781, 캔버스에 유채,
101.6x127.7cm,
디트로이트 미술관

에 자리 잡은 악마에 투영함으로써 마침내 그녀를 소유한 모습으로 표현한 것은 아닐까? 설득력 있는 가설이지만 화가가 침묵을 지키니 확인할 길은 없다.

잠자는 여성을 범하는 악마

잠자는 여성을 범하는 악마의 존재는 오래전부터 인류의 상상 속에
존재해왔다. '몽마(夢魔)'를 의미하는 라틴어 in-cubus는 직역하면
'위에 잠들어 있는'으로 풀이된다. 즉 밤에 벌어지는 활동과
직접적인 관계가 있는 존재다. 음탕한 악마는 주로 인간의 형상을
띠고 여성들을 희생양으로 삼는다. 잠에서 깬 여성은 악마의 공격을
악몽의 형태로 희미하게 기억할 뿐이다. 방대한 지식을 소유하던
퓌슬리였기에 성서에서 이 악마의 존재를 다음과 같이 표현했다는
사실을 모르지 않았을 것이다. 창세기 6장에는 다음과 같은 내용이
있다. "인간이 지상에 점점 늘어나게 되자 그들은 딸들을 낳게
되었다. 신의 아들들은 이러한 딸들이 아름답다고 보고, 이들 중에서
아내를 골랐다." 여기서 '신의 아들들'은 하늘에서 지상으로 쫓겨난
타락한 천사들을 의미한다. 그들은 지상에 내려와 인간의 모습을
하고 죄를 짓는다. 퓌슬리의 그림에서 뒤편의 붉은 휘장에 드리워진
몽마의 뿔 달린 그림자는 바로 악마의 그림자다.

말 머리의 침입

그림이 최초로 공개되었던 당시 관람객의 반응을 읽을 수 있는 몇
안 되는 기록에 의하면 은빛으로 빛나는 두 눈을 가진 말 머리가
많은 해석을 불러일으켰다고 한다. 말의 등장은 독일 민담에서
영감을 받은 것으로 추정되는데, 여기에서 말은 마법사와 짝을
이룬다. 독일어로 '암말'을 뜻하는 mähre와 '악몽'을 뜻하는
mahr 사이의 유사성도 무시할 수 없다. 악몽을 뜻하는 영어 단어
nightmare는 문자 그대로 '밤의 암말'을 뜻하지 않던가? 이렇듯
어원학적으로 악몽의 피해자는 우선 가슴을 짓누르는 무거운
존재에 의해서, 또한 성적으로 희생된다는 의미에서 이중의
희생자가 된다. 가해자에게 조금의 저항도 하지 못하는 만큼 검은
말의 머리는 성폭력의 은유로서 더욱 을씨년스럽다. 말은 머리만
드러낼 뿐 몸은 어둠 속에 완전히 가려져 있다. 여기서 우리는
신화에서 선정적인 광기와 연관된 반인반마의 괴물 켄타우로스가
뒤바뀐 모습을 떠올려 본다.

유일하게 현실적인 요소

왼쪽 하단의 낮은 협탁 위에 놓인 평범한 물건들은 악몽의
비현실성을 강조한다. 책, 거울, 향수병, 작은 유리병 등
일상적이고 보잘 것 없는 사물들은 이성의 규칙을 완전히
무너뜨리고 절망만을 느끼게 하는 끔찍한 악몽이 지배하는
세계에서 무슨 의미가 있는가?

〈악몽〉 그리고 그 이후

퓌슬리의 〈악몽〉은 다양한 예술적 후예를 탄생시켰다.
대표적인 예는 프랑수아 펠릭스 노가레의 『실제 사건들의
거울 Miroir des événements actuels』(1790)과 메리 셸리의
『프랑켄슈타인 Frankenstein』(1818), 에릭 로메르 감독의
「오 후작 부인」(1976) 등이다. 하지만 그중에서 퓌슬리의
그림을 가장 충실하게 표현한 것은 시인이자 '신비함을
쫓는 탐정'으로 알려진 이래즈머스 다윈이 1783년, 동일한
제목으로 지은 시 한 편이다. "검은색 암말을 탄 악마가 저녁
안개를 받으며 달린다 / 호수와 습지와 늪 위의 작달만한
악마 / 깊은 잠에 든 사랑에 빠진 처녀를 매복한다 / 입가에
미소를 띤 악마는 처녀의 가슴 위에 자리를 잡는다."

악을 꿈꾸다

여인이 겪고 있는 끔찍한 공포를 제대로 관찰하기
위해서는 그림을 뒤집어서 봐야 한다. 부드럽고 긴 선으로
이루어진 여자의 실루엣 너머로 얼굴 표정은 완전한
절망을 담고 있다. 반쯤 벌어진 입, 뾰족한 콧날, 감긴
눈꺼풀, 아래로 늘어뜨린 머리카락 등은 익사한 시신을
연상시킨다. 악몽의 늪에 빠져 허우적거리는 고통은 결국
익사 직전 느끼는 고통과 무엇이 다르겠는가!

영웅의 죽음

"붓을 드세요. 아직 그려야 할 그림이 하나 남아 있습니다." 1793년 7월 14일, 프랑스 대혁명 이후 국민의회에서 사회계약 작성을 담당하던 프랑수아 엘리 기로는 자크 루이 다비드에게 그림을 청한다. 그 전날 대혁명의 주요 인물이자 화가의 친구였던 장 폴 마라가 샤를로트 코르데라는 젊은 여성에게 살해되자, 당대 가장 유명한 화가였던 다비드에게 역사를 기록할 임무가 주어진 것이다. 화가는 결의에 찬 목소리로 대답한다. "그렇게 하겠습니다."

부당한 죽음

1793년 7월 13일, 욕조에 앉아 『아미 뒤 퍼플Ami du Peuple』에 주석을 달던 마라는 산악당에 적대적이었던 샤를로트 코르데를 맞는다. 그녀는 옷 속에 품긴 칼을 꺼내어 주저 없이 마라를 찌른다. 날카로운 칼은 마라의 폐와 심장, 대동맥을 뚫었고 벌거벗은 채 무방비 상태였던 마라는 즉사한다. 만약 다비드의 이 그림이 훌륭한 인물을 살해한 끔찍한 행동에 초점을 맞추었다면 이 그림은 역사 속에 묻혔을 것이다. 하지만 다비드는 주제가 아닌 방식을, 그것도 전에 없던 방식을 택함으로써 영웅의 안타까운 죽음을 미술사에

자크 루이 다비드
〈마라의 죽음〉
1793, 캔버스에 유채,
162x130cm,
파리, 루브르 박물관

영원히 각인시키는 데 성공한다. 이를 통해 쉰 평생 관대함과 청결의 모범으로 살아온 그의 죽음이 얼마나 부당한지를 호소한다.

부 대신 미덕을 택하다

다비드는 11월 15일, 한 달 전에 완성된 그림을 헌사하기 위해 마련된 자리에서 다음과 같이 연설한다. "어머니, 과부, 고아, 군인이여! 마라가 자신의 목숨을 걸고 보호하고자 했던 이들이여, 모두 모이세요! 와서 여러분의 벗을 보세요. 우리를 보호하던 자는 이제 없습니다. 그의 펜은 적들의 음모로 손에서 떨어졌습니다. 우리의 지칠 줄 모르는 동지는 사라졌습니다. 그는 자신의 마지막 양식을 우리에게 건네고, 장례를 치를 비용조차 남기지 않고 죽었습니다. 역사가 반드시 그의 복수를 하기를! 마라가 미덕 대신 부를 택했다면 그가 얼마나 부유한 삶을 살 수 있었을지 우리의 후손들에게 꼭 전해주기를."

감정이 넘쳐흐르는 연설문과 달리 다비드의 그림에는 절제와 진정성 있는 슬픔만이 담겨 있다. 단순명료함을 명제로 삼은 이 그림에는 최소한의 필수적인 요소들만 등장한다. 욕조, 나무 상자, 마라를 감싸는 천, 피 묻은 칼, 마지막 순간까지 손에 든 편지… 그런데 이 편지에는 몇 가지 의문이 남는다. 혁명 당시 사용되던 아시냐 지폐 한 장이 놓인 나무 상자 위의 편지는 지금까지도 발견되지 않았으며, 마라가 들고 있는 샤를로트의 편지 또한 완전한 내용은 알 수 없다. 이외에도 그림의 절반 이상을 차지하는 어두운 벽은 빛이 일정하지 않아 흔들리는 인상을 주고, 마라의 육체는 십자가에서 내려진 수난을 받은 그리스도를 떠올린다. 즉, 마라의 죽음은 그리스도의 그것과 마찬가지로 인류가 느끼는 비탄을 담고 있다.

"이 새로운 시적인 그림에서 가장 놀라운 점은 그것이 대단히 빠르게 완성되었다는 사실이다. 그럼에도 완벽한 소묘에 우리는 놀랄 수밖에 없다. 이 그림은 재능 있는 자들의 양식이고 정신주의의 승리다. 자연과 마찬가지로 잔인하기까지 한 이 그림은 이상향의 향기를 가지고 있다. 죽음이 날갯짓하며 다가와 그토록 서둘러 데려간 것은 무엇인가? 죽음이 마라에게 입맞춤한 이상 이제 그는 아폴론과 대등하게 겨룰 수 있게 되었고 완전한 휴식을 취할 수 있다. 이 그림에는 무언가 감동적이면서도 비통한 것이 동시에 있다. 방의 차가운 공기 안에, 차가운 벽 위에, 차갑고 음산한 욕조 주위에, 떠도는 마라의 영혼."

– 보들레르, 「전통 미술관」, 1846

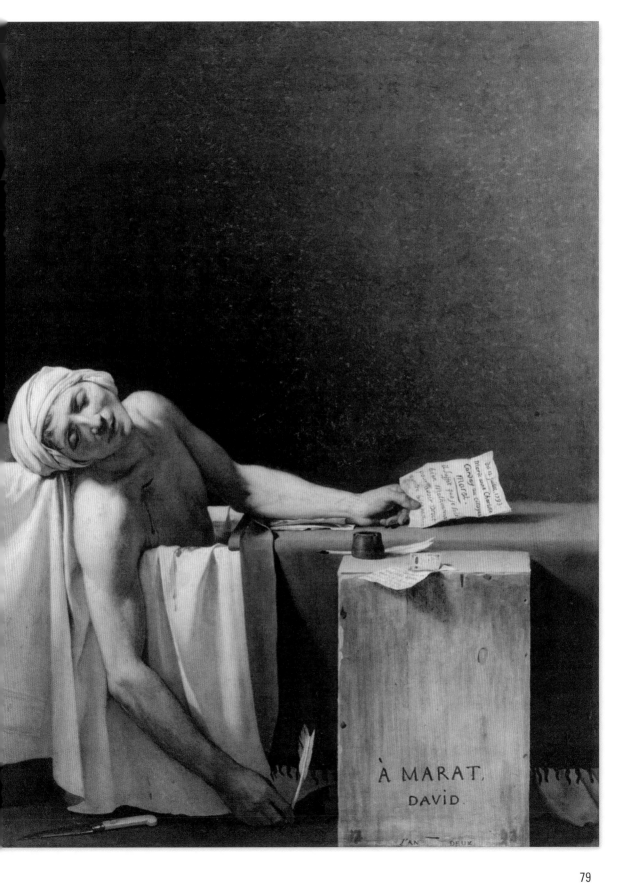

À MARAT.

DAVID.

L'AN DEUX

고통의 흔적

마라가 목욕을 할 때 머리에 두르던 터번은
질병을 치료하기 위한 수단으로 식초를 푼 물에
담근 것이었다. 2019년 10월 31일, 스페인의
연구자들은 bioRxiv라는 사이트에 마라가 마지막
순간까지 들고 있던 신문에서 얻은 혈흔을
분석한 결과를 발표한다. 이 신문은 프랑스 국립
도서관이 보관하고 있다. 「프랑스 혁명가 장 폴
마라(1743-93)의 혈흔 균유전체학 분석」이라는
상당히 야만스러운 제목에도 불구하고 그 결과는
"균유전체 분석을 통해 균, 박테리아, 적은 양의
바이러스성 DNA의 존재를 발견"했음을 알려준다.
논문은 "마라가 중증 균 감염(피지루증 피부염) 및
기회주의적 질병성 박테리아에 중복 감염되어 심한
고통을 받았을" 가능성을 시사한다. 논문을 더 읽어
내려가면 말라세지아 곰팡이균은 "심한 가려움증과
고통스러운 궤양을 유발하여 환자가 욕조에 몸을
담글 때만 고통이 완화될 수 있다"는 사실을 알 수
있다. 이 논문의 가장 놀라운 결론은 당시 마라는
살날이 얼마 남지 않았었고, 샤를로트의 칼이 그의
고통을 줄여주었다는 것이다.

정신주의에 대한 힌트

"한 팔은 욕조 밖에 내민 채 가슴에는 돌이킬 수 없는
상처를 입은 신성한 마라는 마지막 숨을 내쉬었다. 녹색
천이 덮인 받침대 위에 놓인 다른 한 손에는 적의 편지가
들려 있다. 〔…〕 피는 욕조 물을 붉게 물들이고, 편지에도
흔적을 남겼다. 바닥에는 피 묻은 부엌칼이 뒹굴고 있다."
(「전통 미술관」 1846) 보들레르의 비문만큼 영웅의 죽음을
기리는 그림을 완벽하게 글로 승화시킨 예도 없을 것이다.
다만 한 가지 덧붙이자면 다비드는 완벽한 해부학적
해석으로 마라의 몸을 표현했다는 사실이다. 또한 마라의
가슴에 난 상처는 그리스도가 십자가에 못 박혔을 때
로마 군인의 창끝에 찔려 생긴 상처를 너무나 분명하게
떠올린다는 사실을 부정할 수 없다. 비록 프랑스는
대혁명으로 신과 한 발자국 멀어졌지만, 다비드는 수천
년간 프랑스를 지배했던 그리스도의 정신을 여전히
간직하고 있음을 알 수 있다.

글의 힘

샤를로트가 보낸 편지의 내용("제가 대단히 불행해야만 당신의 주의를 끌 수 있는 것 같습니다.")은 상대적으로 잘 알려진 반면 지폐 밑에 놓인 편지는 위대한 혁명가의 자비심을 강화하고 그의 죽음에 더욱 분노하게 만든다. "이 아시냐 지폐를 다섯 아이의 어머니에게 주십시오. 그녀의 남편은 국가를 위해 싸우다가 사망했습니다."

비어 있는 벽

보들레르가 언급한 '차가운 벽'은 이 그림에서 가장 대담한 요소다. 다비드는 실제 마라의 것에 충실하게 욕실 벽에 걸려 있던 권총 한 쌍과 프랑스 지도를 그대로 재현할 수도 있었다. 하지만 그렇게 하는 대신 욕실의 벽을 완전히 비어 있는 공간으로 표현하였다. 다만 캔버스에 유채로 그리기 전 단계에서 시행하는, 물감을 거칠게 입히는 과정을 최종 단계로 선택한다. 오른쪽 상단에서부터 발산하는 한 줄기 빛을 받은 욕실의 벽면은 거친 터치감의 캔버스를 그대로 드러냄으로써 추상화에 가까운 인상을 남긴다. 이 빛은 분산되고 배가되며 마라의 얼굴과 두 팔, 그가 읽는 최후의 편지, 그리고 나무 상자에 대문자로 화가의 이름을 넣어 마라의 것과 하나되게 만든 문구에 관람객의 시선을 집중시킨다.

81

어느 화가의 복수

회화에서 스캔들이 일어날 때 가장 재미난 경우는 그것을 발생시킨 이유를 전혀 예측하지 못할 때다. 〈다나에로 분한 랑주 양〉이 바로 여기에 해당한다. 모든 것은 그림을 그린 화가 안 루이 지로데의 복수심에서 시작되는데, 그 결과는 화가 자신도 예상하지 못한 방향으로 흘러간다.

♦ 1795년 테르미도르의 반동부터 1799년 나폴레옹의 쿠데타까지 존재한 프랑스 정부. 다섯 명의 총재로 구성되었다.

실망한 의뢰인

1798년 파리의 연극 무대에서 인기를 끌던 화류계 여인 안 프랑수아즈 엘리자베스 랑주의 초상화 제작을 의뢰받았을 때, 지로데는 자신의 재능을 마음껏 펼칠 수 있는 기회에 즐거워했다. 초상화는 1797년 12월 24일, 부유한 사업가이자 은행가였던 미셸 장 시몽과 랑주 양의 결혼을 기념하기 위한 것이었다. 그러나 이듬해《살롱전》에 전시된 랑주의 초상화는 무슨 이유에서인지 의뢰인의 마음에 들지 않았던 모양이다. 그녀는 편지에 공손하지만 차가운 어투로 자신이 느낀 불만을 전달한다. "전시회에서 제 초상화를 내려주시길 부탁드립니다. 사람들은 그 그림이 당신의 명예나 제 미모에 대한 평판을 위태롭게 할 수 있다고 하더군요."

하나의 스캔들 뒤 또 다른 스캔들

이 편지를 읽은 지로데의 분노를 상상해 보자. 그는 젊고, 자신감에 차 있으며, 미래의 나폴레옹 초상화가가 될 인물이었다. 그는 첫 번째 그림을 칼로 찢은 후 모욕을 되갚을 수 있는 작품에 착수한다. 한편 랑주가 이 작품을 엄격하게 판단했던 이유를 두고 많은 해석이 존재하는데, 우선 당시 언론의 부정적인 평가를 살펴볼 필요가 있다. 여배우는 표현력이 풍부하고 감정 전달에 탁월하다는 평판을 누렸는데, 지로데의 초상화에는 차가운 여인으로 그려졌다는 것이다. 더구나 그녀를 누드로 표현하다니… 이미 지로데의 작품에는 낭만주의의 시초를 찾아볼 수 있는 반면 당시 대중은 다비드에 의해 신고전주의를 숭배하던 분위기였다. 이런 상황에서 언론과 대중은 지로데의 작품을 높이 평가할 수 없었다. 즉 이 작품이 일으킨 스캔들을 이해하는 또 다른 열쇠는 그림의 주제 자체보다는 그것을 표현한 방식에 있다.

지로데는 두 번째 초상화를 빠르게 완성했고 두 달 열린 같은《살롱전》에 폐막 이틀 전에 출품했다. 다나에로 분한 그림 속 여신은 매우 아름답다. 그런데 허영심으로 가득한 뚱뚱한 칠면조는 은행가 시몽이 아니면 누구겠는가? 또한 바닥의 흉측한 가면은 랑주의 애인이었던 뢰트로가 분명했다. 그녀의 발치에 놓인 두루마리에는 고대 로마의 희극 작가 플라우투스의 작품 제목 'Asinaria'(『당나귀의 가격』)이 적혀 있다. 여인은 하늘에서 떨어지는 금화에 정신이 팔려 사랑의 요정이 자신의 몸을 가리는 천을 들어 올리는 것도 인식하지 못한다. 대중은 여인의 형상에서 자유라는 미명 아래 물질 만능 주의가 만연한, 도덕적으로 타락하는 사회의 이미지를 본다. 프랑스 국민은 대혁명의 이상을 실현하지 못한 총재 정부♦에 환멸을 느끼고 낭만주의적 가치를 지향하는 새로운 움직임에 동참할 준비가 되어 있었다.

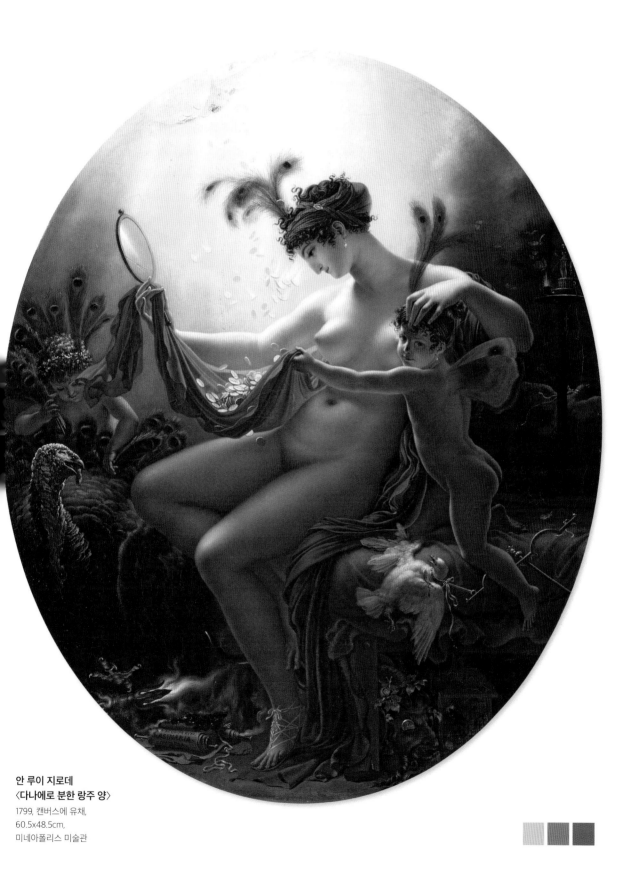

안 루이 지로데
〈다나에로 분한 랑주 양〉
1799, 캔버스에 유채,
60.5x48.5cm,
미네아폴리스 미술관

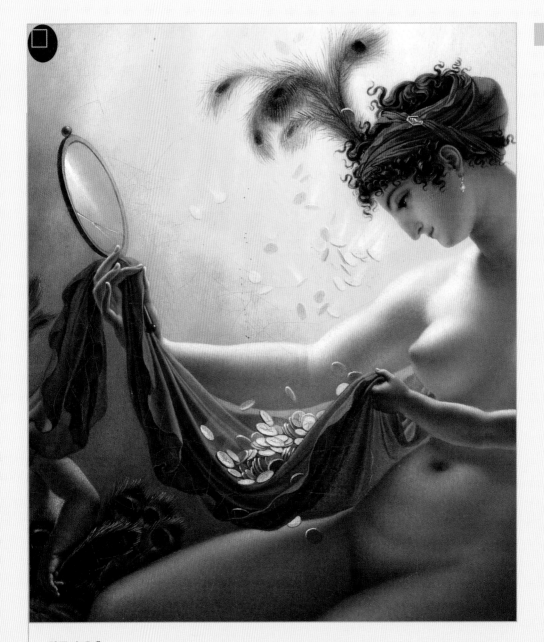

황금의 유혹

몸에 걸친 거라고는 왼발에 신고 있는 샌들이 전부인 랑주는 화려한 깃털로 장식된 터번을 머리에 두르고 있다. 그녀의 아름다움은 절정에 있는 듯하다. 하지만 정작 그녀는 자신의 아름다움에는 관심이 없는 듯 오른손에 들고 있는 거울을 보지 않고 그보다 훨씬 더 매혹적인, 하늘에서 내리는 황금비에 시선을 두고 있다. 유명한 여배우를 현대의 다나에로 묘사하며 화가는 모든 여성이 본능적으로 느끼는 부끄러움조차 황금의 유혹 앞에서는 힘을 잃는다는 사실을 표현한다. 더구나 그녀의 오른쪽에 자리 잡은 사랑의 요정은 여인의 가장 내밀한 부분을 가려야 할 천을 들어 올려 황금비를 모으고 있다. 이보다 더 효과적으로 탐욕을 표현할 수가 있을까?

사랑의 요정들

전경에 보이는 사랑의 요정은 1797년 랑주가 미셸 장 시몽과 결혼 전에 낳은 아들의 모습을 하고 있다. 한편 시몽과의 결혼 전에 랑주는 함부르크의 또 다른 부유한 은행가 사이에서 낳은 안느 엘리자베스 팔미르라는 딸도 하나 있었다. 팔미르는 그림의 왼쪽에서 칠면조의 깃털을 뽑고 있는 사랑의 요정으로 표현되었다.

모욕적인 수수께끼

Fidelitas('충직')라는 단어가 새겨진 목걸이를 한 비둘기는 바로 그 목걸이가 족쇄가 되어 고통스러워한다. 더구나 가슴에 깊은 상처를 입고 피를 흘리며 여인이 앉아 있는 침대의 발치에서 바닥으로 떨어지고 있다. 바닥에는 탐욕, 사치, 거짓, 향락이 들끓고 있다. 고대 그리스인들에게는 사랑을, 그리스도교인들에게는 평화와 순결을 상징하던 흰색 비둘기는 이 그림에서 온갖 악덕에 의해 숨이 끊어지는 모습이다. 화가는 명백한 메시지를 전달하기 위해 추락하는 비둘기 아래에 뢰트로의 얼굴을 그려 넣는다. 포도 제조자로 부를 축적하여 후에 보르가르 후작 칭호를 얻었으며, 랑주의 연인이기도 했던 뢰트로는 그녀에게 몽탈레 호텔을 선물한다. 마지막으로 작은 우리에 갇혀 있는 쥐는 페스트 등 가장 치명적인 질병과 도덕적 타락을 전염시키는 매개로서 불안감을 조성한다.

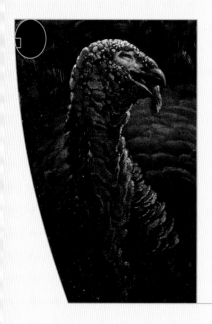

상징으로 가득한 칠면조

칠면조의 강렬한 힘을 이해하기 위해서는 당시 이 동물이 대중에게 어떤 의미인지를 알아야 한다.우선 칠면조는 다산을 하는 동물로 널리 알려졌고(암컷이 한 배에 품는 알의 수가 대략 스무 개에 달한다), 가금류 중에서 가장 심술궂고 또 가장 어리석다고 소문이 났다. 한편 그림 속 칠면조는 녹색과 붉은색 깃털의 화려함을 자랑하지만 얼굴은 늘어진 피부로 추한 모습이다. 이후에 에드몽 로스탕은 칠면조를 가리켜 "잘난 척하고 사악한 대법관의 어리석은 거만함"까지 갖추었다고 하니 화가가 남편인 시몽을 칠면조로 표현했을 때, 더구나 불륜을 저지른 아내에게 농락되듯 사랑의 요정에게 깃털이 뽑히는 모습으로 묘사했을 때 그가 느꼈을 분노가 전해진다.

〈옷을 벗은 마하〉
프란시스코 고야 (1746-1828)

여자라는 것

19세기 초에 제작된 고야의 〈옷을 벗은 마하〉는
이후 제작된 〈옷을 입은 마하〉와 짝을 이루지
않았더라면 그것이 야기한 스캔들의 규모는 훨씬
작았을지도 모른다.

완전한 나체의 여인

녹색 소파, 안락한 두 개의 유백색 쿠션, 리넨 소
재의 침대 시트, 그리고 그 위에 누운 나체의 여
인… 이러한 요소들로 고야가 그림에 담은 모든
것이 표현된다. 간단한 소재만큼 색조 또한 간결
하다. 시선을 끄는 다른 요소들이 부재한 상태에
서 관람객은 자연스러운 자세로 누워 있는 젊은
여인을 다시 한번 바라본다.

　그림에는 나체, 즉 완전한 나체가 있다. 팔찌
나 목걸이, 끈 하나 없이 마하는 관람객에게 자
신을 완전하게 드러낸다. 화가가 여성을 표현하
고 싶었던 게 아니라 나체 자체를 표현하고자 한
것은 아닌지, 나체를 표현하기 위해 여성을 매개
로 활용한 것은 아닌지 궁금해진다. 하지만 화가
의 불규칙한 붓질은 이 작품이 순전히 지성에 의
한 결과물이 아님을 보여준다. 예를 들어, 두 다
리를 조신하게 모으고 있는 것과 달리 두 팔을
위로 올려 가슴을 돋보이게 하는 자세는 어떻게
해석해야 할까?

종교 재판의 어두운 그림자

지금까지 언급한 미술의 역사에서 발생한 스캔
들은 화가들이 비난을 받고 작품의 일부를 수정
하거나, 제목을 변경하거나, 심지어 전시장에서
쫓겨나는 수모를 당하는 형태로 진행되었다. 고
야의 이 작품은 종교 재판의 어두운 그림자가 드
리워지던 시대에 그려진 것으로, 훨씬 더 심각한
위험에 처할 수도 있었다. 여성의 나체는 신화에
서 소재를 차용했다 하더라도 그 자체로 스페인
교회의 권위에 대한 도전으로 읽힐 수 있었기 때

문이다. 특히 당시는 프랑스 대혁명 이후 나폴레
옹 황제가 유럽 전역에 걸쳐 세력을 확장하던 불
안한 시기였다. 1808년 3월, 카를로스 4세가 왕
좌에서 물러나고 그의 아들인 페르난도 7세가
즉위하였는데 새로운 왕은 마누엘 데 고도이 재
상으로부터 고야의 그림을 압수하고 이 그림에
외설죄를 적용했다. 고도이 재상은 성난 시민들
로부터 집단 폭행 당하는 것을 간신히 모면한 터
였다. 페르난도 7세의 눈에는 젊은 마하의 시선
만큼 도발적인 것은 없었다. 1808년부터 1813
년까지 프랑스 군대가 스페인을 점령하는 기간
에 고야는 형 집행을 피할 수 있었지만, 1814년

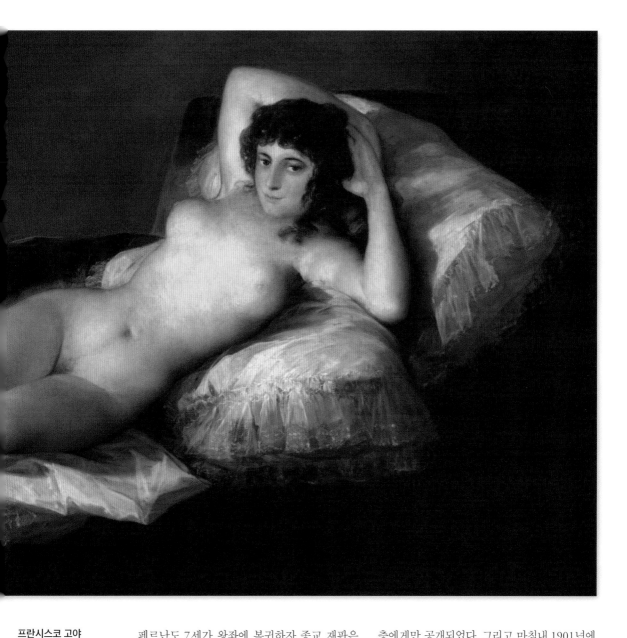

**프란시스코 고야
〈옷을 벗은 마하〉**

1800, 캔버스에 유채,
97x190cm,
마드리드, 프라도 미술관

페르난도 7세가 왕좌에 복귀하자 종교 재판은
다시 개회되었다. 재판에 회부된 고야는 자신에
대한 비판으로부터 스스로를 보호하려고 애썼
고 결국 무죄 판결을 받는다. 여기에는 그의 든
든한 지지자였던 루이스 마리아 데 보르본 이 발
라브리가 추기경의 도움이 절대적이었다.

계속되는 스캔들
고야는 무죄 판결을 받았지만 마하에게는 그만
큼 운이 따르지 않았다. 그녀는 '집시 여인'이라
불리며 20세기 초까지 산 페르난도 왕립 미술
아카데미의 나체화실에 숨겨졌고 소수의 특권

층에게만 공개되었다. 그리고 마침내 1901년에
야 두 명의 마하는 세계에서 가장 아름다운 작품
들을 소장하는 프라도 미술관에 전시된다. 그러
나 고야는 살아생전 자신의 그림이 누리게 될 영
광을 알지 못했다. 이후 소송을 피하기 위해 프
랑스의 보르도로 망명을 떠난 고야는 그곳에서
1828년 4월 16일, 82세의 나이로 눈을 감는다.

전투적인 여성성에 대한 자신감

마하의 얼굴을 특징짓는 것은 입가에 맴도는 신비한 미소다. 몇몇 보수적인 평론가들은 그녀의 미소가 외설스러운 도발성을 띠고 있다고 비난했지만, 근대에 와서 표용력이 생긴 이들은 전투적인 여성성에 대한 자신감을 보았다. 마하는 관람객의 시선을 피하기는커녕 오히려 담대하게 그것을 수용한다. 불편해하거나 자만하는 것이 아닌, 어느 정도 사색에 잠긴 듯하지만 자기 본연의 목소리에 확고함을 가진 여인의 눈빛이다. 우리는 화가가 마하의 얼굴을 표현하는 데 특별히 공을 들인 사실을 확인할 수 있다. 머릿결은 자연스럽게 흘러내리고, 눈매는 감각적이면서도 부드럽고, 양 볼과 입술은 옅은 화장으로 생기가 돈다. 고대의 엄격한 고전미나 후기 로코코 양식의 인위적인 아름다움과는 완전히 차별되는 마하는 곧 유럽 전역을 열광시킬 낭만주의의 씨앗을 품고 있다.

> "고야, 미지의 것으로 가득한 악몽
> 마녀 집회의 한가운데서 삶는 태아
> 거울 보는 노파들과 벌거벗은 소녀들
> 바지춤을 추키는 악마들을 유혹한다."
>
> – 샤를 보들레르, 「등대」, 1857

최소한의 장식

마하의 의미심장한 눈빛은 관람객의 시선을 그림의 다른 요소들에 둘 여유를 남겨두지 않는다. 인물 주변의 장식에 있어서 고야의 〈옷을 벗은 마하〉는 다비드가 〈마라의 죽음〉을 통해 보여준 신고전주의의 미학을 그대로 답습하듯 군더더기 없이 간결하다. 여기에는 가장 기본적인 요소들만 최소한으로 배치되어 있다. 어두운 벽, 그 위에 어른거리는 불안정한 빛, 그리고 여인이 누워 있는 자리. 녹색 벨벳으로 된 소파는 아이보리색 침대 시트와 레이스가 달린 두 개의 쿠션으로 대부분 가려져 있다. 쿠션의 레이스는 고야가 독특하게 처리한 요소로 투명한 천의 느낌, 빛과 그림자의 유희, 점점 어두워지거나 밝아지는 효과를 잘 보여준다. 규방의 여인들을 주제로 한 많은 그림들이 모델과 장식을 인공적인 미의 대상으로 표현했던 전통과 달리 고야는 마하와 주변을 거칠게 표현한다. 색채 또한 습관적으로 따뜻한 느낌 대신 녹색을 주요 색채로 선택하여 차가운 느낌이 지배적이다. 다만 녹색 배경은 여성의 얼굴에 띤 옅은 홍조를 돋보이게 만드는 역할도 동시에 수행한다.

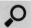

〈옷을 벗은 마하〉
프란시스코 고야

신원이 밝혀지지 않은 모델

그림이 완성되고 이백 년이 지났지만 모델의 정체는 여전히 밝혀지지 않았다. 오랫동안 알바 공작부인이라는 추측이 지배적이었다가 어느새 고도이 재상의 정부인 젊은 페피타 투도일 것이라는 믿음이 대세가 되었다. 그렇게 모델의 신원이 굳어지는 듯했으나 다음의 두 가지 이유에서 우리는 이 주장을 받아들이기가 힘들다. 우선 당시 문헌들에 관한 심도 있는 연구를 통해 학자들이 설득력 있는 증거들을 확보한 것은 사실이나 그들조차 그것이 모델의 신원을 확실히 밝힐 만한 정도는 아니라는 데 동의한다는 점이다. 두 번째는 이 작품이 특정 여인의 모습을 재현한 것이 아니라 여성의 나체에 관한 하나의 알레고리로 읽힐 수 있다는 사실이다. 화가는 마하를 그리기 위해 두 여성, 혹은 그 이상의 여성들을 합쳐 복합적인 가상의 인물을 형상화한 것일 수도 있다.

벌거벗은 마하

마하의 음부는 거웃과 함께 표현되었지만 그것에 의해 가려져 있지는 않다. 사람들은 완전한 나체에서 음부가 사각형 캔버스의 두 대각선이 만나는 한가운데에 위치해 있다고 기술한다. 물론 정확히 표현하자면 그림의 정중앙은 마하의 음부보다 약간 위쪽에 있지만, 어찌됐든 고야가 그린 여성이 인체학적으로 뛰어나게 아름다운 건 사실이다. 허리는 잘록하고, 둔부의 탐스러운 곡선은 허벅지까지 이어지며, 두 무릎은 빛을 받아 완벽한 형태를 이룬다. 여성의 신체에 대한 시각적 재현으로 고야보다 더 큰 스캔들을 일으킨 화가를 만나려면 이제 쿠르베의 등장을 기다려야 한다.

낭만주의의
첫 번째 스캔들

34세의 프리드리히는 부유한 가톨릭 귀족의 예배당을 장식할 이 제단화가 스캔들을 일으킬 것이라고 전혀 예상하지 못했다. 원래 이 작품은 제단화로 의뢰받기 전 스웨덴의 국왕 구스타브 4세 아돌프에게 헌정할 목적으로 제작된 것으로 시대를 앞선 낭만주의 색채로 가득하다.

초자연적인 이미지로 가득한 풍경

전나무와 독일가문비나무들로 둘러싸인 거대한 바위산 정상, 낮게 깔린 구름으로 덮인 붉은 하늘, 그리고 그리스도가 처형된 십자가. 독일 미술사에서 전례 없는 물의를 일으킨 이 작품은 이와 같은 단순한 요소들로 구성되어 있다. 그러나 관람객은 그림에서 심상치 않은 무언가를 발견한다. 과장되게 작은 십자가, 그것을 이루는 선의 경사, 가려진 그리스도의 얼굴, 살아 움직이는 모든 존재의 부재. 그와 동시에 거대한 침엽수, 터무니없이 큰 바위, 불타는 구름 등 풍경화를 이루는 요소들은 강렬하고 제멋대로이다. 적그리스도 나폴레옹에 대항하는 민족주의 선언부터 구스타브 4세 아돌프 국왕을 기리는 선전에 이르기까지 이 작품은 당시 독일 사회를 열광시킬 모든 요소를 갖추고 있었다. 신학자들은 다양한 종교적 해석을 제시하고, 평론가들은 십자가 혹은 액자가 이루는 곡선의 정점이 차지할 위치에 관한 황금비를 제시하면서 이 작품이 누릴 영광에 동참했다.

논란의 '람도르 사건'

이제 프리드리히의 영광이 시작되고 유럽에 낭만주의의 물결이 이는 데 결정적 역할을 한 '람도르 사건'을 위한 모든 조건이 충족되었다. 1808년의 성탄절, 프리드리히는 작업실에 친구들을 초대한다. 자신의 그림을 테첸으로 보내기 전에 그들에게 보여주는 자리를 마련한 것이다.

이때 작업실에 들른 사람들 중 하나인 미술평론가 바실리우스 폰 람도르가 1809년 1월 17일 자 『차이퉁 퓌어 디 엘레간테 벨트*Zeitung für die elegante Welt*』에 공격적인 기사를 발표한다. 기사에서 람도르는 프랑스 화가 클로드 로랭, 네덜란드 화가 야코프 판 라위스달의 아카데믹한 풍경화와 신생 낭만주의 화가들의 과장된 풍경화를 비교하면서 프리드리히의 풍경에는 원근법과 소재의 채택에 관해 '오류들'로 가득하다는 결론을 내린다. 사실 람도르가 비판했던 것은 풍경화에 종교적 색채를 입혔다는 사실보다 여태까지 회화에서 마이너 장르였던 풍경화를 종교화가 속한 메이저 장르로 격상시키려는 프리드리히의 불손한 의도였다.

람도르의 공격에 프리드리히는 공개적으로 입장을 발표하지 않고 개인적인 편지를 쓴다. 화가의 친구들 역시 두 팔 걷고 나서 프리드리히를 옹호했다. 드레스덴 미술 아카데미 교수이자 프로이센 및 러시아 아카데미 회원이었던 게르하르트 폰 퀴겔겐은 회화의 새 지평을 연 프리드리히 작품의 독창성을 환영했다. 또한 화가 페르디난트 하르트만, 작가 크리스티안 아우구스트 셈러, 그리고 륄레 폰 릴리엔스턴은 모두 새로운 미학의 수호자를 자처했다. 그럼에도 람도르는 물러나지 않고 고집스럽게 자신의 입장을 고수했고 그것은 프리드리히 옹호자들도 마찬가지였다. 논쟁은 지속되었지만 시간이 흐르자 점차 시들해졌다. 우리가 프리드리히 제단화와 람도르 사건을 통해 한 가지 새롭게 알게 된 사실은 특정 화가와 작품을 둘러싼 개인적인 논쟁에서도 스캔들이 발생할 수 있다는 점이다.

카스파르 다비드 프리드리히
〈테첸 제단화〉혹은 〈산속의 십자가〉
1808, 캔버스에 유채,
115x110cm,
드레스덴, 갤러리 노이에 마이스터

"십자가에 못 박혀 저녁때의 저무는 해를 마주하는 예수 그리스도는 생명을 주는 영원한 아버지의 이미지입니다. 카인에게 분개하고 모세에게 십계 석판을 준 신이 있던 구세계는 그리스도의 가르침과 함께 사라졌습니다. 이러한 구세계는 신성한 빛을 알아보지 못했습니다. 저녁의 붉은 황금빛은 십자가를 감싸며 대지에도 온유함을 퍼뜨립니다. 십자가는 예수 그리스도에 대한 우리의 흔들리지 않는 믿음처럼 단단한 바위 위에 서 있습니다. 또한 십자가에 못 박힌 그에 대한 우리의 한결같은 믿음처럼 사철 푸른 나무들이 십자가를 받치듯 그 주변에 단단히 뿌리박고 있습니다."

– 프리드리히가 요하네스 슐체에게 람도르의 비난에 대한 입장을 표명한 편지, 1809

바위와 전나무

프리드리히의 풍경은 신비로운 상징들로 가득하고, 이는 그의 영적인 세계를 대변한다. 그림에서 상징들이 의미하는 바를 유추하는 일은 그리 어렵지 않다. 그림의 앞쪽에는 이 세상을 상징하는 단단한 바위산이 꽉 막힌 느낌을 준다면, 그림의 뒤쪽에는 넓게 펼쳐진 하늘이 저 너머 세상의 영원성을 느끼게 한다. 프리드리히의 그림에 자주 등장하는 바위와 전나무는 굳건한 믿음과 신앙을 나타낸다. 바위는 흔들리지 않는 굳건함을, 전나무는 혹독한 겨울에도 푸른 잎을 유지하는 강인함을 상징하기에 어려움 속에서 빛을 잃지 않는 그리스도교를 상징하기에 안성맞춤이다. 더구나 바위들의 거친 느낌과 예수 수난상을 향해 침묵하며 행진하는 듯한 전나무들은 그리스도교인들이 묵묵히 그러나 기꺼이 따라야 할 고난의 길을 상징한다.

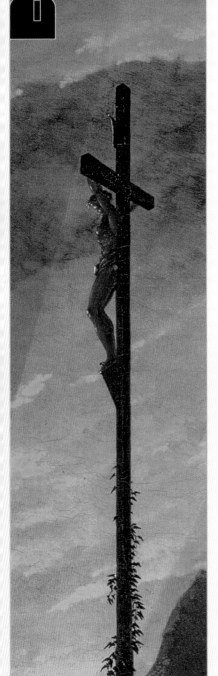

〈테첸 제단화〉 혹은 〈산속의 십자가〉
카스파르 다비드 프리드리히

신의 석양

저 멀리 보이지 않는 지평선에서부터 퍼져 올라오는 다섯 개의
비현실적인 광선으로, 프리드리히는 초기 독일이나 플랑드르,
영국의 풍경화가들이 즐겨 그린 안정적인 자연으로부터 거리를
둔다. 태양보다 강렬하고 하늘보다 넓은 그 빛은 낭만주의 관점에서
바라보는 신의 메시지, 즉 그리스도의 말씀을 전하는 복음서가
아니었다면 해석하기 어려웠을 신의 메시지에 대한 은유다. 그림의
위쪽은 프리드리히가 의도한 은유가 강렬하게 펼쳐지는 곳이다.
불안한 느낌의 붉은 하늘과 낮게 깔린 구름들의 움직임을 뚫고
눈부신 광선이 신의 영광과 그리스도의 희생을 기린다.

거대한 자연 앞 왜소한 예수

부채꼴로 펼쳐진 황혼의 광선 앞에서 십자가에 못 박힌 예수의 형상은 간신히
구별될 만큼 왜소하다. 더구나 이 그림이 높은 곳에 걸리는 제단화로 사용된 것을
고려하면 예수는 관람객으로부터 더욱 멀어지게 된다. 하지만 이 그림을 비난한
초기의 몇몇 평론가들의 주장에도 불구하고 이런 선택이야말로 신의 아들로서
지상에서의 짧고 비극적인 생을 마치고 세상의 영원한 지배자가 될 운명을
상징하기 위한 최선이었음이 증명된다. 한편 십자가를 타고 올라가는 덩굴 식물은
죽음 뒤 부활과 생명을 나타내고 있다.

〈아일라우 전투의 나폴레옹〉 • 앙투안 장 그로 (1771-1835)

슬픈 승리

나폴레옹은 반불 동맹군(영국, 프로이센, 러시아, 스웨덴)에 맞서 맹렬한 공격을 펼쳤고 결국 승리를
거머쥐어 1807년 7월 7일, 틸지트 조약을 맺는다. 한편 그보다 앞선 2월 8일, 러시아 및 프로이센
군대와 싸운 아일라우 전투는 5만 명의 사상자가 발생한 끔찍한 전투로 역사에 기록된다. 승리를 거둔
다음 날 참혹한 현장을 찾은 나폴레옹은 전쟁에서 거둔 승리의 어두운 이면을 표현하는 그림의 제작을
구상하였다고 한다.

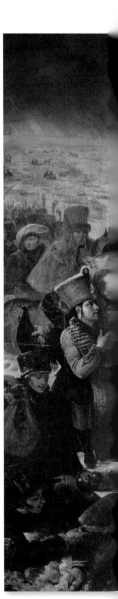

'구슬픈 들판' 아일라우

1807년 3월, 저명한 석학 도미니크 비방 드농을
심사위원장으로 하여 진행된 경연에서 앙투안
장 그로의 원대한 프로젝트가 채택되었다. 그로
부터 1년 후, 대중은 전투가 끝나고 시체들이 나
뒹구는 참혹한 들판의 한가운데에서 나폴레옹
과 장교들을 보게 된다. 전경을 뒤덮는 퍼렇게
변한 시체들과 더불어 전반적으로 암울한 풍경
의 색채는 '구슬픈 들판'으로서 전장이 띠는 죽
음의 기운을 더욱 부각시킨다.

비방 드농의 지침

1807년 3월, 나폴레옹이 지시한 경연에
앞서 루브르 박물관의 관장이었던 도미니
크 비방 드농은 전쟁터의 자연환경, 군인
들의 복장, 부대의 위치 등 화가들이 참고
해야 할 구체적인 정보들을 제공한다. 그
림의 목적은 전투 장면 자체를 재현하는
것이 아니라 다음 날 황제가 방문한 "살
육의 현장", 특히 "전쟁의 불운한 희생자
들에게 도움과 자비의 손길을 내미는 순
간"을 재현하기 위함이다. 황제가 자신에
게 패배한 적, 즉 러시아와 프로이센의 피
해자들에게 보이는 연민이 주제였던 것이
다. 비방 드농의 세심한 지침들은 아일라
우 전투가 벌어지고 한 달 후에 작성되었
으며, 4월 2일 자 신문에 경연의 개최 사
실과 함께 공지된다.

흥분에서 의심으로

1808년 10월 14일, 《살롱전》의 문이 열리자 대
중이 가장 먼저 향한 그림은 바로 그로의 것이었
다. 사람들은 탄성을 지르고 찬사를 보낸다. 일
주일 후, 화가는 황제로부터 직접 레지옹 도뇌르
훈장을 수여받는데, 그의 재능에 대한 축성이라
할 만한 것이었다. 하지만 대체적으로 긍정적인
평단의 평가에도 불구하고 그림 속 죽음과 비탄
의 광경은 불편한 반응을 불러일으켰다. 황제의
측근들은 전투의 모습을 끔찍하게 표현한 것에
불만을 피력했지만, 나폴레옹은 공식적으로 그
로의 손을 들어주었다.

작품이 제작된 지 2세기가 지났지만, 전쟁의
끔찍함을 이보다 사실적으로 묘사한 적은 없었
다. 그로는 켜켜이 쌓인 시체 더미가 주는 시각
적 충격을 두려워하지 않음으로써 비방 드농이
고심하여 작성한 지침을 완벽하게 따르지 않았
다. 그리하여 관람객은 거대한 화폭 앞에서 공포
와 매서운 추위, 비극적 죽음이 휩쓸고 간 사람
들의 형상을 마주하게 된다. 추위에 얼어붙어 위
로 말려 올라간 입술, 총검의 날에 말라붙은 핏
자국 등은 차마 눈 뜨고 볼 수 없을 만큼 끔찍한
모습이었다.

비난에서 망각으로

그림을 대하는 대중과 평단의 분위기는 급변했
다. 우선 전체적으로 납빛이 지배하는 색채와 제
멋대로인 원근법 등 기법이 비난의 대상이 되
었고, 곧이어 그림의 주제 자체도 비난을 받았
다. 뛰어난 화가이자 미래에 루브르 박물관의 학

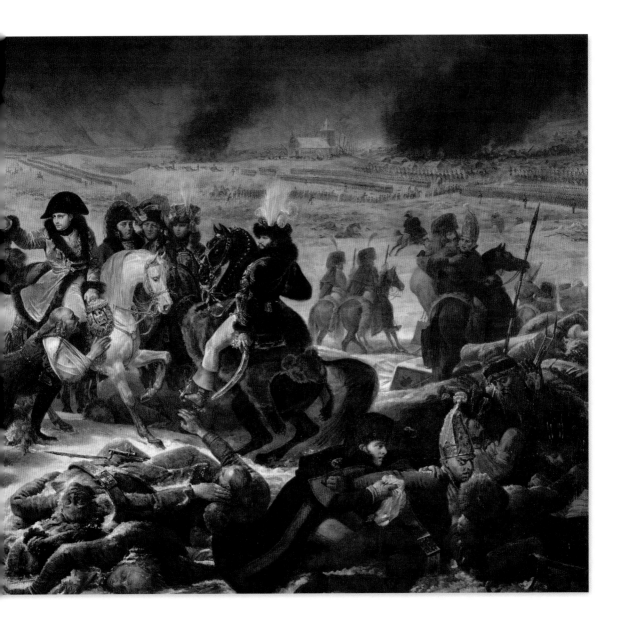

앙투안 장 그로
〈아일라우 전투의
나폴레옹〉

1807-08, 캔버스에 유채,
521x784cm,
파리, 루브르 박물관

예사가 될 샤를 폴 랑동은 『미술관 및 현대 미술 학교 연감 *Annales du Musée et de l'École moderne des Beaux-Arts*』에서 "매섭고 불길한 하늘 아래 펼쳐진 고통스러운 장면과 슬픈 형상들이 일으키는 괴로운 감정"을 호소했다. 같은 종류의 비난은 계속해서 터져 나왔다. 신원이 밝혀지지 않은 어느 작가는 『나폴레옹 박물관의 누벨 옵세르바퇴르 *Nouvel Observateur au Musée Napoléon*』에서 그로의 그림이 뛰어나다는 사실은 인정하면서도 "그림을 감상하러 갔다가 신경 발작을 일으킬 수도 있겠다"며 우려한다.

2년 후, 공화력 2월 18일의 쿠데타를 기념하

는 자리에서 그로의 그림을 수상작으로 발표함으로써 그림은 다시 한번 조명된다. 이 작품을 공개적으로 비난하는 목소리는 사라졌지만 평단은 시상식에 대해 찬사 대신 침묵을 지킴으로써 불만을 표현했다. 9월 18일 자 『퓌블리시스트 *Publiciste*』에서는 그로의 "지나친 표현과 과장된 추함"을 조심스럽게 비난한다. 이후 황제가 유배되고 이 그림은 화가의 작업실 한구석에 오랫동안 갇혀 있다가 1824년, 루브르 박물관에 입성한다. 화가는 도덕적, 예술적 혼란에 괴로워하다가 1835년 6월 25일 센강에 투신하여 생을 마감한다.

전쟁을 위해 태어난 인물

백마 위에 올라탄 황제의 맞은편에는 흑마를 탄 조아킴 뮈라가
있다. 뮈라는 라인 동맹의 대통령이자 베르그의 대공, 제1제정의
대서기장이면서 나폴레옹 대군을 이끌던 기병대장으로 그야말로
전쟁을 위해 태어난 인물이었다. 그는 전날 절망적인 상황에 빠져
있던 나폴레옹의 본대를 구하기 위해 만여 명의 기병대원들을 활용한
기습 돌격으로 러시아의 포병대를 무력화하여 상황을 반전시키는 데
성공한다. 나폴레옹은 뮈라를 "자만심 강한 수탉"이라 칭하며 그의
인간적인 면모는 높이 평가하지 않았고, 뮈라가 자신의 여동생과 결혼한
사실도 못마땅하게 여겼다. 하지만 세인트헬레나섬으로 유배되어
떠나던 순간에도 "기병대장으로서 뮈라만큼 용맹하고 결의에 찬,
뛰어난 인물은 없을 것"이라며 그의 기량을 인정했다.

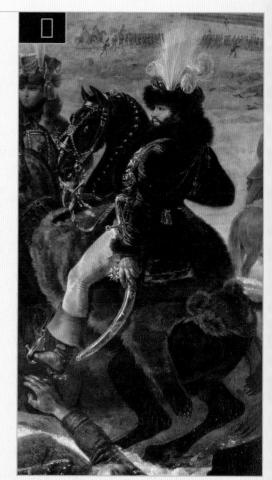

쌓여 있는 시체 더미

전투 다음날 황제가 보여준 자비심에도 불구하고, 그것이 전날
목숨을 잃은 수많은 군인들을 되살릴 수는 없다. 적군의 생존자들은
전쟁의 승자가 보여주는 관대함에 감동하여 감사를 표하고 있지만
동시에 그림 앞쪽을 차지하는 러시아 군인들의 시체 더미는 전쟁과
그 참혹한 현실을 보여준다. 여기서도 그로는 나폴레옹의 생각을
충실히 재현한다. 나폴레옹은 아일라우 전투 기지에서 추위에
얼어붙은 퍼런 입술의 시체들을 본 후 『나폴레옹 대군 회보』 64호에
"모든 국가의 수장들이 평화를 사랑하고 전쟁의 끔찍함을 깨닫기를
바란다"고 기록한다.

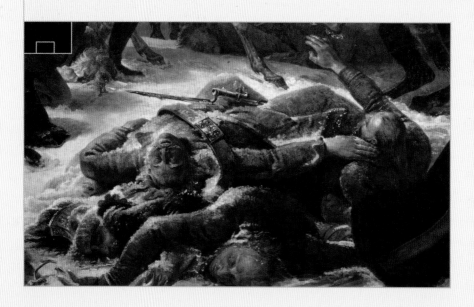

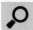
관대한 황제의 모습

화가는 황제의 초상에 역사적 의미를 부여하기 위해 도나텔로의 〈가타멜라타〉와 함께 15세기 유럽에 다시
유행하게 된 기마라는 소재를 차용하여 황제와 그의 동료들을 기마를 한 모습으로 표현했다. 하지만 그로가
새롭게 보여준 것은 군인들의 용맹함을 넘어 관대한 승자의 인간미였다. 이와 같은 특성은 과거의 전쟁화에서는
찾아볼 수 없었다. 창백하고 슬픈 표정의 나폴레옹은 축복을 내리는 그리스도처럼 절망에 빠진 적군을 향해
한 손을 들어올린다. 프로이센군 부상자가 승자의 다리에 입맞춤하기 위해 무릎을 꿇고, 왼쪽에는 젊은
리투아니아인 청년이 은혜를 입어 감동한 표정으로 황제에게 충성을 맹세하며 팔을 뻗는다. "황제여, 제 목숨을
살려주셨으니 이제 당신께 충성을 맹세합니다!"라고 말하는 듯하다. 전쟁의 참혹함과는 거리가 멀지만 감동적인
이 요소는 비방 드농의 지침을 충실히 재현한 것이다. "위대한 황제의 위로하는 듯한 눈빛은 죽음의 공포를
덜어주고 살육의 현장에서 온화한 미래를 약속하는 듯했다."

스캔들의 연대기

1818년 제리코는 '메두사 호'의 난파 이야기를 접하게 된다. 메두사 호는 1816년 6월 18일 출항한 범선으로 선장의 무능력함으로 인해 배가 좌초되었는데, 정작 그 선장은 승객들과 배를 버린 채 구명보트를 타고 탈출했다. 결국 메두사 호에 남겨진 한 목수가 뗏목을 만들었고 그 위에는 150명이 탔다. 표류한 지 12일 만에 '아르구스 호'에 의해 15명의 생존자가 구조되었으며, 그중 5명은 곧 목숨을 잃었다. 제리코는 이와 같은 끔찍한 재난에 관한 시각적 연대기를 재현한다.

사실에 입각하여

사실에 충실한 작품을 제작하기 위해 제리코는 몇 안 되는 생존자들을 방문한다. 그 과정에서 메두사 호에 승선하였다가 뗏목을 만든 생존자 목수를 찾아 뗏목의 축소 모형을 제작한다. 그리고 생존자들을 밀랍 인형으로 만들어 뗏목 위에서 그들의 위치 등을 확인한다. 또한 시신을 사실적으로 묘사하기 위해 보종 병원의 영안실에 자주 드나들었으며, 노르망디 지방의 르아브르로 짧은 여행을 떠나 바다와 그 지역의 하늘을 관찰한다. 수많은 스케치를 그린 후 제리코는 마침내 생존자들이 수평선 저 멀리서 아르구스 호를 발견한 순간을 보여주기로 결심한다. 처음에 그 배는 뗏목을 발견하지 못하고 사라지지만 이틀 후 다시 돌아오게 된다.

극적인 구도

그림은 이중 피라미드 구도를 갖추고 있다. 붉은 천과 돛대의 꼭대기는 병치된 두 개의 삼각형에서 각각 정상에 있는 꼭짓점을 구성한다. 또한 그림은 상승하며 역동적인 대각선으로 나누어진다. 아래에서 위로, 왼쪽에서 오른쪽으로 움직임은 점점 강해진다. 기묘한 빛은 인물들을 돛의 그림자로 어둡게 덮어버리거나 반대로 밝힘으로써 뗏목으로부터 분리된 인상을 주며 화판에 전체적으로 연극적인 효과를 발생시킨다.

국가적 스캔들

제리코가 메두사 호 사건에서 느낀 분노를 이해하기 위해서는 사건이 어떻게 전개되었는지를

먼저 알아야 한다. 생존자 중 한 명이자 군의관이었던 앙리 사비니는 뒤부샤즈 해양부 장관에게 사건에 대해 보고한다. 사비니의 증언은 이후 언론에 공개되고, 그는 해병대에서 경질된다. 또 다른 생존자인 알렉상드르 코레아르는 구조된 후 40일 동안 다카르의 병원에 입원해 있다가 영국 수송선의 도움을 받아 프랑스로 돌아온다. 여기에서 프랑스 정부의 무능함을 엿볼 수 있다. 이후 사비니와 코레아르는 사건에 대해 공동집필하였고 1817년 11월 22일 메르퀴르 드 프랑스 출판사를 통해 책이 출간된다. 루이 18세가 출판물을 압수하였고 이를 알게 된 대중의 분노는 폭발한다. 이로 인해 두 집필자는 예상보다 훨씬 더 유명해진다. 곧 프랑스 전역에서 메두사 호 사건을 알게 되고, 영국에서 출간된 버전을 통해 전 유럽 차원으로 퍼지게 된다. 그로부터 1년 후인 1819년,《살롱전》에 전시된 제리코의 작품은 엄청난 반응을 일으키는데 찬사도 있었지만 대부분 부정적이었다. 정치적 스캔들이 벌어지면 정의로운 사람들이 불의라고 생각하는 것을 향해 목소리를 높이듯 그들은 제리코의 그림 앞에서 그것의 끔찍함을 비난했다. 관람객은 그림을 감상하러 오는 것이지 논쟁하러 온 것

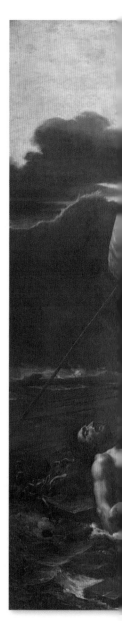

테오도르 제리코
〈메두사 호의 뗏목〉

1819, 캔버스에 유채,
491x716cm,
파리, 루브르 박물관

이 아닌데 화가는 왜 시끄럽게 만드는가?『가제
트 드 프랑스*Gazette de France*』의 한 기자가 표현했
듯 이 그림은 "굶주린 독수리가 기뻐하며 달려
들 장면"을 연출한 것 아니겠는가?

한편 생존자들에게 호의적이었던『드라포 블
랑*Drapeau blanc*』에서는 조금 더 완화된 어조로 제
리코의 그림이 "모든 사람들이 알고 있는 것보
다 상황을 더욱 부정적으로 표현"했다고 비난한
다. 다른 이들은 화가가 너무 젊어서 관람객에게
감동을 일으키기 위해 지나치게 과장해버리는
함정에 빠졌다고 평가한다. 흥미로운 사실은 제

리코의 그림에서 대혁명과 이후 나폴레옹 시대
의 혼란에 휩쓸렸던 프랑스를 떠올린 관람객이
당시 국왕보다 더 엄격하게 작품을 평가했다는
점이다.

불행의 초상

그림의 가장 앞쪽에는 거대한 비극의 이미지로서 죽은 아들의
옆구리에 손을 얹은 채 완전히 넋이 나간 아버지의 초상이
있다. 제리코는 피에르 나르시스 게랭의 〈마르쿠스 섹스투스의
귀환〉과 그로의 〈자파의 페스트 격리소를 방문한 나폴레옹
보나파르트〉에 표현된 노인의 형상에서 영감을 받았다. 그러나
뗏목 위 아버지의 억제된 감정은 그것의 격정적인 표출보다
표류자들의 분노를 잘 담고 있다. 아버지와 아들의 양옆에는
각각 한 구의 시체가 있는데, 이 시체들은 바닥에 아무렇게나
엉켜 있다. 아버지의 오른쪽에는 얼이 빠진 두 남성이
있는데, 그들은 나뒹구는 시체에는 아무 관심이 없는 듯하다.
그림자의 어둠 속에서 두 손으로 머리를 움켜잡고 있는 남성은
구조되자마자 목숨을 잃은 사망자 중 한 명일 것이다. 그리고 그
앞의 푸른색 머리띠를 두른 청년은 뗏목을 만든 목수다.

"우리는 메두사 호의 뗏목 위에
있고, 밤이 찾아온다."

– 빅토르 위고

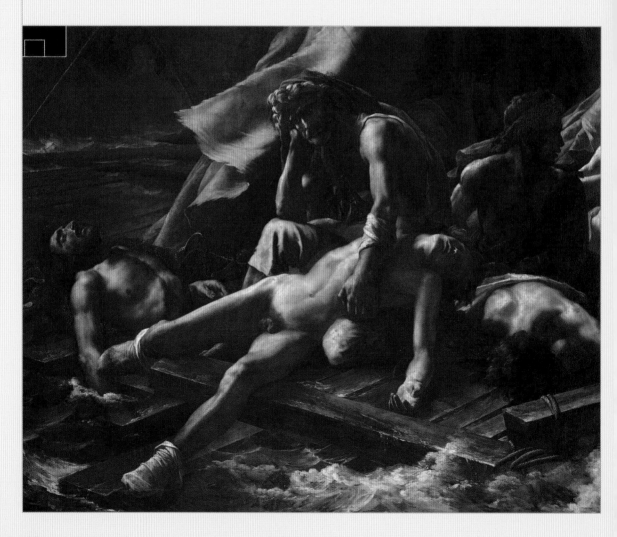

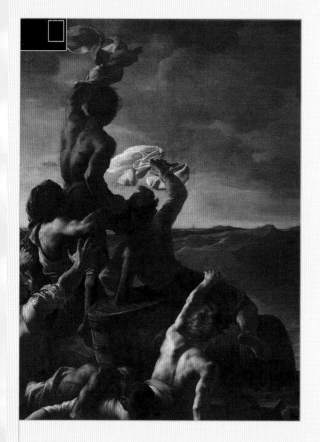

적대적인 자연

돛대 밑으로 네 사람의 얼굴이 보인다. 이들은 저녁의 창백하고 붉은 기운을 받은 채 모여 있다. 팔을 들어 옆 사람들에게 아르구스 호의 존재를 알리는 남성은 제리코에게 표류하던 이야기를 해준 코레아르다. 그의 팔은 그가 속한 무리와 오른쪽 무리를 연결한다. 돛에 기댄 무리 중에서 위로 올린 시선에 마지막 희망의 빛을 머금은 군의관 사비니의 모습을 찾을 수 있다. 불안정한 돛대와 붉은 돛은 절망에 빠진 이들에게 호의적이지 않은 자연의 무자비함을 보여준다. 거칠게 일렁이는 파도와 먹구름이 낀 하늘 또한 이와 같은 인상을 강조하고 모든 것이 뗏목의 위태로움을 드러낸다. 제리코는 출중한 연출력을 발휘하여 시체 더미와 생존자들의 절망에 분노하는 관람객들을 자극한다. 더구나 화가는 뗏목의 크기를 실제보다 작게 표현하고 조난 신호를 보내던 망루를 없앰으로써 극적인 효과를 연출한다. 예술적 진실과 사실적 진실이 언제나 일치하는 것은 아니다. 만약 구름 한 점 없는 하늘의 뜨거운 태양 아래 고요한 바다를 표현하는 그림이었다면 제리코의 것만큼 비극성을 띠지는 못했을 것이다.

마지막 희망

뗏목의 앞쪽에 집중된 힘의 도약과 생존자들의 부름을 듣지 못하고 점점 멀어지는 아르구스 호의 작은 돛이 이루는 구조만큼 대조적인 것은 없다. 둥근 나무통에 올라서서 붉은 천을 흔드는 흑인 남성을 통해 제리코는 노예제의 부활에 분노를 표출하고 있다. 1794년 2월 4일 국민의회에서 표결을 통해 노예제를 폐지한 후 단 8년 만에 벌어진 일이다. 양옆의 두 선원에게 부축을 받은 흑인 남성의 역동적인 육체는 죽음을 거부하는 희망을 상징한다. 나무통의 오른쪽 붉은 머리의 남성은 왼팔을 들어 몸을 일으키려고 하나 그의 다리는 시체의 무게에 눌려 좀처럼 일어서기가 힘들다. 왼쪽에는 동료들의 외침에 정신을 차린 생존자들이 마지막 힘을 다해 아르구스 호의 돛을 바라본다.

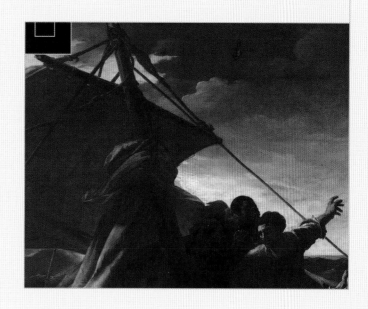

전쟁의 저주

1822년, 터키 군대는 키오스섬에 거주하던 그리스인들을 잔인하게 학살한다. 그로부터 2년 후, 들라크루아는 유럽 국가들이 그리스에서 벌어진 비극에 보인 무관심을 비난하기 위해 《살롱전》에 거대한 그림 한 점을 출품한다.

사람들은 이렇게 죽었다

참으로 이상하고 당혹스럽기까지 한 그림이다. 건물이 불에 타고 사람들이 싸우는 장면은 그림의 뒤편에 아주 작게 보이는 반면 그림 앞쪽에 위치한 열세 명의 인물은 크게 강조된다. 이 비극적 인물들에 대한 평론가들의 해석을 모두 나열하는 것은 불가능한 일이다. 어떤 이들은 왕정 복고 시대의 가족적 가치에 대한 찬양으로 보았고, 다른 이들은 야만족의 유럽 대륙 침략에 대한 전조로 보았다. 이 그림에서 들라크루아가 감탄한 〈메두사 호의 뗏목〉을 구성하는 이중 피라미드 구도를 재확인할 수 있으며, 화가가 죽음, 폭력, 광기 등의 주제를 낭만주의적 색채로 재현한 것을 알게 된다. 따라서 이 그림을 통해 들라크루아가 회화에서 주류 학파와 거리를 두고 새로운 움직임에 편입되었다는 사실은 놀랍지 않다. 그러나 그가 의도적으로 스캔들의 주체가 되기를 자처한 것은 아니다. 그는 1789년 대혁명을 비롯해서 1830년과 1848년에 벌어진 정치적 혁명 및 미학적 전복에 반대했다. 그러나 「환상교향곡」과 「에르나니」가 초연된 1830년, 〈민중을 이끄는 자유의 여신〉으로 낭만주의의 불씨를 퍼뜨렸음에도 1849년 5월 8일 자 일기에 "베를리오즈, 위고 등을 위시하여 소위 개혁자임을 자처하는 사람들은 진실되고 이성적인 것 외에 다른 것들을 할 수 있다고 선동하였다"고 쓴 점은 아이러니하다.

스캔들!

1824년 8월 25일 《살롱전》이 개막하자 〈키오스섬의 학살〉은 논쟁의 중심에 선다. 그로는 이를 두고 '회화의 학살'이라 분개했고, 심한 비평들이 이어졌다. 피에르 쇼뱅은 「1824년 살롱전」에서 "이성을 잃은 야만적인 화가의 상상력으로 잉태된 끔찍한 상처, 고통, 임종"을 이야기한다. 에티엔 장 드레클뤼즈의 입장은 더욱 명확하다. "나의 시선이 들라크루아가 그린 키오스섬의 주민 학살 장면으로 옮겨지자 사색에 잠겼다. 본래 예술이란 사람들에게 즐거움을 주기 위해 존재하는 바, 화가의 정신 상태가 과연 어떠하기에 보는 이의 눈살을 찌푸리게 만들고, 역겨움을 일으키며, 공포에 떨게 만드는 그림을 그렸는지 의아했다." 그는 화가로서 들라크루아의 재능을 부정하지는 않았지만, 이 그림이 젊은 세대에 끼칠 수 있는 '해로운' 영향을 염려했다.

'불행의 정확한 표현'

위대한 소설가 스탕달 역시 1824년 10월 9일 자 『주르날 드 파리Journal de Paris』에 "아무리 노력해도 들라크루아와 그의 〈키오스섬의 학살〉은 존경할 수 없다"라며 비난에 동조한다. 특히 "슬픔과 어둠을 과장한 것"과 "창백한 시체와 죽어가는 사람들"을 견딜 수 없다고 적는다. 샤를 폴 랑동은 『주르날 데 데바Journal des Débats』에서 "의도적으로 추함을 표현"하고자 한 순진함을 비난하고, 친다비드적 성향의 프랑수아 조제프 나베는 〈키오스 섬의 학살〉은 하나의 의도일 뿐이다. 그것은 제대로 묘사되지도, 채색되지도 않았기에 그림이라고 할 수 없다. 하지만 불행이 무엇인지에 대해 이보다 더 적절하게 표현하는 것은 불가능하다"고 조롱 섞인 평을 한다. 이와 같은 평단의 비난에도 들라크루아는 《살롱전》에서 은메달을 수상하였으며, 프랑스 정부는 들라크루아의 그림을 6천 프랑에 매입하였다.

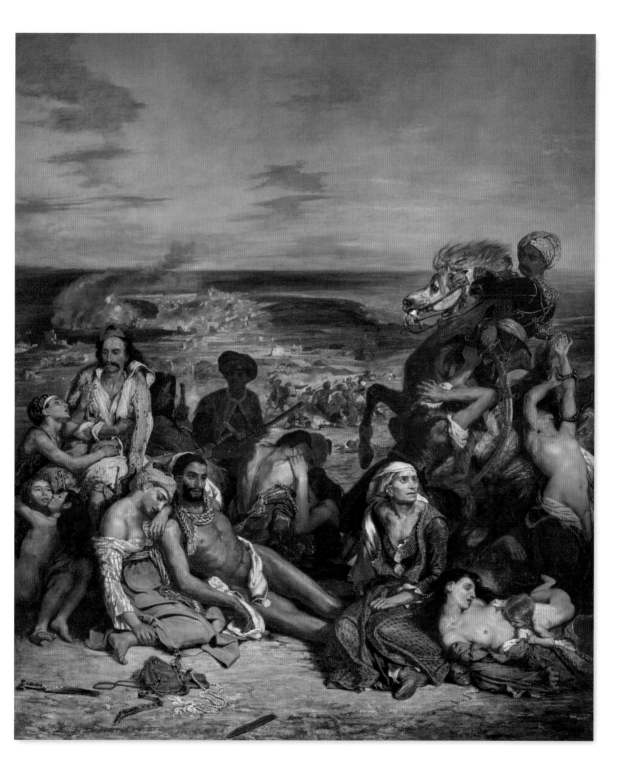

외젠 들라크루아
〈키오스섬의 학살: 죽음이나 노예로서의 삶을 기다리는 그리스인 가족들〉
1824, 캔버스에 유채, 419x354cm, 파리, 루브르 박물관

불행의 얼굴들

그림의 가장 앞쪽은 공허하게 비어 있지만, 그 뒤로 여러 인물들이 펼쳐짐으로써 불행의 다양한 모습을 표현한다. 가장 왼쪽에는 죽음을 앞둔 청년에게 여인이 마지막 입맞춤을 하고 있다. 그 옆으로 터번을 두른 여성과 나체의 남성은 온전히 빛을 받고 있다. 죽음, 아니면 노예라는 길밖에 남아 있지 않은 미래를 어떻게 받아들여야 하는지 자포자기와 절망, 그리고 몰이해의 모습을 보인다. 두 사람의 모습에서 우리는 십자가의 그리스도와 막달라 마리아가 표상하는 범인류적인 고통을 떠올린다. 들라크루아는 이들을 통해 화가로서의 뛰어난 재능을 유감없이 발휘하는데, 그들의 볼, 귀, 눈언저리에 푸른색과 붉은색 터치를 교차시켜 감정의 표현은 강렬해진다. 화가는 오른쪽 절망에 빠진 노파의 얼굴에도 같은 방식을 적용한다. 푸른색부터 주홍색까지, 섬세하게 대조되는 색의 터치에서 우리는 미래 점묘법에 대한 예고를 발견할 수 있다.

엄마와 아기

뒤틀린 자세로 죽은 엄마의 젖을 찾는 어린 아이의 모습이야말로 전쟁의 재앙을 가장 가슴 아픈 형태로 표현한 것이리라. 불끈 쥐고 있는 주먹, 피부의 푸른 변색, 거무스레한 눈두덩이 등은 들라크루아가 느꼈을 비통함을 그대로 전달한다. 하지만 화가가 1824년 1월 24일에 남긴 일기에는 해당 인물과 관련하여 냉철한 보고만 기록되어 있다. "오늘 그림 앞쪽에 죽은 여성의 머리, 가슴, 그 외의 부분들을 채색하고 완성했다."

"〈키오스섬의 학살〉 주변으로 모든 화가들이 모여
논쟁하게 만든 들라크루아, 문학에서 위고와 마찬가지로
회화에서 열정적인 지지 아니면 분노에 찬 비난을
일으키는 들라크루아, 〈단테의 조각배〉를 통해 새로운
작품을 선보일 때마다 증오와 감탄을 일으키는 특권을
평생 누리게 된 들라크루아."

– 알렉상드르 뒤마, 『회고록 *Mémoires*』, 1832

묵시록의 기수

그림 왼쪽이 무기력한 절망을 담고 있다면 오른쪽은 무자비한
폭력을 보여준다. 앞발을 치켜든 채 몸을 일으킨 말 위의 터키
전사는 나체의 젊은 여인을 끈으로 매단 채 끌고 다닌다. 거칠게
몸이 뒤틀린 이 여인에게는 강간과 노예의 굴레가 씌워질 것이다.
칼집에서 칼을 꺼낸 터키인은 그를 필사적으로 막으려는 이를
해하려고 한다. 많은 평론가들은 터키인의 남성적인 힘이 느껴지는
묘사에서 들라크루아가 그를 호의적으로 표현한 반면 젊은 여인은
지나치게 무력하게 나타냈다고 비난했다. 또한 그들은 수천 년
전에는 위대했으나 이제는 힘을 잃은 그리스 문명에 대한 현대적
야만인들의 승리를 긍정적으로 표현한 것(들라크루아는 일기에서 그
반대를 증언한다)에도 비난을 가했다.

모범적인 복원

2019년 10월부터 2020년 1월까지 진행된 복원 작업에서 새로운
사실이 다수 발견됐다. 우선 여러 겹의 니스 아래에 묻혀 있던 색채
중에서 차가운 색채가 주를 이루고 있었다는 사실이 밝혀졌다.
하늘은 선명해졌고, 수평선 멀리 있던 배들을 발견했으며, 터키인
기수 아래에 시체가 스케치되어 있었다는 사실 또한 처음 알게
되었다. 더 나아가 잘못된 증언으로 인해 오랫동안 믿어온,
들라크루아가 작품을 발표하고 나중에 수정을 가했다는 가설이
사실이 아니었음이 확인되었다. 무엇보다 이번 복원 작업으로 다시
한번 들라크루아의 놀라운 색채감과 다양한 터치를 확인할 수 있게
되었다.

〈오르낭의 매장〉
귀스타브 쿠르베 (1819–77)

오직 사실만을

귀스타브 쿠르베는 사실주의 전통의 걸작
〈오르낭의 매장〉을 완성한다. 그림을 작업하던
당시 쿠르베가 친구 프란시스 베이에게 쓴 편지는
그의 의도를 이해하는 데 큰 도움이 된다. "민중은
제가 가장 좋아하는 대상입니다. 저는 민중을 직접
마주해야 하고, 그들을 표현하기 위해 제 모든
것을 쏟아 부어야 합니다. 민중은 저를 살아 숨
쉬게 합니다. 〔…〕 너무 오래 전부터 우리 세대의
화가들은 고전 명화를 베끼며 이상적인 그림만
그려왔습니다." 이제 스캔들을 일으키기 위한
조건이 충족되지 않았는가?

오해에서 비롯된 스캔들
〈오르낭의 매장〉이 야기한 스캔들이 더욱 놀라
운 까닭은 그것이 화가와 대중 사이에 생긴 오해
에서 비롯되었다는 점이다. 대중은 쿠르베가 의
도적으로 오르낭의 주민들을 추하게 표현하였
으며 파리 시민들의 즐거움을 위해 그들을 조롱
거리로 만들었다고 생각했다. 더구나 종교를 상
징하는 두 명의 교회지기를 "얼큰하게 취하여
홍조를 띤 얼굴"로 표현했다며 비난의 강도를
높였다. 하지만 쿠르베가 작품을 제작하는 과정
에서 남긴 기록은 이러한 비난을 무색하게 만든
다. 쿠르베는 1849년에서 1850년까지 오르낭에
머물며 마을 주민들을 모델로 삼아 그림을 제작
했는데, 그 당시 주민들은 그의 작업에 적극 동
참했다고 한다.

사회적 참상의 묘사를 거부하다
진정한 스캔들은 쿠르베가 눈에 보이는 것을 그
대로 그린 데 있다. 이는 지역 주민들이 쿠르베
에게 절대적인 지지를 보냈던 이유이기도 하다.
보편적 인류를 구성하는 오르낭의 주민들은 쿠
르베의 활동 당시 화풍을 지배했던 '열정 가득
한 얼굴'과는 거리가 멀었다. 쿠르베는 사회적

참상을 강조하여 표현하는 경향에도 등을 돌린
다. 그의 그림 속 시골 사람들은 극빈층이기를
거부한다. 그들은 장례식장에서 최대한 격식 있
게 차려 입고 모자까지 쓰고 있어 장엄함마저 느
껴진다.

그림 뒤쪽에는 절벽과 회색 하늘이 사실주의
적 기법에 충실하게 묘사되었다. 땅에 뒹구는 해
골 하나가 기이한 분위기를 연출하지만, 장례식
에 참여한 사람들의 슬픔은 이국적인 느낌을 배
제하고 현실에 입각한 그림임을 다시 한번 강조
한다. 그림의 소재는 대중적인 것이었지만 그것
을 표현한 방식은 너무나 낯설어서, 후일 밀레의
〈만종〉처럼 정통 시골풍 그림들이 얻게 된 인기
를 이 그림은 누리지 못한다.

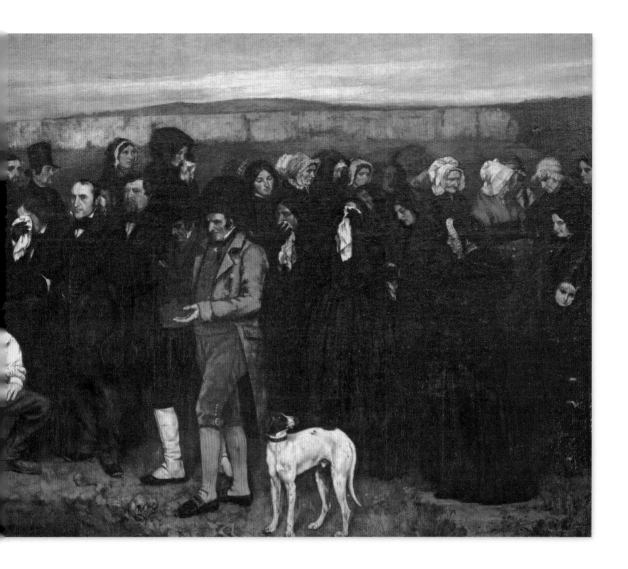

귀스타브 쿠르베
〈오르낭의 매장〉

1850, 캔버스에 유채,
315x668cm,
파리, 오르세 미술관

오직 사실만이라니, 이 얼마나 큰 스캔들인가!

1850년 《살롱전》에 〈오르낭의 매장〉이 출품되자마자 평론계는 경악했다. 드레클뤼즈는 『주르날 데 데바』에 "이보다 더 솔직하게 추함을 숭배한 그림은 없었다"고 기고한다. 보이는 것을 날 것 그대로 표현하는 쿠르베의 사실주의는 역사화의 전용이었던 위대함을 평범한 소재에도 부여한다. 한편 이 그림의 주제인 장례식과 거기에 참여한 사람들은 모두 민중의 것이자 민중 그 자체다. 19세기 프랑스는 대부분이 농촌이었고, 파리와 지방 사이의 격차가 매우 컸다. 따라서 파리의 평론가들은 그림 속 인물들에 대한 연민 대신 장례식에 참석한 지주들과 부르주아들을 향한 경멸을 숨기지 않았다. 테오필 고티에가 이 그림 앞에서 "웃어야 할지 울어야 할지" 고민한

것도 이해가 간다. 저명한 미술평론가인 루이 드 조프루아가 『르뷔 데 되 몽드 *Revue des deux mondes*』에서 회화의 기본 명제인 "예술은 눈앞에 보이는 아무 대상이나 무관심하게 재현하는 것이 아니라 깊은 사색을 거쳐 지성이 현명하게 선택해야 한다"를 상기시키며 "오늘날 혁명가라고 자처하는 화가들은 관람객을 시궁창으로 밀어 넣는다. 나는 이와 같은 야만적인 어리석음이 자행되는 시대보다 차라리 원시시대를 선호한다"라고 비난을 쏟아낸 것도 같은 이유에서다. 어느 평론가가 이보다 더 솔직하게 자신의 의견을 피력할 수 있겠는가!

여성들 무리

그림 오른편의 여성들 무리는 쿠르베가 그토록 혐오하던 '미술관을 위한 회화'의
까다로운 규칙들을 모두 지킨 결과물인 듯하다. 절제된 색감과 빈틈없는 구도는
쿠르베의 놀라운 재능을 증명한다. 느릿느릿 무덤을 향해 나아가는 여인들의 기이한
행렬에서 관람객은 당시 문단을 뒤흔든 사실주의 소설, 특히 발자크의 방대한 『인간
희곡 La Comédie humaine』을 떠올릴 수밖에 없었다. 하지만 쿠르베는 사실주의 문학의
영향을 부정했다. 다만 발자크가 주변 인물에게 영감을 얻어 소설의 모델로 차용했듯이
쿠르베는 자신의 어머니를 무리의 가장 오른쪽에 있는 여인으로 표현한다.

무자비한 자연의 현실

쿠르베가 화면의 가장 앞쪽에
장례식과 관련된 매우 사소하고
일반적인 요소들을 배치한
것은 결코 우연이 아니다. 묘혈
바로 옆에는 '메멘토 모리♦'를
상징하는 해골 하나가 나와
있다. 인부들이 땅을 파다가
해골을 발견하고 밖으로 던져
놓은 것이 분명하다. 해골은
전통적으로 부여되는 종교적
의미와는 별개로 바로 앞에 있는
개 한 마리의 흥미만을 끌 수
있을 것 같다. 반면 개는 주변
사람들의 슬픔에는 개의치 않고
화폭 밖으로 시선을 던지는데,
이는 인간의 운명에 무관심한
자연을 상징하는 듯하다.

♦ 죽음을 기억하라는
　뜻의 라틴어 경구

"〈오르낭의 매장〉에는 비범한 무언가가 있다. […]
내가 쿠르베에게 할 조언 따윈 없다. 그는 붓이
이끄는 대로 자신을 내맡기기만 하면 된다. 쿠르베는
이토록 보잘것없는 시대에 놀라운 작품을 만들었다."

– 샹플뢰리, 『국회 대변인Messager de l'Assemblée nationale』, 1851

사제와 두 법관

쿠르베는 화가로서의 뛰어난 재능만큼이나 혁명적인 사상으로도
유명했는데, 당대 파리의 평론가들은 이 같은 '민주적 예술의 메시아'를
비난하기 위해 그의 반종교주의를 강조했다. 하지만 사실주의 시각으로
충실히 묘사된 배경을 뒤로하여 장례 행렬의 선두에 자리한 십자가의
그리스도상은 무지와 어리석음에 근거한 그들의 비난을 무색하게 만든다.
화가가 무덤 주변에 집결시킨 사람들이 누구인지 한 번 보라. 사제와 그를
보좌하는 어린 복사들, 오르낭 시장과 붉은 옷을 입은 법관들, 그리고
다양한 계층의 여성과 남성들이다. 이를 통해 1848년 7월 혁명 이후 왕정을
과거의 역사로 완전히 떠나보낸 제2공화정 시절 프랑스 국민들에게 화합의
알레고리를 보여주고자 한 것은 아닐까?

실재하지 않는 것을 부정하기

〈오르낭의 매장〉이 발표될 당시 언론의 반응을 되짚어
보면, 대중과 평단은 그림 속 인물들의 평범함에
분개했다고 한다. 그들에게는 사람들의 흥미를 끌
만한 심리적, 사회적 요소가 하나도 없었던 것이다.
그로부터 10년 후, 쿠르베는 「젊은 예술가들에게 보내는
편지」에서 회화에 대한 자신의 믿음을 강력한 어조로
피력한다. "회화는 보이지 않는 물질들로 구성되는
순전히 물리적인 언어입니다. 추상적이거나 보이지
않는 것, 존재하지 않는 것은 회화의 대상이 아닙니다.
회화에서 상상력은 존재하는 것의 가장 완전한
표현 방법을 찾아주는 것일 뿐, 그것이 존재한다고
가정하거나 그것을 창조하는 것이 아닙니다."

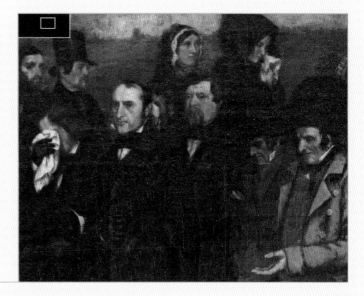

소박한 사람들에 대한 경의

브리와 가티네 지방의 접경 지역에 넓게 펼쳐진 들판에서 세 여인이 이삭을 줍고 있다. 아마도 그녀들 뒤로 보이는 농부들이 수확할 때 흘린 이삭일 것이다. 오른쪽 끝에는 관리인으로 보이는 사람이 말에 탄 채 멀찍이 떨어져 농부들을 감독하고 있다. 황혼이 다가오자 해는 낮게 깔리고 하늘은 흐리다. 이 그림이 1857년《살롱전》에 출품되었을 때, 화가는 이토록 목가적인 풍경이 그토록 큰 논란을 일으킬 것이라고 상상이나 할 수 있었겠는가?

혁명을 선동하는 그림?

장 프랑수아 밀레의 〈이삭 줍는 여인들〉에 당시 언론이 적대적이었던 근본적인 배경에는 1848년 2월 혁명에 따른 사회적 혼돈이 있다. 부르주아지 입장에서는 빈곤층이 여전히 혁명적인 생각을 가지고 있을까 불안해했고, 이와 같은 그림이 그들을 자극할까 염려했다. 이삭 줍는 여인들의 모습에서 그들의 굶주림과 궁핍한 삶을 떠올리고 대지의 양식을 모든 이들이 평등하게 나누어야 한다는 생각을 읽었다면 이는 타당한 해석이 될 수 있다. 그렇다면 농촌의 어려운 삶에 대한 묘사를 넘어 정치적 이념을 발견하고 이를 비난할 여건이 충분히 갖추어진 것이다.

진리에 경의를!

밀레가 투쟁을 했다면 그것은 정치적 선동가로서가 아니라 농부의 아들로서 농촌의 힘든 삶을 몸소 체험했기 때문이었다. 아주 어린 시절부터 들판에서 일하는 여인들의 모습을 봐왔던 밀레는, 그들의 삶에 연민을 나타내기보다는 그들의 노동과 몸짓에 담긴 고된 현실을 있는 그대로 표현하고자 했다. 이와 같은 의도에서 밀레는 여인들의 모습으로 화폭을 가득 채웠는데, 전통적으로 회화에서 인물의 형상이 큰 경우는 역사화 속 주인공일 때였다. 이삭 줍는 여인들에 대해 미술평론가 쥘 앙투안 카스타냐리는 "세 여인은 파르테논 신전의 조각상들을 떠올리고, 순교자보다 우리의 가슴에 더 큰 반향을 일으킨다"라고 말했다. 자신의 의도를 전혀 다르게 파악한 대다수 언론의 반응을 접하고 밀레는 놀라고 당황했다.

감추지 않는 적개심

오늘날 돌이켜 봤을 때 이 그림이 의도하지 않았던 투쟁적 의미에도 불구하고 언론이 그토록 날선 비판을 했다는 사실은 이해하기 힘들다. 예를 들어 폴 드 생 빅토르라는 기자는 조롱으로 가득한 기사를 발표하는데, "이삭 줍는 세 여인은 거대한 야심을 품고 있다. 그들은 빈곤의 파르카이 여신들이자 들판에 박아 놓은 누더기를 걸친 허수아비들이다. 그리고 진짜 허수아비처럼 그녀들은 얼굴이 없다. 대신 그 자리에는 거친 모직천이 머리를 덮고 있다. 밀레는 빈곤을 표현한 그림이라면 제대로 그리지 않아도 된다고 생각하는 듯하다. 그의 그림은 너무나 거칠고 투박하다." 이보다 더 무슨 말이 필요하겠는가!

다음은 『르 피가로 *Le Figaro*』의 기자인 장 루소의 글로 앞의 것보다는 덜 감정적이지만 적대적인데 글쓴이는 스스로의 재치에 만족하는 듯하다. "아이들을 멀찍이 물러나게 하라. 밀레의 〈이삭 줍는 여인들〉 납신다! [⋯] 그녀들 뒤로는 민중의 폭도들이 1793년의 단두대를 밀고 전진한다." 동료 화가들의 평가 또한 언론의 반응과 크게 다르지 않았다. 제정 미술 아카데미의 행정담당관 에밀리앙 드 니외베르크르크는 〈이삭 줍는 여인들〉과 밀레에 대한 적개심을 화가가 사망하고 5년이 지난 1880년에 쓴 편지에서도 숨기지 않았다. "저는 지저분한 옷이나 농부들, 거친 손에는 관심이 없습니다. [⋯] 그런 그림은 사회에서 권력을 누리고 싶어 하는 사람, 속옷을 갈아입지 않는 자칭 민주주의자들의 그림일 뿐입니다."

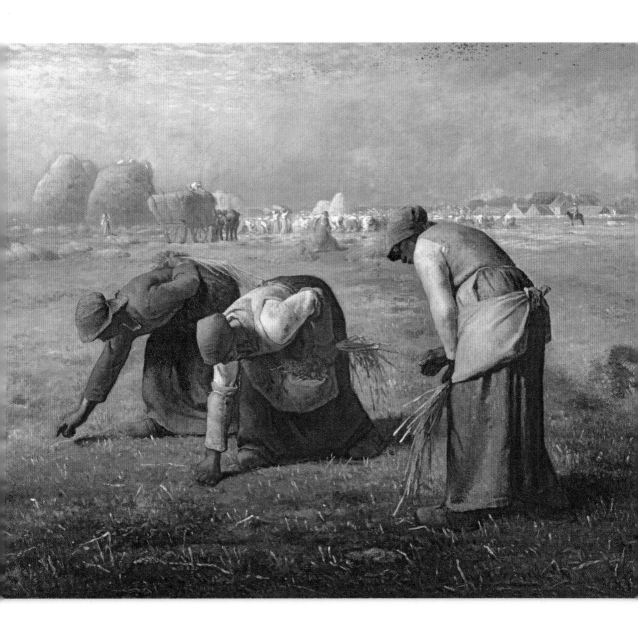

장 프랑수아 밀레
〈이삭 줍는 여인들〉

1857, 캔버스에 유채,
83.5x110cm,
파리, 오르세 미술관

사실 이번 스캔들의 근본적인 이유는 적개심을 나타낸 사람들이 믿고 싶어 한 것과는 전혀 다른 데서 찾아볼 수 있다. 즉 이삭 줍는 여인들의 평온한 위대함이 그들을 불편하게 한 것이다. 밀레의 여인들은 동정을 구걸하지도, 연민을 원하지도 않는다. 그렇기에 이 그림은 더욱 전복적이면서 강렬하다. 만약 밀레가 여인들에게 구멍 뚫린 낡은 옷을 입혔더라면 처음에 그림을 공격했던 사람들은 기꺼이 그것을 옹호했을 것이다.

"여기 이삭을 줍는 가난한 여인들은 룻기에 나오는 보아스 밭의 여인들이 아니다. 한여름 태양 아래 허리를 구부린 그녀들에게 남아 있는 것이라고는 수확 후 밭에 떨어진 이삭 몇 톨이 전부다. 낡은 옷에 배어 있는 가난, 수치심만을 안겨 주는 비참한 노동! 부주의로 밭에 떨어뜨린 이삭을 줍자고 몰려드는 여인들. 그들의 자세가 모든 것을 말해준다. 그들의 외관만큼 솔직한 것은 없다. 그들이 입은 옷의 색은 그들이 속한 땅의 색과 동일하다. [⋯] 나는 화가가 마음을 담아 그린 이 장면보다 더 가슴 아프고, 더 슬픈 광경을 알지 못한다."

— 쥘 베른, 「1857년 살롱전」

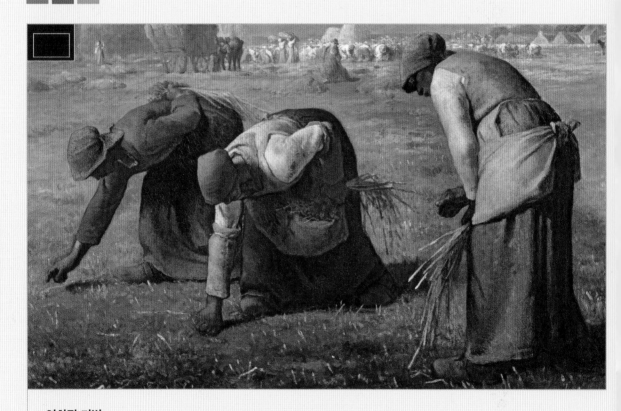

영화적 기법

인상주의 화가들이 등장하기 20년 전, 인물들의 역동적인 움직임을 포착한 밀레의 뛰어난 연출력은 당대 비평가들이 그림의 거칠고 투박한 특성을 비난하는 데(오늘날에는 이를 두고 '포퓰리즘'이라고 공격할 것이다) 집중한 나머지 간과된다. 왼쪽부터 오른쪽으로 두건의 원색(파랑, 빨강, 노랑)에 의해 구분되는 세 여인은 그들의 숙명인 이삭 줍는 노동을 구성하는 세 단계를 차례로 나타낸다. 첫 번째 여인은 이삭을 발견하고 그것을 향해 한 팔을 내민다. 두 번째 여인은 이삭을 줍고, 세 번째 여인은 몸을 일으키지만 다음 이삭을 줍기 위해 땅으로 시선을 둔다. 밀레의 여인들은 다나이데스의 슬픈 전설에 현대적 해석을 입은 듯하다. 다나이데스는 신랑을 살해한 죄로 밑 빠진 통에 끊임없이 물을 부어야 하는 형벌을 받았다. 속담으로도 존재하는 "다나이데스의 물통 채우기"는 세 여인의 노동에 그대로 적용된다. 늦여름 그들이 집에 가져오는 보잘것없는 이삭은 가족의 주린 배를 한순간만 채워줄 뿐이다.

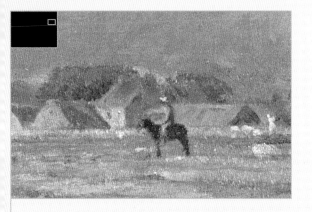

관리인은 저 멀리에

오른쪽 저 멀리 말에 올라탄 관리인은 수확이 잘
이루어지는지 살피고 있다. 그는 농부들의 무리와 떨어져
자신이 관리하는 밝은색 건물들과 하나가 된다. 주된 업무는
농부들을 감독하는 일일 테지만, 이삭 줍는 여인들이
정해진 경계를 넘어오지 않도록 감시하는 일도 동시에
수행할 것이다. 흐릿한 그의 윤곽은 앞쪽에 뚜렷하게
표현된 여인들과 대조되어 그들의 사회적 신분 차이를
더욱 부각한다. 그는 농장주의 일꾼 중 한 명이겠지만 다른
농부들과는 분명하게 구분된다. 한편 주인은 그 모습을
드러내지 않았지만 우리는 수레 가득 쌓아올린 곡식 더미와
큰 건물들을 통해 그의 부를 짐작할 수 있다.

거대한 곡식 더미

"지평선 너머로 떨어지는 황금"(빅토르 위고)의
빛을 받으며 들판의 끝자락에 늘어선 거대한 곡식
더미들은 그림 앞쪽의 여인들이 꼭 쥐고 있는
이삭들과 극명하게 대조된다. 격차가 심해지는
사회적 부의 불평등한 분배 앞에서 독실한
그리스도교 신자였던 밀레는 모순을 느낄 수밖에
없었다. 1849년부터 바르비종과 샤이 근처에서
그림을 그려온 밀레는 농촌에서의 계절과 그에 따른
노동의 변화를 관찰할 수 있었고 그의 그림들은
그래서 더욱 진정성을 담고 있다. 밀레의 곡식
더미는 사회적 해석 외에도 이후 카미유 피사로와
클로드 모네 등 인상주의 화가들의 붓 아래서
하루의 다양한 시각에 따라 빛을 다르게 받는
변화무쌍한 대상으로서 새롭게 조명된다.

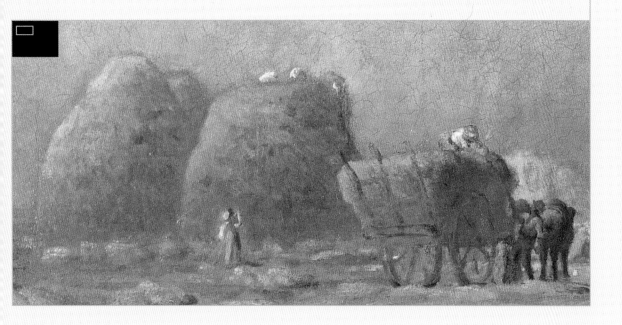

〈터키탕〉 • 장 오귀스트 도미니크 앵그르 (1780-1867)

감각의 천국

오랜 구상 기간을 거쳐 제작된 앵그르의 〈터키탕〉이 놀라운 이유는 소재의 대범함이나 나체 여성들이 부끄러움 없이 모여 있는 모습보다 그것을 그렸던 당시 물의라고는 빚은 적 없는 신고전주의 대표 화가의 여든을 훌쩍 넘긴 나이일 것이다.

여든두 살에 그린 그림

앵그르는 그림 자체의 소재만으로는 스캔들을 일으키기에 부족하다고 생각한 듯 〈터키탕〉의 서명으로 작품을 그린 당시 자신의 나이를 로마 숫자로 삽입한다. AETATIS LXXXII("여든두 살에"). 앵그르 본인의 말에 따르면, 그가 1716년 터키에 파견된 영국 외교관의 아내 메리 워틀리 몬터규 여사의 『터키 대사관의 편지 Turkish Embassy Letters』를 처음 접한 것은 1825년이었다. 앵그르는 그 편지들에 상당히 강한 인상을 받았고, 그중 「아드리아노플의 여성 목욕탕 묘사」라는 챕터를 직접 옮겨 쓰기도 한다. "거기에 모인 여인은 대략 이백 명 정도였다. 아름다운 여인들이 다양한 자세로 쉬고 있었다. 〔…〕 대부분 나른한 듯 누워 있었고, 매력적인 17-18세의 노예 소녀들이 독특한 방식으로 여주인의 머리카락을 땋고 있었다."

사치, 평온, 쾌락

앉거나 누운, 간혹 서 있는 수십 명의 젊은 미녀들은 어두운 벽으로 둘러싸인 실내 공간에 모여 있다. 자신들만을 위한 이상적인 공간에서 차나 커피를 마시거나 안락한 의자에서 나른한 상태로 시간을 보내고, 욕탕에 몸을 담구는 이 여인들이 실제 삶에서 어떤 일을 하는지 구체적으로 떠올리는 것은 불가능하다. 그나마 가장 활동적인 여인은 애잔하고 단조로우며 반복적일 것으로 추측되는 음악에 맞춰 춤을 추고 있다. 앵그르는 여인들을 여러 무리로 나누고, 각 무리에 두세 명씩 배치하거나 아니면 외부의 세계와 차단된 독립적인 모습으로 그린다. 가령 하인이 머

리를 만져주는 여인은 음악을 듣는 듯하면서도 수수께끼 같은 표정을 띤 채 혼자만의 세계에 빠져 있다. 이와 같이 '나체의 미녀들'이 겪는 종속의 삶은 보지 않은 채 유럽인의 상상 속 미화된 세계가 펼쳐진다.

매혹의 스캔들

앵그르에게 작품을 의뢰한 사람은 제2공화정 대통령이자 미래의 황제가 될 루이 나폴레옹이다. 그러나 이 작품은 나폴레옹이 쿠데타를 통해 황위에 오른 지 한참 후인 1859년 12월까지 그에게 전달되지 않았다. 처음에 앵그르는 이 작품을 직사각형의 캔버스에 그렸으나 황후(다른 출처에 따르면 그의 삼촌 제롬 나폴레옹의 아내 클로틸드 공주)가 수많은 나체의 여인들을 담은 그림을 보고 충격을 받았다는 이유로 그림이 반송된다. 그림을 돌려받은 앵그르는 오늘날 우리가 아는 원 형태로 캔버스를 잘라 버린다. 이후에는 앵그르의 작업실에 보관되었는데 파리의 명사들 사이에는 이미 이 그림에 대한 소문이 널리 퍼져 있었다. 화가와 친분이 있는 사람들은 나체의 여인들이 이루는 감각의 제국을 표현한 〈터키탕〉을 보기 위해 사방에서 몰려들었다.

이미 쿠르베의 〈세상의 기원〉을 소장하고 있던 주프랑스 터키 대사 칼릴 베이는 1867년 3만 2천 프랑에 〈터키탕〉을 구입한다. 그 이후로 이 그림의 소유주는 여러 차례 바뀌다가 1905년 가을《살롱전》에서 대중 앞에 당당히 모습을 드러낸다. 그때 이 그림을 본 피카소는 큰 감동을 받았는데, 그로부터 2년 후에 제작된 〈아비뇽의 처녀들〉에서 앵그르의 〈터키탕〉의 영향을 발견한다. 〈아비뇽의 처녀들〉은 피카소의 친구들에게만 공개되었으나 곧 대단한 명성을 누리게 된 작품이다. 한편 앵그르의 그림은 격렬한 논쟁과 두 차례의 거절 끝에 1911년, 루브르 박물관에 입성하여 지금까지 고유의 자리를 차지하고 있다.

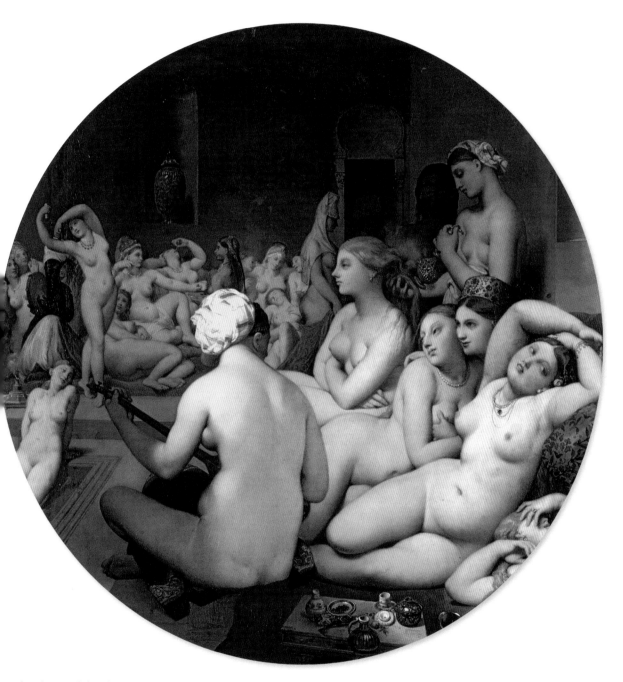

장 오귀스트 도미니크 앵그르
〈터키탕〉

1862,
나무 판에 붙인 캔버스에 유채,
108x110cm,
파리, 루브르 박물관

19세기 초의 대다수 예술가들처럼 앵그르 또한 이국에 대한
환상을 품어 왔다. 하지만 북아프리카를 여행한 들라크루아,
그리스에서부터 소아시아까지 이동하며 오랜 시간을 보낸
드캉, 칼리프였던 알리 벤 아흐마드의 초대로 콘스탄티노플과
알제를 방문한 테오도르 샤세리오와 달리 앵그르는 이국땅을
방문할 기회가 없었다. 바로 이것이 앵그르의 그림들에
환상적인 색채의 동방이 지속적으로 나타나는 이유다.
〈터키탕〉에는 관람객에게 특히 충격적으로 다가오는(어떤
이들은 매혹적이라고 표현할 수 있는) 요소가 있는데, 류트 연주자
오른쪽에 보이는 여인의 가슴 위에 있는 손이 바로 그것이다.
이 손은 자신의 손인가? 아니면 바로 옆에 있는 보석 장식
왕관을 쓴 여인의 손인가? 이 비밀을 밝히려면 그녀들 앞에서
자극적인 자세로 편히 누워 있는 여인을 옆으로 밀어야 할
것이다. 하지만 그녀의 자세와 시선은 너무나 매혹적이어서
감히 누구도 그녀에게 비켜달라고 말할 수는 없을 듯하다.

음악가와 무희

〈터키탕〉에서 동방에 대한 환상을 가장
적나라하게 드러낸 부분은 바로 음악가와 무희다.
앵그르는 이국적 신비함에 매혹되는 모습을
숨기지 않는다. 상상의 세계에서는 비도덕적인
것도 허용되었는데, 가령 여인의 절대적인 복종이
그 경우다. 그래서 이 그림에서는 색채의 화려함과
동작의 우아함이 한계를 모른다. 연주하고 춤추는
두 여인은 완벽한 타원형을 이루며 음악이라는
비물질적인 매개체와 더불어 현실과 동떨어진
공간을 형성한다. 베네치아 전통을 물려받은
앵그르는 음악이 주는 즐거움과 여성의 감각적인
아름다움이 동일하다고 여긴다. 형태, 선, 색채는
그것들이 만들어 내는 소재나 주제와 별도로
고유의 힘을 갖고 있음을 알고 있던 앵그르는
이러한 시각적 요소들에 청각이라는 또 하나의
감각을 추가하여 더욱 복합적인 쾌락이 존재하는
세계를 창조한다.

류트 연주자의 등

앵그르는 류트 연주자의 등을 중심으로 그림 전체를 구성했다. 연주자의 오른쪽에는 에로틱한 자세의 세 여인을, 왼쪽에는 탕에 발을 담구고 있는 여인과 무희가 있다. 그 외 주변 인물들의 형상은 흐릿하다. 우윳빛이 감도는 은은한 색채, 세부 장식의 화려함, 피부의 매끈함은 이 '쾌락의 양성소'에 종속된 여성 노예들의 비참한 현실에 눈감고 오로지 감각에만 집중하게 만든다. 따라서 이 그림을 본 평론가들이 이런 목욕탕을 실제로 본 적이 없는 남성의 작품이라고 말했을 때 틀린 말은 아니었다.

 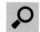
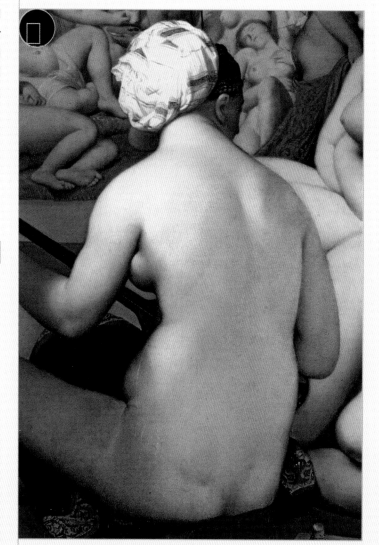

'앵그르의 바이올린'

음악에 대한 앵그르의 애정과 바이올리니스트로서의 재능에 대해 19세기 음악계를 풍미했던 프란츠 리스트의 증언은 많은 것을 이야기해준다. 1839년 10월 2일, 리스트는 앵그르가 베토벤의 피아노와 바이올린을 위한 '크로이처 소나타'를 연주한 것을 듣고 루이 엑토르 베를리오즈에게 편지를 쓴다. "아! 만약 자네가 그것을 들을 수만 있다면! 앵그르는 베토벤의 음악을 종교적인 충심을 담아 연주했다네. 얼마나 단호하면서도 열정적으로 활을 켜던지! 얼마나 순수한 자세던지! 얼마나 진실된 마음이던지! 그에 대한 나의 커다란 존경심도 그를 향해 달려가 덥석 안는 것을 막지는 못했다네. 그리고 그가 아버지 같은 온화함으로 나를 꼭 안아준 건 정말 감동적이었지."

"빽빽이 둘러앉은 여인들이 목욕하거나 머리를 매만지며 만끽하고 있는 쾌락과 자유분방함에 놀랐다. 그녀들은 고집스럽게 무위안일하거나 온갖 종류의 쾌락에 자신을 내맡긴다."
– 스테판 게간

〈흰색의 교향곡 1번, 하얀 소녀〉 • 제임스 맥닐 휘슬러 (1834-1903)

(비)순수한 회화

하얀 옷을 입은 젊은 여인이 한 손에는 백합 한 송이를 든 채 파란색 카펫 위에 깔린 기괴한 늑대 가죽 위에 서 있다. 처음에는 〈하얀 소녀〉라는 제목으로 등장했으나 한 프랑스인 미술평론가에 의해, 그리고 어쩌면 1852년 발표된 테오필 고티에의 시 「흰색 장조 교향곡」에 대한 경의로 〈흰색의 교향곡 1번〉이라 불리게 된다.

예술을 위한 예술

1834년 미국에서 태어난 휘슬러는 상트페테르부르크에서 그림 공부를 시작하였으며 런던과 파리를 오가며 화가로 활동한다. 그는 영국의 라파엘 전파와 프랑스 현대 회화의 영향을 동시에 받았는데, 〈하얀 소녀〉는 이러한 이중 영향을 잘 보여주는 동시에 전통 아카데미 학파와의 거리감을 재확인시킨다. '예술을 위한 예술'을 신봉한 휘슬러는 상징주의와 사실주의라는 두 개의 대립되는 움직임을 보여준다. 런던과 파리의 평단은 이 그림을 받아들이지 않았지만 양국의 대중은 열렬히 환영했다. 이러한 반응에 힘입어 휘슬러는 같은 주제로 연작을 제작하고 각각 〈흰색의 교향곡 2번〉과 〈흰색의 교향곡 3번〉이라 이름 붙인다.

1862년, 이 그림은 런던의 왕립 미술 아카데미로부터 전시가 거절된다. 그러나 휘슬러는 오히려 즐거워한다. 그는 이 그림을 버너스 스트리트 갤러리에 전시하였으며 런던 관람객으로부터 대단한 반응을 이끌어 낸다. 그해 6월, 휘슬러가 파리의 미술상 뤼카에게 보낸 편지를 보면 그가 상황을 즐겼음을 알 수 있다. "액자에 담긴 그 그림은 위용을 자랑합니다. 아카데미의 결정에도 불구하고 이곳 미술계는 열렬한 응원을 보내고 있습니다. […] 전시 도록에는 이 그림을 가리켜 '아카데미로부터 거절당함'이라고 설명합니다. 자, 멋지게 한 방 먹이지 않았습니까?" 1862년 7월 1일, 『아테네움*Athenæum*』의 편집국장 윌리엄 딕슨에게 보낸 편지에는 『하얀 옷을 입은 여인*la Femme en blanc*』과 자신의 그림이 무관함을 밝힌다. "저는 윌키 콜린스의 소설을 그림으로 표현할 의도가 전혀 없었습니다. 사실 그 책을 읽은 적도 없습니다. 제 그림은 단순히 하얀 옷을 입고, 흰 커튼 앞에 서 있는 소녀를 표현할 뿐입니다."

낙선에서 승리까지

1년 후, 파리에서도 비슷한 상황이 벌어진다. 《살롱전》에 낙선하자 1863년 4월 23일, 휘슬러는 갤러리의 관장이자 화가인 루이 마르티네에게 편지를 써서 자신의 작품을 전시할 수 있을지 의뢰한다. 하지만 《낙선전》의 개최 소식에 그는 곧 계획을 바꾸고 거절된 사람들의 무리에 끼게 됐다는 사실에 흥분을 감추지 않는다. "《낙선전》이라니, 매우 신나는 일이야. 당연히 내 그림은 여기에 전시되어야 해. 그건 자네 그림도 마찬가지고. 마르티네의 갤러리에 전시하기 위해 《낙선전》을 놓친다면 몹시 어리석은 일이 될 거야." (1863년 5월 3일, 앙리 팡탱라투르에게 보낸 편지)

1863년의 《낙선전》은 마네의 〈풀밭 위의 점심 식사〉를 전시함으로써 역사에 길이 남게 된다. 휘슬러의 〈하얀 소녀〉 역시 큰 승리를 거두고 전통 학파의 얼굴에 찬물을 끼얹었다. 5월 15일, 팡탱라투르는 휘슬러에게 이렇게 답변한다. "자네 그림은 모든 사람이 볼 수 있도록 좋은 위치에 걸렸더군. 이제 아무도 자네의 성공을 부정할 수 없지. 쿠르베는 자네 그림을 보고 강신술로 영혼을 불어낸 것 같다더군. […] 보들레르는 그것을 가리켜 진미의 섬세함이라고 표현했다네." 이에 휘슬러가 답한다. "런던에서 〈하얀 소녀〉를 푸대접하던 사람들은 파리 사람들이 그것을 좋게 받아들이는 것을 보고 배가 아플 거야." 30년 후, 〈하얀 소녀〉는 화려한 승리를 만끽한다. 1895년 1월, 미국인 미술품 수집가인 하워드 맨스필드는 휘슬러에게 그 그림이 메트로폴리탄 미술관에서 '절대적 권위'를 누리고 있음을 알리는 편지를 보낸다.

제임스 맥닐 휘슬러
〈흰색의 교향곡 1번, 하얀 소녀〉
1862, 캔버스에 유채,
215x108cm,
워싱턴 국립 미술관

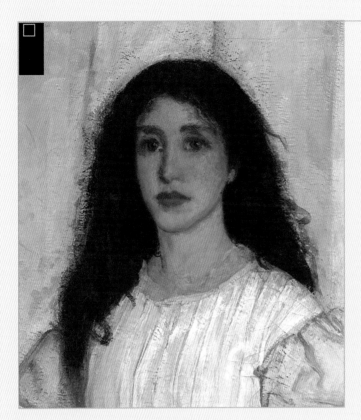

도도한 자세

수직으로 길게 놓인 캔버스에 서 있는 젊은 여성은
도도한 자세로 관람객을 마주한다. 얼굴의 윤곽은
굳은 의지를 드러내며 시선에는 주저함이 없고 표정은
약간 무시하는 듯한 느낌마저 풍긴다. '하얀 배경에 선
하얀 소녀'를 형상화하기 위해 화가는 그의 애인이었던
조안나 히퍼넌에게 도움을 청한다. 그녀는 그로부터 몇
년 뒤 더욱 큰 스캔들의 주인공이 될 쿠르베의 〈잠〉의
모델이기도 한다.

여성 해방 운동에 동참한
『하얀 옷을 입은 여인』

1859년 연재물로 출간되어 이듬해
단행본으로 빛을 본 윌키 콜린스의 소설
『하얀 옷을 입은 여인』은 젊고 강직한 미술
교사 월터 하트라이트, 가녀린 고아 소녀
로라 페얼리, 그리고 로라의 아버지의
사생아이자 수수께끼의 소녀, '하얀 옷을
입은' 안 캐터릭을 중심으로 복잡한 줄거리를
펼친다. 빅토리아 시대 영국에서 여성의
불평등을 고발하는 이 소설은 출간되자마자
큰 인기를 끈다. 콜린스는 1847년, 가족에
의해 강제로 정신병원에 갇힌 루이자
노티지의 실화에서 영감을 받았다. 1850년
루이자의 이야기를 기사화하던 찰스
디킨스는 그녀를 옹호함으로써 큰 도움을
주었고, 결국 루이자는 병원에서 나오고
명예도 회복한다. 휘슬러는 정말로 콜린스의
소설을 읽지 않았던 것일까?

발밑의 괴물

백합과 함께 늑대의 얼굴은 다양하게 해석될 여지가 있다. 악의
상징으로서 발밑에 깔린 늑대는 죄악에 대한 순수의 승리를
상징하며, 유혹하는 뱀을 밟는 성모 마리아의 상징이 될 수도
있다. 하지만 늑대 얼굴 옆에는 바닥에 떨어진 채 망가진 백합(성모
마리아의 구름의 은유)이 보인다. 그렇다면 그림 속 늑대는 악의
승리, 또는 잃어버린 순결에 대한 알레고리로 읽힐 수 있다.

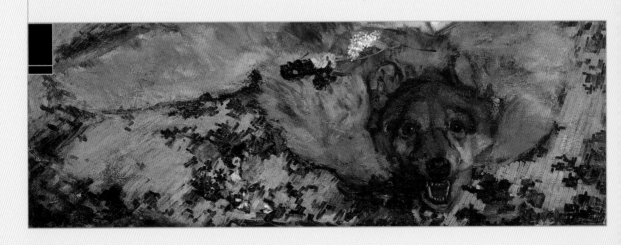

순수를 상징하는 백합

젊은 여인이 왼손에 쥐고 있는 백합의 의미는 명확하다. 그리스도교 종교화에서 성모 마리아와 연관되는 백합은 순수와 순결을 의미하며 바로 이 때문에 백합은 결혼식에 가장 자주 등장하는 꽃이다. 마리아 앞에 나타나 성령에 의해 잉태하게 되었음을 알리는 수태고지의 장면에서 대천사 가브리엘이 손에 들고 있는 꽃 또한 백합이다. 백합은 이렇듯 마리아의 기적적인 잉태, 더 나아가서는 요셉과의 결혼을 예고한다.

흰색 위에 흰색, 하지만 그것이 전부는 아니다!

흰색 커튼 앞에 선 하얀 옷을 입은 소녀를 표현한다는 것은 화가로서 큰 도전이었다. 휘슬러는 1862년 초, 조르주 뒤 모리에에게 쓴 편지에 "투명한 흰색 모슬린 천으로 된 커튼을 통과하는 빛을 받으며 창문 앞에 서 있는 [⋯] 아름다운 하얀 옷을 입은 여인"을 그리는 계획에 대해 이야기한다. 하지만 여러 평론가들의 집중 공격을 받은 것도 바로 그 때문이었다. 1867년 6월 1일 『새터데이 리뷰 *Saturday Review*』의 필립 길버트 해머튼의 공격적인 기사에 휘슬러는 짜증을 감추지 않는다. "흰색의 교향곡이 아니라니… 원피스는 누렇고… 머리는 적갈색이라나. 그렇다면 바장조 교향곡에는 다른 음은 전혀 없고 오로지 파, 파, 파, 이렇게만 이루어져야 한다고 생각하는 건가? 바보 얼간이 같으니!"

젊음의 원천

1863년은 마네에게 특별한 해다. 《살롱전》에서 거절된 〈풀밭 위의 점심 식사〉는 곧 《낙선전》을 통해
대중에게 선보이면서 화려한 스캔들을 일으키고, 그는 현대 회화의 거장으로 확고히 자리매김한다.

현대적 우화

이 그림이 회화의 역사에서 일으킨 전례 없는 균열을 이해하기 위해서는 《살롱전》의 역할을 상기해야 한다. 19세기 화가들이 생존하려면, 즉 자신들의 그림을 구매할 여유 있는 고객층을 만나려면 《살롱전》에 작품을 출품하여 대중에게 선보이는 것이 필수적이었다. 《살롱전》의 심사위원들은 고객의 취향을 결정하는 역할을 했다. 이러한 상황을 잘 알고 있던 쿠르베는 1855년 자신의 사실주의 그림들을 선보이기 위해 작업실을 전시실로 개조하기도 한다. 그리고 공식적으로 《낙선전》이 출범한 1859년, 《살롱전》에 작품이 거절된 화가들은 이로써 두 번째 기회를 갖게 되었다.

피라미드 구조로 이루어진 두 쌍의 남녀는 숲으로 소풍을 나와 즐거움을 만끽하고 있다. 구성에 활력을 불어넣기 위해 마네는 오른쪽 남성의 지팡이로 대각선을 긋고 화면을 두 개로 분할한다. 오른쪽 윗부분은 밝고, 왼쪽 아랫부분은 어둡다. 화면 앞쪽의 밝게 빛나는 나체의 여성과 정물들은 이와 같은 대각선 구도가 갖는 특유의 안정성을 깨뜨린다. 화면 뒤쪽의 작은 초목과 연못, 그리고 그 뒤로 하늘이 보이는 열린 공간의 빛은 물과 잔디의 표면을 흔드는데 마치 16세기 베네치아 회화의 전통에 경의를 표하는 듯하다. 덕분에 주변 대상들의 윤곽은 흐릿하게 보이고 대기를 만질 수 있을 듯한 인상을 준다.

특별히 공들여 표현한 사실주의

회화적으로 말하자면, 화면 양쪽은 어둡고 가볍게 처리한 반면 가운데 모인 인물들은 밝고 무겁게 표현하여 시선을 중앙에 집중시켰는데 이러한 마네의 연출은 특별히 공들인 것이다. 전체

♦ 유화 물감의 투명한 효과를 살리기 위해 얇게 칠하는 묘법

> "확신하건대 마네는 언젠가 거장이 될 것이다. 그는 대담함, 열정, 힘, 보편성, 다시 말해 위대한 작품을 탄생시키기 위한 모든 재능을 갖추었다."
>
> – 카를 데노아예, 1863

적인 글라시♦는 형태와 색채에 통일성을 부여한다. 신체의 윤곽은 부각하고 잔디는 자연주의 기법으로 표현하였다. 현대적 우화를 표현하는 이 그림에서 우연한 것은 없다. 특히 원경의 숲은 유연하고 작은 터치들을 사용하여 편안한 배경으로 작동한다. 화면 중앙에 있는 인물들의 자세는 편안하게, 의상은 치밀하게, 그리고 얼굴의 그림자는 세심하게 처리되었다.

모든 공격의 표적

《낙선전》은 개막하자마자 파리 언론의 공격적이며 적대적인 비난의 대상이 된다. 『르뷔 프랑세즈 Revue française』의 루이 에노 기자가 쓴 글은 당시 분위기를 대변한다. "《낙선전》에 걸린 그림들은 대체로 형편없다. 아니 형편없다는 말로는 부족하다. 그것들은 개탄스럽고, 어리석고, 광적이며, 우스꽝스럽다." 상당한 학식을 자랑하는 막심 뒤 캉이 『르뷔 데 되 몽드』에 기고한 기사도 크게 다르지 않다. "바로크적인 그곳 그림들은 자부심으로 충만하다. 그것들이 발산하는 광기에도 불구하고 결국 그 그림들은 아무것도 아니다. 관람객은 사람의 정신이 어디까지 착란을 일으킬 수 있을지 심히 우려하게 된다."

〈풀밭 위의 점심 식사〉는 스캔들의 한계를 뛰

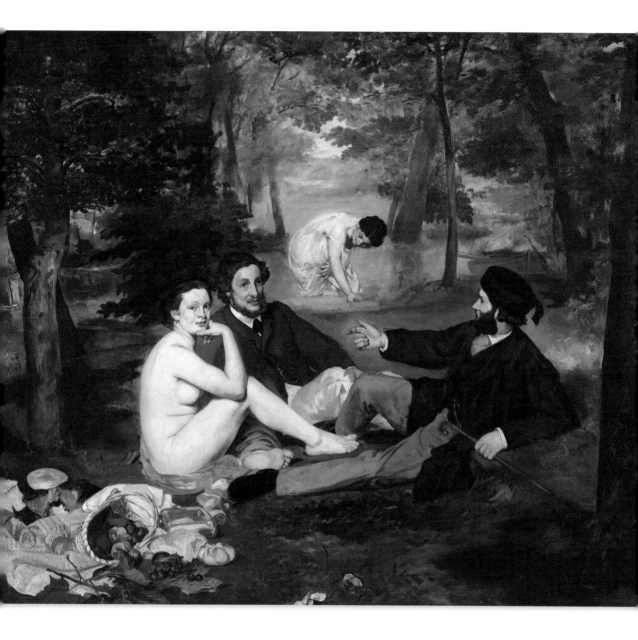

에두아르 마네
〈풀밭 위의 점심 식사〉

1863, 캔버스에 유채,
207x265cm,
파리, 오르세 미술관

어넘어 황후의 분노마저 일으킨다. 그림을 본 황후가 화를 주체하지 못한 나머지 들고 있던 부채로 그림을 내리친 행동은 전설이 되어 두고두고 회자된다. 평론가들은 마네가 '부르주아지의 위선'을 고발하기 위해 이런 그림을 그렸다며 조롱 섞인 비난을 가한다. 1863년 5월 24일, 『르 피가로』의 샤를 몽슬레는 다음과 같은 글을 발표한다. "그늘진 숲속에서 완전히 벌거벗은 여성이 모자를 쓴 학생들과 담소를 나누고 있다. 마네는 고야와 보들레르의 후예다. 그는 이미 부르주아

지의 혐오감을 샀다. 그것만으로도 대단한 업적이다." 또 다른 평론가들은 그림의 기법상의 문제를 지적한다. 즉, 그림의 현대성을 문제 삼은 것인데, 이것이야말로 스캔들의 근본적인 원인이었다. 평론가들은 마네에게 소묘를 더 배우고 오라거나, 원근법이 잘못되었다거나, 신체 비례가 어색하다고 지적하기 바빴다.

시각적 유사성이 지배하는 색채

초록색이 배경을 지배하고 그것의 다양한 뉘앙스가
숲에 진정성을 부여한다면, 마네는 그것을 비추는
빛에 따라 다른 색감을 분배하여 배경 전체에
유동성을 더한다. 이제 배경은 언제라도 바뀔 수 있는
순간성과 즉흥성을 띠고, 이는 쿠르베의 사실주의나
들라크루아의 낭만주의와는 또 다른 차별성을 갖는다.
바로 이러한 점에 평단은 적대적이었지만, 그 결과는
엄청났다. 표면은 그 자체로 독립성을 띠게 되었고,
그림은 실제를 변형하는 대신 그것에 시각적 유사성을
제안하게 되었다. 이런 측면에서 마네는 인상주의의
선구자임이 자명하고, 인상주의를 넘어 20세기 회화의
거대한 흐름을 탄생시켰다고 해도 과언이 아니다.

화면 앞쪽의 정물

마네의 그림에서 화면 앞쪽에 있는 정물의 역할을
간과하면 안 된다. 뒤쪽 수풀의 윤곽은 흐릿하고
빛 또한 흩어진 느낌이라면 이 정물만은 너무나도
선명하고 밝아서 시선을 단번에 사로잡는다. 전통
아카데미 회화에서 정물화에 요구하는 전형적인 규칙을
모두 파괴하는 모습이다. 정물을 비추는 빛은 주변의
잔디 등 다른 요소들을 어렴풋이 비추는 빛과 그 성질이
다르다. 한편 정물의 이상한 조합은 궁금증을 일으킨다.
바닥에 널브러진 남은 음식들과 그 옆에 여인이 벗어
놓은 구겨진 옷은 그것이 적법한 것이든, 아니면 부정한
것이든 인간이 즐기는 다양한 쾌락을 상징한다. 마네는
자신의 그림을 가리켜 '남녀 두 쌍이 짝지어 즐기는
유희'라고 칭하기도 했다.

관능미에 경의를 표하다

옷을 입은 두 남성과 나체의 한 여성, 그리고
물에 들어갈 준비를 하는 다른 여성의 모임은
당시의 도덕적 잣대에 비추어 볼 때 분개를 살
만하다. 하지만 이 그림은 부르주아지의 타락을
비난하기 위해 제작된 것이 아니며, 회화적
관점으로 볼 필요가 있다. 작은 초목을 비추는
흔들리는 빛, 그에 맞추어 가볍게 떨리는 나뭇잎,
수면의 점진적 변화, 인물들의 형상 등 그림 속
요소들은 근본적으로 그것의 조형성을 통해
정의된다. 완전히 드러낸 피부가 반사하는 눈부신
빛은 그림 속 다른 대상을 비추는 불확실한 빛과
극명하게 대조된다. 숲속의 이상적인 야유회를
마네가 무의식적으로나마 생각하고 있었음을
부정하려고 애쓰기보다 보들레르의 절친으로서
마네가 꿈꾼 사치, 평온, 그리고 쾌락의 세계를
상기하는 편이 더 적절할 것이다.

《낙선전》

나폴레옹 3세는 1863년 4월 공식 《살롱전》에 방문했을 때, 심사위원단이 거절한
그림들을 모아 대중에게 선보이는 《낙선전》의 기획에 찬성했다. 당시의 공식적
수치는 많은 사실을 알려준다. 우선 《살롱전》에 출품된 5000점의 작품 중
거절된 작품은 3000점이었다. 그중 1600점은 《낙선전》으로 향했고 나머지
1400점은 화가들이 스스로 거둬들였는데, 이는 잠재적 고객들의 비난의 대상이
되지 않기 위함이었다. 실제로 언론은 신나서 《낙선전》에 조롱을 퍼부었다. 그때
예기치 못한 현상이 발생한다. 몇몇 선견지명이 있던 부르주아들은 《낙선전》
작품이야말로 최신 동향을 드러낸 것이라며 열렬한 호응을 보냈고 이에
《낙선전》은 상당한 소란을 일으키며 인기를 끌게 된 것이다.

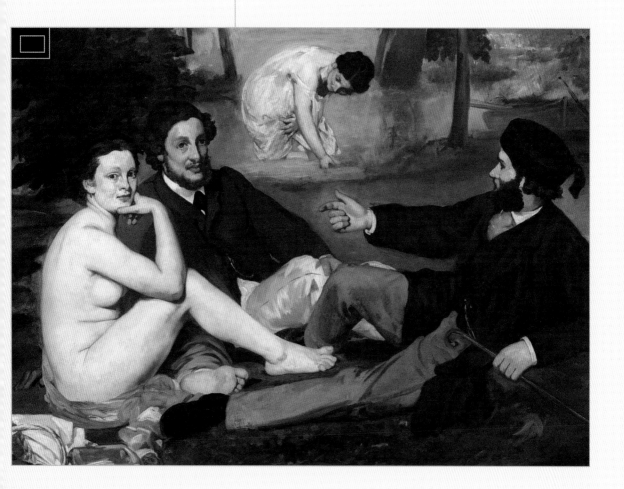

<올랭피아> • 에두아르 마네 (1832-83)

벌거벗은 회화

1863년 마네가 《낙선전》에 〈풀밭 위의 점심
식사〉를 출품했을 때 〈올랭피아〉도 함께
출품했다면 어떤 일이 벌어졌을까? 〈올랭피아〉
스캔들은 1865년에 발생한 만큼 이를 2년
앞당겼을 때 상황을 상상해보는 것은 상당히
흥미로운 일이다.

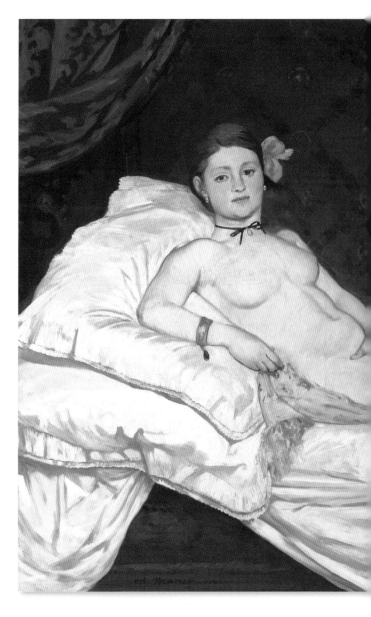

오랜 전통의 나체 연작

〈풀밭 위의 점심 식사〉가 라파엘로, 안드레아 만
테냐 등 고전 화가들의 선례를 따른 것이라면,
〈올랭피아〉는 티치아노와 조르조네의 비너스,
더 나아가 고야의 〈옷을 벗은 마하〉를 떠올린다.
그런데 작품 속 젊은 여성, 무관심하고 미온적인
태도로 관능미를 자랑하는 이 여성은 누구인가?
화류계 여인? 하렘의 노예? 파리 길거리의 매춘
부? 흑인 하녀가 가져온 꽃다발은 부유한 고객
이 그녀에게 바치는 것일까? 무엇보다 이 여성은
왜 평단과 대중을 그토록 분개하게 만들었을까?

변명하지 않기

첫 번째 이유는 여성의 평범함이다. 동방을 동경
하는 마네의 동시대 화가들은 화려하고 이국적
인 아름다움의 오달리스크를 그리면서 신화 속
여신의 대체물을 제시했는데, 마네의 올랭피아
는 신화나 이국성 없이 그저 평범한 여성일 뿐이
다. 마네는 그림의 주인공인 유명한 모델 빅토린
뫼랑을 비추는 조명을 조작함으로써 은은한 아
름다움이나 신비함을 부여하는 대신 위에서부터
쏟아지는 강력한 빛을 올랭피아의 전신에 그대로
비춘다. 그녀는 온몸을 드러낸 채 관람객의 시선
을 정면으로 마주봄으로써 오히려 관람객을 안
절부절못하게 만든다. 그녀 뒤편은 벽에 막혀 닫
힌 공간을 형성하고 관람객은 어디로도 시선을
피할 수 없다.

진정성의 예상 밖 효과

여러 평론가들에 의하면 〈올랭피아〉는 여성의
존재와 그것의 표상 사이에서 예상 밖의 조화를
이룬다. 어떤 이들은 외설적인 그림 속 타락한
매춘부라고 평했고, 다른 이들은 외설적인 매춘
부를 그린 타락한 그림이라고 외쳤다. 마티스와
입체주의 화가들이 등장하기 반세기 전에 마네
의 젊은 여성은 회화로서의 실재를 위해 영감을
주는 뮤즈의 지위를 사임한다. 하지만 마네는 이
와 같은 공격과 비난, 몰이해에 맞서 자신의 진
정성과 정직함만을 강조한다. "작품에 진정성을

"나는 그것을 걸작이라 했고, 후회는 없다. 그 그림은 화가의 피와 살 자체다. 그것은 화가를, 오로지 화가만을 담고 있다. [···] 만약 현실을 재구성하려거든 몇 발자국 뒤로 물러나야 한다. 그러면 신기한 현상이 발생한다. 모든 대상은 원래의 위치를 되찾는다. 올랭피아의 머리는 배경에서 분리되어 스스로 존재하고, 꽃다발은 광채와 신선함을 띤다. 시선의 명확함과 손의 단순함이 이와 같은 기적을 일으킨다. 화가는 자연이 일하는 방식대로, 즉 밝은 물체들끼리 그리고 빛의 넓은 면적끼리 구성한다. 그리하여 그의 그림은 자연의 거친 면모와 엄숙함을 그대로 띠게 되었다."

– 에밀 졸라, 『그림으로 보는 사건 *L'Événement illustré*』, 1868년 5월 10일

에두아르 마네
〈올랭피아〉
1863, 캔버스에 유채,
130.5x191cm,
파리, 오르세 미술관

담으면 때로 그것은 시위를 하는 인상을 줄 수 있다. 화가는 자신이 받은 인상을 그대로 표현한 것에 불과하다. 그는 다른 사람이 아닌 자기 자신이기만을 선택했을 뿐이다."

작품 설명을 하는 자리에서의 조롱

〈올랭피아〉는 1865년《살롱전》에 출품되자마자 집중포화를 받았다. 문학가 쥘 클라르티는 『라 르티스트 *L'Artiste*』에 기고한 글을 통해 영원히 그 이름을 남긴다. "누런 배를 드러낸 이 오달리스크는 무엇인가? 어디서 주워왔는지 근원조차 의

심스러운 모델은 감히 자신을 올랭피아라고 자처한다. 무슨 올랭피아? 화류계 여인이라면 모를까!" 폴 드 생 빅토르도 곧 합세한다. "이렇게 저급한 예술은 언급할 가치도 없다." 하지만 그 어떤 평론가도 아메데 칸틀루브를 따라가진 못한다. 이 저명한 미술평론가는 『그랑 주르날 *Grand Journal*』에 다음과 같은 충고를 남긴다. "곧 엄마가 될 여인들, 그리고 신중한 어린 소녀들은 이 암컷 고릴라가 있는 풍경에서 멀리 떨어지길."

모욕적인 무관심

벌거벗은 젊은 여인이 무슨 대수라! 서양 회화의 역사에서 〈올랭피아〉 이전에 나체의 젊은 여성을 그린
작품은 셀 수 없이 많다. 그렇다면 신화를 소재로 하지 않은 나체의 여성이 이와 같은 물의를 빚었다는 사실은
옷을 벗었다는 것 외에 다른 데서 원인을 찾아야 한다. 우리는 여성의 시선에서 첫 번째 답을 찾을 수 있다.
조르조네는 〈잠자는 비너스〉에서 비너스의 눈을 감겼고, 티치아노는 〈우르비노의 비너스〉의 눈에 평화로운
관능미를 부여했으며, 고야는 〈옷을 벗은 마하〉에게 도전적인 시선을 입혔다. 하지만 마네의 올랭피아는
이전 것과는 전혀 다르다. 평범한 실내의 밝은 조명 아래 올랭피아의 시선은 아무 감정도 가지고 있지 않고,
아무것도 숨기지 않으며, 아무 요구도 하지 않는다. 그녀의 시선을 마주한 관람객은 복합적인 감정에 휩싸인다.
관람객과의 시선 교환에서 주도권을 잡고 있는 사람은 올랭피아다. 남성 주도적인 평단에서 이와 같은 특권을
양보할 의지가 없는 평론가들이 무관심한 시선을 유지하는 그녀에게 보인 분노가 어느 정도 이해는 된다.

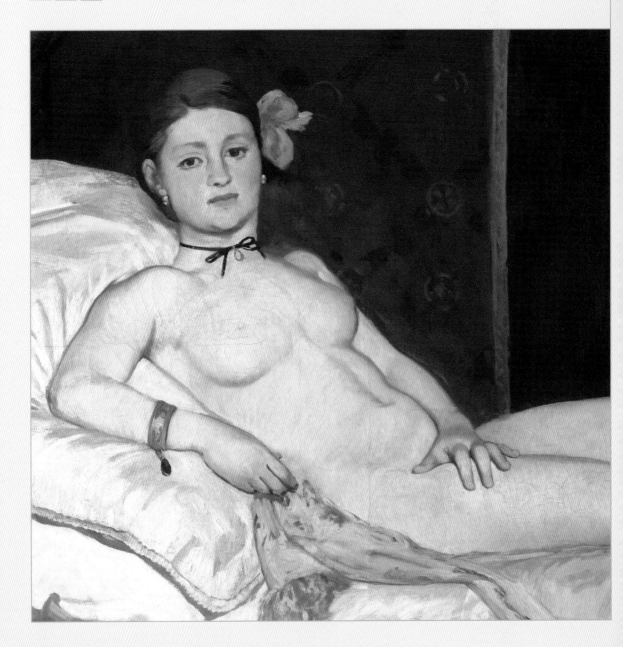

"보여주는 것, 이것은 화가에게 가장 본질적인 문제다. 처음에 우리를 놀라게 했던 것, 혹은 충격을 주었던 것도 반복되면 우리는 어느새 그것에 익숙해진다. 우리는 그것을 점차적으로 이해하고 받아들인다. 시간 또한 그림에 연마기처럼 작용하여 그것을 무디게 만들고 처음의 거칢을 없앤다. 보여주는 것, 이것은 투쟁을 위해 친구들과 동지를 얻는 것이다."

– 에두아르 마네가 자신의 전시 도록의 서문에서, 1867년 5월

검은 고양이의 모호한 존재

스캔들을 일으킨 이유가 그림의 소재에 있는 것이 아니라 표현된 감정의 부재와 그것을 다룬 기법에 있다는 데 동의함에도 불구하고, 관람객을 불편하게 하는 한 가지 요소가 시선을 사로잡는다. 꼬리를 한껏 치켜세운 검은 고양이가 바로 그것인데, 올랭피아가 자신의 몸에서 유일하게 가리고 있는 부분에 대한 은유일 수 있다. 실제로 그녀는 대수롭지 않다는 듯 자신의 음부에 왼손을 올려놓고 있다. 머리에 꽂은 붉은 꽃, 손목의 팔찌, 목에 두른 검은 끈, 발에 걸친 샌들 등은 나체를 가리기는커녕 오히려 그것을 돋보이게 한다.

이국적 요소

19세기 동양적인 요소를 다룬 작품들 중에서 백색 피부의 여주인을 시중드는 흑인 노예나 하녀는 가장 진부한 소재들 중 하나다. 그 당시 그림들 속에서 얼마나 많은 흑인 하녀들이 여주인의 머리를 매만지거나 화장을 돕고 안마를 해주었는지! 많은 평론가들이 마네의 그림 속 흑인 하녀를 이와 같은 전통적인 역할을 수행하는 인물로 해석하였지만, 사실 그녀는 알퐁스 도데의 『소소한 이야기 Le Petit Chose』에 등장하는 '노예 쿠쿠블랑'과 더 닮은 듯하다. 쿠쿠블랑은 여주인 이르마 보렐의 시중을 들며 가정 폭력의 희생자가 되고, 술에서만 삶의 위안을 얻는 비극적인 존재다.

〈잠〉• 귀스타브 쿠르베 (1819-77)

여성의 절대 권력

편안한 침대의 푹신한 이불 위에 완전한 나체의 두 여성이 잠들어 있다. 사랑을 나눈 후 밀려오는 피로감에 온전히 자신을 내맡긴 채 두 몸은 자연스럽게 엉켜 있다. 귀스타브 쿠르베는 앵그르의 〈터키탕〉과 마네의 〈올랭피아〉가 닦아 놓은 길을 한층 단단히 다지면서 지평을 넓히고 있다. 그는 그것을 비난하는 사회에서 자행되는 현상을 그들 눈앞에 벌거벗긴 채 보여주고 있다.

사랑을 나눈 후에

잠들어 있는 두 여성이 관람객의 시선을 사로잡는 이유는 이들의 대조되는 특성에 있다. 두 여성의 가슴은 동등하게 강조된 반면 갈색 머리의 여성은 위를 보고 누워 있고, 금발의 여성은 옆으로 누워 있다. 또한 첫 번째 여성의 다리는 이상한 각도로 뒤틀려 있어 뒤로 젖힌 머리와 편안한 자세의 상체와 대비되어 더욱 시선을 집중시킨다. 깊은 잠에 빠진 이들의 모습에서 관람객은 직전에 벌어진 격렬한 행위를 떠올릴 수밖에 없다.

남성성에 대한 모욕

쿠르베의 그림이 띤 전복적인 성격을 헤아리기 위해서는 19세기 여성 동성애가 당시 사회에서 어떻게 취급되었는지를 이해해야만 한다. 여성 동성애는 단순히 일탈 행위를 넘어 의학적 치료를 필요로 하는 질병으로 간주되었다. 그 결과는 의외의 형태를 양산하였는데, 레즈비언의 등장은 여성 해방 운동을 상징하는 첫 번째 매개체가 되었다. 이와 같은 해석은 이상적인 사회주의를 꿈꾸었던 샤를 푸리에로 거슬러 올라간다. 그에 의하면 여성 동성애는 부권 중심의 이성애로부터 해방되고자 하는 투쟁의 한 수단이 될 수 있다. 쿠르베는 푸리에의 생각에 공감했다. 쿠르베의 〈잠〉을 시대를 앞선 페미니즘 선언으로 읽는 것이 무리일 수 있으나 제2제정 하의 남성 절대주의는 남성들로 하여금 자신들을 배제한 채 최상의 쾌락을 느낀 두 여성 앞에서 눈살을 찌푸리게 만들었던 것이다.

개인 소장품

이러한 도발적인 요소에도 〈잠〉은 공식적인 비난을 피할 수 있었다. 쿠르베는 주프랑스 터키 대사이자 앵그르의 〈터키탕〉을 소유하고 있던 칼릴 베이의 개인적인 의뢰로 이 그림을 제작했던 것이다. 게다가, 가능성이 있는 상황이었다고 해도 쿠르베는 이 그림을 《살롱전》에 출품하지 않았을 것이다. 그의 또 다른 작품이자 〈잠〉보다

귀스타브 쿠르베
〈잠(사치와 게으름)〉

1866, 캔버스에 유채,
135x200cm,
파리, 프티 팔레 미술관

덜 문제적인 〈비너스와 프시케〉조차 1864년 《살롱전》으로부터 거절되었기 때문이다. 따라서 이 그림은 완성되자마자 대중에게 공개되지 않고 개인 소장품이 된다. 이후 파리의 프티 팔레 미술관이 1953년 이 그림을 구입하였고, 20세기가 도래한 후에야 공식적으로 대중에게 첫 선을 보인다. 그러나 평단은 화가의 경망스러운 도덕성에 비난의 목소리를 줄이지 않았다.

'아름다운 아일랜드 여인'

이 작품의 모델이 되었던 당시 23세의 조안나 히퍼넌은
19세기 두 거장의 작품 속 모델이 되며 회화의 역사에 길이
남게 되었다. 조안나는 휘슬러의 〈흰색의 교향곡 1번〉 속
여인이자 화가의 오랜 연인이기도 했다. 쿠르베의 경우
〈잠〉 외에도 〈아름다운 아일랜드 여인〉이라는 초상화에서
그녀를 표현한 바 있다. 특히 조안나는 강인한 성격과
풍성하고 아름다운 머릿결로 유명했는데, 쿠르베는
〈잠〉에서 붉은 기가 도는 금발 여인으로 그녀를 표현했다.
하지만 그녀가 동성애 취향이 있었던 것은 아니다. 이
때문에 쿠르베는 앞쪽의 갈색 머리 여성을 보다 강하고
지배적인 면모로 표현한 반면 조안나에게는 한결 부드럽고
상대에게 자신을 내맡기는 자세를 부여했는지도 모른다.
휘슬러의 장례식에 참석한 것을 마지막으로 공식석상에
모습을 드러내지 않은 조안나는 조용한 말년을 보냈으며
그녀가 언제 사망했는지 날짜조차 알려지지 않았다.

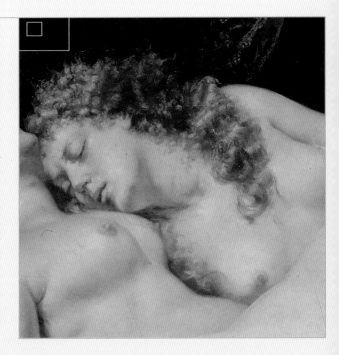

보들레르의 작품 속 여류 시인 사포

1845년 쿠르베의 친구이자 시인 보들레르는 『레즈비언』이라는 제목의 시집 출간을 예고한다. 그러나 이 시집의
제목은 『악의 꽃 Les Fleurs du Mal』으로 수정되어 그로부터 10년 뒤인 1855년에야 출간된다. 다음은 이 시집에
포함된 시 중에서 레스보스섬에 살았던 여류 시인 사포의 동성애적 사랑을 아름답게 표현한 「저주 받은 여인들」의
일부다. "아 처녀들, 아 악마들, 아 괴물들, 아 순교자들 / 현실을 멸시하는 위대한 영혼들 / 무한을 갈구하는 독실한
사티로스의 여인들 / 때로는 비명, 때로는 눈물로 가득한 이들 / 나의 영혼이 당신의 지옥까지 쫓아간 이들이여 /
가여운 누이여, 나는 당신을 사랑하는 만큼 한탄한다 / 당신의 고통과, 당신의 해소되지 않은 갈증을 / 또한 당신의
심장 가득한 사랑의 단지를!"

쾌락의 흔적들

풍성한 이부자리와 두툼한 벽지 등의 요소들은 실내 공간의
화려함과 더불어 잠에 자신을 완전히 내맡긴 여인들의
편안한 상태를 강조한다. 여인들이 방해받지 않도록
보호하는 듯한 이러한 요소들은 이 방이 매춘을 위한 전용
공간임을 암시한다. 탁자 위에 놓인 술병과 유리잔은 이
같은 가정에 설득력을 더한다. 술은 성적 욕구를 더욱
부채질하기 마련이고, 이불 위에 어지럽게 흩어진 보석들도
같은 맥락에서 격렬하고 제어되지 않은 사랑의 행위를
증언한다. 화려한 보석은 부유한 고객이 동성애를 매도하는
사회의 시선을 피해 이 방에서 비밀리에, 그리고 격정적으로
사랑을 나누었다는 흔적 아닌가!

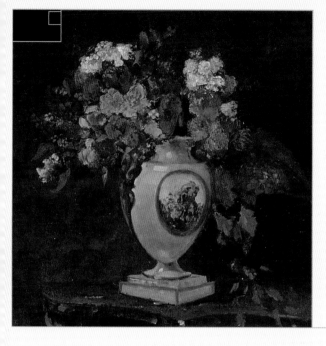

〈잠〉
귀스타브 쿠르베

『악의 꽃』에 대한 시각적 재현

죄, 위반, 더 나아가 모든 종류의 사랑을 포괄하는 심연을 상징하는 듯한 짙은 보라색 벽지를 배경으로 풍성한 꽃이 담긴 에나멜 화병이 당당하게 놓여 있다. 남성들로부터 독립을 선언하며 여성성의 승리를 상징하는 이 꽃들은 글자 그대로 『악의 꽃』에 대한 시각적 재현이다. 한편 도발적인 여성성의 승리에 대한 찬가인 보들레르의 시집은 문단에 전례 없는 광풍을 일으켰다.

"예술의 품위를 떨어뜨려야 합니다. 사람들은 너무 오랫동안 예술을 상전 모시듯 예의 바르게 다루어 왔습니다."

– 쿠르베가 프란시스와 마리 베이 부부에게 보낸 편지, 1849년 11월 29일

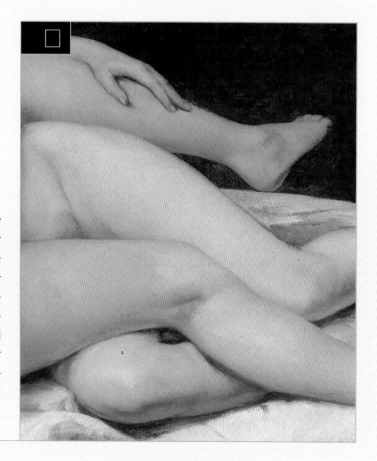

다름의 융화

서로 겹쳐진 다리의 형태는 색감과 빛의 미세한 차이에 의존해야 한다는 점에서 놀라운 효과를 거둔다. 아일랜드 여인의 보다 창백한 피부와 지중해 여인의 한층 어두운 피부가 만드는 차이는 다리를 서로 엉김으로써 하나가 된다. 쿠르베는 이미 2년 전 〈비너스와 프시케〉에서 갈색 머리의 사랑의 여신이 나체로 잠든 순진한 금발 여인에게 적대적이면서 욕망 어린 미묘한 시선을 던지는 모습으로 표현한 바 있다. 이에 불쾌해진 《살롱전》의 심사위원단은 이 그림을 거절했다.

평범한 범죄

이국적인 아케이드가 보이는 안마당에서, 전통적인 아랍 복장을 한 남성이 나체 여성 노예의 치아 상태를 점검하고 있다. 1867년 제롬이 이 그림을 《살롱전》에 출품했을 당시에는 무관심 속에 묻혔으나 21세기를 사는 오늘날의 우리는 이 그림을 새롭게 조망할 필요가 있다.

사실주의와 날것

19세기 당시 프랑스 화단에서 인기 있는 주제였던 오리엔탈리즘의 상징인 이 그림은 제롬이 이집트와 그 주변국을 두 차례(1856년과 1862년)에 걸쳐 방문한 결과물이다. 제롬은 여행지에서 수많은 스케치와 사진들을 남겼기에 그의 그림은 사실에 입각했다는 평을 받곤 했다. 이런 맥락에서 〈노예 시장〉은 이슬람 건축물에 관한 해박한 지식과 의복 및 관습을 잘 알고 있는 사람의 작품이라고 할 수 있다. 그러나 제롬이 해당 장면을 직접 보고 그릴 수는 없었을 것이다. 당시 이와 같은 시장에 외국인의 출입은 엄격히 금지되어 있었기 때문이다. 따라서 화가는 현장에서 들었던 이야기와 다양한 문학 작품들을 바탕으로 예술적 상상력을 입혀 그림을 완성한다.

장 레옹 제롬
〈노예 시장〉
1866, 캔버스에 유채,
84.6x63.3cm,
매사추세츠, 윌리엄스타운,
클라크 미술관

미약한 감동

1867년 《살롱전》에 출품된 〈노예 시장〉은 파리 평단으로부터 별다른 반응을 일으키지 못했다. 그보다 2주 전 개막한 《만국 박람회》의 열기에 가려졌던 것이다. 이 그림에 대한 최고의 찬사는 막심 뒤 캉이 남긴 것으로 보인다. 뒤 캉은 그림 속 세세한 요소들을 가리키며 화가가 카이로에서 직접 보고 현장에서 제작한 것이 분명하다는 결론을 내린다. 평론가 자신도 직접 이슬람 국가를 여행한 사실까지 언급하며 덧붙이기를 제롬이 이미 과거에 그렸던 같은 소재의 그림들에서 모티브를 차용했을 수도 있다며 의상과 건축적 요소의 사실성에 감탄한다. 뒤 캉의 글이 호의적이었던 반면 폴 만츠가 『가제트 데 보자르*Gazette des Beaux-Arts*』에 기고한 글은 성격이 다르다. "시장에서 상앗빛 피부의 여성 노예를 산다면 그 여성을 어떻게 하겠는가? 이 그림은 온통 인위적인 것으로만 가득한 생각을 드러내는데, 교태를 부리고 장식적이며 형편없는 소묘를 바탕으로 하고 있다."

이 그림에 대한 평가가 호의적이든, 혹은 공격적이든 그들은 공통적으로 회화적 기법에 대한 의견만 제시할 뿐 그림의 주제에는 무관심했다. 화가는 오로지 '예술을 위한 예술'에 그 역할이 제한될 뿐 사회적 증언을 할 필요가 없다는 믿음 때문이었던 것 같다. 아니면 당시에는 이미지의 힘이 20세기에 갖게 될 힘의 정도에 비해 미약했기 때문일 수도 있고, 그것도 아니면 '원주민'의 삶의 조건에 대한 대중과 언론의 무관심이 당연하게 여겨지던 사회적 배경 때문이었을 수도 있다. 이후 사진은 그들의 실재를 강렬하게 담아 냄으로써 서구 사회에 큰 영향을 끼치게 된다.

장기적인 스캔들

〈노예 시장〉은 1930년 클라크 미술관의 소장품이 된다. 1928년 이 그림을 접한 스털링 클라크는 그것이 담고 있는 비참한 현실은 뒤로 하고 단순히 화가의 '아름다운 소묘력'에 감탄한다. 미국의 미술관들이 부끄러운 중립성에서 벗어나기 위해서는 그로부터 한 세기를 더 기다려야 한다. 2019년 유럽 의회 선거가 실시되던 당시 극우정당인 '독일을 위한 대안당AfD'은 〈노예 시장〉을 홍보용 선전물에 인쇄하고 그 밑에 "유럽이 아랍이 되지 않기를!"이라는 문구를 삽입한다. 그러자 클라크 미술관은 즉각 항의했다. 제롬의 그림은 이미 오래전부터 저작권으로부터 자유로운 퍼블릭 도메인이 되었기 때문에 미술관 측의 항의는 법률적 효과가 없었지만, 그럼에도 문제의 핵심을 뒤늦게나마 인식했음을 드러내는 의미 있는 행동이었다.

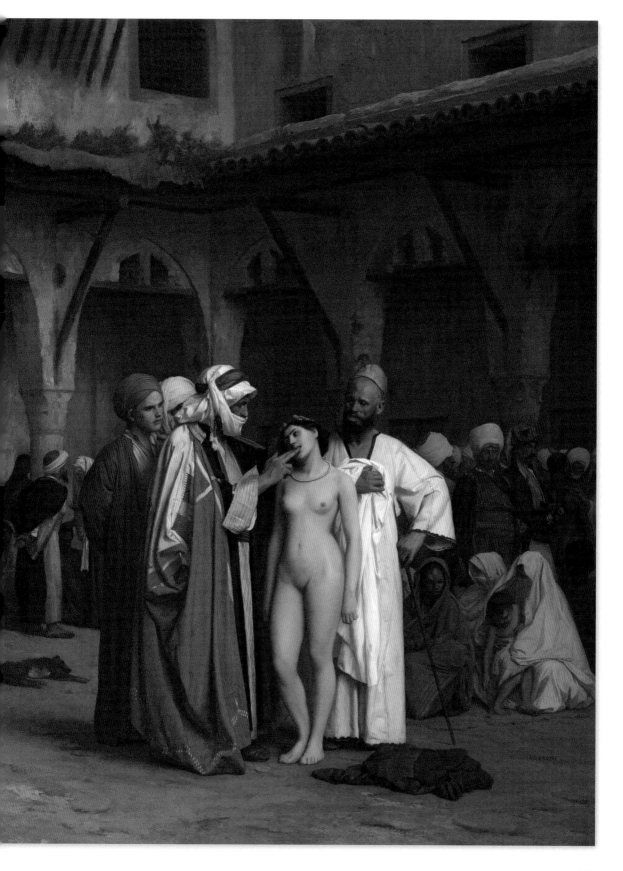

구매자의 편에서

노예로 끌려온 어린 소녀의 치아를 검사하는 구매자의 표정과 자세는 너무나 무감각해서 차라리 그 저의에 음탕함이라도 있기를 바라게 된다. 그것은 적어도 그가 인간적인 감정을 가지고 있다는 증거이니 말이다. 얼굴의 일부분만 드러내고 머리에서 발끝까지 호화로운 옷으로 가린 그는 빛이 정면으로 비추는 여성 노예의 나체를 온전히 마주한다. 환하게 드러낸 나체의 여성 앞에 선 것은 구매자뿐만 아니라 관람객도 포함된다. 이렇게 관람객은 일상적으로 자행되는 범죄의 의도치 않은 공범이 된다. 구매자와 여성 노예를 나누는 간극은 극단적이다. 확신에 찬 구매자는 여성의 상품적 가치에만 관심을 보이고, 여성은 수동적인 물건처럼 자포자기한 상태로 서 있다. 구매자 뒤에는 아들로 보이는 어린 소년이 있는데, 그가 입은 붉은 외투는 그림에서 유일하게 따뜻한 색조에 해당한다.

불행의 순환

제롬은 화면의 오른쪽에 구매자 무리와 대조를 이루는 또 다른 무리를 배치한다. 여기에는 발가벗은 아기와 몸 전체를 가리고 있는 여인이 있다. 그들 뒤로는 자신의 상품적 가치를 평가받는 사람이 또 있는데, 이번에는 흑인 남성 노예다. 제롬은 수천 년에 걸친 비극적 인류의 역사를 터번을 두른 주인들이 지배하는 무자비한 시장의 모습으로 표현한 것은 아닐까?

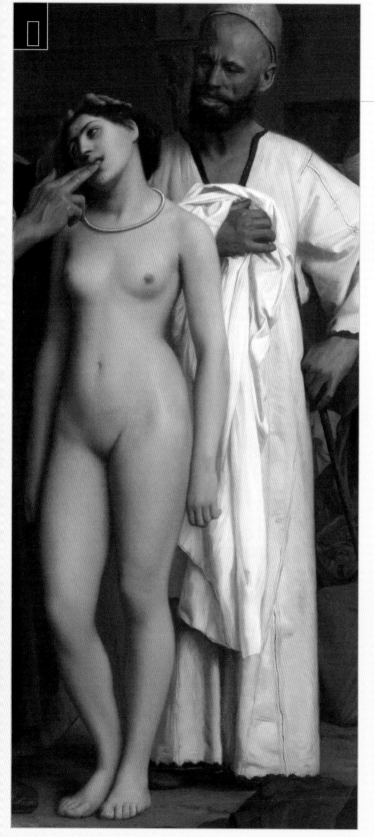

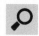
분노의 자리에는 체념만이

젊은 여성 노예와 그녀를 시장에 내놓은 상인을 보는 오늘날의 관람객은 강한 혐오감을 느낄 것이다. 결혼 적령기의 처녀가 가진 모든 미덕과 상인의 추함 사이의 간극은 관람객의 분노를 일으킨다. 19세기에는 이 같은 행위가 성행했지만, 이에 대해 모두가 침묵한 것은 아니었다. 동방에 대한 해박한 지식을 자랑하던 막심 뒤 캉은 〈노예 시장〉에 대해 다음과 같은 평론을 남긴다. "이 그림은 실제 벌어지는 일을 기록하고 있다. 상인은 카이로의 알-하킴 모스크 옆에 위치한 거대한 시장에 자신의 인간 상품을 진열한다. 우리가 시장에 생선을 사러 가듯이 그들은 그곳에 노예를 사러 간다… 제롬은 아비시니아 출신의 여성을 중심으로 작품을 구성한다. 그녀를 데려온 상인은 온갖 폭력과 범죄에는 도통한 듯한 무자비한 인상이다. 양심의 가책이라고는 태어나서 한 번도 느껴보지 못했을 법하다. 화가의 섬세한 붓은 가여운 희생자가 자신의 불행한 숙명을 체념한 채 받아들이는 모습을 뛰어나게 재현한다."

보장된 성공

이 그림은 완성되자마자 구매자를 만난다. 최초의 구매자인 구필은 1866년 8월 23일 〈노예 시장〉을 구입한다. 그러나 한 달 뒤인 9월 22일, 구필은 미술상인 에르네스트 강바르에게 그림을 양도한다. 그리고 1867년 1월, 드레스덴 출신의 메이어가 새로운 주인이 된다. 불행이 주제인 그림이지만, 그것의 성공은 매우 빠르게 찾아온 것이다.

아무것도 보이지 않는

"르아브르의 제 방 창문에서 바라본 구름 낀 하늘 아래 태양과 돛단배 몇 척이 보이는 풍경화를 전시회에 보낸 적이 있습니다. 전시 카탈로그에 싣기 위해 그쪽에서 제목을 묻더군요. 〈르아브르의 풍경〉이라고 할 수 없어서 그냥 〈인상〉이라고 답했습니다." 모네의 증언은 미술의 역사를 가장 화려하게 장식한 스캔들에서 우연이 차지하는 중요성을 상기시킨다. 널리 알려진 사실과는 달리 모네의 〈인상, 해돋이〉는 인상주의의 탄생을 알리는 상징이 되기 전 평단과 대중의 무관심을 받았을 뿐이다.

인상주의의 탄생

모네는 하루가 시작되는 순간의 빛을 포착하는 데 집중한다. 항구 앞바다의 수면에서 춤을 추는 그 빛은 수많은 파란 조각들로 나뉘어 소용돌이 친다. 모네는 바다와 하늘, 선대와 배, 부두와 방파제 사이의 경계를 허문다. 우리의 눈이 구분할 수 있는 것은 작은 배 세 척과 주황색 원으로서의 떠오르는 태양이 전부다. 그럼에도 안개 낀 풍경이 발산하는 힘, 아직은 미약하지만 빛에서부터 느껴지는 잠재적인 힘은 얼마나 놀라운가!

바닷가를 담은 작은 풍경화

나다르라는 이름으로 알려진 사진작가 펠릭스 투르나숑은 파리 카푸친 대로에 위치한 자신의 전 작업실에서 알려지지 않은 젊은 화가들의 전시회를 1874년 4월 15일부터 한 달 간 개최했다. 모네는 전시회에 출품할 작품 다섯 점을 선별하는데, 그중 한 점은 제목을 정하지 못하다가 마지막 순간에 〈인상, 해돋이〉로 부르기로 결정한다.

멸시의 징표

모네의 이 그림이 전시회에 모습을 드러냈을 때 언론의 반응은 무관심에 가까웠다. 4월 25일부터 전시 도록의 판매가 시작되자 간간이 모네의 이름이 거론되었지만 매번 드가나 르누아르, 하물며 베르트 모리조가 언급된 이후였다. 특히 〈인상, 해돋이〉는 다섯 점의 출품작 중에서 가장 관심을 받지 못한 그림이었다. 이 작품이 오늘날

엄청난 영광을 얻고 인상주의 움직임에 이름을 부여하는 데 결정적인 역할을 했다면 그것은 평론가이자 화가이고 극작가였던 루이 르루아의 평론 때문이었다. 그는 4월 25일 『르 샤리바리 Le Charivari』에 다음과 같은 글을 발표한다. "이 그림은 무엇을 표현한 것일까? 도록을 한 번 살펴보도록 하자. 〈인상, 해돋이〉. 인상이라, 내 느낌이 맞았다. 이 그림에 내가 깊은 인상을 받았기에 분명 이것은 인상을 담은 것이라 확신했다… 이 얼마나 자유롭게, 거리낌 없이 그린 그림인가! 어느 초보의 스케치라도 자칭 바닷가를 표현했다는 이 그림보다 훨씬 잘 그렸을 것이다!"

하지만 여기서도 시간이라는 요소가 상황을 객관적으로 해석하는 능력을 왜곡한다. 1924년 4월 15일, 첫 번째 인상주의 전시회의 50주년을 기념하는 『예술 세계 보고서 Le Bulletin de la vie artistique』의 한 기사에서 아돌프 타바랑이 모네의 작품을 설명하기 위해 르루아의 당시 평론을 그대로 인용하기 전까지 그의 글은 아무도 기억하지 못했기 때문이다. 〈인상, 해돋이〉에 대한 평단의 반응을 살펴보기 위해 마르크 드 몽티포라는 필명으로 활동한 마리 아멜리 샤르트룰의 1874년 5월 1일 자 『라르티스트』의 글을 인용하는 것도 분명 의미가 있다. "해돋이의 인상은 초등학생이 처음으로 종이에 색을 사용하여 그린 작품과 같은 방식으로 표현되었다. 〔…〕 이 전시회에 참여한 화가들이 계속해서 붓을 잡겠다고 고집을 부린다면 그것은 그들이 선택할 일이다. 하지만 그러기 위해서는 자신의 기법을 설명하고, 붓 대신 팔레트 나이프로 더 잘 그릴 수 있다는 사실을 관람객에게 설득시켜야 할 것이다. 언젠가는 그것이 가능할 수도 있겠지만, 아직은 갈 길이 멀다."

클로드 모네
〈인상, 해돋이〉
1872, 캔버스에 유채,
48x63cm,
파리, 마르모탕 미술관

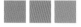

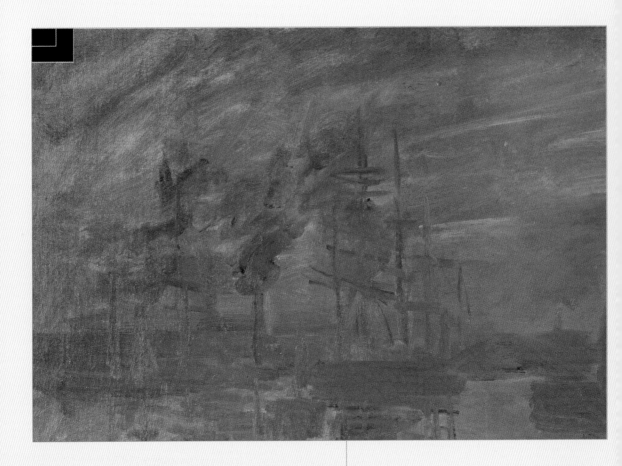

빛의 착시 현상

모네가 초록, 분홍, 파랑을 사용한 것은 빛의 흔들림이 일으키는
착시 현상을 표현하기 위해서다. 모네의 그림을 비난했던 관람객과
평론가들조차 회화의 역사에 커다란 변화가 찾아왔음을 바로
인식했다는 것은 주목할 만하다. 빛을 포착하는 데 사명을 둔 모네가
시골 들판 대신 공장 굴뚝이 보이는 산업 단지를 선택한 것에 당황할
수도 있다. 하지만 모네는 항구에서의 끊임없는 활동에서 다양한 색채의
변화를, 그리고 기중기, 둑, 증기선, 굴뚝 등의 일상적 요소들에 시적
감성을 입힐 수 있는 기회를 보았다. 또한 이른 새벽부터 일터에 있는
사람들에 대한 묘사이기도 하다. 시각적 충격이 특징인 인상주의지만
사회적 참여가 부재하지 않다는 사실은 모네와 다른 인상주의 화가들이
산업 문명에 따른 다양한 변화를 화판에 표현한 것을 통해 증명된다.

"인상주의를 좁은 의미에서 해석하면
모네야말로 유일한 인상주의 화가다.
눈이 수용한 다채로운 인상을 회화로
재현한다는 이론을 실제에 적용한 유일한
화가가 모네이기 때문이다."

– 레미 드 구르몽, 『철학 산책*Promenades philosophiques*』, 1916

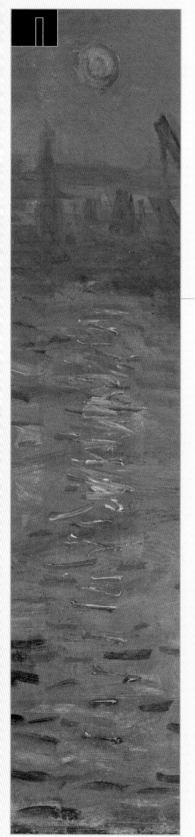

태양이 물에 해체되기까지

채색된 화면의 표면을 자세히 관찰하면 사용된 색의 스펙트럼은 좁지만 상당히
복잡하게 활용되었음을 알 수 있다. 이는 모네가 받은 첫인상을 유지하면서도 그것에
완성도를 높이기 위해 야외가 아닌 작업실에서 그림을 완성했다는 사실을 입증한다.
그림에서 유일하게 따뜻한 색채로 표현된 태양은 다른 모든 요소들에 빛을 비추며
일렁이는 물의 표면에서 해체된다. 바다 위에 무질서하게 흩어져 있는 듯한 빛의
조각들은 태양에서 멀어질수록 서로의 거리가 벌어진 상태로 표현되었다. 그리고
2014년, 마르모탕 미술관의 전문가들이 그림에 포착된 하루의 순간을 과학적으로
밝히는 데 성공한다. 때는 1872년 11월 13일 오전 7시 35분이었다!

작은 배 세 척

새벽의 변덕스러운 서광 속에서 르아브르의 항구는 형태와 색, 빛으로
이루어진 모자이크와 같은 모습으로 나타난다. 인간의 활동을 보여주는
요소로서 화면 앞쪽에 작은 배 세 척이 있다. 이 배들은 화면에서 멀어질수록
배경에 흡수됨으로써 시각적 통일성을 이룬다. 첫 번째 배를 젓는 사공과
동승인은 형상이 뚜렷한 반면 두 번째 배에 탄 사람들은 형체가 한층
흐릿하고, 마지막 세 번째 배에 탄 사람들은 다른 점들과 한 덩어리가 되어
거의 분간할 수 없다. 세 척의 배가 서로 다르게 표현된 모습을 눈으로 좇다
보면 관람객은 화면 속 모든 요소들이 하루가 시작되는 순간의 빛을 받아
흔들리는 표면에 유동성을 띤 색채 조각들로 표현된 사실을 발견한다.

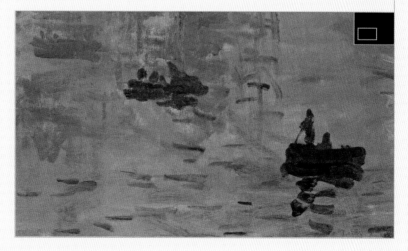

불행의 기록

카페 의자에 나란히 앉아 있는 남녀의 모습은 침묵이 지배하는 답답한 광경을 연출한다. 일본 판화를 계승한 듯 화면 앞쪽이 비어 있는데, 이는 알코올의 폐해를 드러내는 사실적 장면이 즉흥적인 영감이 아닌 고도의 연출에 의한 것임을 증명한다.

술병과 알코올 중독

드가는 이 유명한 통속화의 모델로 거리의 부랑자가 아닌 자신의 친구들, 여배우 엘렌 앙드레와 판화가 마르슬랭 데부탱을 택했다. 또한 취객으로 가득한 지저분한 선술집이 아니라 인상주의 화가들이 자주 찾았던 카페 '누벨 아테네'를 무대로 선택한다. 그림 속 인물들의 넋 나간 표정, 축 처진 어깨, 흩어져 없어지는 실루엣이야말로 알코올 중독의 저주에 대한 가장 명백한 선언이다. 알코올 중독의 치명적인 결과는 중독자를 엄습하는 돌이킬 수 없는 고독감이기 때문이다.

드가는 사람들의 연민을 자극하는 대신 회화적인 기법들을 계산적으로 활용하여 그가 의도한 시각적 충격을 안기는 데 성공한다. 화면을 반으로 가르는 식탁의 (이상하게도 식탁의 다리가 없다!) 도발적인 대각선은 관람객과 화면 속 인물들을 분리한다. 하지만 동시에 화면 앞쪽에 놓인 식탁 하나는 관람객을 위해 마련된 듯한 인상을 남긴다. 그 자리에서는 그림 속 남녀를 몰래 엿보는 것이 아니라 마음 놓고 관찰할 수 있게 된다. 정부가 유해성을 자각하고 1915년 판매를 금지한 압생트의 존재를 알리는 것은 빈 병과 여성 앞에 놓인 술잔 하나다. 한편 나란히 앉은 두 남녀의 유일한 접점은 그들 뒤편의 거울에 비친 남성의 그림자가 어두운 상념에 빠진 여성의 약간 기울인 머리와 만나는 부분에 불과하다.

에드가 드가
〈카페에서〉 혹은
〈압생트 한 잔〉
1876, 캔버스에 유채,
92x68.5cm,
파리, 오르세 미술관

'완벽하게 역겨운' 주제의 참신함

1859년, 마네의 〈압생트를 마시는 남자〉는 《살롱전》 심사위원들에게 멸시를 받고 거부되었는데, 1876년 드가의 운명도 그리 다르지 않았다.

그들은 알코올 중독과 그 폐해를 적나라하게 드러낸 이 그림에도 같은 반응을 보였다. 특히 여성의 얼굴에서 읽히는 무념의 상태는 에밀 졸라가 『목로주점 L'Assommoir』(드가의 그림보다 1년 늦게 출간된다)에서 드러내고자 한 심리적이고 물질적인 빈곤을 나타낸다. 당시 졸라는 '미풍양속 위반자'로 정평이 나 있었다. 그럼에도 드가의 그림을 사겠다는 사람이 등장했는데, 헨리 힐이라는 이름의 구매자는 브라이튼에서 열린 전시회에서 그림을 보게 되었다. 다행히 힐은 드가의 그림을 "완벽하게 역겨운 주제의 참신함"이라고 맹비난하던 평단의 영향을 받지 않았다. 그로부터 한참이 지난 1892년 2월 2일 크리스티 경매에서도 참가자들은 야유의 휘파람을 불면서 그 그림을 맞이했다.

1893년 초, 런던의 그래프턴 갤러리가 기획한 《영국과 외국 현대 예술가들의 회화 및 조각전》에 출품된 드가의 그림은 다시 한번 논쟁의 중심에 선다. 두갈드 맥콜은 2월 25일 자 『스펙테이터 Spectator』에서 비참한 삶을 위대하게 표현한 것이라며 드가의 그림을 옹호한 반면, 윌리엄 B. 리치먼드는 지나치게 날것 그대로의 자연주의적 재현이라며 날을 세웠다. 그밖에도 소재가 너무 거칠고 비참함을 강조했다며 적대감을 표현한 다른 많은 기사들이 인쇄되었다. 이러한 공격들이 이어지자, 드가는 그림의 모델이 되어 준 자신의 친구들이 압생트에 전혀 취미가 없다는 사실을 공개적으로 밝혀야 했다.

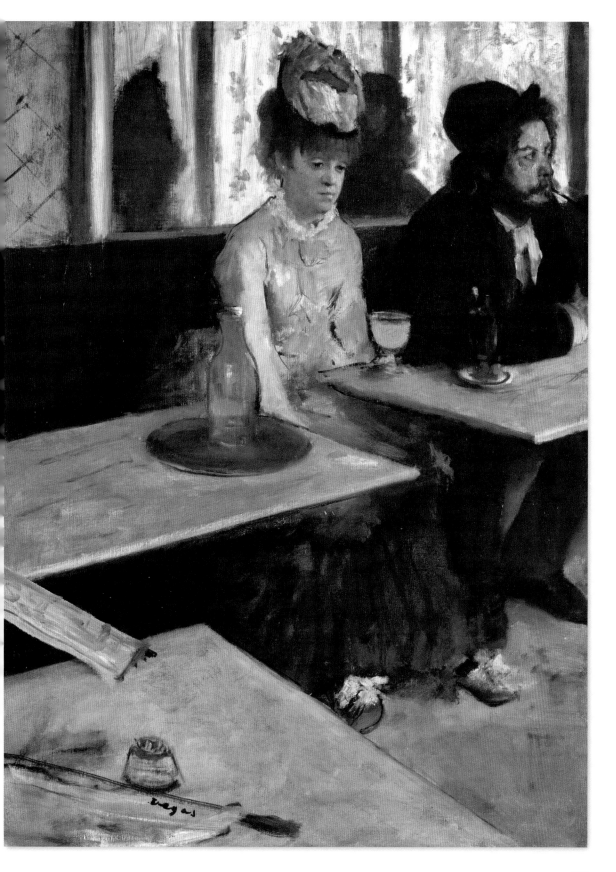

죽음의 술, 압생트

술은 시대와 장소를 불문하고 삶의 희망을 잃은 사람들의
유일한 안식처가 되어 왔다. 여기서 노란빛을 띠는 초록색 술
압생트는 그것이 놓인 탁자를 넘어 여성의 옷과 카페의 벽까지
초록색 기운으로 물들인다. 여성 앞에는 압생트 잔뿐만 아니라
숟가락이 들어 있는 다른 잔이 하나 더 있다. 당시 사람들은
숟가락에 각설탕 한 개를 올리고 그 위에 '초록 요정'으로 불리는
압생트를 따라 마셨던 것이다. 드가의 이 그림에서 고통의
상징인 술잔은 쓰라림의 성배가 되기도 한다.

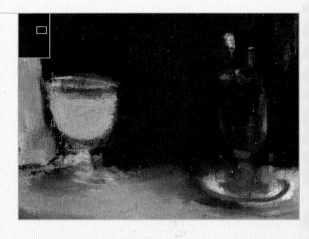

"제 앞에는 압생트가 있습니다. 데부탱 앞에는
평범한 음료가 있고요. 거꾸로 된 세상이죠!
그리고 우리는 두 얼간이로 보입니다."

– 엘렌 앙드레, 『회고록 *Mémoires*』

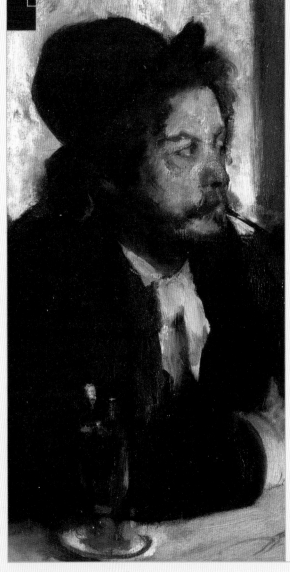

우울함의 어두운 그늘

그림의 오른쪽 가장자리에 있는 남성은 지나치게 한쪽으로 쏠려
있다. 모자를 쓰고 입에 파이프 담배를 문 채 식탁에 올려놓은 두
팔에 무거운 몸을 기댄 모습이다. 동행한 여인에게 관심을 두지
않고, 존엄성을 완전히 상실한 채 아무 생각 없이 앉아 있는 그의
얼굴에는 고독감과 피로감이 묻어나고 알코올 중독의 상처가
고스란히 배어 있다. 삶의 환상을 완전히 잃어버린 자의 모습으로
해석한 대부분의 평론가들이 그를 비난하였으며, 이는 깊은 우울이
형상화된 것으로 볼 수도 있다. 반면 여성은 그보다는 한 단계 낮은
우울을 보인다.

'초록 요정'의 신화

쓴쑥, 회향, 아니스 등이 혼합된 치명적 음료 압생트는 19세기 말, 보들레르, 폴 베를렌, 오스카 와일드 등이 '초록 요정'이라 불렀다는 소문과 함께 하나의 신화가 되었다. 의료계에서는 '미치광이로 만드는 음료'라고 표현한 이 술의 기원은 고대로 거슬러 올라간다. 과거 이집트인들은 쓴쑥을 치료 목적으로 사용했고, 시인은 영감을 얻기 위해, 연인은 그들의 열정을 발산하기 위해 애용한 것으로 전해진다. 누구에게는 초록 요정으로, 또 누구에게는 마법의 치료제로 각광을 받던 압생트는 프랑스 제3공화국 초기에 크게 붐을 이루었다. 오늘날의 '해피아워'가 생겨나기 한 세기 전에 이미 거리의 술집들은 오후 5시부터 7시까지를 '초록 시간'으로 부르며 손님을 유혹했다. 그들에게는 "남성은 사나운 짐승으로, 여성은 순교자로, 아이는 백치로 만드는 술"이라는 압생트의 악평 따윈 아무 상관도 없었다.

절망의 알레고리

드가가 서민층 여성에게 진정으로 시선을 돌린 때는 완숙기에 접어든 후였다. 19세기 프랑스 사회는 혁명 이후 서민에게 전례 없는 의미를 부여했다. 급격한 도시화 및 산업화와 맞물려 화단에는 밀레, 도미에 등의 행보로 사회적 의식이 깨어났다. 드가의 그림 속 여성은 희망과 기쁨을 잃은 삶의 무게를 온몸으로 표현하고 있다. 그럼에도 불구하고 머리매무새나 립스틱, 귀걸이 등의 흔적은 얼마 전까지만 해도 희망의 끈을 잡고 있었음을 보여주기에 감동적이기까지 하다. 하지만 이제 그녀의 얼굴은 권태와 환멸로 가득하고, 그녀에게 남은 것이라고는 술뿐이다.

〈습작, 토르소, 빛의 효과〉• 오귀스트 르누아르 (1841-1919)

예술적 피부

오귀스트 르누아르의 다른 평범한 작품들과 차별되는 〈습작, 토르소, 빛의 효과〉는 발표되었을 당시 평단의 분개를 일으켰다. 이 그림은 현대적 여성미에 관한 놀라운 초상화로서 미술사에 중요한 자리를 차지한다.

불분명함의 효과

관능적인 실루엣에 눈부신 피부를 가진 젊은 여성이 나뭇잎과 가지, 잔디 등으로 구성된 불분명한 배경 앞에 있다. 그녀는 앉아 있는가, 아니면 서 있는가? 여성의 하체는 배경과 같은 색의 옷으로 가려져 있기 때문에 확실하게 답할 수 없다. 머리는 풀어져 있고, 자세는 나른하며, 사색에 잠겨 있다. 여성이 착용한 장신구는 빨간 귀걸이와 금팔찌, 그리고 파란 반지 하나다. 그녀의 어깨와 팔로부터 시선을 빼앗는 것은 아무 것도 없다. 분홍빛을 띤 그림자에 더욱 부드러워진 여성의 얼굴도 확실하게 강조된 상체와 비교하면 상대적으로 불분명하게 표현되어 있다.

'시체!'

한여름 그늘 아래 휴식을 취하는 나체의 여인은 신비한 모습으로 관람객을 맞는다. 현대적 기준으로 보면 이 그림은 당시 관람객을 매료할 요소가 충분해 보이지만, 평단은 그렇게 생각하지 않았다. 그들은 적개심 가득한 무지로 무장했고, 특히 알베르트 볼프가 1876년 4월 3일 『르 피가로』에 발표한 《제2회 인상주의전》에 관한 평론은 당시 평론가들의 반응을 대표적으로 보여준다. 그의 평론은 분노에 찬 어조만큼이나 진심이 담겨 있어서 미술사에 남을 유명한 글이 되었다. 전통 회화에 대한 애정으로 충만했던 볼프는 르누아르의 그림을 슬픈 코미디로 간주했다(이 그림은 그로부터 한 세기 후 오르세 미술관에 전시됨으로써 명예를 회복한다). "최근 뒤랑 뤼엘 갤러리에 회화라고 하는 것들이 모여 전시되고 있다. 순진한 행인이 갤러리 안으로 발을 들이는 순간 그의 눈은 잔인한 공격을 받는다. 한 여성을 포함한

대여섯 명의 정신병자들은 야심의 함정에 빠져 그들의 그림을 모아 전시회를 기획했다. 사람들은 그림 앞에서 웃음을 터트린다. 하지만 내 가슴은 슬픔으로 가득하다. 자칭 예술가인 그들은 스스로를 타협하지 않는 자, 인상주의자라고 부른다. 그들은 캔버스, 물감, 붓을 들고 대충 그것들을 섞은 다음에 서명을 한다." 볼프는 같은 글에서 피사로와 드가의 작품에 대해 세밀하게 분석한 다음 최후 공격의 칼을 르누아르에게 겨눈다. "르누아르에게 여인의 상체는 시체의 완전한 부패 상태를 나타내는 초록색, 보라색 반점들로 덮인 살덩어리가 아니라는 사실을 어떻게 이해시킬 수 있을까?"

규칙을 파괴하라!

르누아르는 그림 속 모델을 그리면서 여인의 나체라는 가장 오래된 장르에 대한 전통적인 규칙을 위반하는 것을 주저하지 않았다. 그는 이 장르에 대한 애착이 남달랐고 이를 숨기지 않았다. "가장 단순한 소재가 영원한 법이다. 벌거벗은 여인은 당당히 모습을 드러내고, 비너스나 니니라고 불리며, 이보다 더 훌륭한 소재는 앞으로도 없을 것이다." 르누아르는 수 세기에 걸친 전통이 고심하여 확립한 이상적인 색채감을 완전히 무시한 채 빛의 유희에만 집중하고 소묘에도 전혀 관심을 보이지 않는다. 볼프는 르누아르의 의도를 모른 척 할 수 없었고, 순전히 그림을 홍보하기 위한 도발이라고 여겼다. 하지만 볼프의 생각이 완전히 틀리지는 않았다. 르누아르의 붓 아래 탄생한 눈부신 여인에게서 썩어가는 시체를 본 볼프에게 오히려 선견지명이 있었다고 보인다. 볼프는 이 그림에서 죽음을, 즉 '공식주의'의 죽음을 예감한 것이며, 본인도 의식하지 못한 채 현대 회화의 탄생을 목도한다.

오귀스트 르누아르
〈습작, 토르소, 빛의 효과〉
1875-76, 캔버스에 유채,
81x65cm,
파리, 오르세 미술관

"19세기 초까지만 해도 깊은 매력과 섬세한 환상으로 가득했던
프랑스 회화가 오늘날에는 규칙, 무미건조함, 거짓된 완벽함을
추구하며 기술자의 설계도가 이상향이라 일컬어지는 추세다.
우리는 회화를 질식시켜 사라지게 할 수 있는 이와 같은 위험한
규칙에 저항할 필요가 있다."

– 오귀스트 르누아르, 「불규칙성 사회를 위한 프로젝트」, 1884

색채의 만화경

다양한 색채가 집합된 여성의 피부색은 가까이에서 바라볼 필요가 있다.
파랑과 노랑이 대조를 이루는 배경 속에는 주황과 갈색의 반점도 눈에
띈다. 머리카락의 그림자는 짙은 남색, 붉은 카민, 산화 녹색이 함께
어울리며 구성된다. 어두운 색조와 밝은 색조의 교차는 여성에게 질감을
부여하고, 분홍색 글라시는 피부 전체에 매끄러운 느낌과 동시에 피부의
떨림을 살리며 배경의 거친 터치와 대조된다. 들라크루아의 낭만주의와
같은 맥락에서, 르누아르 또한 전체를 이루는 요소들을 해체함으로써
소재와는 별개로 그림 자체에 독립성을 부여한다.

빛이 담고 있는 진리

르누아르는 물에 일렁이는 빛을
관찰함으로써 데생의 선을 가벼운
터치의 연속으로 대체하는
아이디어를 얻는다. 그리고 이
그림에서 피부와 나뭇잎에 빛을
춤추게 한다. 그는 생애 마지막
순간까지 이와 같은 실험을
계속하는데, 아이러니하게도
노력하면 할수록 빛을 통제하는 것은
불가능하다는 사실을 발견한다.

사라진 손

빛으로 가득한, 그래서 불안정할 수밖에 없는 대상을 표현하기 위해 르누아르는 엄격하게 준비 작업을 한다. 우선 캔버스 전체를 밝은 회색으로 덮은 후 빛의 유희와 그로 인해 떨리는 그림자를 표현한다. 이와 같은 불안정성은 여성의 오른손을 의도적으로 미완성인 듯하게 처리하여 더욱 강조된다. 정통 초상화에서 이런 손을 본다면 충격적이겠지만 이 그림 앞에서는 어느 누구도 손에 신경 쓸 겨를이 없다. 그림의 주인공은 벌거벗은 여인의 상반신에서 끊임없이 춤추는 빛 조각들의 움직임이기 때문이다.

혼란을 일으키는 사실주의

조르주 비제의 오페라 「카르멘」 속 여주인공과 같은 해에 태어난 그림 속 미지의 여성은 그 존재 자체로 인상주의 미학을 상징한다. 여성의 얼굴은 알 수 없는 몽상에 잠겨 있고, 시선은 화면 밖을 향한다. 무언가 불만스러운 표정에 머리카락은 어깨 위로 흘러내린다. 인상주의의 선택을 받은 이 여성은 상징주의 화가 귀스타브 모로가 예찬한 "미지의 신비로운 여성, 악의적이고 악마와도 같은 치명적인 매력의 여성"과는 완전히 다른 아름다움을 갖는다. 르누아르의 여인은 스핑크스도, 요정도, 키메라도, 여왕도 아닌 현실 속의 살아 숨 쉬는 여성이다. 그 결과 색의 활용은 네이플스 옐로, 연황색, 울트라마린, 코발트블루, 카드뮴 레드, 카민, 에메랄드그린, 연백색으로 절제되었고 선의 윤곽은 흐릿하다.

여성의 몸

〈HMS 캘커타 호에서〉는 제임스 티소의 가장 유명한 작품이자 영국 상류층에 대한 화가의
취향을 분명하게 드러내는 그림이다. 그림이 대중에게 공개되었을 때 많은 사람들은
이구동성으로 티소의 작품을 비난했다. 그러나 오늘날의 우리가 되돌아봤을 때 당시 사람들이
왜 그토록 화를 냈는지 의아할 따름이다.

평범한 유혹의 장면

구성은 매우 단순하다. 두 여인과 한 남성이 사
교적 모임을 위한 장소로 추정되는 선상 위에
서 있다. 해군 장교로 보이는 젊은 남성은 노란
색 리본이 장식된 드레스 차림의 아름다운 여인
을 향한 관심을 숨기지 않는다. 관람객을 등지고
선 여인은 부채로 얼굴을 가리고 있는데 아마도
자신을 향한 남성의 시선을 즐기는 듯하다. 한편
런던의 평론가들은 볼륨감 넘치는 여인의 뒤태
에 사심 없이 찬사를 보내기에는 지나치게 까다
로웠고, 그의 아내로 보이는 푸른 드레스 차림의
여인이 남성의 노골적인 의도를 막는 샤프롱 역
할을 수행하기 위해 존재한다는 사실을 이해하
는 순간 이 그림에 분노할 이유를 하나 더 발견
한다.

"건조하고 저속하며 통속적인"

〈HMS 캘커타 호에서〉는 그로브너 갤러리에 전
시되자마자 비난의 대상이 된다. 대부분의 평론
은 그림 속 여인들의 도덕성을 의심하였는데, 훌
륭한 집안의 아가씨들이라는 느낌보다는 화류
계 여성에 가깝다는 것이었다. 친프랑스 성향의
유명 작가 헨리 제임스가 앞장서 이 그림은 "건
조하고 저속하며 통속적"이라고 날선 비판을 했
다는 사실이 흥미롭다. 그는 이 그림에 아무런
가치가 없다고 판단하였다. 17세기와 18세기 네
덜란드 화풍을 풍미했던 시적 아름다움과 대조
되는 사실적 기법조차 그를 설득하지는 못했다.
　그 자신도 조만간 영국의 문단에서 추방되는
운명을 맞게 될, 『도리언 그레이의 초상 The Picture
of Dorian Gray』의 작가 오스카 와일드도 티소의 이

> "어제, 조르주 뒤플레시스가 내게
> 말하기를 표절을 일삼는 화가인
> 티소가 영국에서 큰 인기를 끌고
> 있다고 한다. 영국식 어리석음의
> 기발한 탐험가 티소는 작업실 옆에
> 대기실을 만들어 놓고 방문객이
> 오면 언제라도 터뜨릴 준비가 된
> 샴페인으로 그곳을 가득 채웠다고
> 한다. 또 작업실에는 정원이
> 보이는데 그곳에는 실크 스타킹을
> 신은 하인이 하루 종일 초목의
> 잎들을 닦고 윤을 낸다고 한다."
>
> — 에드몽과 쥘 드 공쿠르, 『일기』, 2권, 1874년 11월

그림에는 관용을 보이지 않았다. 그는 티소의 냉
정한 객관성이 "흥미로운 소재를 전혀 흥미롭지
않은 방식으로 그리게" 만들었으며, "그림 속 아
가씨들은 진정한 예술가의 시선을 사로잡기에
는 지나치게 옷을 잘 입었다"고 푸념한다. 영국
의 위대한 미술평론가 존 러스킨은 이 그림의 가
장 큰 문제로 저속함을 지적한다. 2년 전 또 다
른 작가는 『훌륭한 사회의 관습 The Habits of Good
Society』에서 "계층의 혼합과 부의 증가는 저속함
을 사회 전면에 앞세우게 되었다. 마치 검은색
양 한 마리가 흰색 양떼 안으로 들어와 혼란을
야기하는 것처럼 저속함은 훌륭한 사람들의 사

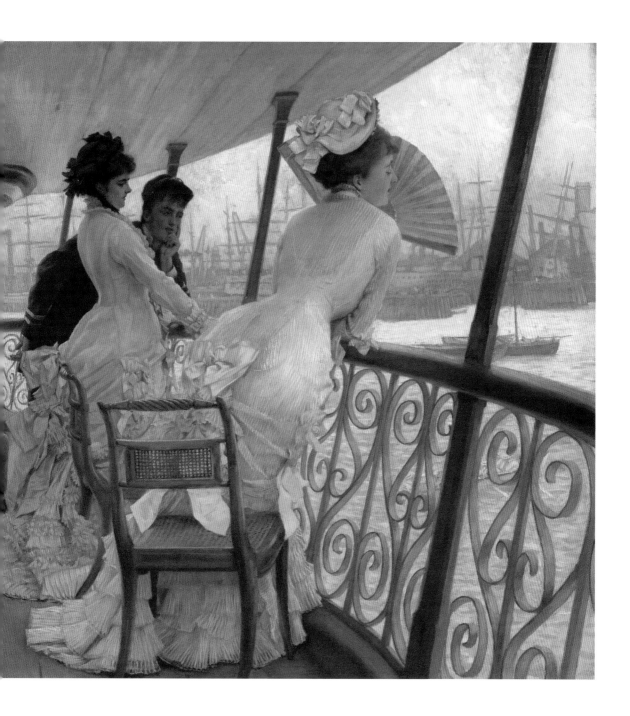

제임스 티소
〈HMS 캘커타 호에서〉
1877년경, 캔버스에 유채,
68.5x92cm,
런던, 테이트 브리튼

회에 들어왔다"고 선언하기도 했다.

그러나 오늘날 이런 사고는 아무런 호응도 얻지 못한다. 이 그림이 스캔들을 일으켰다면 그것은 티소가 투명한 천 아래 여인의 피부를 드러나게 표현했기 때문이라기보다 관례에 따른 감정적 혹은 도덕적 규칙을 보기 좋게 거부한 데 있다.

의미심장한 침묵

현대적인 것을 수용하고 애정을 갖고 있었다는 면에서
보들레르나 랭보("우리는 완전히 현대인이 되어야 한다.")
등과 결을 같이 하는 티소는 영국 상류 사회의 뛰어난
관찰자였다. 그는 런던의 소위 교육을 잘 받은 자제들 특유의
양식인 허식을 흥미롭게 바라보았는데, 실제 상류 사회
구성원들 간에는 소통이 부재한 경우가 많았다. 그림 속
인물들은 안개 낀 항구를 배경으로 침묵의 지배를 받는다.
화면 전체를 무겁게 짓누르는 침묵으로 인해 인물들 간에
부자연스러움이 흐른다. 두 남녀는 물리적으로는 가까이
있지만 서로에게 무관심하고 각자 상념에 잠겨 있다. 그러나
이 침묵을 깨트리는 것은 오히려 당시 빅토리아 시대의
사교계 규율에 위반될 수 있다.

천에 가려진 여성의 신체적 실재

티소는 물을 배경으로 서 있는 세 사람에게 빛의 효과를
최대로 적용하여 고유의 재능을 마음껏 발휘한다. 난간에
팔꿈치로 기댄 채 먼 곳을 바라보는 젊은 남성, 그리고
옆모습과 뒷모습의 두 여성은 모두 우아한 차림의
선남선녀다. 이 그림에 비난을 가했던 엄격한 평론가들도
천의 느낌을 실감나게 표현한 티소의 기법만은 높이
평가했다. 화가의 재능은 특히 푸른 원피스의 투명한
모슬린 소매에서 정점을 찍는다. 여성의 의복을 (티소는
포목상의 아들이었다) 놀라운 감각으로 표현한 것에 경탄하던
평론가들은 완벽해 보이는 천 아래 생동감 넘치는 욕망이
가려져 있음을 알지 못했다. 이를 통해 티소가 그동안
즐겨 표현한 전형적인 부르주아 여인은 훨씬 복잡하고
다중적인 인물로 탈바꿈한다. 여성의 신체적 실재를 천 아래
숨김으로써 화가는 그녀의 흔들리는 내면을 비추는 거울을
제공한다. 바로 이것이 그림 앞에 선 관람객이 무언가 풀리지
않는 수수께끼 앞에 선 느낌을 받는 이유다.

저급한 농담

이중적이며 반항적인 인본주의자이자 사교계 명사였던 티소는 대중과 고객들을 당황시키는 것으로 유명했다. 한편 그에게 호의적인 관람객들은 그림 속 인물들의 첫인상은 사실 속임수에 불과하다는 사실을 잘 이해하고 있었다. 이 그림의 주인공은 눈에 보이지 않는 침묵이며, 여기에는 차마 입에 담지 못할 외설적인 농담이 숨어 있다. 이와 같은 사실을 놓칠 리 없는 런던의 예리한 평론가들은 현대적 바빌론인 파리에서 건너온 이 이방인의 저급한 말장난을 찾아내고야 말았다. 캘커타의 프랑스식 발음('캘퀴타' = 당신의 엉덩이는 얼마나 멋진지!)은 부채로 얼굴을 가린 여인의 뒤태를 가리키는 것일까?

파란만장한 운명의 배

HMS(Her/His Majesty's Ship의 약자, 왕의 선박) 캘커타 호의 운명은 역사의 소용돌이 한가운데에 놓인다. 1831년 인도 봄베이에서 건조된 이 배에는 84개의 대포가 장착되어 있었고 해당 지역에서 다양한 임무를 수행하다가 1855년 발트해로 보내져 크림 전쟁에 사용된다. 이후에는 세계사에서 가장 수치스러운 전쟁 중 하나인 제2차 아편 전쟁(1856-60)에도 등장한다. 중국은 영국과 동맹 세력이 인도에서 들여온 아편의 수입을 막으려 했으나 끝내 전쟁에서 패배한다. 이후 HMS 캘커타 호는 일본을 거쳐 1865년부터 사격 훈련 용도로 사용된다.

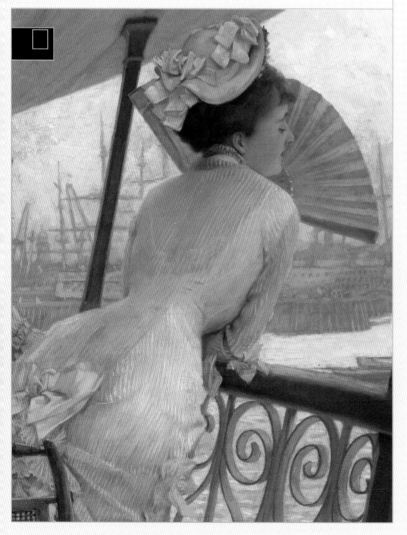

새로운 낭만주의

희미하게 날이 밝아오는 시간, 어지럽혀진 방 안에서 깊은 잠에 빠진 나체의 젊은 여성과 그녀를 바라보는 어두운 표정의 남성. 그는 파리 시내가 내려다보이는 창문 앞 난간에 한 손을 올려놓은 채 서 있다. 대중이 이 그림을 봤을 때의 반응을 예상하고 심사위원들이 미리 분노를 표출할 만한 장면이다. 그럼에도 이 그림에 아카데믹한 기법이 놀랍도록 정교하게 펼쳐지고 있음은 부정할 수 없다. 또한 이 그림은 알프레드 드 뮈세의 시를 회화로 표현한 시도인 만큼 문학적 동반자가 든든히 지지해주고 있다. 마지막으로 바깥을 향해 활짝 열려 있는 창문은 당시 화단에 혁명을 일으킨 인상주의의 전례 없는 이론에 바치는 헌사로 해석될 수도 있다.

작품의 부도덕함

1878년 앙리 제르벡스가 《살롱전》의 심사위원들에게 이 그림을 보냈을 때, 기관의 전 메달리스트로서 자신의 작품이 거절되리라는 사실을 조금도 예상하지 못했을 것이다. 화가가 뛰어난 재능을 가진 것은 사실이지만, 작품의 부도덕함은 심사위원들 중 가장 자유주의적인 위원조차도 눈살을 찌푸리게 만들었다. 제2제정 시절 난무했던 향락주의를 소리 높여 비난하는 시대적 분위기에서, 비도덕적인 인물들을 전면에 내세운 그림을 어떻게 대중 앞에 공개한단 말인가? 뮈세의 시에 대한 헌사로 그린 그림이라 해도, 심사위원들은 시의 본질을 전혀 이해하지 못했다고 비난했다. 비극적인 운명을 노래한 낭만주의 시를 타락한 행위로 변질시켰다는 것이다.

창녀에 대한 사랑 때문이라고?

심사위원들이 특히 분노한 것은 어린 여인의 나신이 아니라 공간이 내포하는 상징이었다. 충격적인 사실주의를 거부한 티소는 여인의 피부를 도자기처럼 매끄럽게 표현하고 체모를 완전히 없앴다. 또한 깊은 잠에 평온하게 빠져 있는 모습 등은 전통적인 아카데미 화풍이라 해도 손색이 없다. 문제는 화면의 가장 앞쪽 바닥에 아무렇게나 벗어 던진 옷 더미가 두 주인공의 사회적 계층과 그들의 관계를 너무나도 잘 드러낸다는 점이다. 또한 이 그림은 당시 제르벡스의 연인이자 화류계 여성 발테스 드 라 비뉴를 암시한다는 점에서 다시 한번 문제가 되었다. 마네의 모델이

> "앙리 제르벡스는 내 몸을 〈롤라〉의 침대 위에 전시했다. 모든 것을 드러낸 창녀의 모습에서 사람들이 나를 알아보기를 원치 않았고, 제르벡스에게 그림 속 여인을 내 얼굴로 표현하지 말아 달라고 당부했다. 결국 갈색 머리의 다른 여인이 얼굴의 모델이 되었다."
>
> – 엘렌 앙드레(드가의 〈압생트〉의 모델이기도 하다), 1921

자 졸라의 뮤즈(소설 『나나Nana』는 발테스로부터 영감을 받아 집필된 것이다)였으며, 수많은 은행가들과 성공한 예술가들의 애인이었던 그녀를 파리에서 모르는 사람이 없을 정도였다. 결국 이 그림은 《살롱전》이 아닌 바그 소유의 개인 화랑에서 세 달 동안 전시되었고 수많은 관람객이 그림을 보러 왔다. 그로부터 반세기가 지난 후 1924년 인터뷰에서 티소는 스캔들을 예상하지 못했으나 "끊이지 않던 방문 행렬"을 언급하며 당시 경험을 즐겁게 회상한다.

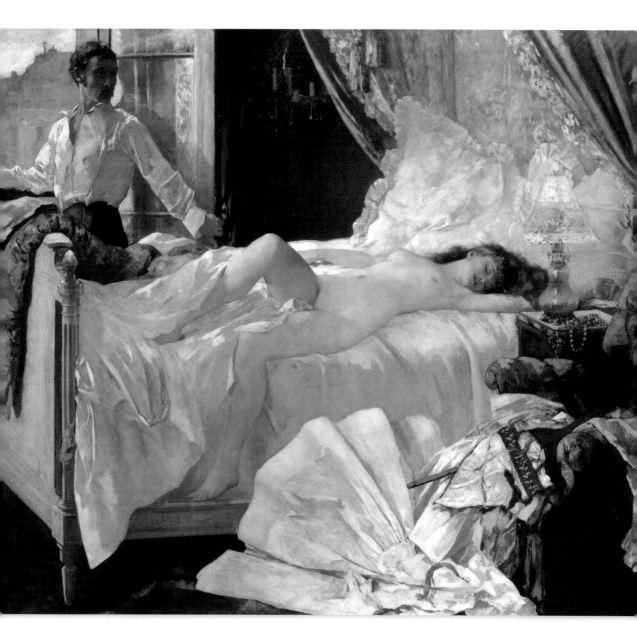

앙리 제르벡스
〈롤라〉
1878, 캔버스에 유채,
175x220cm,
파리, 오르세 미술관

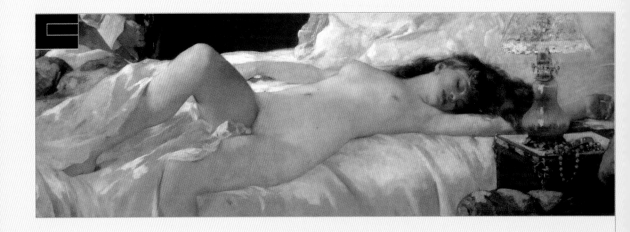

'창녀가 아닌 성녀'

평론가들은 그림 속 인물들의 부도덕함을 비난하면서도 그것을 표현한 화가의 기법만은 공격하지 못했다. 특히 나신의 표현은 최근 인상주의 화가들이 파괴해버린 고전주의의 규범을 누구보다도 충실히 따른 것이다. 더구나 제르벡스는 뮈세의 시를 이루는 단어 하나하나에 충실한 회화적 등가를 표현하고자 ("아! 그녀는 아직 얼마나 아름다운지! 보물이여, 자연이여! (…) 두꺼운 커튼 아래 잠들어 있는 아이 / 열다섯 살의 아이, 거의 여성인 아이") 그림 속 여성에게 그녀의 직업이 아직은 변질시키지 않은 아름다움을 부여했다. 머리맡 탁자 위에는 목걸이가 놓여 있는데, 평론가들은 이 보석이야말로 그녀의 탐욕을 상징한다고 지적했다. 과연 그들은 제르벡스가 그랬던 것처럼 뮈세의 시를 제대로 읽기는 한 것일까? 그들의 주장과는 반대로 여인은 파산한 애인에게 자신이 가진 모든 것을 준다. "하지만 내겐 아직 금목걸이가 있어요. 그것을 팔기를 원하나요? / 그 돈을 가지세요, 그 돈으로 원하는 것을 하세요." 도덕의 이름으로 타락을 비난했지만, 실제로 그것은 타락이 아니었다.

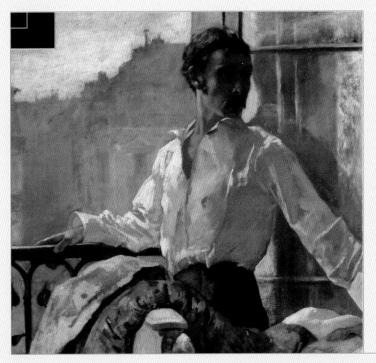

날이 밝아 오다

제르벡스는 뮈세의 시 중에서 가장 비극적인 순간, 즉 날이 밝아 오자 남성이 마음을 굳히는 순간을 담았다. "지붕 위로 해가 뜨는 것을 볼 때 / 그는 창문의 난간에 기댄다." 순식간에 무일푼이 된 방탕한 청년은 "결심한다 / 날이 밝으면 아무도 그가 살아 있는 모습을 보지 못하리라." 그에게 자살 외에 답은 없다. 깊은 잠에 빠진 여인의 모습은 지난밤 열정적으로 사랑을 나누던 시간을 품고 있지만, 그 순간 남성은 절망의 늪에 빠져 있다. "끔찍하고 악마적인 무엇인가가 / 그의 뼛속을 타고 들어갔다." 청년을 자살로 이끈 원인이 치료될 수 없는 방탕함이었던 만큼 도덕을 최고의 미덕으로 주장하던 평론가들은 마음껏 분개심을 표출했다.

뮈세의 시

1833년에 발표된 뮈세의 장시 「롤라」는 사업에 실패한 방탕한 청년 자크 롤라와 어머니의
강요로 매춘을 하는 15세 소녀 마리옹을 중심으로 세계에서 가장 부패한 도시, 파리에서
벌어지는 이야기를 노래한다. 뮈세는 이 시를 통해 당시 젊은 세대가 느끼는 절망에 원인을
제공한 것으로 생각되는 계몽주의 철학자들을 비판한다("자고 있는가, 볼테르여? 너의 악랄한 미소
/ 그것은 너의 뼈만 남은 시체 위에서 여전히 춤추고 있는가?"). 뮈세는 롤라와 마리옹의 비참함보다는
비극성을 강조한다. 소녀는 오로지 생존을 위해 매춘을 하고 롤라는 이상을 좇다 실패하여
죽음을 선택한다. 그들의 운명은 점점 더 비극으로 치닫고, 숨이 끊어진 애인에게 마리옹이
마지막 입맞춤을 하며 시는 끝이 난다. "그리고 한순간, 그들은 서로 사랑했다."

"코르셋 밑에 놓인 채 하얀 치마
사이를 비집고 들어가는 듯한
지팡이의 위치와 크기 등은 대리로
성교를 하는 장면을 제공한다."

– 카트린 스칼러, '예술과 범죄' 특강 중, 2004

'쾌활한 난잡함'

화면의 오른쪽 앞에 아무렇게나 벗어 놓은 옷 더미를 통해, 화가는 놀라운
한 폭의 정물화를 완성함과 동시에 그림의 전체적인 방향을 결정한다.
마리옹의 발밑에는 색욕을 상징하는 빨간 구두 한 짝이 쓰러져 있다. 그
옆에 있는 하얀 속치마와 스타킹을 고정하는 밴드는 놓여 있는 모양으로
미루어 서둘러 벗었음을 알 수 있다. 가장 경악할 만한 요소는 풀어헤친
코르셋 위에 거꾸로 놓여 있는 실크해트다. 소설가 조리 카를 위스망스는
1878년 5월 4일 『라르티스트』에 다음과 같이 기고한다. "빨간 코르셋과
분홍 치마가 어울려 만드는 이 쾌활한 난잡함 위 검은 모자 하나가 청금석이
장식된 지팡이 옆에서 으스대며 놓여 있다." 낙엽 빛깔의 소파, 침대 위
천개에서부터 내려온 휘장, 실크 이불, 하물며 '쾌활한 난잡함'의 무리에서
지배적 남성성을 상징하는 듯 튀어 나온 지팡이까지 모든 장식적 요소들이
사치와 향락을 이야기한다.

157

순수와 돼지

"커다란 나체의 여성이 눈을 가린 채 '황금 꼬리'가 달린 돼지의 안내를 받으며 무대 위를 걷고 있습니다. 이게 바로 제 그림이며, 제목은 〈창부 정치〉입니다." 펠리시앙 롭스는 1878년 12월 친구에게 보낸 편지에서 이와 같은 몇 단어만으로 미술의 역사에서 가장 많이 비방을 받은 작품들 중 하나를 소개한다.

불쾌한 과장

1886년 브뤼셀에서 열린 《20인전》에 이 그림이 전시된 순간부터 스캔들은 시작되었다. 대중은 크게 분노했고 결국 시장에게 작품 철수를 요구하기에 이른다. 마네의 〈올랭피아〉가 등장한 이후였기에 이제는 여인의 나신을 표현한 그림이라면 더 이상 새로울 것도 없다고 여길 만한 시대였건만 이 그림이 일으킨 반응은 흥미롭기까지 하다. 한 여성이 줄을 묶은 돼지의 안내를 받으며 대리석 무대 위를 태연하게 걷는다. 물론 이런 설정이 평범하지 않기에 초현실주의자들과 상징주의 화가들이 롭스에게서 영감을 받은 것도 수긍이 간다. 하지만 지난 한 세기 동안 기자와 평론가들이 쏟아 내는 글이 매번 스캔들의 단초를 제공했던 것을 고려하면 이 그림이 이전 문제작들과 어떤 점이 다른지를 생각해보게 된다. 그림 속 모든 요소들이 과장된 것은 맞지만 그것 때문에 오히려 그림을 유쾌하게 바라볼 수는 없었을까?

"순수한 이에게는 모든 것이 순수다. 〔…〕 돼지에게는 모든 것이 돼지다." (프리드리히 니체)

그렇다면 우선 돼지의 안내를 받는 여인을 살펴보자. 흰색 천이 눈을 가리고 있지만 그녀의 얼굴이 아름다울 것이라는 사실에는 의심의 여지가 없다. 머리에는 깃털 장식이 있는 우아한 모자를 썼고, 고개를 도도하게 들고 있다. 몸은 전통적 규범과는 거리가 있는 풍만한 볼륨을 자랑한다. 완전히 드러낸 몸에서 가려진 곳이라고는 긴 장갑을 낀 손과 팔꿈치 아랫부분, 그리고 검

은 스타킹이 덮고 있는 종아리 등이 유일하다. 스타킹에는 꽃무늬 패턴이 보인다. 여기에 목걸이, 팔찌, 귀걸이 등을 착용했으며 파란색 리본이 달린 황금 벨트가 그녀의 허리를 조인다. 머리카락에 꽂은 하얀 장미 두 송이와 눈을 가리고 있는 흰색 천까지 합하면, 여인이 물의를 일으킨 이유는 나체라서가 아니라 세심하게 고른 온갖 장신구들이 그녀가 벌거벗고 있다는 사실을 더욱 강조하기 때문이라는 결론에 다다른다.

화려하게 치장한 여인과는 대조적으로, 돼지는 꾸밈없는 자연 상태 그대로다. 이는 화가가 돼지에게 그저 하나의 알레고리로서 상징적인 기능만을 부여했음을 증명한다. 여인과 돼지는 대리석 무대 위를 걷고 있는데 여기에는 조각, 음악, 시, 회화를 각각 의인화하여 나타낸 부조상들이 있다. 그런데 이 형상들은 한결같이 절망에 차 있다. 화면 위쪽으로 시선을 돌리면 하늘에는 날개 달린 세 명의 아기 천사들이 이해하지 못할 격양된 감정을 온몸으로 표출하고 있다. 이와 같은 우화에서 "순수인가, 돼지인가?"의 교훈을 발견하는 몫은 순전히 관람객에게 있다.

금기를 깨뜨리다

《20인전》에서 스캔들이 터졌을 때, 롭스는 당연히 응수한다. "고상할 수 없고, 위선적일 수 없고, 나는 롭스다." 이는 화가가 중세 시대의 영주였던 드 쿠시의 명언을 패러디한 것이다("왕도, 왕자도, 공작도, 백작도 아니다. 나는 드 쿠시다!"). 이미 1884년에 발표한 〈십자가형〉으로 (다만 십자가의 그리스도는 창녀로 대체되었다) 한바탕 요란한 소동을 일으켰던 롭스는 자신이 일찌감치 개척한 길을 충실히 이어간다. 그 길이란 바로 통속적 도덕에 반항하고, 부르주아지의 위선을 고발하며, 성적 금기를 파괴하는 길이다.

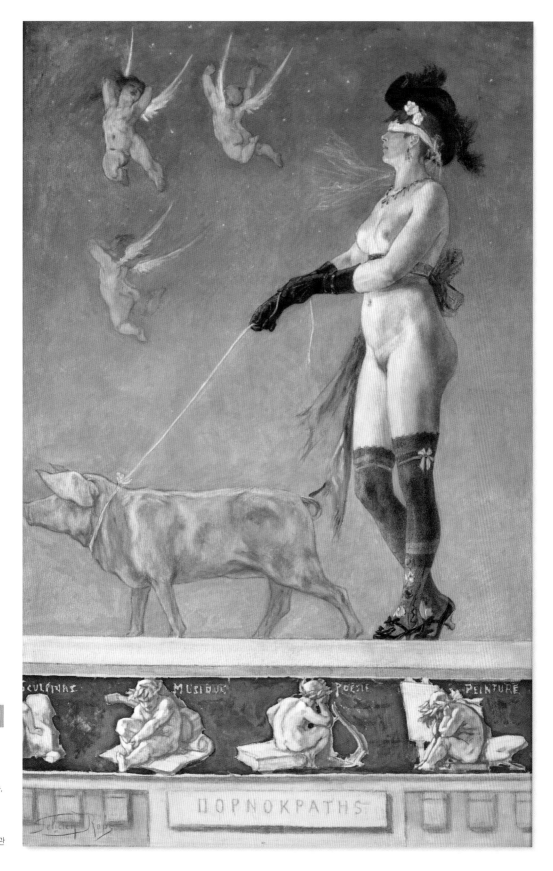

시앙 롭스
부 정치〉
, 종이에 구아슈,
와 파스텔,
8cm,
르,
시앙 롭스 박물관

SCULPTURE MUSIQUE POÉSIE PEINTURE

ΠΟΡΝΟΚΡΑΤΗΣ

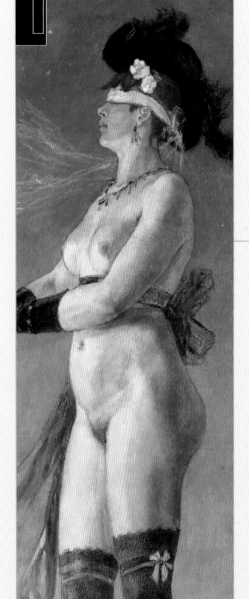

피에르 조제프 프루동의 개탄

『창부 정치 혹은 현대 사회에서의 여성 La Pornocratie ou les Femmes dans les temps modernes』(1875)에서 여성의 타락을 비난했던 프루동은 "해방과 난잡함이 지배하는 창부 정치의 사회"를 고발한 바 있다. 여성 혐오로 가득한 이론을 뒷받침하기 위해 그는 수천 년의 역사를 거슬러 올라간다. "창부 정치는 전제 군주제, 그리고 군국주의와도 잘 어울린다. 로마 제국의 황제 엘라가발루스가 대표적인 예다. 창부 정치는 또한 교권 정치와도 한 쌍을 이룬다. 서기 1세기와 2세기에는 그노시스설 신봉자들이, 17세기에는 신비주의자들이 이에 도전했다. 지금은 창부 정치가 은행가들과 한통속이다." 이토록 도덕주의자인 프루동이 롭스의 그림을 보지 못하고 세상을 떠난 사실이 아쉬울 따름이다.

사랑에 눈이 멀어

서양 미술의 역사에서 롭스의 그림 속 여인만큼 파렴치하고, 관능적이며, 뻔뻔하도록 감각적인 여인은 없을 것이다. 유태인들이 그리스도를 알아보지 못한 죄를 비난하기 위해 중세 시대 가톨릭교회가 유태교 회당을 눈이 가려진 여성 조각상으로 표현했던 것처럼 롭스의 여인은 눈이 가려진 채 황금 꼬리를 한 돼지의 안내를 받고 있다. 그녀는 지적, 영적, 감정적 능력을 상실한 채 오로지 짐승 같은 본능에 의존하여 감각적인 쾌락만을 추구하는 것으로 보인다. 여기서 돼지는 모든 존엄이 사라진 채 가장 저급한 본능만이 존재하는 타락에 대한 상징이다. 하지만 우리는 이미 아담과 이브 때부터 남성이 여성의 유혹에 빠져 돌이키지 못할 비극적 숙명을 안게 되는 미약한 존재라는 사실을 알고 있지 않은가? 그렇다면 화가가 이 그림을 가리켜 "교훈적이기를 바란다"고 했던 말을 조금은 더 잘 이해하게 된다.

"나는 수치심을 누르고 상당한 용기를 내어 인간들의 성교라고 하는 위대한 행위를 드러내기 위해 침대보를 들쳐 올렸다. 사람들은 경악했고, 나는 내 모습을 본뜬 형상이 '순수의 신전' 앞에 놓여 사람들이 그것에 침을 뱉는 모습을 보았다. [⋯] 나는 우리 사회의 위선에 구멍을 낸 것 밖에 없다."

– 펠리시앙 롭스, 1886

〈창부 정치〉
펠리시앙 롭스

수상한 천사들

날개 달린 세 명의 아기 천사들이 푸른 하늘 깊은 곳에서
요동치고 있다. 성서에는 아기 천사들로, 로마 신화에는
아기 큐피드로, 이탈리아 르네상스 시대에는 어린 소년들로
등장하는 이 형상은 원래는 순수함을 지녔으나 사치와
방탕으로 타락한 이들을 상징한다. 성상 파괴를 즐기는 동시에
해박한 지식의 소유자였기에 롭스가 이 천사들을 그렸을 때
조토 디 본도네가 스크로베니 예배당에 남긴 프레스코화를
떠올렸을 수도 있다. 조토는 수난 받은 그리스도의 시신 옆
비탄에 빠진 성모 마리아를 표현했는데, 그들 위로 고통에
몸부림치는 천사들의 비현실적인 움직임을 표현한 바 있다.

전통적인 무대 장식

그림의 아래쪽은 전통적인 제단화의 하단에서
볼 수 있는 형상들로 채워졌다. 도리아식 건축의
트리글리프(세 줄기의 세로 무늬)가 양쪽에 있고,
중앙에는 ΠΟΡΝΟΚΡΑΤΗΣ(그리스어에는 존재하지
않는 단어지만 '방탕의 힘'으로 해석될 수 있다)라고 쓰여
있다. 글씨 위에는 프랑스어로 왼쪽에서 오른쪽으로
조각, 음악, 시, 회화라는 단어와 이를 각각 의인화한
형상들이 있다. 이를 통해 화가는 전통에서부터
물려받은 가장 아름다운 표현 방법들이 현대에 와서
퇴폐적으로 변질되었음을 말하려던 것이었을까?

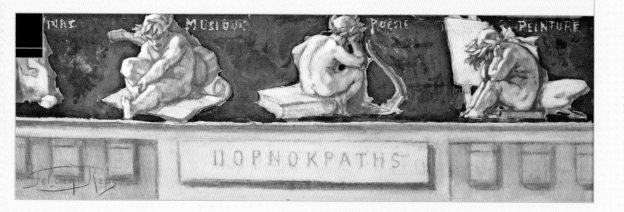

벌거벗은 진실

꽃무늬 패턴의 소파 위, 커다란 쿠션을 베고 한 여성이 누워 있다. 그녀의 옷은 머리맡에 흩어져 있고 부츠 한 쌍은 소파 아래에 놓여 있다. 틀어 올린 머리가 흐트러지지 않은 것으로 미루어 이러한 휴식이 매우 즉흥적으로 벌어지고 있음을 짐작할 수 있다. 따라서 그림 앞에 선 관람객의 분노를 일으킬 만한 요소들은 다분하다. 그러나 카유보트는 이 그림을 대중에게 선보이지 않았다. 그의 일반적 작품들보다 크기 면에서 가장 큰 작품들 중 하나에 속하지만 그럼에도 화가는 이것을 자신만을 위해 간직했다. 미술사학자들은 그 이유에 대해 다양한 의견을 제시했지만 대개 설득력이 있다기보다는 흥미로운 것들이었다.

숨겨둔 그림

카유보트는 그의 인상주의 화가 친구들이 밖으로 향할 때 파리의 오스만 대로에 위치한 자신의 아파트 안에서 이 그림을 그렸다. 화가의 다른 작품에도 종종 등장하는 꽃무늬 패턴의 소파가 이를 증명한다. 그림 속 실내가 화가의 집 거실이라는 또 다른 증거는 바로 모델이다. 공식적인 기록은 없지만 우리는 그림 속 여성이 카유보트의 애인이었던 샤를로트 베르티에라고 확신

할 수 있다. 그렇다면 화가가 이 그림을 공개하지 않은 이유를 쉽게 이해하게 된다. 굳이 애인이 아니라 모델 이상의 관계를 가졌던 친구라 할지라도, 여인의 사생활을 이런 식으로 공개하지는 않았을 것이다. 19세기 후반 여성 누드는 회화의 가장 인기 있는 소재 중 하나였고, 미술 학교 출신의 카유보트는 이에 대한 뛰어난 기술이 있었음에도 즐겨 표현하지는 않았다.

완전한 진실을 찾아서

사실주의 화가들, 특히 쿠르베와 함께 여성 누드는 독보적인 변화를 겪었다. 하지만 이 그림에서는 한발 더 나아가 자연주의가 더해진 모습이다. 겨드랑이와 음부의 털, 가슴에 올려놓은 손의 애매한 위치 등은 미화되지 않은 삶의 한 단면을 그대로 제시한다. 모델의 신체적 실제가 일으키는 시각적 충격을 너무나도 잘 이해하고 있던 화가는 평단이나 대중에게 그림을 공개하지 않았다. 완전한 진실만을 추구한 그림에 정반대되는 의도를 발견할 것이 뻔한 그들에게 그림을 공개할 필요성을 느끼지 못했던 것이다.

당시는 〈올랭피아〉가 야기한 충격에서 벗어나기 전이었고, 카유보트는 이 그림이 마네의 것과 비교 대상이 되리라는 사실을 알았다. 카유보트의 그림 속 공간이 퇴폐업소임을 암시하는 요소는 어디에도 없지만, 그럼에도 이 그림은 〈올랭피아〉와 마찬가지로 여성의 성에 대한 고정관념을 흔들어 놓는다. 그림 속 여성은 방금 벗은

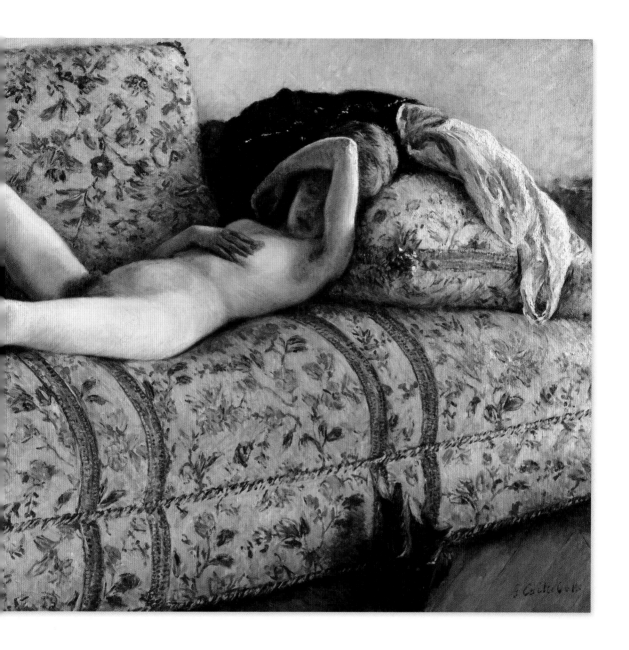

귀스타브 카유보트
〈소파 위의 누드〉

1882, 캔버스에 유채,
131x196cm,
미니애폴리스 미술관

옷 자국이 허리에 그대로 남아 있고, 한 손으로
가슴을 애무하고 있으며 음모를 그대로 노출한
다. 양식 따위는 안중에도 없는 눈치다.

후대에도 스캔들은 없었다

당시 평단은 작품을 아예 볼 수 없었기 때문에
비난을 하지 못했지만(찬사를 보내지 못했다고 말
해야 할 수도 있다. 확실한 것은 아무 것도 없으니까),
후대에는 스캔들이 될 만한 요소들을 열심히 찾
아냈다. 가령 한 평론가는 여성의 자세로 보아
이 그림은 '성교 후의 아쉬움'을 표현한 것이라

해석했는데 이는 20세기 정신 분석학의 발전에
크게 기여한 프로이트가 솔깃할 내용이다. 또 다
른 이는 얼굴을 가린 그림자로 미루어 만족감을
표현한 것이라 주장했다. 수치심, 혹은 아예 무
관심이라는 해석도 등장했다! 하지만 무엇보다
가장 흥미로운 점은 이 그림이 퍼블릭 도메인에
속한 이후 전문가들 중 어느 누구도 이것을 스캔
들과 연관 짓지 않았다는 사실이다.

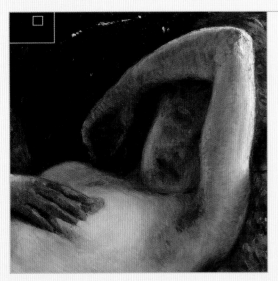

숨김 혹은 도발?

소파 위 여성의 이중적인 자세는 많은 의문을 유도한다. 그녀는 왼팔을 올려 얼굴을 가리고 있으며, 접힌 팔의 나머지 부분 또한 어둠 속에 흡수되어 명확한 윤곽을 볼 수 없다. 반면 오른손은 너무나 천연덕스럽게 가슴 위에 올려놓고 있다. 이때 오른손의 자세는 왼손과 마찬가지로 몸을 가리려는 의도인가, 아니면 반대로 자위를 하는 도발적인 행동인가? 한 가지 확실한 사실은 카유보트가 일반적으로 남성들이 모여 대화를 나누는 거실의 소파를 벌거벗은 여인에게 제공함으로써, 다른 작품들에서 보여준 이례적인 상황을 다시 한번 연출했다는 점이다. 정상에서 벗어난, 규범에서 탈피한 찰나의 순간이다. 여성의 그림자는 이미 사라졌으며 화가의 다른 작품에서 다시 모습을 드러내지 않는다. 화가 역시 자신의 깊은 심연의 골을 노출한 것에 두려움을 느낀 듯 다시는 이와 같은 시도를 하지 않는다.

평범한 여인

화가의 꿈을 키운 모든 젊은이들과 마찬가지로, 카유보트는 한때 이상적이며 영원한 아름다움을 표현하기 위한 회화의 규칙을 수련했다. 이 규칙에 의하면 그림 속 여인은 자신의 기분이나 상황에 상관없이 언제나 변치 않는 아름다움을 나타내야 했다. 그러나 드가로부터 영향을 받은 카유보트는 현실과 동떨어진 이런 가치에 회의가 생겼다. 그림에 등장하는 여인은 우리 주변에서 흔히 볼 수 있는 평범한 여인이며, 화가는 그녀가 가지고 있지 않은 고전적인 아름다움을 부여하기를 거부한다. 혈관까지 보이는 피부는 지나치게 창백하고 관절은 거친 느낌이다. 콰트로첸토 시대 회화에서 볼 수 있는 나신의 부드러움과 온화함이라고는 찾아볼 수 없다. 하지만 화가 자신이 느낀 위험한 현실감 때문에 모델의 사실적 관능미는 더욱 강렬하게 관람객을 사로잡는다.

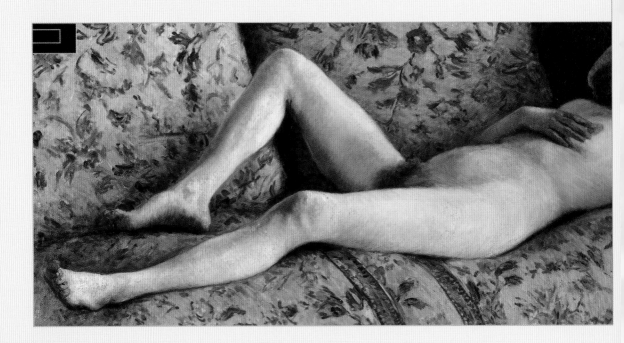

옷의 흔적

아무렇게나 벗어 놓은 옷의 흔적에서
평론가들은 1878년 《살롱전》에서 거부된
제르벡스의 〈롤라〉를 떠올렸다. 하지만
이는 단순히 소재의 유사성에 불과하고,
〈소파 위의 누드〉는 보다 거칠고 대담하다.
제르벡스의 여주인공이 누워 있는 침대
아래 흩어진 옷들이 화려한 관능미를
자랑한다면, 카유보트의 그림 속 여성이
머리맡에 벗어 놓은 옷들은 소박하다.
마리옹의 빨간 구두 대신 이 그림에는 오래
신어 낡은 검정 부츠가 놓여 있다. 순전히
시각적인 매력만 따진다면 이 그림이
인기를 끌지 못했음은 불 보듯 뻔하다.

165

〈**그랑드 자트 섬의 일요일 오후**〉• 조르주 쇠라 (1859-91)

선언으로서의 회화

〈그랑드 자트 섬의 일요일 오후〉를 제작했을 당시 쇠라는 상당히 젊은
나이였음에도 파리 예술계에서 분할주의라고 불리는 회화 기법의 창시자로
널리 알려져 있었다. 분할주의는 원색을 화판에 배열하여 보는 이에게
시각적 혼돈을 일으키는 원리에 바탕을 둔 이론이다. 쇠라는《제8회
인상주의전》에서 반향을 일으키고자 했는데 그 자신조차 이 그림이 파리를
넘어 외국으로까지 영향을 끼치리라고는 미처 예상하지 못했다.

> "하지만 이와 같은 기하학을
> 예술이라 부를 수 있을까?"
>
> – 쥘리앙 르클레르, 1891

평범한 장면의 새로운 비전

오후 4시, 햇빛이 비치는 센강변에서 사람들이
한가로운 오후를 보내고 있다. 오른쪽에는 얼핏
보기에도 부유한 커플이 느긋하게 강을 바라보
고 있다. 그들 앞에는 기수모를 쓴 단단한 체격
의 뱃사공이 파이프 담배를 문 채 반쯤 누워 있
고, 바로 옆에는 부르주아 커플이 휴식을 취하고
있다. 부동의 자세를 취한 이들과는 대조적으로
긴 머리의 소녀가 나무 사이를 경쾌하게 달리고
있다. 이들보다 덜 선명하게 표현된 산책하는 사
람들, 뱃놀이하는 사람들, 낚시하는 사람들은 점
묘법의 규칙을 충실히 따르고 있다.

이 그림은 기술적인 측면에서 볼 때 비정상적
인 요소들로 가득하다. 우선 모든 원근법을 무시
하듯 인물들은 왼쪽에서 오른쪽으로 갈수록 커
진다. 색채의 사용은 도발적이며, 순수한 원색의
작은 점들은 캔버스를 가득 덮고 있다.

성공의 스캔들

1886년 5월 마지막 인상주의 전시회에서 첫선
을 보이기도 전에 이 그림은 이미 유명해져 있었
다. 피사로와 드가가 전시회에 참가하는 다른 화
가들을 설득한 끝에 출품할 수는 있었지만 모네,
알프레도 시슬레, 르누아르, 카유보트는 쇠라의
작품에 대한 명백한 거부 의사를 밝히며 전시회
에 참가하지 않겠다고 선언한다. 특히 대중과 평
단의 공격적인 반응이야말로 쇠라의 그림이 일
으킨 스캔들의 강도를 가늠할 수 있는 기준을 제
공한다. 해당 전시회에 관한 평론이나 관람평 중

대부분이 〈그랑드 자트 섬의 일요일 오후〉에 대
한 것이었는데, 호의적인 경우는 매우 드물었고
대부분은 경악했다. 이 작품에 대한 나름대로의
해석을 제시한 글들이 넘쳐났는데, 파리는 물론
런던과 뉴욕에서도 쇠라의 그림은 화제의 중심
에 섰다. 회화에 새로운 혁명을 일으킨 작품으로
서의 위상은 같은 해 8월과 이듬해 2월 열린《앵
데팡당전》에 선보임으로써 더욱 확고해진다.

'잘못 만든 마네킹'

성공이 비단 공감을 의미하는 것은 아니다. 저명
하고 지적인 평론가가 적대적 비평을 했을 때 우
리는 더욱 놀라는 경향이 있다. 인상주의의 옹호
자였던 옥타브 미르보는 1886년 5월 20일 『라
프랑스La France』에서 쇠라의 작품을 "이집트 환
상곡"이라고 폄하하며 "그의 거대하고 가증스러
운 그림 앞에서 웃을 용기가 나지 않았다"고 고
백한다. 알프레드 폴레 역시 1886년 6월 5일 『앵
프레시오니스트Impressionnistes』에서 쇠라의 그림
속 인물들을 가리켜 "마름모꼴 발판 위에서 기
계적으로 움직이는 납으로 만든 병정 인형들"이
라고 표현한다. 그로부터 2주 후 에밀 엔느캥이
『라 비 모데르느La Vie moderne』에서 "잘못 만든 마
네킹"이라고 표현한 것을 추가하면 비난의 이유
가 모두 같은 원인에 있음을 알 수 있다.

그러나 무엇보다 모리스 에르멜의 비평이야
말로 당시 반응을 가장 상징적으로 드러낸다. 그
는 1886년 5월 27일 『라 프랑스 리브르La France
libre』에서 "그랑드 자트의 그림자 아래 한껏 치장

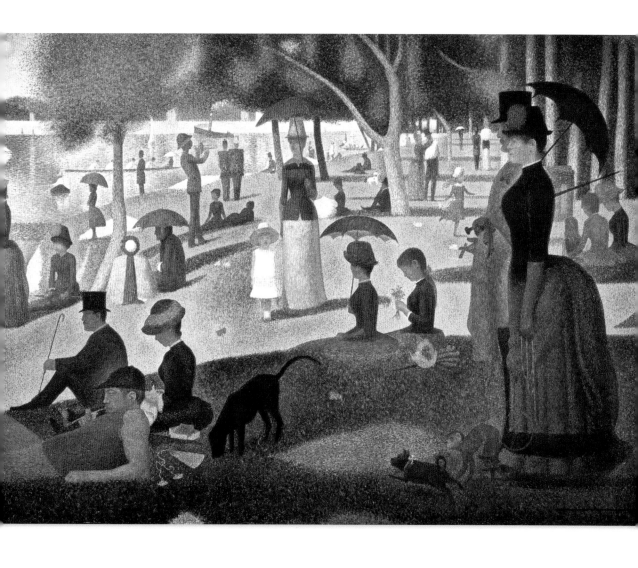

조르주 쇠라
〈그랑드 자트 섬의
일요일 오후〉

1886, 캔버스에 유채,
205.5x308cm,
시카고 미술관

한 산책자들은 이집트 파라오 행렬을 맹목적으로 재현할 뿐이다." 이집트 의식의 모방이라는 인상이 얼마나 강렬했는지 그로부터 2년이 지난 후에도 같은 비난이 반복된다. 폴 아당은 1888년 4월 15일 『라 비 모데르느』에서 "묘석과 석관을 들고 경건한 이론을 숭배하며 행렬하는 이집트인들"이라며 이 그림을 비난했다.

뱃사공 복장의 남성

화면의 왼쪽 아래에 길게 누워 있는 뱃사공 복장의 남성은 그림 속 다양한 인물들 중에서 유일하게 빛과 그림자를 모두 받고 있다. 편하게 뻗은 다리를 비추는 따스한 햇빛과 시원하게 늘어진 그림자의 공존은 보는 이의 시선을 끌기에 충분하다. 더구나 셔츠 아래 느껴지는 단단한 근육질의 몸매는 오른쪽에 서 있는 여인의 큰 가슴과 쌍을 이루는데, 그 밖의 인물들이 뻣뻣하고 마른 체형으로 표현된 것과 대조적이다. 그림 속 인물들의 형태는 사실적인 묘사를 따르지 않고 가위로 잘라낸 종이 인형 같이 단순하고 정형화된 이미지를 선사한다. 그 결과 이 그림은 관람객에게 비현실적인 장면처럼 느껴진다. 한가한 여름날의 주말 오후, 강변에 누워 파이프 담배를 피우는 남성만으로도 산업화 시대의 여가에 관한 하나의 알레고리를 이룬다. 더구나 비현실적으로 작은 남성의 체구는 전통 원근법을 마음껏 비틀어 놓고 비웃는 듯하다.

애매한 자연주의의 흔적

접은 양산을 손에 든 채 앉아 있는 친구의 시선을 받으며 남성의 여가 활동으로 여겨지는 낚시를 하는 여인은 이 그림에서 가장 아름다운 실루엣을 자랑한다. 두 친구는 모자를 멋지게 장식한 풍성한 꽃을 뽐냄으로써 둘의 유대감을 더욱 돈독히 한다. 이를 두고 몇몇 평론가들은 자연주의 소설에 자주 등장하는 소재이자 당시 사회에서 점점 공개적으로 언급되던 동성애에 대한 암시를 보았다. 또 다른 평론가들도 장단을 맞추어 홀로 서 있는 신사들도 왠지 미심쩍은 의도를 숨기고 있다는 해석을 내놓았고, 하물며 오른쪽 거대한 비율의 남녀 커플도 정상에서 한참 벗어난 관계로 보인다고 주장했다. 화가가 남긴 방대한 양의 스케치나 개인적인 편지에는 이와 같은 동성애 코드를 암시하는 내용이 없었지만, 어쨌거나 이와 같은 모호한 인물들로 인해 쇠라의 작품은 실보다 득이 많았던 것 또한 사실이다.

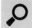

초현실주의 트럼펫 연주자

약간 뒤편에서 트럼펫 부는 남성은 다른 인물들과 겹치는 부분 없이 햇볕이 환하게 비추는 강변에 서서 유난히 돌출되어 보인다. 악기 연주를 통해 그는 시간의 흐름을 이미지에 부여하고 주변 사람들을 의식하지 않은 채 자기만의 음악 세계에 빠져 있다. 햇빛을 가리기 위해 쓴 식민지 관리들의 모자는 쇠라가 매우 드물게 관심을 가진 소재였던 만큼 그 자체로 놀랍고 우스꽝스러운 느낌을 더한다.

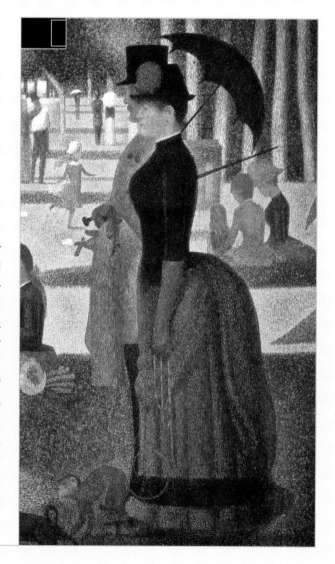

사회적 우월감의 표출

침묵 속에서 각자의 상념에 빠져 오후를 즐기는 사람들의 무리를 관찰하다 보면 의외로 사회적 신분을 구분할 수 있는 요소들이 많지 않다는 사실을 발견한다. 우선 이 장소에 모인 사람들은 대체로 비슷한 사회 계층에 속해 있다. 소위 중소 부르주아지에 속한 이들은 각자의 주거지에서 벗어나 주말 반나절을 야외에서 즐길 수 있는 여유가 있는 사람들이다. 이러한 맥락에서 오른쪽 거대한 남녀 커플은 스스로에 대한 우월감을 가지고 있음을 알 수 있다. 뒤쪽이 비정상적으로 돌출된 치마는 여성이 외모를 중시하는 사람임을 나타내고, 시가와 외알박이 안경은 남성의 부를 상징한다. 꼬리가 위로 말려 올라간 이국적인 원숭이는 타인과 차별되고자 하는 커플의 취향을 대변한다. 그들도 부르주아지에 속하지만 다른 구성원들과 거리를 두고 싶어 하는 마음은 비정상적으로 크게 표현된 체구와 다가가기 힘든 자세가 대변한다.

지나치게 아름다운

하렘에서 담배를 피우는 나체의 젊은 여인, 주변에는 화려한 장신구들, 그리고 뒤쪽에는 체념한 듯한 인상의 흑인 여성 노예 두 명이 보인다. 이러한 소재는 우리가 앞서 살펴본 스캔들의 주인공들과 마찬가지로 물의를 일으키기에 충분한 요소들을 갖추고 있다. 그러나 놀랍게도 뒤 누이의 이 작품은 스캔들을 일으키지 않았다.

초기의 성공

이 그림은 완성된 바로 그해에 《살롱전》에 출품되었고, 다음 해인 1889년에는 만국 박람회에도 전시되는 등(작품 번호 881번) 초기부터 큰 성공을 거둔다. 이어서 발전을 거듭한 대규모 복제 기술에 의해 이 그림은 널리 배포될 수 있었고, 회화적 가치가 빈약함에도 큰 명성을 누리게 된다.

여행자의 왜곡된 기억

르콩트 뒤 누이는 동방을 꿈꾸는 것에 머물지 않고 실제로 방문하여 그곳을 소재로 많은 작품을 남긴다. 하지만 하렘은 외국인 출입이 철저하게 금지된 공간으로, 뒤 누이가 이 그림을 제작하기 위해서는 내밀한 상상과 견문록 등에 의존해야만 했다. 이와 같은 사실을 고려하면 〈백인 노예〉를 분석할 때 많은 평론가들이 테오필 고티에의 「여인의 시」를 같이 인용하는 점이 의미심장하다. "캐시미어 카펫 위 / 왕궁을 지배하는 술탄의 애인 〔…〕 / 그루지야에서 온 느릿한 여인 / 둥근 수연통을 옆에 두고 / 풍만한 허벅지를 드러낸다 / 포개져 있는 두 발 / 앵그르의 오달리스크처럼 / 그녀의 둥근 허리"

이 작품에서 화가는 미화된 이국적 풍경에 방점을 찍는다. 짙은 피부의 흑인 노예들과 대조적으로 여인의 하얀 피부가 눈에 띄는데, 이는 그녀의 붉은 머리색에 의해 더욱 강조된다. 호사스러운 음식들, 진귀한 보석이 박힌 반지와 브로치, 대리석 벽, 풍성한 쿠션 등은 그림에 이국적인 분위기를 더한다.

장 쥘 앙투안 르콩트 뒤 누이
〈백인 노예〉
1888, 캔버스에 유채,
149x118cm,
낭트 미술관

성공의 전략

뒤 캉이나 들라크루아가 동방을 소재로 작품을 제작할 때 사실을 충실하게 재현하는 반면, 뒤 누이에게 동방은 서양 사회에서의 금기를 이국의 이름으로 제시하기 위한 평계에 불과했다. 이러한 세속적인 욕망 때문에 뒤 누이의 작품은 화가의 뛰어난 묘사력에도 불구하고 후대 평론가들로부터 비판의 대상이 되었다. 어쩌면 그는 대중으로부터 성공을 거두는 법을 너무나 잘 알고 있던 것인지도 모른다. 이 그림에는 하렘의 젊고 아름다운 여성 노예가 있다. 화가는 술탄의 성적 놀이 대상인 그녀의 비참한 상황에 모두가 눈감을 수 있도록 환상 속의 하렘으로 무대를 꾸민다. 따라서 관능적이고 신비한 느낌의 여인은 《살롱전》 심사위원들의 도덕적 기준에 거스르지 않고 심사를 무사히 통과한다. 하렘 속 빛은 연극 무대의 조명 장치 같은 강렬함과 인위성으로 그녀를 집중하여 비춘다. 화가는 그녀에게 어떠한 메시지도 부여하지 않고, 어떤 교훈도 전달하지 않는다. 그녀는 오로지 화려한 시각적 연출을 위한 도구로서만 존재할 뿐이다.

아름답게 표현하기

아카데미 회원이었던 뒤 누이는 당시 화단에서 일던 혁명적 움직임에 동참하지 않는다. 반면 그의 이 그림은 영화와 텔레비전이 컬러로 전환되면서 발생하는 시각적 현대화에 대한 맛보기를 제공한다. 뒤 누이는 이 그림에서 모든 사회적 메시지를 삭제한 후 여성 노예를 시각적 아름다움을 발산하는 존재로만 표현하는 도발을 감행한다. 짧은 시기지만 성공을 위한 그의 전략은 통했고 그가 원하는 것을 일부 안겨주었다. 하지만 시간이 흐르면서 미술사에서 뒤 누이의 명성은 하락세에 놓인다. 현재 소셜 미디어에서 뒤 누이의 방식은 그 정도가 수백 배가 되어 효과적으로 실행되는 상황이 아이러니하다.

앵그르에게 경의를

비현실적인 옆모습, 왼팔의 기이한 위치, 지나치게 긴 허리, 인위적으로 가린 오른쪽 가슴… 이 모든 요소들을 보고도 뒤 누이가 앵그르의 〈오달리스크〉를 자세히 연구하지 않았다고 할 수 있겠는가? 그가 〈오달리스크〉의 척추뼈 하나하나를 분석하고 신체의 비율을 그대로 모방한 것은 아닌지 의심될 정도다. 무엇보다 백인 노예의 하얀 등은 배경을 이루는 검은색 커튼에 의해 더욱 연극적인 요소가 된다. 뒤 누이는 미술 아카데미에서 훌륭한 회화 수업을 받은 데다 이런 종류의 어색함이 그의 다른 그림들에서도 자주 등장하는 만큼 그가 의도하지 않은 '실수'를 저질렀을 가능성은 없어 보인다. 오히려 뒤 누이는 대담하고 기이하며 예상외의 기법으로 관람객을 도발한다. 뼈가 사라진 것처럼 흐느적거리고 말랑말랑한 신체의 백인 노예는 거의 백 년 후 등장하게 될 게임 속 상품화된 여성 캐릭터들의 전신을 보는 듯하다.

그는 누구인가?

1842년 파리에서 태어난 장 쥘 앙투안 르콩트 뒤 누이는 동방을 소재로 한 작품들로 기억된다. 파리 보자르에서 제롬을 사사한 그는 1865년, 처음으로 동방 여행길에 오른다. 1872년 로마 그랑프리에서 2등상을 수상한 후 꾸준히 관료들의 그림 의뢰를 받는다. 그중 가장 기념할 만한 작품으로는 생 트리니테 교회의 성 뱅상 드 폴을 묘사한 그림을 꼽을 수 있다. 그는 모로코, 이집트, 그리스, 터키 등을 여러 차례 여행하고 그곳에서 제작한 크로키를 바탕으로 많은 작품들을 남긴다. 하지만 〈백인 노예〉야말로 그의 동방 연작에서 대표작이다.

지상의 양식

화면 오른쪽 아래에는 다양한 음식이 화려한 그릇에 담겨
있다. 꽃무늬 도자기에 담긴 세몰리나, 섬세하게 가공된
유리잔 속의 차, 금박 장식의 공기 속 대추야자 열매, 껍질조차
멋진 형태를 이루면서 벗겨진, 먹기 좋게 나뉜 오렌지 등은
아름다운 수감자를 가두는 감옥의 화려함을 나타낸다. 이
작은 정물화에서 자본주의가 놀라운 성공을 거두던 당시
물질과 소비의 극대화에 대한 상징을 본다면 지나친 억지는
아닐 것이다. 미래에는 상업주의가 더욱 중요해진다는 사실을
떠올리면 뒤 누이의 이 무대는 미래 사회에 대한 예언 같기도
하다. 이와 같은 푸짐한 음식은 영양의 공급원이기도 한 그녀의
가려진 오른쪽 가슴과는 반대로 이 아름다운 여인도 음식을
필요로 함을 상기시킨다. 그런데 이와 같은 상징은 뒤 누이가 그
미학을 정면에서 반대했던 〈풀밭 위의 점심 식사〉에서 마네가
이미 지적한 바 있지 않았던가?

우연과 몽상

화려한 장신구들과 반대로 입술
사이로 뿜어져 나와 공기 중에
사라지는 옅은 담배 연기는
여인이 느끼는 애수를 담고 있다.
그녀의 마음은 힘없이 굽은
어깨의 육체로부터 멀리 떠나
있다. 다른 세계를 꿈꾸는 듯 살짝
열린 입술의 옆얼굴에서 관람객은
동방의 하렘에서 성적으로
착취당하는 여성 노예가 아닌
동시대의 자유분방한 파리 화류계
여성들을 떠올린다.

광인들의 카니발

제임스 앙소르가 유럽 회화사에 길이 남을 이 작품을 제작했을 당시 그의
나이 겨우 28세였다. 그는 곧 도래할 새로운 움직임들, 즉 표현주의와
초현실주의가 이 작품에서 자신들의 뿌리를 찾게 되리라고는 예상하지
못했을 것이다.

그리스도는 어디에?

그리스도가 브뤼셀에는 대체 무슨 일로 온 것일
까? 여기에서 이야기하는 그리스도는 성서의 주
인공은 분명 아니다. 브뤼셀을 비롯하여 여러 도
시들에서 그리스도의 예루살렘 입성을 기념하
는 축제를 벌일 때마다 자랑스럽게 등장하는 그
리스도 역할의 아바타에 불과하다. 그러나 그림
의 제목을 알게 된 관람객이 그림에 시선을 던지
는 순간 즉각적인 불편함이 발생한다. 대체 행사
의 주인공은 어디에 있단 말인가? 이와 같은 혼
돈의 축제 한가운데에서 그가 관심을 끌지 못하
는 이유는 무엇일까?

소란스럽고 인위적인 즐거움에 휩싸인 군중
은 앙소르가 평소 존경하던 보스나 브뤼헐의 악
몽에서 튀어나온 듯하다. 세심한 관람객의 눈에
는 점차 그림의 구도가 정리되고 선의 움직임에
눈이 익숙해지면서 마침내 혼돈 속에서 질서를
찾아낸다. 때로는 공포스럽고 때로는 기괴한 가
면을 쓴 기계 혹은 광인들의 무리 속에서 그나마
시각적으로 의지가 되는 것은 위쪽 붉은 현수막
에 쓰인 '사회주의 만세'라는 문구다. 반종교적
인 그림에 반종교적인 특색을 더하는, 그야말로
광기의 축제다!

동료들의 배신?

만약 이 그림이 단순히 종교계 인사들이나 관공
서의 직원들, 혹은 부르주아지 관람객과 평론가
들을 화나게 하는 데 성공했다면 앙소르는 자신
의 그림이 진정으로 불경한 것인지 자문했을 것
이다. 그러나 앙소르가 고민할 필요가 없었던 것
이 그의 이 작품은 1889년 그와 뜻을 같이 하던

동료들이 합심해 기획한 브뤼셀의 《20인전》에
서조차 전시되지 못했다. 사람들은 앙소르의 동
료들이 이 작품이 일으킬 소동을 예측하고 공동
전시를 거부했다고 믿어왔다. 하지만 당시 상황
에 대한 명확한 자료들이 진실을 알려준다. 당시
전시 도록에는 앙소르가 출품한 다른 그림들과
함께 이 그림도 참여 작품 목록에 소개되어 있
다. 그러나 앙소르는 전시회가 개최되는 순간까
지 이 거대한 작품을 완성하지 못했고, 미완 상
태로는 출품할 수가 없었다. 즉 동료들이 거부해
서가 아니라 화가 자신이 이 작품의 출품을 포기

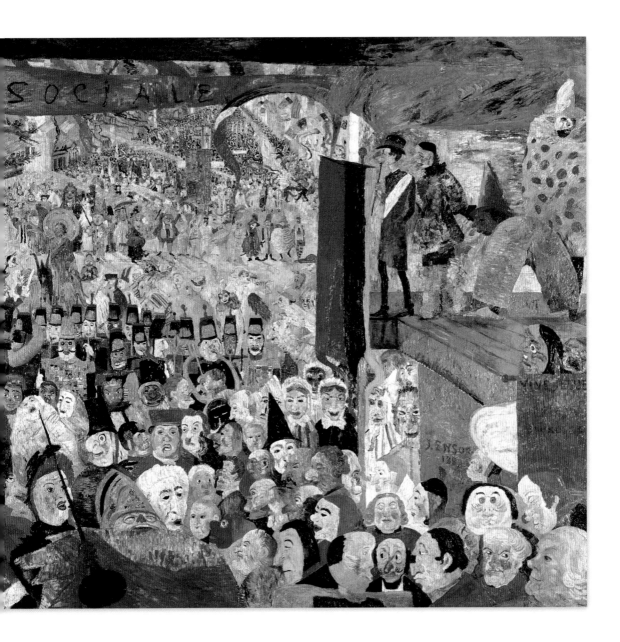

제임스 앙소르
〈그리스도의 브뤼셀 입성〉

1888, 캔버스에 유채,
252.5x430.5cm,
로스앤젤레스, 게티 센터

한 것이다.

광인들의 축제

전시회는 2월, 사육제의 끝이자 사순절의 시작을 알리는 참회 화요일 직전에 개최되었다. 앙소르의 그림은 들뜬 군중들에게 그들의 흉측한 모습을 비추는 거울을 들이미는 것과 같은 직접적인 도발이 되었을 것이다. 종교계 인사들은 그렇다 처도 브뤼셀의 저명한 정치인들 또한 그림을 봤더라면 침묵을 지키지 않았을 것이다. 앙소르의 그림에는 당시 활동하던 정치인들이 누구

라도 알아볼 수 있게 표현되었던 것이다. 이렇듯 이 그림은 공개되는 순간 스캔들을 일으킬 모든 요건을 갖추었지만, 결국 1917년까지 화가의 작업실 한구석을 조용히 지키다가 삼촌에게서 상속받은 넓은 저택에 걸리게 된다. 그리고 1929년, 브뤼셀의 팔레 데 보자르에서 일흔을 바라보는 앙소르의 특별전을 마련하면서 마침내 이 그림은 대중과의 첫 만남을 갖는다.

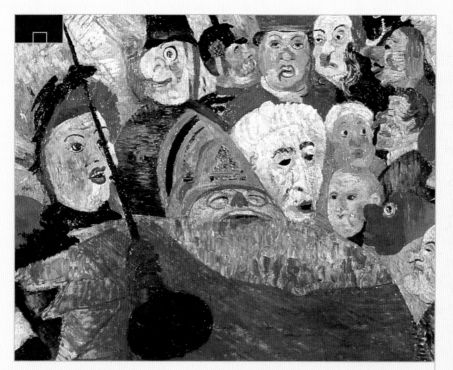

성서에서

성서에서 그리스도의 예루살렘 입성은 축제와 개선의 분위기 속에서 진행된다. "사람들 수는 점차 늘어났고, 많은 사람들이 겉옷이나 나뭇가지들을 길에 폈다. 예수 앞에서 걷던 사람들, 뒤에서 따르던 사람들이 소리쳤다. '호산나, 주의 이름으로 오시는 자여 축복 받으리다! 호산나, 가장 높은 곳에는 영광이어라!' 그리스도가 성문을 통과하여 입성하자 무리는 더욱 열광에 휩싸여 입을 모아 외쳤다. '갈릴리 나사렛에서 나온 예언자 예수요!'"(마태복음 11:8-10) 앙소르는 이 장면을 성서에 충실하게 재현한다. 다만 현대적인 불온함의 기운을 약간 더했을 뿐이다.

주교 아니면 광대?

화면 아래쪽 가운데에는 커다란 주교의 형상이 시선을 사로잡는다. 그의 혈색은 시체에서 보이는 푸른색과 알코올 중독자 특유의 붉은색이 지배한다. 이러한 얼굴만으로도 종교의 신성한 가치에 대한 전면적인 도전이나 부정을 나타낼 수 있기에 관람객들은 종교에 대한 비난이 화가가 의도한 주제라고 생각했다. 한편 성직자 지팡이 대신 고적대장의 기이한 지휘봉을 들고 있는 이 기괴한 인물은 광대 무리의 우두머리다운 풍모이고 그의 뒤에서 행진하는 광대들은 그를 그림 밖으로 밀어낼 기세다.

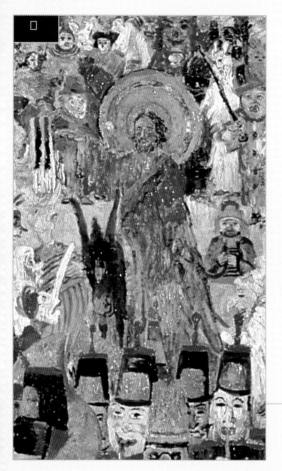

나귀를 탄 그리스도

이 그림에서 단번에 그리스도를 찾아내지는 못했을지라도 거대한 화면 속 그의 작은 형상이야말로 가장 흥미로운 요소다. 가면을 쓴 군중과는 달리 그는 가장 인간적인 모습을 하고 있다. 시선은 먼 곳을 향하고, 표정은 담담하며, 무리를 축복하기 위해 한 손을 들어 올리고 있다. 그러나 군중은 그리스도에게 무관심한 듯하다. 앙소르 전문가들은 그리스도의 모습에서 앙소르의 자화상을 발견한다. 화가 내면의 불안을 드러내는 자화상, 그리고 무엇보다 인간의 본질에 대한 모든 환상을 잃은 자의 자화상이다. 그리스도의 예루살렘 입성을 이처럼 환영하던 무리가 단 며칠 후에 그를 배신하고 그의 수난을 요구했던 사실을 어떻게 잊을 수 있겠는가? 여기에서 또 하나의 흥미로운 형상을 언급하려 한다. 화면의 가장 왼쪽 끝 가장자리에 미소를 띤 소년이 보이는데 그의 머리 위에는 그리스도의 것과 동일한 황금빛 후광이 보인다.

무정부주의의 화려한 깃발

고함치며 행진하는 시끌벅적한 카니발 무리를 지배하는 듯한 거대한 붉은 현수막에는 '사회주의 만세'라는 문구가 적혀 있다. 군중을 구성하는 사제들과 해골 가면을 쓴 사람들, 군인들과 광대들조차 이 현수막 밑에서는 미약한 존재일 뿐이다. 앙소르의 그림에 비판적인 사람들은 이 현수막이 그리스도의 입성이라는 주제와 동떨어진 것이라며 언성을 높였다. 하지만 지상에 머문 짧은 시간 동안 그리스도는 모든 사람들 사이에 평등을 강조하지 않았던가? 현수막의 문구는 폴 베르가 남긴 유명한 문장에서 일부만 취한 것이다. "신도, 주인도 필요 없다. 성직자는 물러가라, 사회주의 만세." 폴 베르는 빅토르 뒤뤼에 이어 의무 교육과 종교적 중립이 보장된 공교육을 주창한 인물이다. 브뤼셀의 자유주의 철학자들과 파리 코뮌 출신의 프랑스인 망명자들의 사상에 흠뻑 취해 있던 청년 앙소르는 이와 같은 폴 베르의 믿음에 동조할 수밖에 없었을 것이다.

밤의 공포

타히티에 도착한 순간부터 원주민의 아름다움에 매료된 폴 고갱은 그들을 소재로 낙관적인
힘이 느껴지는 작품을 다수 남겼다. 이국적인 곳을 표현한 그림들이 주로 그곳을 신비한
매력으로 포장할 때 고갱은 오히려 원시적이며 순수한 아름다움을 추구했는데, 이는 그가 남긴
나무 조각상들에서도 그대로 드러난다.

환상과 현실의 만남

테후라(또는 고갱의 편지에 따르면 테하마나)라는
이름의 폴리네시아 소녀가 하얀 이불 위에 누
워 있다. 그 밑에는 강렬한 노란색 꽃무늬가 있
는 짙은 남색 파레오♦가 깔려 있다. 침대 발치에
는 흰자위가 특히 강조된 기괴한 옆모습의 형상
이 공포에 질린 소녀를 응시한다. 그것은 '투파
파우'인데, 타히티 원주민어로 죽은 자의 영혼을
뜻하며 그림의 제목에서도 나타난다. 그림의 배
경이 되는 뒤쪽 벽면은 전체적으로 보라색이 지
배하는 불규칙적인 모자이크처럼 표현되었다.
꿈과 현실의 경계가 모호한 고갱의 이 작품은 소
녀의 신체를 거친 사실주의로 표현했음에도 기
존의 어떤 부류에도 속하지 않는다.

고갱의 표현을 빌리자면 "이 그림의 전반적인
어둡고 슬프면서 공포스러운 조화"는 서양 미술
사 어디에서도 찾아볼 수 없다. 화가의 애인이었
던 소녀의 관능적인 자세와 화가의 상상속에서
튀어나온 기이한 형상, 그리고 화면 전체를 지배
하는 불안한 분위기는 유럽 사람들이 식민지 주
민에 대해 가지고 있던 고정관념과는 너무도 거
리가 먼 것이었다. 고갱의 그림은 환상과 현실,
신성함과 일상의 만남을 제시한다. 그림 앞에 선
관람객은 인간의 동물성을 떠올리게 되고, 무심
한 자연의 신비에 겸허함을 느끼며, 인류의 기원
과 미래에 대해 해답 없는 질문을 떠안게 된다.

풍기 문란

원주민 아동에 대한 식민지 지배국 남성들의 소
아 성애 논란은 최근에서야 수면 위로 떠오르고
있다. 타히티와 마르키즈 제도에서 지내던 시기

고갱의 어린 소녀 편력 역시 엄중하게 검토되고
있다. 인종 차별에 관해서라면 고갱은 오히려 원
주민들 편에 서서 프랑스 당국에 저항하도록 격
려했고, 더 나아가 지배국의 종교적 권위, 교육
및 세무 제도 등을 거부하도록 장려했다. 하지만
사람들이 문제를 제기하는 부분은 그가 사랑했
던 여성 대부분이 어린 소녀들이었다는 점이다.

고갱은 타히티 주민들의 성과 관련한 단순하
고 원초적인 관계에 매료되었다. 타히티의 소녀
들은 열다섯 살에 관계를 맺고 곧 출산하여 이후
엄마로서 살아간다. 그리고 이들은 유럽 여성들
과는 달리 일부일처제라는 제도에 구속되어 있
지 않았다. 고갱이 테후라를 만났을 당시 소녀는
겨우 열네 살이었고, 고갱은 즉시 그녀와 열정적
인 관계를 맺는다. 그로부터 몇 년 후 고갱의 건
강은 악화되고 테후라는 둘의 관계를 끝낸다. 이
책에서 우리가 화가의 도덕성을 비난하거나 판
단하기 위해 모인 것은 아니지만, 과거 타히티에
서 고갱의 행위가 오늘날 법에 저촉된다는 사실
은 환영할 만하다.

♦ 직사각형의 긴 목면 천을
휘감아 입는 타히티섬
원주민의 의복

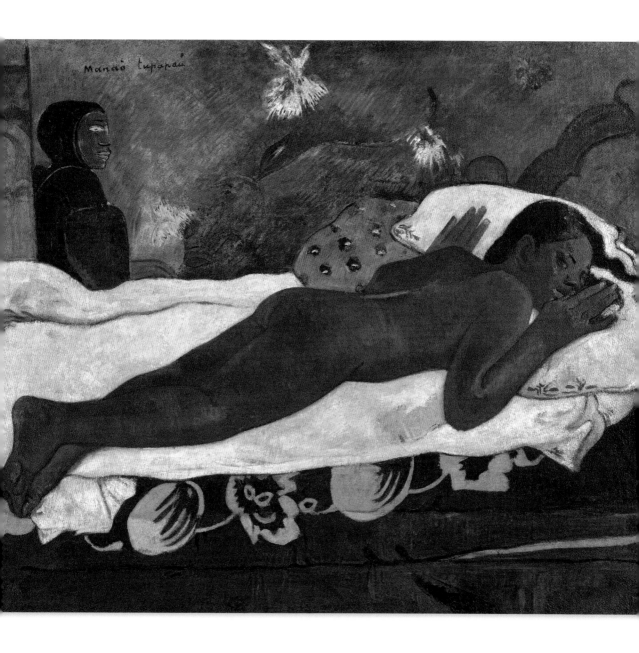

폴 고갱
**〈망자의 혼이 지켜본다
(마나오 투파파우)〉**

1892, 캔버스에 유채,
73x92cm,
버펄로, 올브라이트 녹스
미술관

"나는 모든 금기를 깨뜨릴 권리를 행사하길 원했어. 나는 예술가야. 나는 위대한 예술가이고, 내가 그렇다는 사실을 알고 있기 때문에 고통을 감내해야만 했지. 내 길을 가기 위해서. 그렇지 않았다면 난 그저 시시한 불한당에 그쳤을 거야. 하긴 다른 사람들은 여전히 나를 불한당으로 보기는 하지."

– 고갱이 아내에게 보낸 편지, 『타히티*Tahiti*』, 1892년 3월

죽은 사람들의 영혼

"이곳은 공포로 가득해. 어떤 종류의 공포냐고? 노인들에게 겁탈되는 수산나의 공포는 분명 아니지. 그런 것은 오세아니아에는 존재하지 않아." 고갱이 아내에게 보낸 편지의 일부다. 여기서 말하는 공포란 투파파우라 불리는 저승사자로, 고갱은 이 그림에서 토착민의 전통적 형상과는 완전히 다른 형태로 재현한다. 일상 속에 초현실적인 요소를 개입시킴으로써 새로운 시각을 선사한 고갱은 서유럽의 화가들이 동방을 다룰 때 이국적 정취, 토템 숭배, 시장의 풍경 등에 빠지던 함정에서 벗어난다.

강렬한 노랑과 음악적인 보라

그림의 구성은 고갱이 '원시주의' 회화를 통해 획득한 자유를 잘 보여준다. 그가 브르타뉴 지방에서 제작한 가장 모험적인 작품들조차 이 그림에서 보이는 평면의 생동감 넘치는 색감을 살리지는 못한다. 타히티 주민들이 치마로 사용하는 천을 침대 시트로 사용하던 고갱은 ("나무껍질로 만든 이불보는 노란색이어야 해") 밤이 배경인 이 그림에 독특한 빛의 효과를 만들어 낸다. 그는 편지에서 그림의 배경에 대해 언급하면서, 흥미로운 묘사를 한다. "배경은 무언가 두려운 느낌을 일으켜. 보라색이 시선을 사로잡지. 음악적인 이 벽이야말로 가장 공을 들인 부분이야."

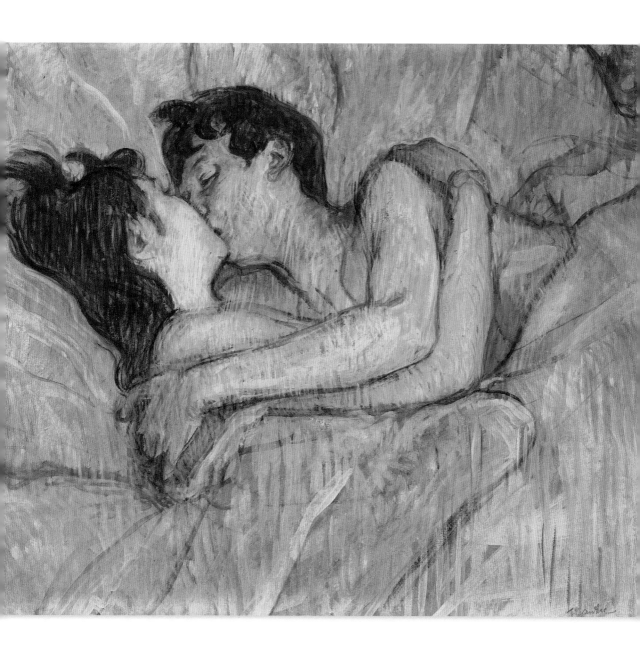

앙리 드 툴루즈 로트레크
〈침대에서, 키스〉
1892, 종이판 위에 유채,
45.5x58.5cm,
개인 소장

키스: 내밀한 순수함

툴루즈 로트레크가 매춘부들에게 "형제애적이며
그리스도교적인 동질감"을 느끼고 있었다는 여가수 이베트
길베르의 증언을, 또 그가 매춘부들의 가장 신뢰받는
말동무였다는 사실을 떠올리지 않더라도 두 인물의 키스에서
외설스러움은 찾아볼 수 없다. 오히려 두 여인은 수줍은 듯
조심스럽게 서로를 향하고 있다. 이들은 키스하는 짧은 순간
마치 순수했던 젊은 시절을 되찾으려는 듯, "키스를 통해
여인이 되듯"(빅토르 위고) 찰나의 환상에 자신들을 맡긴다.
불구였던 화가는 자신의 숙명을 "비참한 존재들, 사랑의
노동자들"인 매춘부의 그것과 동일 선상에서 보았기에
애정의 표현에 다른 어떤 사람들보다 섬세하게 반응할 수
있었다. 따라서 이 그림의 진정한 스캔들은 그들을 짓누르는
사회, 오로지 사랑에서만 탈출구를 발견할 수밖에 없는
비극에 처한 이들을 저버린 사회다.

미완성의 손

화가는 오른쪽 여성의 왼손을 완성할 필요를 느끼지 못했다. 본질은
신체의 해부학적 묘사가 아니라 보호하고자 하는 손짓에 담긴
애정의 표현에 있기 때문이다. 이런 의미에서 툴루즈 로트레크는
르누아르가 1876년, 〈습작, 토르소, 빛의 효과〉(146쪽 참고)에서
보여준 인상주의의 교훈을 가슴에 새겨두었음을 알 수 있다. 눈은
대상과의 공감대를 형성함으로써 그것에 강렬함을 부여하며 붓이
완성하지 않은 것을 볼 수 있다.

"그는 천천히 연필을 깎으면서 매춘업소에서 시간을 보내는 것을 좋아한다고, 그곳에서 매춘이 행해지며 수줍음이 발가벗겨지는 것을 보고, 사랑의 노동자들인 가여운 여인들의 감정적 고통을 꿰뚫어 보는 것을 좋아한다고 말했다. 그는 매춘부들의 친구이자 조언자였고, 결코 그들을 판단하거나 비난하지 않았으며, 오히려 같은 배에서 태어난 비참함의 형제라고 생각하는 것 같았다. 그 여성들에 대해 이야기할 때면 가슴 깊은 곳에서부터 솟아오르는 연민으로 인해 그의 목소리가 떨리곤 했다. 그럴 때면 나는 툴루즈 로트레크가 육체적 순결함으로부터 가장 멀리 떨어진 이 여성들에게 형제애적이며 그리스도교적인 동질감을 느끼고, 그녀들에게서 아름다움을 발견하는 임무를 스스로 부과하는 것은 아닌지 자문했다. 그는 '언제 어디서나 추함은 고유의 아름다움을 가지고 있다. 아무도 보지 못하는 곳에서 그런 아름다움을 발견하는 일은 언제나 매혹적이다'라고 습관처럼 말했다."

– 이베트 길베르,
『내 삶의 노래, 회고록*La Chanson de ma vie, mes mémoires*』, 1927

불확실한 잠자리

두 여성이 누워 있는 침대의 형태는 정확히 드러나지 않는데, 매춘업에 종사하는 여성들의 관례에 따르면 두 사람이 2인용 침대 한 개를 공유했으며 바로 그 침대에서 고객을 맞이했다고 한다. 그러나 화가는 이러한 사실보다는 구겨진 이불과 푹신한 베개로 잠자리를 묘사한다. 가장 먼저 눈에 띄는 것은 붓놀림의 대담함과 절제된 색채의 사용이다. 그는 여성 모델의 붉은색 머릿결을 반사시키는 동시에 회색빛 감도는 파란색과 최소한의 초록색을 곁들인 긴 터치에 노란색의 산성을 혼합한다. 여기에서 우리는 드가의 후기 파스텔화들을 떠올릴 수 있고, 더 나아가 앞으로 도래할 표현주의 미술의 특징인 혼돈을 미리 엿볼 수도 있다. 실제로 여성 동성애의 세계는 표현주의 화가들이 자주 다룬 주제이기도 하다.

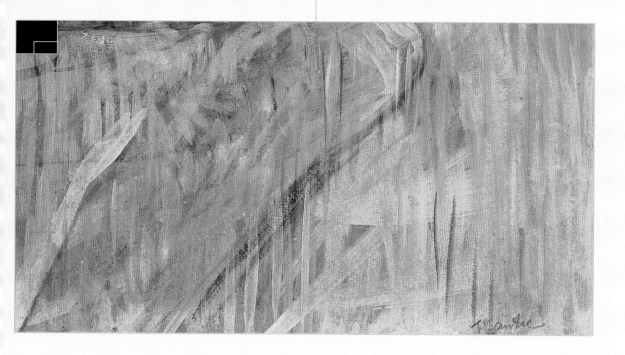

〈바닷가 마을, 콜리우르 풍경〉• 앙드레 드랭 (1880-1954)

색채의 향연

"색깔에 생기를 부여하는 태양에 중독된" 앙드레 드랭은 1905년, 〈바닷가 마을, 콜리우르 풍경〉을 완성한다. 강렬한 색채와 두꺼운 질감, 회오리치는 형태로 무장한 이 작품은 같은 해 가을 《살롱전》에 출품되어 파리의 평단을 충격에 빠뜨린다.

색이 너무 많아!

가을 《살롱전》이 개최되던 파리의 그랑 팔레 제 7관에 전시된 작품들은 여섯 명의 도발적인 젊은 화가들의 것으로 강렬한 색채를 띠고 있었다. 가장 연장자인 앙리 마티스를 중심으로 모인 드랭, 모리스 드 블라맹크, 앙리 망갱, 샤를 카무앙, 알베르 마르케는 모두 서로에게 뒤지지 않을 야심으로 충만했다. 이들에 대한 당시의 평가는 루이 보셀이 발표한 10월 17일 자의 긴 평론에 상징적으로 표현되어 있다. "전시실 중앙에는 섬세한 기교로 제작된 알베르 마르크의 어린아이 흉상과 대리석 상반신이 있다. 그 조각상들의 순수함은 같은 전시 공간의 벽에 걸린 발광하는 원색들의 무도 속에서 길을 잃었다. 야수에 둘러싸인 도나텔로의 다비드상 같은 모습이다."(『질 블라Gil Blas』) 야수파라는 명칭이 탄생된 순간이다! 이 그림에서 남프랑스 루시용 지역의 작은 마을은 춤추는 강렬한 반점들로 표현되었고, 이는 화가가 콜리우르를 처음 발견했을 때의 감동을 드러낸다. 태양과 바닷바람이 지배하는 마을 뒤로 굳건하게 자리를 지키는 파란 바다가 보인다. 반 고흐가 프로방스의 빛을 발견한 것과 마찬가지로 드랭은 피레네 연안 지방을 발견하여 새로운 창작을 할 수 있었고, 이는 마티스 덕분이기도 하다. 해당 풍경화가 흡족했던 드랭은 가을 《살롱전》을 위한 작품 아홉 점에 이를 포함시켰다.

국가적 스캔들

스캔들에 휘말리는 것을 원치 않았던 에밀 루베 대통령은 관례와 달리 《살롱전》의 개회식에 참석하지 않는다. 미술평론가들은 저마다 생각해 낼 수 있는 가장 신랄한 비난을 쏟아냈는데, "광기의 춤에 빠진 붓"에서부터 휘슬러의 작품을 혹평한 러스킨을 재인용한 카미유 모클레르의 "관객의 얼굴에 물감 통을 쏟아부은 것"에 이르기까지 언어적 상상력을 마음껏 발휘했다.

마티스의 〈모자를 쓴 여인〉이 가장 심한 공격을 받은 것은 틀림없지만 같은 관에 전시된 다른 그림들 역시 비난의 대상이 된다. 『주르날 드 루앙Journal de Rouen』의 평론가인 마르셀 니콜의 다음 글은 당시 집단적 히스테리를 가장 잘 대변한 글로 꼽힌다. "《살롱전》에서 가장 큰 놀라움을 선사하는 전시관을 한번 살펴보자. 여기서는 모든 종류의 평론과 묘사, 비평이 무의미하다. 우리에게 제시된 것들 중에 회화와 관련 있는 것은 그들이 사용한 재료를 제외하면 아무것도 없다. 그저 파랑, 빨강, 노랑, 초록, 원색의 반점들이 마음대로 찍혀 있을 뿐이다. 물감 세트를 선물 받은 어린아이가 한바탕 신나게 놀고 난 후의 흔적만이 눈앞에 펼쳐진다."

아이들의 놀이?

도발적인 "색깔들의 광란의 방탕"과 마주한 평론가들의 충격은 이내 분노로 바뀐다. 전통적으로 회화는 발달된 문명의 고귀한 표현 형태로 여겨졌다(서구 문명에 대한 이러한 관념이 근본적으로 흔들리게 되기까지는 두 차례의 세계 대전을 겪어야 한다). 그러나 이 같은 소요 속에서 절제를 요구하는 목소리가 들리기도 한다. 앞서 인용한 보셀은 『질 블라』에서 조롱 섞인 어조를 숨기지 않지만 그 안에는 어린아이들을 즐겁게 할 만한 요소가 있다고 말한다. "드랭은 모든 이들을 놀라게 한다. 나는 그가 그림보다는 광고 포스터를 만드는 데 더욱 뛰어난 재능이 있다고 확신한다. 격

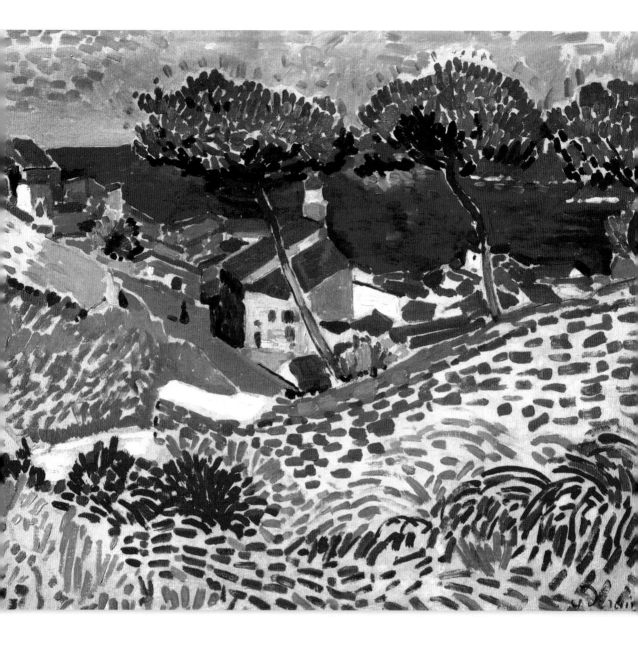

앙드레 드랭
〈바닷가 마을,
콜리우르 풍경〉

1905, 캔버스에 유채,
65×81cm,
에센, 폴크방 미술관

렬한 형태와 보색들의 안일한 나열 등은 그가 자신의 작품들에 의도적으로 유아적인 특징을 부여했음을 증명한다. 그나마 위안이 되는 사실은 그의 그림이 아이들 방의 벽을 즐겁게 장식할 수 있을 것 같다는 점이다." 이 글은 이후 11월 4일 자『릴뤼스트라시옹』에도 다시 한번 실린다.

"특히 색채는 오히려
선보다 더 자유롭게 할 수 있다."

– 앙리 마티스

기쁨에 찬 자연

붉은 소용돌이의 식물 무리에 사로잡힌 시선은 이어서 정지된 듯한 군청색의 지중해 바다에 부딪힌다. 드랭의 풍경화에서 더 이상 인상주의의 영향에 대해 말할 필요는 없지만 화가가 그토록 감탄했던 반 고흐, 그리고 상대적으로 덜하지만 고갱의 흔적 역시 찾아볼 수 있다. 서로 대조되는 원색들이 내뿜는 강렬한 순수함에 의해 '빛의 창고'로 불리기도 하는 이 그림은 그것을 이루는 색채들 자체가 하나의 풍경을 이룬다. 자연을 얼마나 충실히 재현했는지의 문제는 무의미해진다. 땅, 바다, 하늘로 구성된 화면의 3단을 잇는 큰 소나무는 기쁨에 넘치는 자태로 자연을 예찬한다. 모든 것은 빛이며, 그림자가 있을 자리는 없다. 나뭇잎이 검은색으로 표현되는 곳도 그림자로 여겨지지 않는다. 이와 관련해서 드랭이 블라맹크에게 했던 말은 의미심장하다. "빛에 대한 새로운 개념은 그림자를 부정하는 것입니다. 콜리우르는 빛이 강렬하고, 그림자는 밝습니다."

색채의 불꽃놀이

화면 앞쪽에 자유분방하게 펼쳐진 붉은 색채의 불꽃놀이는 드랭이 고갱에게 얼마나 큰 빚을 지고 있는지 증명한다. 고갱은 색채가 어떤 형태를 표현하는 데 사용되었는지 여부와 별개로 색채의 절대적인 독립성을 추구했다. 주황색에서 짙은 붉은색에 이르는 반점들의 무도로 구성된 이 부분만 떼어놓고 본다면 후에 도래할 액션 페인팅의 전조를 발견할 수 있다. 이를 통해 20세기 후반에 미국은 미술계 아방가르드 움직임에 상대적으로 늦게, 그러나 강렬한 입장을 하게 된다.

입체주의를 앞선 마을

드랭은 점묘주의 및 분할주의에서 사용했던 점을 보다 확대하여 사용함으로써 원색을 얼마나 자유롭게 활용할 수 있는지, 지중해 연안 마을을 얼마나 유동적인 떨림으로 표현할 수 있는지, 전통 회화에서 중시하는 색채의 안정적인 관계를 얼마나 획기적으로 파괴할 수 있는지를 보여준다. 단색 반점들의 자유분방한 배치는 지붕과 벽 등에 놀라운 활력을 부여하고, 색다른 퍼즐로 구성된 이 그림은 입체주의를 예고한다. 비록 드랭이 입체주의에 미친 직접적인 영향을 미술사적 입장에서 자주 인정하지는 않았지만 그것은 부정할 수 없는 사실이다. 평론가 보셀이 드랭의 광고 제작자로서의 기술을 언급했을 때 이는 반드시 틀린 지적은 아니다. 광고 포스터는 특성상 시선을 단번에 사로잡고 보는 이의 마음을 움직이며 새로운 세계로 향하는 문을 열어 주어야 하기 때문이다. 우리는 보셀이 절대자유주의자 드랭의 도전을 가리켜 "영웅적인, 그러나 순진한 반항"이라고 표현했을 때 그의 의도가 무엇이었던 간에 어느 정도 공감할 수밖에 없다.

〈바닷가 마을, 콜리우르 풍경〉
앙드레 드랭

"제가 보기에 모든 화가들이 잘못 생각하고 있는 점이 있다면 그들이 특정 순간 자연의 현상을 재현하려고 한다는 사실입니다. 그들은 그 현상에 선행하는 원인이 우리가 받는 인상의 순서에 따라 재현된 회화와 관련이 없다는 사실을 깨닫지 못하고 있습니다. 또한 그들은 빛의 단순한 조합이 눈으로 본 풍경과 동일한 효과를 일으킨다는 사실을 알지 못합니다. 우리 화가들이 얻어야 할 결과가 그것 아닌가요?"

– 앙드레 드랭이 블라맹크에게 보낸 편지, 1902년 겨울

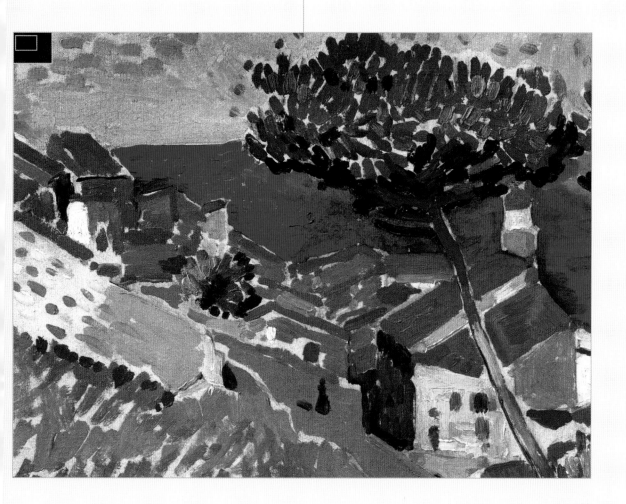

189

〈거대한 나부〉 • 조르주 브라크 (1882-1963)

입체주의의 탄생

조르주 브라크의 작품 중 주제와 크기 면에서 이례적인 〈거대한 나부〉는 입체주의 선언문을 대신한다. 이 그림에서 브라크는 세잔의 회화를 오래 연구하여 얻은 깨달음, 그리고 마티스, 드랭, 피카소와의 긴 대화를 거치며 숙성시킨 회화의 원칙을 총체적으로 재구성한다. 드랭은 전해에 피카소의 〈아비뇽의 처녀들〉을 가장 먼저 본 관객 중 한 명이기도 하다.

공간의 파열

1908년 6월에 완성된 이 거대한 그림에는 각진 휘장 앞에 선 나체의 여인이 표현되어 있다. 여인은 푸른 휘장을 걸치려는 듯하다. 원근법은 찾아볼 수 없고 여인의 몸에서 기원하는 듯한 비현실적인 빛은 여인이 어떤 자세를 하고 있는지 알려주지 않는다. 브라크가 화면 오른쪽 아래에 서명한 것으로 미루어 여인은 서 있는 것인가, 아니면 마티스의 주장처럼 앉아 있는 것인가, 그것도 아니면 세잔의 목욕하는 여인들처럼 누운 것인가? 공간은 사실적이어야 하는 임무에서 자유를 찾았고, 휘장의 푸른색과 배경의 요동치는 붉은색의 명령을 받을 뿐이다. 당시 아방가르드 움직임을 이끄는 믿음을 요약하여 보여준 브라크의 풍경화들(〈에스타크의 고가교〉)에 이어 〈거대한 나부〉는 많은 이들로부터 "전체가 입체주의인 첫 번째 작품"으로 인정받는다.

조르주 브라크
〈거대한 나부〉
1908, 캔버스에 유채,
140×100cm,
파리, 국립 근대 미술관

모델의 배반

마티스와 루오도 포함되어 있는 1908년 가을 《살롱전》의 심사위원단의 결정이 〈거대한 나부〉의 명성에 결정적인 역할을 한 것은 분명하다.

마티스가 후배 화가 브라크의 그림 전면에 보이는 '작은 육면체'를 지적한 것을 계기로 평론가 루이 보셀이 야수파를 명명했던 것처럼 이번에는 입체파라는 이름을 지어준다. 심사위원들이 브라크의 작품을 거부한 것 역시 빼놓을 수 없다. 미술상 다니엘 헨리 칸바일러는 이와 같은 좋은 기회를 놓치지 않고 비뇽 28번 가에 위치한 자신의 화랑에서 《브라크 특별전》을 개최한다. 이 특별전의 카탈로그는 아폴리네르가 작성한다. 대중은 드디어 〈거대한 나부〉를 보게 되는데, 1908년 4월 27일 소위 '의식 있는' 미국인 미술품 애호가 젤렛 버지스가 브라크의 아틀리에를 방문한 후 다음과 같은 감상평을 남긴 바로 그 작품이었다. "끔찍한 그림이다. 다리의 근육, 풍선처럼 부풀어 올랐다가 쪼그라든 배, 항아리 모양의 가슴, 축 처진 유두, 어깨 위에 솟은 또 다른 가슴, 그리고 네모난 어깨라니!"

루이 보셀의 평가는 그보다는 덜 신랄하다. "브라크는 대범한 청년이다. 피카소와 드랭의 황당한 예가 그에게 용기를 준 모양이다. 세잔의 기법과 고대 이집트의 경직된 회화도 그의 머릿속에 있는 듯하다. 그는 기계 인간, 극도로 단순화된 인간을 만들며 형태를 무시한다. 그는 장소, 인물, 집, 풍경 등을 기하학적 도식과 육면체로 단순하게 표현할 수 있다고 믿는다. 그를 비웃지는 말자. 인내심을 가지고 기다려 보면 혹시…" 보셀은 1908년 3월에 열린 《앵데팡당전》에 관해서도 같은 어조를 유지한다. 당시 최초의 입체주의 원칙에 입각해 제작된 그림들에 대해 그는 "의도적이며 공격적으로 비이성적인 토착민 예술"(『질 블라』, 1908년 3월 20일)이라고 평가한다. 이러한 공격들은 근본적으로 자연의 법칙을 무시한 시각에 대한 불만에 기인한다. 그러나 브라크는 여성을 그리고자 한 것이 아니라 회화 작품을 그리려고 했을 뿐이라고 변명했다.

> "브라크는 애정으로 가득한 아름다움을 표현하고,
> 그의 작품들이 발산하는 진주모빛은
> 우리의 이해력을 무지갯빛으로 물들인다."
>
> – 기욤 아폴리네르, 1908

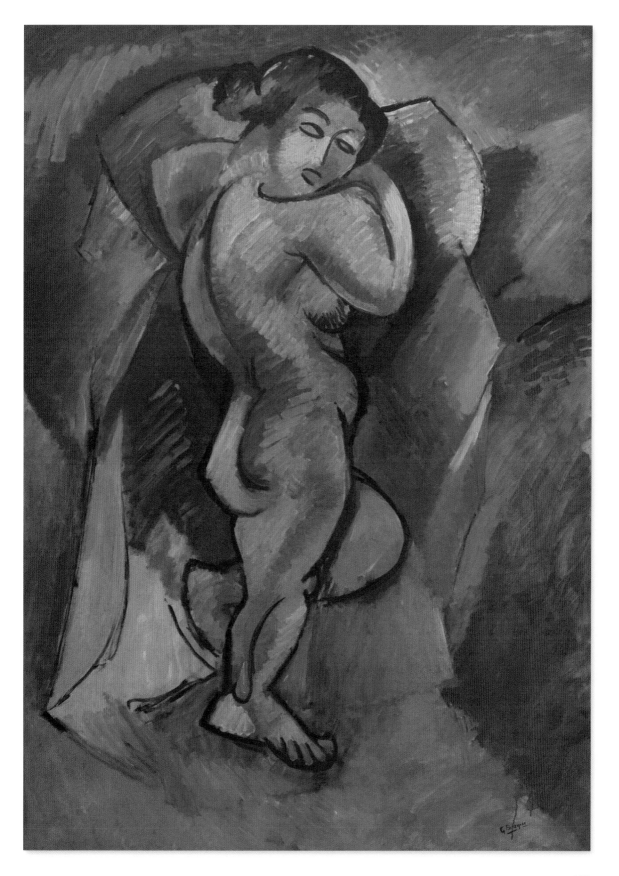

191

시공간의 중심축이 되는 모델의 발

〈거대한 나부〉가 보여주는 조각 작품과도 같은 강렬한 힘은 1907년 가을 《살롱전》에서 조롱의 대상이 된 마티스의 〈푸른 누드, 비스크라의 추억〉을 떠올리기에 충분하다. 하지만 브라크가 마티스와 차별되는 점은 나체의 여인이 한 발로 서 있도록 자세를 취하게 함으로써 공간적 배경에 시간적 요소를 더했다는 것이다. 이를 통해 하나의 대상이 사실적으로 표현되어야 한다는 규칙에서 자유로워지면서 다양한 측면을 보여줄 수 있게 된다. 마침내 브라크의 그림은 시선의 기계적인 감각적 수용을 초월하고 지성("감각은 왜곡하지만, 정신은 형성한다")에 의지하게 된다.

브라크와 피카소, 한 세기의 대화

입체주의의 탄생에 피카소의 역할이 절대적이었다는 사실은 당연하게 인식되는 반면 브라크에게 허용된 자리가 상대적으로 작았음은 부인할 수 없다. 최근에야 브라크는 파피에 콜레♦를 비롯해서 글자의 접목, 목재의 사용 등 새로운 시도를 한 최초의 화가로 재조명되고 있다. 오늘날 브라크와 피카소는 20세기 미술사의 가장 위대한 모험에서 동일 선상에 놓여 평가되고, 두 화가의 오랜 관계는 브라크의 유명한 말에 상징적으로 나타난다. "우리는 그 시절 피카소와 함께 다시는 말하지 않을, 다시는 말하지 못할, 다시는 이해할 수 없을 말들을 했다… 그것은 이해하지 못할 말들, 우리에게 그토록 큰 기쁨을 주었던 말들이었다… 그리고 이 모든 것들은 우리와 함께 끝날 것이다. 마치 일렬로 가는 등산 행렬 같았다."(브라크가 도라 발리에에게, 『예술 노트 Cahiers d'art』, 1954) 그리고 피카소가 석판화에 미끄러지듯 써 내려간 1964년 2월 3일 자(브라크는 1963년 8월에 사망한다)의 다음 문장도 되새겨볼 만하다. "오래전 어느 날, 나는 젊은 여인과 함께 산책하고 있었지요. 그 여인은 사람들이 고전적인 미인이라고 여길 만했고, 나 또한 그녀를 매우 아름답다고 생각하고 있었는데 당신이 이렇게 말했어요. '사랑에 있어서는 당신은 여전히 대가의 영향에서 벗어나지 못하고 있네요.' 어쨌거나 지금도 나는 당신을 사랑한다고 말할 수 있어요. 그러니 나는 여전히 당신으로부터 벗어나지 못하고 있는 게 맞지요?"

♦ 그림물감 이외의 다른 소재를 화면에 풀로 붙여서 회화적 효과를 얻는 표현 형식

현대성의 도구로서 원시주의

회화에서 가장 전통적 주제인 여성 누드를 다루지만 브라크는 이 작품의 혁신적인 면모를 대중이 알아볼 것이라 확신했다. 얼굴의 윤곽은 의도적으로 원시 미술의 거친 느낌을 그대로 간직하고, 각도 또한 신체의 나머지 부분과 별개로 존재하는 듯한 인상을 준다. 원근법, 인체의 비례, 음영법 등 유럽 회화의 이상적인 기준들에 부합하지 않는 이 그림은 당시 회화가 나아가는 방향 중에서 가장 최신의 것, 즉 2년 전에 사망한 폴 세잔이 닦아 놓은 길의 연장선에 있으되 원시주의라는 요소가 첨가되었다. 이는 '니그로 예술'이라는 명칭으로 폄하되어 불리기도 했다. 몸과 조화를 이루지 못하는 얼굴은 전체 형상과 더불어 기이한 효과를 만들어내고 이는 사실적인 공간을 배척하여 관람객을 당혹스럽게 한다.

> "사진이 회화를 서사의 의무에서부터 해방했기에, 회화는 점점 더 시에 가까워진다."
>
> – 브라크가 아폴리네르에게 보낸 편지, 1908

횡단하기

브라크는 그림에 전체적인 구조적 통일성을 부여하기 위해 횡단의 법칙을 활용한다. 색의 점차적인 변화에 기대는 대신 공간적 횡단을 통해 한 면에서 다른 면으로 이행하는 것이다. 흙색의 바탕에서 회색 그림자를 거쳐 파란 천으로의 공간적 횡단에서 이를 확인할 수 있다.

〈갤러리에서의 폭동〉•움베르토 보초니 (1882-1916)

예술적 폭동

높은 진열창에서 분사되는 빛의 가루 속에서 흥분한 군중들이 난투극을 벌이는 두 여인 주변에 몰려 있다.
아무도 이들의 싸움을 말리지 않는 상황이 무언가 의심스럽다. 늦은 시간, 부르주아지와 예술가들이 거니는
길 한가운데에서 그 여자들은 손님을 끌어들이다가 거친 난투극까지 벌인 것일까?

"모든 것이 움직이고, 달리고, 빨리 돌아간다"

보초니는 1년 전 탄생한 이탈리아 미래주의 회화의 혁명적인 미학을 이 그림에 적용한다. 1909년 『르 피가로』에 발표된 '선언문'은 시인 필리포 토마소 마리네티가 작성한 것으로 미래주의의 탄생을 공표한다. 미래주의는 시간과 공간에서 발산되는 역동적인 감각으로서의 다양한 형태의 작품 제작을 추구하고 빠른 속도야말로 현대성을 표현하는 필수적인 요소로 보았다. 그러나 흥미롭게도 미래주의 화가들 중 가장 뛰어난 재능을 자랑하던 보초니가 19세기 프랑스의 발명품이자 현대성을 가장 잘 대변하는 사진과 영화에는 관심을 보이지 않았다. 보초니는 입체주의가 회화에 가져온 조형적 역동성을 그림으로 표현하길 원했다. 그의 미학을 분명하게 이해하려면 그가 직접 작성하고 카를로 카라, 루이지 루솔로, 자코모 발라, 지노 세베리니 등 동료 화가들의 서명을 받아 1910년 4월 11일에 발표한 '미래주의 선언'의 전문을 확인할 필요가 있다. "우리의 행위는 〔…〕 있는 그대로의 영원한 역동성에 관한 것이다. 모든 것이 움직이고, 달리고, 빨리 돌아간다."

선전 도구로서의 스캔들

이전 페이지에서 만난 스캔들과 도발을 돌이켜 보면, 미래주의 화가들은 그 두 가지 요소를 초창기부터 기꺼이 선전 도구로 활용했다는 점에서 앞선 예술가들과 차이를 보인다. 그들은 대중의 분개를 두려워하지 않았고 오히려 그렇게 반응하도록 의도했다. 1914년 4월, 마리네티와 루솔로는 로마에서 첫 번째 '소음' 콘서트를 진행하였다가 공공질서 위반 혐의로 경찰에 연행된

다. 그러나 당사자들은 이러한 결과를 환영했다.

미래주의 화가들은 언론과 대중 매체를 십분 활용하였는데, 1910년 12월 밀라노에서 열린 연례 전시회에 〈갤러리에서의 폭동〉이 모습을 드러낸 것도 같은 맥락에서다. 대중을 가장 당황하게 만든 것은 여성들의 싸움이라는 소재의 생소함이었다. 두 매춘부가 비토리오 에마누엘레 2세 갤러리라는 우아하고 세련된 공간에서 난투극을 벌이고 있는데, 이는 벨에포크 시대의 밀라노를 지배했던 지식인들과 부르주아지의 위선과 수치스러운 비밀들을 비난한다는 느낌을 주었다. 또한 위에서부터 아래로 내려다보는 시선의 위치는 화가가 그와 같은 상황을 무관심으로 방관하고 있다는 인상을 주기에 충분하다. 그런데 이탈리아의 지식인들과 교양 있는 부르주아지는 보초니에게 호의적이지 않았던가? 이와 같은 거친 기법은 인상주의 혁명에 서서히 적응하기 시작한 화단에 또 다른 충격을 안겼다.

이 그림의 전복적인 힘은 그것이 발표되고 한 세기가 지난 후에도 여전하다. 2009년 2월, 마리네티의 선언 백 주년을 기념하여 문화 축제가 개최되었는데 그중 「갤러리에서의 폭동」이라는 제목의 미래주의 원칙에 입각한 연극 작품은 보초니에 대한 오마주였다. 연극 공연이 진행되면서 어디서부터 시작했는지 알 수는 없으나 정말로 폭동이 일어났고, 경찰들이 진입하여 사태를 수습하기에 이른다. 이보다 더 보초니에게 어울리는 경의를 표하는 방법이 있을까?

움베르토 보초니
〈갤러리에서의 폭동〉
1910, 캔버스에 유채,
76x64cm,
밀라노, 브레라 미술관

두 명의 매춘부

화면 중앙에 각각 파란색과 초록색 원피스를 입은 두 여인이
주먹다짐을 하고 있다. 이들이 단번에 눈에 띄지 않는 것은
분할주의와 점묘법이 화면 전체를 지배하고 있기 때문이다.
프랑스에서 쇠라가 개발한 이 기법은 미래주의 화가들이
매우 감탄한 양식이기도 하지만 화려한 등장과는 달리 너무
빨리 무대 뒤로 사라져버렸다. 화면을 덮은 반짝이는 점들은
그림에 표현된 소재들의 위계에 아랑곳하지 않고 색채의
통일성을 중시한다. 빛의 소용돌이는 광기 어린 군중의
소요를 가장 잘 표현하는 수단이 된다. 이처럼 보초니는
"전복적이며 선동적인 폭력"을 선언한 마리네티의 미래주의
원칙을 회화에 뛰어나게 적용하고 있다.

갤러리에서 방출되는 빛

도발을 신념으로 여기던 미래주의 화가
보초니가 화려하고 위압적인 건축물을
자랑하는 비토리오 에마누엘레 2세
갤러리와 1867년 개장했을 당시 왕이
참석했던 캄파리노 카페를 난투극의 무대로
선택한 것은 우연이 아니다. 눈부신 빛을
방출하는 카페의 정면 유리창은 성난
군중이 던진 돌에 맞아 깨졌는데, 이는
오늘날까지 이어지는 전통이기도 하다.
처음 모습을 드러낸 이후 돌에 맞아 깨진
횟수만 수십 번에 달하는 것으로 보아,
밀라노 시민들은 이 유리창에 특별한
애정이 있는 듯하다. 또한 캄파리노 카페는
롬바르디아 지역의 명소로서 이탈리아
문화 예술계의 유명 인사들이 즐겨 찾는
장소였다. 조반니 세간티니, 카라 등의
화가들부터 주세페 베르디나 아르투로
토스카니니 등의 음악가, 움베르토 1세
국왕과 미래주의 예술가들까지 많은
사람들이 이곳에 다양한 발자취를 남겼다.

밀짚모자와 꽃 장식 모자
환상적인 형태와 색의 광란의 소용돌이 속에서 유쾌한 인상을 받는다면 그것은
남성들이 쓴 단색 밀짚모자와 대조되는 여성들의 화려한 모자가 이루는 무도
덕분이다. 일반적으로 이탈리아 예술계에서 여성의 목소리를 들을 수 있는 경우가
드물었던 것에 보상하듯 보초니는 투쟁적인 모습의 현대적 여성성을 표현한다.

불안의 얼굴

〈검은 화병이 있는 자화상〉은 화가의 얼굴을 환각에 사로잡힌 듯 표현하고 있다. 불안정한
기하학 패턴이 있는 배경을 뒤로 화가의 상반신은 그 자리에 고정되어 있다. 손가락은 벌어져
있고, 두 눈은 세상에 대한 몰이해와 불안으로 가득하다.

모호한 신호

검은색 윗옷 위에 자리 잡은 모델의 커다란 손은
사람들의 시선을 단번에 사로잡는다. 그 손은 인
공 보철구처럼 단단하고 뻣뻣한 느낌을 주고, 크
게 벌린 악어의 주둥이처럼 위협적이다. 벌어진
손 모양은 관람객에게 특별한 신호를 보내는 듯
하다. 신호를 보낸다는 것은 그 안에 의미가 담
겨 있다는 것을 뜻하는데, 그렇다면 그 의미는
무엇일까? 관람객은 해답 없는 질문만 떠안는
다. 모델은 화가와 관람객의 공격으로부터 자신
을 방어하는 것인가, 아니면 반대로 그들을 공격
하는 것인가? 그림의 배경도 모호한 것은 마찬
가지다. 자연주의와 상징주의, 단색과 혼색, 깊
이감과 평면감이 공존한다. 그러나 가장 기이한
요소는 탁자 위에 불안정하게 놓인 검은 화병이
다. 화병의 실루엣은 흉악한 사람의 옆모습을 떠
올리는데, 그 안에서 우리는 지나치게 섬세한 영
혼의 어둠과 불안을 본다.

'음울한 초상화'

1912년, 오스트리아 빈의 예술가 단체인 하겐분
트는 분리파의 움직임에 반대하여 일련의 활동
을 진행하였고, 그 연장선에서 실레는 〈검은 화
병이 있는 자화상〉을 비롯하여 작품 세 점을 쾰
른에서 전시한다. 다양한 지리적, 미학적 입장
에 있던 화가들은 공동 전시에 참여하고 이는 열
정적인 호응을 이끌어낸다. 전통적으로 외국, 특
히 프랑스 회화를 긍정적으로 평가하고 수용하
는 모습을 보인 오스트리아 관람객은 이번 움직
임을 기회 삼아 당시 유럽에서도 가장 현대적인
자국민의 작품을 발견하게 된다. 이처럼 시각적
대범함이 호의적으로 받아들여지는 분위기 속

에서 전시된 실레의 자화상은 긍정적 평가를 기
대할 만했지만 현실은 전혀 달랐다. 평단은 실레
의 '음울한 초상화'에 격노했다. 특히 부패가 시
작된 듯한 피부, 절단되고 변형된 신체의 묘사는
두려움을 일으키는 작위적인 얼굴의 표정과 함
께 맹렬한 비난을 받았다.

'심연 속으로 직행'

유명한 미술평론가 아달베르트 프란츠 셀리그
만은 『노에스 비너 타그블라트 *Neues Wiener Tagblatt* 』
에서 예술적 영광을 지나치게 추구한 나머지 자
신의 재능을 충분히 사용하지 못한 채 심연 속으
로 직행하는 모습으로 실레를 묘사한다. "실레
에 대해 여러 말들이 오갔다. 어떤 이들은 구스
타프 클림트를 어설프게 모방한다고 질책했고,
또 다른 이들은 놀라운 일이긴 하지만 그에게서
소묘적 재능을 발견했다. 하지만 이제 확실해졌
다. 기이함과 난애함의 극단적 추구로 실레의 재
능은 타락했다. 그는 유명해지려는 욕망에 빠져
가장 끔찍한 형태의 난잡함을 열심히 흉내낸다.
자화상 속 자신의 얼굴을 퇴폐로 가득하게 만들
어야 한다고 믿은 나머지 그것은 무엇인지 알아
보기도 힘든 형상이 되었다.

악의적 평론들이 대부분 그렇듯 여기에서도
우리는 통찰력과 우둔함을 동시에 발견할 수 있
다. 우선 실레의 소모력 등 화가로서의 재능은
인정하고 있으며, 관람객을 도발하고자 하는 의
도 또한 파악하고 있다. 더 나아가 〈검은 화병이
있는 자화상〉의 화가에게 올바른 방향에 대한
충고도 잊지 않는다.

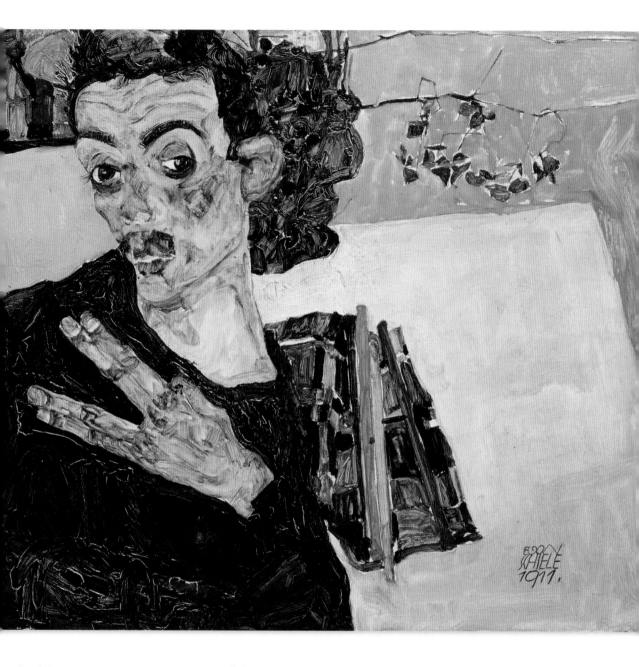

에곤 실레
〈검은 화병이 있는 자화상〉

1911, 캔버스에 유채,
27.5x34cm,
빈, 미술사 박물관

"나는 아무도 시도하지 못했던 것들에 도전할 것이기에 사람들은
'살아 있는' 나의 그림들 앞에서 공포를 느낄 것이다."

– 에곤 실레, 1911

사시가 의미하는 것

실레는 백여 점의 자화상을 남겼다. 그중에는 이번 자화상보다 훨씬 더 공격적으로 표현된 그림들도 많지만, 여기에서처럼 미미한 사시로 인해 비극성이 극대화된 경우는 찾아볼 수 없다. 우리에게 전해지는 화가의 사진들을 종합해보면 실레는 이 자화상에서 실제보다 더 사시를 강조하였는데 아마 사시를 일종의 특이한 멋으로 여긴 듯하다. 그는 평소 자신의 성이 '사팔눈을 하고 보다', '곁눈질하다'라는 의미를 갖는 독일어 동사 schielen에서 파생된 것이라고 즐겨 말하곤 했다. 그럼으로써 사시 때문에 화가에게는 치명적일 수 있는 소묘력의 저하가 발생한다고 해석하던 평론가들을 비웃었다. 자화상 속의 시선에는 무언가 어린아이 같은 것이 있지만, 동시에 어둠과 불안이 깃들어 있다. 매독을 앓던 아버지를 보며 성장한 실레는 그런 모습에 큰 영향을 받았고, 이 자화상은 마치 모든 형태와 색을 활용하여 질병의 위협을 쫓아내려는 실레의 두려움을 담고 있는 듯하다.

불길한 화병

화면 상단에 위치한 화병은 도자기가 아니라 모델의 머리에서 튀어나온 괴물처럼 보인다. 불길한 느낌의 화병은 화가의 어두운 이면에 대한 상징으로 해석될 수 있다. 화병과 화가의 관계는 거대함과 약함, 어둠과 밝음, 야만성과 세련됨, 결단성과 우유부단 등으로 정의될 수 있다. 이러한 형태의 화병에 영감을 준 존재로 고갱이 자주 언급되는데, 이때 고갱은 그림을 그린 화가로서가 아닌 나무에 조각을 한 조각가로서 인용된다. 1910년 실레가 빈의 공동 전시회에 참가했을 때 클림트에게 고갱의 회화와 조각을 전시할 것을 제안했던 사실을 고려하면 이러한 가설이 아주 엉뚱한 것만은 아니다.

자아의 기호

독특한 형태로 벌린 손가락의 모습에서 정신 분석학자들은 여성의 질의 형태를 보았다. 손가락의 의미보다 더 난해한 것으로 뒤쪽의 흰색 배경 위 색채들의 퍼즐은 인물을 더욱 두드러져 보이게 만든다. 자신의 재능에 확신이 있었던 실레는 1913년 3월 어머니에게 보낸 편지에서 "인간의 감탄할 만한 모든 고귀한 장점을 모으고 있는 중"이라고 알린다.

노이렝바흐의 비극적 사건

빈에서 멀지 않은 노이렝바흐에 정착한 실레는 1912년 4월 13일, 법적 동의가 필요한 14세 미만의 소녀를 유혹했다는 이유로 경찰에 체포된다. 그는 3주간 수감된 후 재판에 회부되고, 아동 유괴죄는 기각된다. 하지만 판사는 그에게 추가로 3일의 금고형을 선고한다. 미성년자들이 볼 수 있는 곳에 외설적인 그림을 전시하여 공공질서를 파괴했다는 이유에서였다. 일반적인 경우와 달리 실레에게 선고된 형은 굉장히 유연한 결정이었는데, 당시 동일한 죄목에 대한 예상 형량은 6개월의 강제 노동이었다. 결국 실레는 5월 7일에 출소하고, '포르노'로 규정된 그의 그림 백여 점(누드, 동성 간의 성교 행위, 사제의 애정 행각 등)은 모두 몰수된다. 실레의 사후 백 주년을 기념한 행사에서, 그의 찬미자들은 당시의 보수적인 윤리관을 비난하며 화가의 죄의 유무를 밝힐 수 있는 증거가 사라졌으니 아무도 그를 판단할 수 없다고 주장하면서 당시 사건을 재조명한 바 있다.

분해된 사람

어떤 이들에게는 "타일 공장에서의 폭발"로, 또 다른 이들에게는 "목공소에서의 폭발"로 보인 〈계단을 내려오는 누드 no.2〉은 20세기 초를 특징짓는 회화 혁명의 상징적 작품 중 하나다. 그러나 이 그림을 지배하는 원칙은 매우 단순하다. 뒤샹은 인물과 그 인물이 움직이는 공간이 맺고 있는 관계를 평면 조각들로 구성된 체계로 표현한 것이다.

"해부학적 누드는 존재하지 않는다"

작품 속 여성의 누드는 움직임을 구성하는 여러 순간에 포착된 모습으로 에티엔 쥘 마레의 동체 사진술을 떠올린다. 뒤샹은 움직이는 기계를 만든 후 계단 내려오기라는 매우 까다로운 임무를 부여한다. 그 결과 순간의 포착이라는 회화의 전통적인 원칙이 이 그림에서는 설 자리를 잃는다. 연쇄적 동작을 회화로 표현한다는 생각은 인상주의 화가들조차도 시도하지 않았던 것이었다. 뒤샹은 이 작품에 대해 다음과 같이 회고했다. "단순한 나무 색깔로 그려진 누드는 해부학적으로 존재하지 않거나 적어도 눈으로 볼 수 없다. 왜냐하면 나는 누드의 외관을 사실적으로 표현하는 것을 완전히 거부했기 때문이다. 이 그림에는 내려오기라는 행위를 정지된 약 스무 개의 연쇄적 자세가 보존하고 있을 뿐이다."

공격하는, 공격받은?

1912년, 뒤샹은 평단에게 "불만으로 가득한 입체파 무리"(루이 보셸), 혹은 "못된 짓을 일삼는 갱단" 소속으로 인식되었다. 파리 시의회 의원 피에르 랑퓌에는 『메르퀴르 드 프랑스Mercure de France』에 발표한 기사를 통해 그들 무리가 시민들의 세금으로 운영되는 건물에서 전시회를 개최하도록 허가해야 하는지 의문을 표하기도 했다. 한편 뒤샹은 《앵데팡당전》에서 자신의 작품이 거절되었다는 사실을 알고 큰 충격을 받는다. 《앵데팡당전》이라고 하면 알베르 글레이즈, 장 메챙제, 앙리 르 포코니에 등 뒤샹의 동료들로 구성된 바로 그 '갱단' 무리 아니던가! 화가의 친형제인 자크 비용과 레이몽 뒤샹 비용의 말을 빌리면 이 작품에 대한 비난은 다음과 같이 요약된

다. "누드는 절대 계단을 내려오지 않는다." 사실 이 작품이 자유주의적인 《앵데팡당전》으로부터 거절된 이유는 작품의 소재나 기법 때문이 아니라 도발적인 제목 때문이었다. 누드가 평범한 장소에 놓이는 순간 그것은 수치스러운 것이 된다. 반 세기 전, 마네의 〈올랭피아〉가 이를 증명했다. 심사위원단의 이와 같은 결정은 시대를 앞서는 예술가로 정평이 난 뒤샹에게조차 상처가 되었다. 그로부터 시간이 한참 흐른 후 진행한 뒤샹의 다음 인터뷰는 당시 결정이 그에게 여전히 아픈 기억으로 남아 있음을 보여준다. "1912년, 제 마음을 헤집어 놓은 사건이 있었습니다. 제가 《앵데팡당전》에 〈계단을 내려오는 누드 no.2〉를 출품하자 관계자들은 당장 그것을 떼어내라고 말했습니다."(『피에르 카반과의 인터뷰Entretiens avec Pierre Cabanne』, 1966; 1967 출간) 당시 뒤샹이 《앵데팡당전》을 통해 추구했던 것은 스캔들이 아니라 자신의 재능을 공식적으로 인정받는 것이었다. 이 작품은 그후 바르셀로나에 이어 파리에서도 전시되지만 평단과 대중은 무관심으로 일관했다. 그러나 대서양을 건너 미국에 가면서 이 그림의 운명은 완전히 바뀌었다. 1913년 2월 17일에서 3월 15일까지 뉴욕에서 시작해 시카고를 거쳐 보스턴으로 이어진 《아모리 쇼》에서 〈계단을 내려오는 누드 no.2〉에 관해 수많은 평론이 발표되고, 그와 동시에 뒤샹은 유럽 현대 미술의 대표적인 작가로 발돋움한다. 앙리 피에르 로셰의 표현에 따르면 뒤샹은 단번에 "나폴레옹과 사라 베르나르에 이어 제일 유명한 프랑스 사람"이 되었다. 이처럼 뒤샹의 스캔들 제조인으로서의 명성은 미국에서 먼저 확립된 것이다.

마르셀 뒤샹
〈을 내려오는 누드 no.2〉
1912, 캔버스에 유채,
147×89cm,
필라델피아 미술관

의문의 점선들

화면 중앙에는 시선을 사로잡는 반원형 점선들이 보인다. 기계화를 거부한 뒤샹이지만 그는 자신의 작품에 동체 사진술에서 받은 영향을 숨기지 않았고, 여기서 보이는 것처럼 움직임을 표현한 허구의 선을 점으로 구현한 기하학적인 패턴도 기꺼이 사용했다. 뒤샹은 어쩌면 프레스코화의 제작에서 윤곽을 표현하는 데 사용되던 벽면찍기 기법을 떠올렸을 수도 있다. 이렇게 하여 반원형 점선들은 움직임을 시각적으로 가장 잘 드러내는 둔부의 이동 방향을 나타낸다. 오른편을 자세히 관찰하면 모델의 팔이 위치한 곳에 작은 흰색 원이 있는데, 많은 평론가들이 일반적으로 알려진 작품의 의미를 완전히 전복시킬 수 있는 화가의 의도가 숨겨진 요소라 해석하기도 한다. 결국 뒤샹의 이 작품은 무한한 해석의 가능성을 제공하고 있음을 다시 한번 확인할 수 있다.

와해된 계단

이 작품이 제작될 당시 승강기는 상당히 귀하고 드문 장치였다. 따라서 계단은 도시 특유의 개성을 드러내는 건축적 요소로 동네 아이들이 오르내리며 그들에게 즐거움을 선사하던 도구였다. 계단의 필수적 요소인 난간은 그 끝에 구리로 된 공 모양의 마감 장식을 갖추었고, 이는 화면 오른쪽 끝에 잘린 형태로 표현되어 있다. 이러한 요소들은 평범하고 일상적인 소재를 이처럼 혁신적인 기법으로 표현한 데서 오는 괴리감을 더욱 강조한다. 특히 문제가 된 것은 계단에 부여된, 혹은 제거된 실재감이다. 화면 아래쪽 계단은 짙은 색감으로 표현되어 밝은 빛을 잔뜩 받은 인물을 더욱 부각하는 반면, 화면 위쪽에는 한층 혼란스러운 계단이 배치되어 있다. 이는 끝없이 하강하는 인간의 비극적 숙명에 대한 상징으로 읽을 수도 있다.

〈계단을 내려오는 누드 no.2〉
마르셀 뒤샹

신비주의 전략

《앵데팡당전》으로부터 작품이 거절된 다음날, 뒤샹은 새로운 목표를 정한다. 불가해한 것을 제시함으로써 몰이해를 일으키기! 파리 시립 근대 미술관이 소장한 〈녹색 상자〉에는 1912년에서 1915년까지 뒤샹이 수기로 작성한 62개의 노트가 들어 있다. 그중에는 다음과 같이 난해한 문장도 볼 수 있다. "내가 듣고 있다고 듣는다고 생각한 그는 당신에게 내가 아무 답변도 하지 않을 것이라고 답변한 그 사람을 내가 봤다는 사실을 그가 알고 있는지를 당신이 알고 있는지 물어보라고 물었다."

여성 혹은 기계?

뒤샹의 증언에 따르면 그는 움직임의 인상을 재현하기보다 그것의 기계적 성질을 표현하는 데 초점을 두었다. 그는 또한 사물의 조형성을 완전히 배제하지도 않았다. 그 결과 계단 밑에 내려온 여성의 약간 숙인 머리, 오른쪽 어깨, 골반, 구부러진 다리 등을 포함하여 옆모습을 알아볼 수 있다. 뒤샹의 인물에서 우리는 조르조 데 키리코와 그의 '형이상학적 회화'에서 자주 볼 수 있는, 그리고 이후 초현실주의 회화에 영향을 준 나무로 된 마네킹의 형상을 떠올릴 수밖에 없다. 단순한 판자와 막대로 어설프게 만든 거친 인형이 아니라 의류 제조인들의 작업실에서 볼 수 있는 둥근 윤곽의 마네킹들 말이다. 그 결과 우리는 뒤샹의 인물 앞에서 기계 속에 깃든 인간성, 혹은 인간 속에 깃든 기계성에 대해 자문하게 된다.

〈백인 여자와 흑인 여자〉
펠릭스 발로통 (1865-1925)

가치의 전복

아무 장식이 없는 벽면에 붙은 침대 위에 완전한
나체의 백인 여자가 흑인 애인의 자연스러운
시선을 받으며 반쯤 잠들어 있다. 마네의
〈올랭피아〉와 구성 면에서 유사성을 띠지만 두
화가의 의도는 완전히 다르다. 발로통의 그림에는
사회적 강요에 대한 암시가 부재하고 둘의
관계에서 누가 우위에 있는지만 나타내고 있는데,
이례적으로 흑인 여자가 지배적 위치에 있음을
알 수 있다.

거친 사실주의
관람객의 시선이 그림에 오래 머물수록 화가의
의도는 더욱 파악하기 어려워진다. 당시 인기를
끌던 자연주의 문학에서 여주인과 하녀, 백인 여
자와 원주민 여자, 부르주아 여자와 매춘부 등
여성 동성애를 다룬 소설은 매우 흔했다. 회화
작품이 동방을 소재로 한 경우에는 주로 이국적
인 실내 장식, 화려한 의복과 장신구, 우아한 자
태 등에 초점이 맞춰진다.
　하지만 발로통의 이 그림에서는 위의 요소들
을 발견할 수 없다. 관람객은 사소하고 일상적인
진리만을 볼 수 있는데, 날카로운 메스로 베어낸
듯한 날것 그대로의 진리는 미국에서 도래할 하
이퍼 리얼리즘보다 반세기 앞선 것이다.

말하지 않은 것의 스캔들
이 그림이 대중에게 최초로 공개되었을 때 논쟁
을 일으킨 가장 큰 이유는 그것에 담긴 메시지의
모호성 때문이다. 내밀한 분위기에 있는 두 여성
앞에서 그들의 관계에 대해 상상해보지만 어떤
사실도 명백하게 제시되지는 않는다. 우리는 이
미 〈올랭피아〉에서 완전한 누드의 백인 여자와
그 옆에 옷을 입은 흑인 여자가 이루는 조합에
대해 대중과 평론가들이 보이는 최대의 분개를
경험한 적이 있지 않은가? 관람객이 이 화면에

서 사랑을 나눈 다음의 휴식을 발견한다면(이 상
황은 쿠르베의 〈잠〉과 동일하지만 덜 거칠게 재현된
다), 그것은 이 주제를 발로통이 이미 다른 그림
들(〈여름밤의 목욕〉, 〈여주인과 하녀〉, 〈체커를 하는
나체의 여인들〉, 〈터키탕〉)에서 다루었고 거기에서
힌트를 찾을 수 있기 때문이다. 흑인 여자의 남
성미와 백인 여자의 나른함 자체가 그 증거가 될

쾌락을 암시하고 있을 때 발로통은 침묵을 간직하는 수수께끼로 화면을 구성한다. 윤곽은 강하고 색채는 단조롭지만 바로 이와 같은 특성이 오히려 모티브가 담고 있는 이야기보다 많은 것을 의미한다. 스위스 출신의 화가인 발로통이 예술가의 미학적 이성은 인간 내면의 불안을 길들여야 한다고 믿는 듯하다. 이러한 기법은 사회적 혹은 회화적 모든 규범을 시각적으로 위반함으로써 현대인의 상실감을 표현하는 데 성공한다.

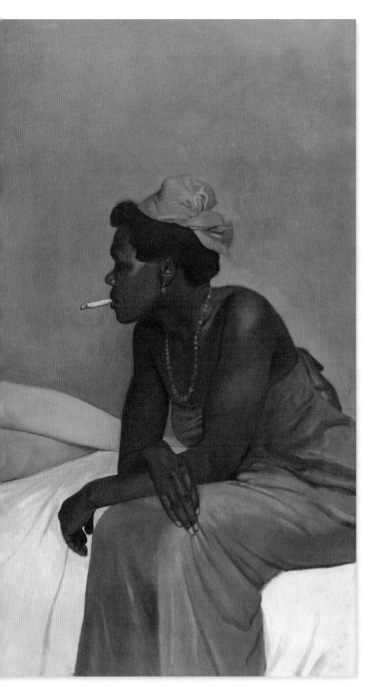

펠릭스 발로통
〈백인 여자와 흑인 여자〉
1913, 캔버스에 유채,
114x147cm,
스위스 빈터투어, 빌라
플로라

문학의 거울
문단에서 거대한 스캔들을 일으킴과 동시에 베스트셀러가 된 소설 『라 가르손느La Garçonne』(1922)를 통해 빅토르 마르그리트는 작가 자신도 잘 아는 부르주아지의 실상을 적나라하게 묘사한다. 특히 네 명의 교양 있는 여성들이 매춘업소를 찾아 벌이는 향연은 문학사에 길이 남는 유명한 장면이다. "여성들은 거울의 방을 이미 다른 손님이 차지했다는 사실을 알고 터키식 방에 입장한 후에야 한숨 돌릴 수 있었다. 그곳은 콘스탄티노플과 클리시 광장을 섞어 놓은 듯한 느낌의 거대한 방이었는데, 알록달록한 유리갓을 얹은 램프에서 퍼져 나온 빛이 두꺼운 커튼을 신비한 분위기로 물들이고 있었다. 여럿이 길게 누울 수 있을 만큼 넓은 소파 위에 다양한 쿠션들이 흐트러져 있었다. 여성 직원이 와서 샴페인에 이어 다른 주문도 받았다. 갈색 머리? 금발? 그녀는 흑인 여성도 선택할 수 있다고 덧붙였다." 발로통보다 더 직설적이었던 작가는 수십만 명의 독자를 확보하지만 레지옹 도뇌르◆ 수상의 기회는 놓친다.

수는 없지만 사진처럼 차갑게 구성된 화면은 한층 암묵적이다.

침묵을 간직하는 수수께끼
이 그림의 기원이나 그것의 신비한 마력에는 앵그르의 〈터키탕〉이 직접적인 영향을 끼쳤음을 부정할 수 없다. 하지만 앵그르가 하렘의 금지된

◆ 1802년에 나폴레옹이 제정한 프랑스 최고 훈장. 국가적인 공적이 있는 인물에게 대통령이 직접 수여하고 있다.

헐벗은 배경

매춘업소가 보통 지나치리만큼 다양한 장식들로 특징지어진다면 그림 속 장면은 분명히 그와 같은 곳은
아니다! 초록색 벽면의 당당한 활용은 화가의 비범함을 그대로 드러낸다. 두 벽면이 만나는 곳에서 발생한
그림자만이 유일하게 두 벽을 구분하면서 실내는 오로지 침대를 환영하는 공간에 할애된다. 두 여자의
관계는 헐벗은 배경과 동일한 매력, 즉 진지하고 단단하면서도 냉정한 미덕을 자랑한다.

반(反)올랭피아

발로통의 그림 속 나체의 여성은 마네의 〈올랭피아〉와 비교 대상이 될 수밖에 없다. 올랭피아가 관람객을 차가운
시선으로 응시한다면 발로통의 여자는 눈을 감고 있고, 사랑을 나눈 후 졸음이 쏟아지는 것이 명백한 자세를 취하고 있다.
〈올랭피아〉를 비난한 이들이 그녀의 창백한 피부와 저급한 몸매를 지적했다면, 발로통의 여자에게 같은 이유로 비난할 수는
없다. 발로통이 나체의 여인을 아름답게 표현해서는 결코 아니다. 오히려 그녀의 얼굴은 평범함 그 자체고, 몸매 또한 전통
회화에서 아름다운 나체를 표현할 때 활용했던 나긋함은 찾아볼 수 없다. 그러나 이 여자는 관람객을 매료할 의도가 전혀
없어 보이기 때문에 되레 강력한 힘을 발휘한다. 그녀의 몸에서 발산하는 관능미는 차가운 중립성에 근원을 두지만, 뺨의
홍조만이 유일하게 그녀가 조금 전 경험한 열정적 관계를 증언한다.

삼중 스캔들

흑인 애인의 얼굴만을 따로 떼어 놓고 본다면, 그녀의 무뚝뚝한
표정과 자부심 없는 남성미에 놀랄 것이다. 담배를 문 모습 또한
이와 같은 인상을 강화한다. 통속 소설에서 사랑을 나눈 직후에
상대방의 감정에는 아랑곳 않고 담배를 찾는 남자 주인공이
얼마나 많았던가! 하지만 이 얼굴에서 가장 특이한 점은 그
어떤 것에도 개의치 않는 듯한 무심한 평화로움이다. 여자들의
관심에 익숙한 매력적인 청년이 가질 만한 분위기가 나체의
여자를 열정 없이 바라보는 이 흑인 애인으로부터 발산된다.
둘의 관계에서 그녀가 독보적인 우위에 있음을 알 수 있는
대목이다. 하지만 동시에 두 여자의, 두 인종의, 감각적 쾌락만을
쫓는 두 사람의 만남에 필연적으로 따르는 소통의 불가능을
나타내는 것일 수도 있다. 이 세 가지 금기를 깨뜨린 둘의
조화는 그 자체로 삼중 스캔들을 제공한다.

"얼굴을 포함한 인간의 신체는 행복, 고통, 권태, 근심, 욕망, 그리고
노동과 실망한 사랑으로 인해 겪게 되는 육체적 쇠퇴 등을 각도,
주름, 움푹 파인 곳 등으로 표현하는 개인적 언어다."

– 펠릭스 발로통, 1910

새로운 관능성

얼굴의 남성성과는 대조적으로 흑인 여자의 몸에는 풍부한
관능미가 흐르고 이는 그녀의 몸을 가리는 짙은 파란색 천에
의해 한층 강화된다. 백인 여자가 나체로 누워 있는 반면
흑인 여자는 지배적인 위치에 있음에도 옷을 입은 모습으로
표현함으로써 관능미에 대한 새로운 신화가 창조될 수 있는
단초를 제공한다. 정신 분석학이 도래하던 시기에 발표된 이
작품과 함께 현대적인 에로티시즘이 탄생하는 순간이다.

〈검은 사각형〉, 〈검은 원〉, 〈검은 십자가〉 • 카지미르 말레비치 (1879-1935)

회화의 혁명

〈검은 사각형〉, 〈검은 원〉, 그리고 〈검은 십자가〉와 함께 말레비치는 1913년에서 1915년 사이에 탄생한
극단적 추상주의 흐름인 러시아 절대주의 회화에 20세기를 장식할 세 가지 상징을 제공한다. 말레비치는
1924년 《베네치아 국제 미술 박람회》에 참가하는 소비에트 연맹 소속 작가로서 이 세 점의 그림을 제작한다.
그와 함께 순수 회화라는 이상의 문턱을 넘는 거대한 진보를 이루며 완전히 새로운 개념의 초석이 다져진다.

인간의 여전한 흔적

말레비치의 야심 찬 계획에 담긴 특성 중에서 가장 독특한 점은 이와 같이 구상 미술에서 멀어지길 바라는 작품 속에 인간의 손의 흔적이 여전히 남아 있다는 점이다. 〈검은 사각형〉과 마찬가지로 〈검은 원〉과 〈검은 십자가〉에서도 이러한 의도는 명백하다. 특히 캔버스에 유채로 표현한 그림일 경우 이는 더욱 두드러진다. 붓 자국은 분명하게 드러나고, 각 도형의 윤곽선은 미세하게 떨리는 느낌으로 표현되었으며, 덧칠한 물감의 두께는 균일하지 않다. 즉, 구상 미술의 거부가 반드시 전통 기법의 거부로 이어지지는 않았다.

기계화의 거부로 자연이 전면에 등장하고 새로운 조화가 형성된다. 〈검은 사각형〉은 정사각형이 아니라 가로가 세로보다 긴 사각형이고, 〈검은 원〉은 바탕의 중앙에서 한참 벗어났으며, 〈검은 십자가〉에서 날개의 좌우와 몸통의 위아래는 정확한 대칭을 이루지 않는다. 이 도형들은 그 어떤 상징이나 의미도 내포하고 있지 않으며, 그야말로 스스로를 위해 존재할 뿐이다. 그 이후 한 단계 더 발전하여 선보인 〈흰 바탕 위의 흰 사각형〉에도 화가의 붓 터치가 느껴지기는 마찬가지다. 추상 미술로의 전환이 이루어지던 초기에 관람객은 인간의 손, 즉 자연에 대한 기억이 여전히 유효한 사실을 확인할 수 있다.

논쟁과 이상

〈검은 사각형〉이 대중에게 처음 공개된 것은 1913년, 상트페테르부르크에서 개최된 《0.10: 최후의 미래주의 회화전》을 통해서였다. 이때 대중의 당혹감을 가장 잘 대변한 이는 알렉상드르 브누아일 것이다. "우리 눈앞에 있는 것은 미래주의 회화가 아닌 사각형의 새로운 아이콘이다. 우리에게 소중하고 신성한 모든 것, 우리가 사랑하고 우리가 사는 이유였던 모든 것이 사라졌다." 이에 말레비치도 신랄하게 답변한다. "과거 대가의 걸작이 남긴 쓰레기로 만족하고 그리스, 로마의 공동묘지 옆에서 기웃거리는 불쌍한 늙은이, 그리스 미술의 노예! [⋯] 신성함은 예술이 창조해야 하고, 예술은 시대를 반영한다. 그리고 시간은 과거의 쓰레기를 먹고 사는 돼지보다 위대하고 현명하다!"

이러한 논쟁보다 중요한 문제는 이 세계를 어떻게 재현하는가 하는 철학과 관련되어 있다. 말레비치는 세계를 '영(零)도의 형태'로 환산하여 '무(無)대상의 창조'라는 문턱을 넘고자 했다. 그러나 그는 허무주의자와는 거리가 멀었다. 그는 '존재의 진리'라 부르는 그것을 추구하고자 모든 종류의 타협을 거부했을 뿐이다. 이렇게 하여 태양이 사물에 투영하는 빛과는 이질적인 검은색이 무대상을 나타내는 색이 되었다. 말레비치의 철학은 전통 회화를 고수하는 자들뿐 아니라 파리의 아방가르드 예술가들에게도 오해를 받는다. 새로운 철학의 아이콘으로서 말레비치의 형태는 물질주의적 현대성을 드러내는 회화, 가령 뒤샹이 애용한 레디메이드 미술과는 결이 달랐다. 따라서 러시아 화가의 검은 도형들이 스캔들을 일으켰다면 그것은 회화가 아니라 철학 때문이었다.

카지미르 말레비치
〈검은 사각형〉
*1921년경, 캔버스에 유채,
106x106cm,
상트페테르부르크,
러시아 미술관*

〈검은 원〉
*1921년경, 캔버스에 유채,
105.5x106cm,
상트페테르부르크,
러시아 미술관*

〈검은 십자가〉
*1921년경, 캔버스에 유채,
106x106 cm,
상트페테르부르크,
러시아 미술관*

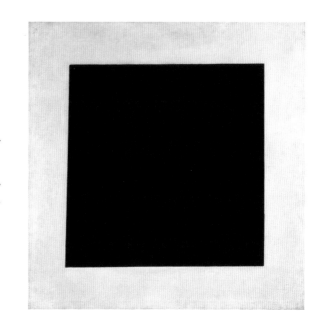

"저는 검은 사각형에서 사람들이 신의
얼굴에서 보았던 것을 봅니다. 자연은 자신의
이미지를 외관에 배어들게 했고, 그것은
인간도 마찬가지입니다. 만약 태고의 인간이
검은 사각형에 담긴 얼굴을 본다면 그는 내가
보는 것을 알아볼 수 있을 것입니다."

– 〈검은 사각형〉에 대해 말레비치가 파벨 에팅어에게 보낸 편지,
1920년 4월 3일

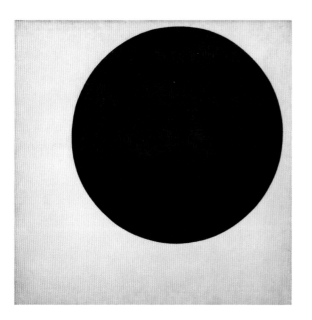

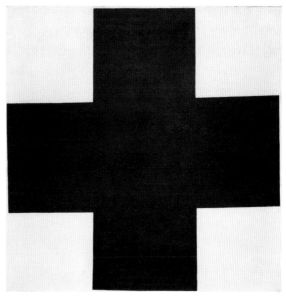

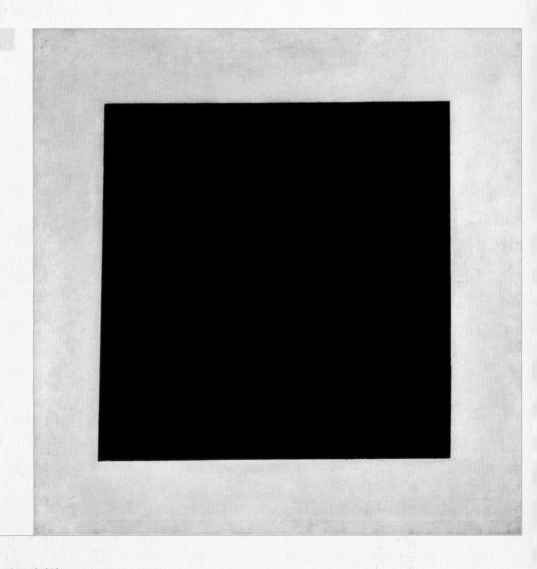

아이콘이 된 검은 사각형

화가의 말에 의하면 "회화의 순수 창조를 향한 첫걸음"인 <검은 사각형>은 전문가뿐만 아니라 대중에게도
절대 우주의 기하학적이고 형식적인 기반으로 인식된다. 그것은 객관적 중립성을 원칙으로 세계를
조형적으로 재현하고자 하는 의도를 무효화하고, 무대상의 세계를 향해 생각을 확장해야 한다. 검은 사각형이
현대적 감수성을 대변하는 상징이 되었다면 그것이 속한 하얀 바탕의 의미 또한 이해할 필요가 있다. 화가는
"사각형=감각, 하얀 바탕=감각 외의 무"라는 등식을 성립한다. 그렇다면 앞의 두 등식 중에 무엇이 우위를
차지하는지에 대한 질문을 던질 수 있다. "감각 외의 무"인 존재인 거대한 하얀 배경이 검은 사각형을 삼키고
있는가, 아니면 하얀 배경에 거대한 검은 세계로 향하는 창문이 열린 것인가? 이에 대한 답을 찾기 위해서는
다시 화가의 기록을 참고해야 한다. 하얀 바탕은 사실 사각형 주변을 두르는 하얀 따리라고 봄이 더 정확하고,
그것은 "사각형의 형태가 감각의 첫 번째 무대상 요소로 나타날 수 있게 허락하는 비존재의 감각"으로
인식되어야 한다. 이는 형이상학적 회화를 완성하고자 한 말레비치의 의지가 드러나는 부분이며 아이콘이 된
검은 사각형은 이후 원과 십자가라는 두 가지 다른 형태를 파생시킨다.

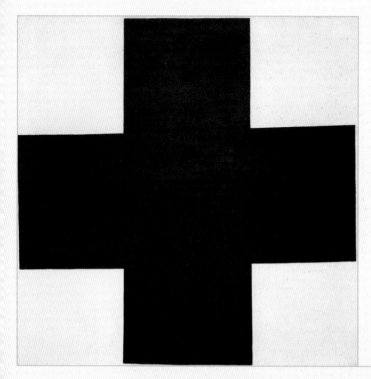

끊임없이 변하는 십자가

대상으로부터 자유로운 창조를 한 말레비치는 사실에 입각한 재현의 유혹에서 벗어나 이와 같은 기본적인 형태에 의지했다. 사각형에서 파생된 형태를 띤 십자가는 앞의 두 형태보다 훨씬 변화무쌍하다. 윤곽, 비율, 흰 바탕과의 분리 방식 등 말레비치는 십자가를 구성하는 다양한 요소들에 변화를 꾀한다. 그와 함께 십자가는 모든 사실적인 재현의 환상에서 완전히 해방된다.

무한의 문턱에 선 검은 원

말레비치의 원은 우주의 무한을 표현하는 상징으로서의 범우주적인 원(가령 유네스코 세계 유산을 가리키는 로고의 원)과는 거리가 있다. 그보다는 덜 시적이지만, 사각형의 회전으로 얻은 형태로서의 원을 의미한다. 그는 사각형에 이어 원을 "절대주의 회화를 구성하는 두 번째 요소"라고 정의했지만, 그것이 언제 최초로 구상되었는지에 대한 기록은 없다. 다만 한 가지 분명한 사실은 바탕의 중심에서 벗어난 원의 위치는 초기부터 염두에 둔 선택이라는 점이다. 바탕과의 관계가 불분명한 사각형과는 달리 검은 원은 거대한 허공을 떠다니며, 하얀 화면을 떠나는 순간 무한으로 진입할 것임을 나타낸다. 바로 이와 같은 이유에서 원(작곡가 에드가르 바레즈는 원을 "고유의 힘으로 충만한 부동성"으로 정의하기도 한다)은 절대주의 회화의 두 번째 단계에서 새롭게 조명되기도 한다.

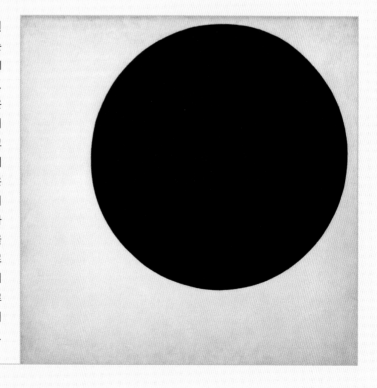

전쟁에 반대하여

오토 딕스의 그림은 인간 역사의 주요 불명예인 전쟁을 고발한다는 이유로 스캔들을 일으켰다. 지금까지 우리가 이 책을 통해 접한 스캔들은 대부분 권력의 분노를 야기하고, 언론의 적으로 공표되고, 대중의 몰이해를 불러일으켰다는 사실을 떠올리면 딕스의 그림에 대한 당시 반응은 모순이 아닐 수 없다.

전선의 현실

딕스가 이 거대한 제단화를 구성한 시기는 1차 세계 대전이 종식되고 십여 년이 지난 후였지만 여전히 사람들의 기억에는 전쟁의 공포가 남아 있었다. 더구나 패전국의 국민으로서 독일 사람들이 느끼던 복수심은 나치에게 강력한 권력을 부여했다. 자발적으로 참전하였던 딕스는 자신의 기억을 미화하거나 바꿀 생각이 전혀 없었다. 그는 직접 보고 경험한 현장을 사람들에게 알릴 의무감을 느꼈고, 참호전에서 남긴 수많은 스케치를 바탕으로 작품 제작에 착수한다.

고통의 이미지

삼단 제단화의 왼쪽 화면에는 자욱한 안개가 덮인 추운 새벽녘, 전선을 향해 무거운 발걸음을 옮기는 군인들의 뒷모습이 보인다. 무기, 배낭, 부츠 등을 짊어진 군인들의 행렬은 왼쪽으로 끝없이 이어진다. 죽음으로 향하는 무명의 용사들은 더 이상 저항할 힘이 없다. 다만 가운데 두 군인은 그들이 등지는 세상에 마지막 눈길을 던질 뿐이다. 중앙의 화면은 전장의 한복판을 담고 있다. 바닥에 뒹구는 해골, 곪아 터진 상처들, 쌓아올린 시체 더미… 전장의 비참한 장면이 잔인한 사실주의적 기법으로 고스란히 표현되었다. 방독면을 쓴 군인은 살아남았지만 이곳에서 무사히 벗어날 수 있을지는 알 수 없다. 오른쪽 화면은 전투가 끝난 뒤의 모습을 보여준다. 유일하게 몸이 성한 한 남성(딕스의 자화상)이 부상자를 부축하며 화염에 휩싸인 공포의 현장에서 벗어나려 애쓴다. 마지막으로 제단화의 아랫부분에는 시체들이 나란히 누워 있는데 장정들에게 전쟁에서 빠져나갈 수 있는 유일한 길은 오로지 죽음뿐이라는 사실을 말하려는 듯하다.

새로운 객관주의, 퇴폐 미술

1937년, 나치 당국은 자신들의 정책과 결이 다른 예술가들을 볼셰비키 추종자라고 칭하며 그들의 작품을 모아《퇴폐 미술전》을 개최한다. 이 전시회에서 딕스는 표현주의 작품들과 미술대학 교수로서의 활동으로 독보적인 자리를 차지하게 된다. 특히 〈참호전〉이라는 작품은 나치들로부터 거센 비난을 받았다. 참호전을 직접 경험한 화가가 표현한 반전 메시지를 담은 이 그림에서 짙은 패배주의와 회의주의를 발견한 것이다.

그러나 딕스가 《퇴폐 미술전》 작가 리스트에 이름을 올리게 된 진짜 이유는 1920년대 독일에

오토 딕스
〈전쟁〉
1932, 삼단화,
나무 위에 템페라,
204×102cm,
204×204cm,
204×102cm,
204×60cm,
드레스덴, 현대미술관

서 일어난 '새로운 객관주의' 운동에 참여한 이력 때문이었다. 이 운동에 참여했던 예술가들은 1차 대전의 패배 이후 다시 꿈틀거리던 호전적인 야망에 경고를 보내고 저항의 목소리를 내야한다는 의무감을 가졌다. 그러나 1933년 히틀러가 정권을 장악하자 객관주의 운동은 즉각적인 반발을 경험했고 많은 활동가들이 망명을 택했다. 딕스 역시 독일의 남서부 지방에 정착함으로

써 정치적 무대에서 물러나 풍경화에 전념하기로 한다. 그러나 조용히 지내려는 딕스의 의도와는 달리 1937년, 그리고 이듬해에도 딕스의 그림은 검열의 대상이 되고 이 거대한 제단화는 첫 번째 전시회에 선보이지 못하게 된다. 그가 이 그림을 재빨리 숨기지 않았더라면 아마도 나치들의 군화에 밟혀 파괴되었을 것이다. 그림은 지켰지만 딕스는 비밀경찰인 게슈타포에 체포되어 2주간 수감된다. 제3제국♦이 역사상 가장 비극적인 전쟁으로 전 세계인들을 몰아넣으려고 준비하던 시기, 그림을 통해 전쟁의 참혹함을 적나라하게 표현했다는 죄목에서였다.

♦ 히틀러가 권력을 장악한 시기의
 독일 제국을 일컫는 용어

"전쟁에는 무언가 짐승적인 것이 있다. 배고픔, 벌레, 진흙, 미칠 것 같은 소음… 그림을 그리기 전에 나는 현실의 커다란 일부분이 아직 그려지지 않았다는 느낌을 지울 수 없었다. 바로 흉측한 진실 말이다. 전쟁은 끔찍했고, 동시에 숭고했다. 나는 어떻게 해서든지 전쟁을 경험해봐야 했다. 그와 같은 광기 속의 인간을 봐야지만 인간에 대해 조금이나마 이해하게 된다."

– 오토 딕스, 1961

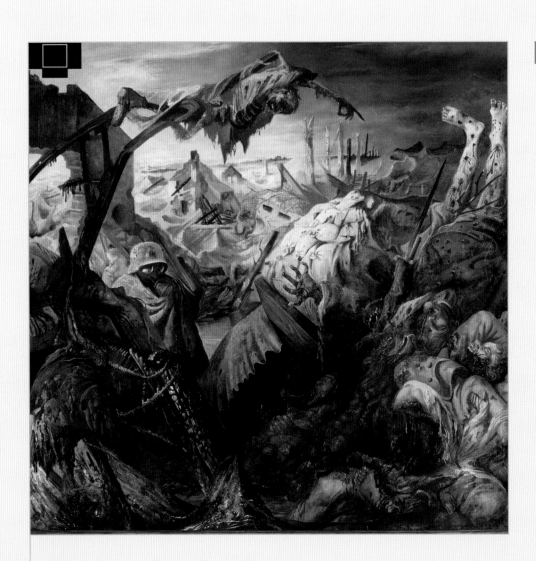

유혈의 마그마

묵시록을 상기시키는 전쟁의 잔학함이 끝을 알 수 없는 지평선까지 펼쳐진다. 살덩어리와 늪, 소음과 분노, 공포와 절망의 마그마 속에서 우리의 시선은 갈 곳을 잃는다. 화면 뒤쪽에는 불에 탄 채 파괴된 건물의 희뿌연 잔해와 폐허가 보인다. 죽음의 형태를 눈으로 좇으려 하지만 윤곽은 명확하지 않다. 딕스가 악몽의 기억에 의존하여 화면 앞쪽에 표현한 창자가 드러난 시체들은, 1차 대전의 '도살자'로 불린 정치인들과 장관들이 전쟁터로 밀어 넣은 수백만 명의 젊은이들과 그들의 허망한 죽음을 대변한다. 화면을 가득 채운 비장한 요소들 중에서 가장 먹먹한 것은 그림 한가운데에 위치한, 나무 기둥에 걸린 해골 아래 절규하는 손일 것이다. 필사적으로 도움을 구하고 있지만 아무도 그 손을 잡아주지 않으리라는 사실을 관람객은 알기 때문이다. 유일한 생존자인 방독면을 쓴 군인은 오늘날 화학 무기의 원조가 된 독가스의 잔혹성을 고발한다.

지옥에서의 자화상

오른쪽 화면에는 온통 희뿌연 거대한 형상 하나가 부상자를 부축하며
서 있는데, 그의 시선은 관람객을 정면으로 향하고 표정은 굳어 있다.
앞으로는 시체 더미가, 뒤로는 화염에 휩싸인 파괴의 현장이 펼쳐진다.
딕스는 바로 이 남성의 모습을 통해 전쟁을 정면으로 비난하는 목소리를
낸다. 그가 제단화를 제작하던 시기 라이너 마리아 릴케는 『젊은 시인에게
보내는 편지 Briefe an einen jungen Dichter』에서 유명한 명언을 남긴다.
"우리에게 요구되는 유일한 용기는 비정상에 맞서는 것이다." 이 문장은
그에 앞서 1923년, 릴케가 여덟 번째 『두이노의 비가 Duineser Elegien』에서
표현한 다음의 생각을 발전시킨 것이다. "운명이란 맞서는 것, 오로지
그것뿐이다." 딕스는 릴케의 시를 읽었을까? 답이 무엇이든 핏기가 없는
유령처럼 표현된 딕스의 자화상을 통해 그가 관람객에게 평화적 참여를
독려하며 비정상에 '맞서고' 있는 것은 분명하다.

현대의 그리스도?

제단화 하단의 화면에는 병사들의 시신이 차가운 바닥에 나란히 눕혀져 있다. 그들
위로는 비를 가려줄 요량으로 하찮은 천이 걸려 있다. 딕스는 바로 이와 같은 참호
안에서 비와 추위, 혹서까지 겪어야 했다. 그렇다고 장교의 명령에 따라 그곳을 나가면
밖에서 기다리는 것은 죽음뿐이었다. 따라서 딕스가 전쟁의 비참함을 폭로하기 위해 소
한스 홀바인의 〈무덤 속 그리스도의 시신〉(22-23쪽 참고)에 직접적인 경의를 표했다고
해도 이상할 것은 없다. 쓰러진 병사는 수난을 받은 그리스도와 마찬가지로 수세기
동안 반복되는 야만의 희생자임을 상기시킨다.

> "나는 삶의 모든 깊이를 알아야
> 했다. 그래서 참전한 것이다."
>
> – 오토 딕스

스캔들:
불확실한 미래

1914년 1차 세계 대전이 발발하기까지 회화의 스캔들은 수많은 변모를 거쳤음에도 대중의 관심과 평단의 사색을 이끌어내는 그림으로써 쉽게 알아볼 수 있었다. 그러나 1916년부터 전쟁의 범죄를 저지르는 서구 문명을 거부하며 탄생한 다다이즘은 스캔들의 정의를 뒤집어 놓았다. 이제 예술의 스캔들은 스캔들의 예술로 바뀌었다. 1920년 5월 26일, 유서 깊은 가보 홀에서 개최된 다다이즘 축제는 이와 같은 스캔들의 변화된 모습을 상징하는 사건이다. 필리프 수포, 폴 엘뤼아르, 조르주 데세뉴, 프란시스 피카비아, 루이 아라공, 앙드레 브르통 등의 예술가들은 흥겨운 축제 분위기 속에서 머리에 깔때기와 둥근 통을 이고 관람객의 달걀 세례를 기꺼이 맞는다.

스캔들의 추구

이와 같은 상황에서 예술 스캔들이 겨냥하는 새로운 대상에 대한 질문을 하지 않을 수 없다. 지금까지 거의 모든 스캔들에는 부르주아지가 등장했다. 화가들은 그들을 충격에 빠뜨린다거나 경악하게 하기보다는 놀라움을 선사함으로써 관심을 끌려는 의도가 다분했다. 19세기 말이 되면서 스캔들은 퇴출을 의미하는 대신 상업적 성공의 조건이 되었다. 미술상들은 스캔들을 이용하여 재정적으로 여유가 있으면서 열린 사고를 소유한 새로운 고객층의 마음을 끌 수 있다는 사실을 발견한다. 이런 변화로 화가들은 사명감이든 계산에 의한 것이든, 전통 회화로부터 서서히 해방된다. 어차피 전통 기법을 따른 회화 작품이 물질적 성공을 보장하지도 않던 터였다. 프랑스에서 탄생한 현대 회화로의 전환은 곧 국경을 넘어 세계적으로 퍼진다. 이제 화가들은 의도적으로 스캔들을 준비하고 언론은 그것에 대중성을 부여하는 임무를 충실히 수행하며 새로운 날개를 달아 주었다.

20세기에 가장 눈에 띄는 발전을 이룬 예술 장르는 영화이므로 여기에 스캔들의 최고상이 주어지는 것은 당연한 이치다. 1930년 10월 22일, 팡테옹 극장에서 상영된 루이스 부뉴엘의 「황금시대」는 반종교적이며 반부르주아 사상이 지배적인 영화로 성적, 종교적 금기를 깨뜨렸다. 그런데 영화의 주제보다 더욱 놀라운 점은 해당 영화의 투자자들이 막대한 자산가이자 사회적으로 저명한 샤를과 마리 로르 드 노아유 부부라는 사실이다. 이들은 초현실주의 예술가들의 친구이자 후원자이기도 하다. 영화 상영이 끝나고 진행된 만찬에서 작가인 앙드레 티리옹은 부유한 부르주아들이 반부르주아적 영화의 투자자라는 사실이 못마땅했던지 손님들에게 제공된 고급 식기를 깨뜨림으로써 불만을 표시했다.

예술의 조건

1930년대에는 스캔들이 주류 예술의 필수 요건이 되기까지의 다양한 전조가 나타난다. 1931년 헨리 무어는 레스터 갤러리에 자신의 조각품들을 전시한다. 그런데 전시회에 대한 반응이 얼마나 적대적이었던지 그는 그만 왕립 예술대학의 교수직에서 해임되기에 이른다. 그로부터 3년 후, 뉴욕 현대 미술관은 발튀스의 〈기타 수업〉을 전시하였다가 관람객의 거센 항의로 작품을 내려야 했다. 이 그림에는 음악 담당 여교사가 여학생을 애무하는 모습이 적나라하게 표현되어 있었다. 20세기 말에는 스캔들의 공신력이 더욱 극대화된다. 1988년 여름, 현대 미술의 대표적 신전인 뉴욕의 휘트니 미술관, 파리의 퐁피두 센터, 그리고 런던의 현대 미술관이 기획한 《로버트 메이플소프 특별전》은 이와 같은 경향을 잘 나타낸다. 미국 사진작가인 그는 그로부터 1년 후 에이즈로 사망하는데, 피폐해지는 자신의 육체를 극단적인

19세기 말이 되면서 스캔들은 퇴출을 의미하는 대신 상업적 성공의 조건이 되었다.

사진들로 남겼던 것이다. 평단은 그의 특별전에 대해 한목소리로 칭송했지만, 대중의 반응은 거부감과 무관심으로 나뉘었다.

새로운 질서를 보증하는 스캔들

이처럼 놀라운 미술사의 흐름을 이해하려면, 20세기 예술 스캔들의 전형이 된 뒤샹의 〈샘〉을 살펴보아야 한다. 그는 우리가 이 책의 본문에서 살펴본 〈계단을 내려오는 누드 no.2〉의 화가이기도 하다. 1917년, 뒤샹은 〈샘〉이라고 명명한 남성 소변기를 전시한다. 그 후 작품 자체는 사라졌고, 작가가 말년에 공식적으로 인정한 다양한 사진들의 형태로 하나의 전설이 되어 전해질 뿐이다. 마네의 〈풀밭 위의 점심 식사〉가 과연 이러한 운명을 띨 수 있겠는가? 〈샘〉이 아방가르드의 상징이 되기까지는 그로부터 삼십여 년을 더 기다려야 한다. 스캔들은 화가들에게 현대 미술 작품들을 선전하는 데 효과적인 도구가 될 수 있다는 확신을 주었다. 이제 예술가들은 모든 상상력을 동원해 스캔들을 일으킬 수 있는 소재를 발명하기 시작했고, 미술에서 연출은 연극 무대의 그것만큼이나 중요하게 인식되었다.

버트 플러그 형상의 크리스마스트리, 퐁피두 센터 앞의 거대한 변태 행위 조각, 베르사유 궁전의 정원에 놓인 질 형상의 조각상… 대중의 호기심, 더 나아가 분개를 자극하기 위해 스캔들적인 특징을 강조하는 것보다 효과적인 것이 무엇이겠는가? 하지만 반란의 주동자들은 비판의 주체를 무력화함으로써 그들의 둥지인 현대 미술을 위험에 빠뜨리는 모순에 처한다. 현대 작품을 비난하는 이들은 무지하고, 오로지 소수의 시대를 앞선 이들만이 그 가치(즉, 역사의 흐름 한가운데에서 차지하는 가치와 미래적 가치도 포함하여)를 제대로 평가할 수 있다는 프레임이 구축

되자 예술적 창조에 이상적 재갈을 물린 꼴이 되었다. 결국 스캔들의 성질 및 효과가 완전히 뒤바뀐 이후 가장 큰 희생양은 대중이나 평론가들이 아닌 예술가들 자신이 되었다. 그들에게 가장 필수적인 존재인 무한의 자유가 전혀 엉뚱한 방향에서 크게 제약받게 되었기 때문이다.

무슨 수를 쓰든지 위배하기

15세기에서 20세기에 이르기까지 화가들은 무엇을 위배할 수 있었을까? 내용에 있어서는 도덕성을, 형식에 있어서는 기법을 꼽을 수 있다. 경우에 따라 둘 다 위배의 대상이 될 수 있다. 하지만 작품의 가치를 평가하는 기준으로서의 기법과 도덕성이 사라지자 스캔들의 주체와 대상은 모두 혼란에 빠졌다. 과거에 대중은 카라바조나 모네의 그림 앞에서 분개했지만 그들은 적어도 한 가지, 즉 그들 눈앞에 있는 것이 예술 작품이라는 사실은 부정하지 않았다. 그것이 얼마나 비도덕적인 주제를 다루었건, 유아적 기법으로 표현되었건 예술 작품으로서의 위상은 공격을 받지 않았다. 그렇다면 오늘날의 예술은 어떠한가? 페인트가 들어 있는 풍선을 소총으로 맞추기, 자신의 피를 섞어 만든 소시지를 관람객에게 제공하기, 대중 앞에서 배변하기, 유명한 광장의 바닥에 자신의 성기를 못 박기, 바이올린 부수기, 수많은 사람들이 변태 행위를 하는 거대한 소풍을 기획하기… 이 모든 행위들은 지난 수십 년간 실제로 행해진 퍼포먼스들이다. 그들은 이러한 행위가 과거에 시도되지 않았다는 점, 만약 과거에 존재했더라면 아무도 그것을 몰랐다는 점을 강조한다. 이제 창조 행위는 미학의 문제가 아니라 도덕의 문제와 결부된다. 야수파 화가들이 원색의 사용만으로 스캔들을 일으킬 수 있었다면, 이제 작품은 사회적 측면이 부각되면

15세기에서 20세기에 이르기까지 화가들은 무엇을 위배할 수 있었을까? 내용에 있어서는 도덕성을, 형식에 있어서는 기법을 꼽을 수 있다. 경우에 따라 둘 다 위배의 대상이 될 수 있다.

서 그 대상이 무엇이든 위배를 해야만 제대로 된 스캔들을 일으킬 수 있게 되었다.

이 분야에 있어 카텔란의 리더십을 언급하지 않을 수 없다. 2004년 5월, 카텔란은 밀라노 광장의 나무 한 그루에 아이들 형상을 한 마네킹 세 개를 목매달아 놓는다. 예상대로 스캔들은 요란하게 터지고, '기계 대중'(레스티프 드 라 브르톤)은 이 끔찍한 장면에 분개를 감추지 않는다. 그러나 밀라노 시의 간부들과 언론은 사건이 전개되는 양상을 만족스럽게 바라본다. 이들은 표현의 자유가 민주주의의 가장 기본적 가치임을 강조했고, 언론은 작품 지지자들이 극소수라는 사실을 상기시켰다. 결국 카텔란에게 작품을 의뢰했던 미국계 이탈리아인 부호 베아트리체 트루사르디가 전면에 등장하여 "도시에 활력을 불어넣게 되어" 기쁘다는 공식 입장을 발표한다. 이 작품의 스캔들은 미술계를 넘어 다른 사회 현상에까지 논쟁의 불길을 퍼뜨린다. 이때에도 작품을 공격하는 사람들에게는 "아무것도 이해하지 못하는 자"라는 프레임이 적용되었다. 그러나 이와 같은 소요 사태는 일주일도 채 되지 않아 사그라진다. 양쪽 모두 작품 자체는 미학적으로 매우 부족하지만 홍보 효과만은 뛰어나다는 결론에서 합의점을 찾았기 때문이다. 광고판의 위상으로까지 전락한 카텔란의 설치 작품은 도덕성과 상업성 사이의 위태로운 줄다리기를 성공적으로 수행하는 것의 어려움을 잘 드러낸다.

듣지 못하는 자들의 대화

'카텔란 사건'에서 특징적인 현상은 작품에 대한 상반된 입장을 표명한 양측의 비중이 동등했다는 점이다. 한쪽에는 아이들이 죽임을 당한 장면을 공공장소에 그토록 끔찍한 모습으로 재현한 것은 도발이라는 주장이, 다른 쪽에는 사회에서 가장 취약한 계층을 향한 폭력을 비난한 것이지 옹호한 것은 아니라는 주장이 팽팽히 맞섰다. 여기에서 새로운 존재가 기생하기 시작하는데 바로 시장이다. 유명한 영화배우, 가수, 혹은 운동선수와 마찬가지로 예술가들은 이제 작품이 시장에서 차지하는 가치의 규모를 기준으로 스스로의 입지를 다진다. 2015년 11월 13일, 프랑스에서 발생한 테러의 희생자들을 기리기 위해 제프 쿤스가 파리 시에 〈튤립 꽃다발〉을 '기증'했다. 그러나 대중은 사심 없는 선물이라면 어떻게 그것을 설치하고 유지하는 데 자국민의 세금 수백만 유로가 지출되어야 하는지 분개했다(한편 작품의 제작비를 제공한 사람은 '개인 후원자'로만 알려져 있다). 어떤 이들은 〈튤립 꽃다발〉에서 유사 성행위의 예찬을 보기도 하지만 쿤스의 거대한 작품 아래에서 단 몇 분만 시간을 보낸다면 그 앞을 지나가는 사람들 대부분이 작품에 무관심하다는 사실을 알게 된다. 이제 "줄기에 달라붙은 11개의 항문"(이브 미쇼)만으로는 대중을 감동시키기 힘든 것이 현실이다.

카텔란과 쿤스의 작품에 공통점이 있다면 공공장소를 활용했다는 사실이다. 중세에도 시민들은 예술에 무지한 문맹이었음에도 마을 한가운데에 자리한 거대한 성당과 고딕 조각상들과 친근했다. 오늘날의 대중은 파리와 밀라노, 베를린과 뉴욕에서 서로 부대끼며 미술계를 시끌벅적하게 하는 설치 작품들을 감상한다. 만약 쿠르베의 〈세상의 기원〉이 19세기에 오늘날과 같은 전시장에서 선보였다면 당시 공권력은 재빨리 그것을 철거하고 화가를 기소하여 상당 기간 수감했을 것이다. 이런 것을 고려하면 오늘날 아방가르드 예술가들이 민주화의 수혜를 보고 있다는 사실은 부인할 수 없다. 그러나 이와 같은 예술의 민주화는 대중과 예술가들의 골을 더욱 깊게 만든다. 대중은 각종 매체에서 쏟아지는 이미지의 폭력

에 놀라움을 느끼는 감각이 점점 더 무뎌지고 있다. 그들에게 스캔들은 오로지 정치적, 경제적 측면에서만 의미를 갖는다. 반면 예술가들은 작품을 창조할 때 여전히 그것의 도덕적 유효함을 고려한다. 테러리즘의 희생자들, 폭력에 노출된 아이들, 익사한 난민들, 가정 폭력의 피해 여성들 등 사회적 메시지가 강한 소재는 '의심의 시대'(나탈리 사로트)에 들어선 현대인들의 마음 한편에 있는 깨어 있는 의식을 효과적으로 자극한다.

스캔들은 죽었다, 스캔들 만세!

21세기 현재에도 스캔들이 가능할까? 지난 수백 년 동안 스캔들은 예술 작품을 공격한 이들에 의해 발생하였으나 오늘날은 작품을 창조한 예술가로부터 시작해서 그것의 옹호자에 의해 의도적으로 야기된다. 이와 같은 모순을 너무나 잘 이해한 미국인 예술가 폴 매카시와 그의 후원자들은 2014년, 크리스마스트리로 변장한 〈나무〉라는 이름의 거대한 버트 플러그를 파리 방돔 광장에 설치한다. 작품을 설치한 10월 16일 목요일, 한 행인이 그 자리에서 감독하던 매카시를 공격하고, 그로부터 이틀 후 성난 사람들이 이 거대한 풍선 조각을 터뜨린다. 이제 〈나무〉는 스캔들에 필요한 모든 조건이 충족되었다. 사건이 발생하자 언론은 "현대 미술의 반항아"가 크리스마스트리로 사람들의 심기를 건드렸다고 대서특필한다. 그런데 그 작품이 대체 누구의 심기를 건드린 것일까? 매카시는 말한다. "처음에는 버트 플러그가 콘스탄틴 브랑쿠시의 조각과 닮았다고 생각했습니다. 그리고 나서 그것이 크리스마스트리처럼 보인다고 생각했습니다. 하지만 궁극적으로 제 작품은 추상 작품입니다. 그것이 버트 플러그라고 생각하는 사람들은 모욕감을 느낄 수도 있겠지요. 하지만 제

게 그것은 어디까지나 추상에 가깝습니다." 작가가 자신의 작품에 대해 이렇게 말하는데 무슨 해석이 더 필요하겠는가? 한 가지 덧붙일 사실은 방돔 광장의 많은 행인들이 대체로 매카시의 작품에 무관심했다는 점이다. 그것은 〈올랭피아〉가 아니다! 절대 언론 측의 홍보가 부족했던 것은 아니다. 장 클레르, 필리프 다쟁 등의 평론가들은 오로지 시장의 논리로 이윤을 추구하기 위한 작품을 만들었다며 매카시에게 공격의 날을 세웠고, 또 다른 이들은 "예나 지금이나 현대 미술을 이해하지 못하고 증오로만 가득한 멍청이들"은 어디에나 있다며 작품을 옹호했다. 이들은 작품을 물리적으로 파괴한 익명의 무리를 비난하기도 했다. 이와 같은 논쟁 한가운데에서 FIAC◆의 예술 감독이자 이 모든 것을 총괄한 제니퍼 플레이는 당혹스러울 만큼 순진한 코멘트로 일관한다. "매카시의 작품은 전시에 필요한 모든 승인을 받았습니다. 파리 경찰청과 시청, 프랑스 문화부와 방돔 광장의 상인 연합회 모두가 작품 설치를 승인했습니다." 만약 실제로 경찰과 정부, 상인이 대중은 무관심을 보인 작품을 두 팔 벌려 환영했다면 예술 스캔들은 니체의 신과 마찬가지로 죽었다는 사실을 반증하는 것이 아닐까? 설사 죽음이 아니더라도 스캔들은 그것을 정의하던 위배를 반복함으로써 결국 눈에 잘 띄지 않는 존재로 전락했다. 우리는 다만 자신의 재에서 부활하는 피닉스와 마찬가지로 스캔들의 부활을 기다릴 뿐이다. 문제는 언제, 어떤 형태로 다시 모습을 드러내는가 하는 것이다.

색인

ㅎ